매혹의 아리아, 스크린에 흐르다

영화와 오페라

한창호 지음

돌베개

영화와 오페라

매혹의 아리아, 스크린에 흐르다

2008년 2월 18일 초판 1쇄 발행
2015년 5월 25일 초판 3쇄 발행

지은이 한창호 | 펴낸이 한철희
펴낸곳 돌베개 | 등록 1979년 8월 25일 제406-2003-018호
주소 (413-832) 경기도 파주시 교하읍 문발리 파주출판도시 532-4
전화 (031) 955-5020 | 팩스 (031) 955-5050
홈페이지 www.dolbegae.com | 전자우편 book@dolbegae.co.kr

책임편집 서민경 | 편집 윤미향·이경아·김희진·이상술
표지디자인 박정은 | 본문디자인 이은정·박정영 | 마케팅 심찬식·고운성
제작·관리 윤국중·이수민 | 인쇄·제본 영신사

ISBN 978-89-7199-303-3 (03600)

이 도서의 국립중앙도서관 출판시도서목록(CIP)은 e-CIP 홈페이지
(http://www.nl.go.kr/cip.php)에서 이용하실 수 있습니다.(CIP제어번호: CIP2008000415)

영화와
오페라

멜로드라마의 외로움을
위무하는 소리를 찾아

1

일요일 아침이었다. 나는 늦잠에서 일어나기 싫어 침대에서 뭉그적대고 있었다. 문득 어제 저녁에 산 베르디의 〈리골레토〉 LP가 떠올랐다. "그래, 저 음악을 크게 틀어놓자. 그러면 잠이 깨겠지." 오페라에 여전히 입문하지 못하고 있던 나는 '시끄러운' 음악을 들으면 잠에서 깨어날 거라 생각했다. 당시 오아시스 레코드에서 발매된 EMI 앨범을 턴테이블에 올렸다. 마리아 칼라스의 얼굴이 인상적으로 인쇄된 재킷이었다.

연주도 들리고, 노래도 들리고, 잠은 계속 오고. 그런 몽롱한 시간이 한 시간쯤 지났을 때다. 남자 가수가 "라라라라" 하면서 다른 가수들과 함께 노래를 부르는데, 갑자기 잠이 확 깨고, 숨이 턱 멎었다. 나는 벌떡 일어났다. 가슴이 떨려 계속 누워 있을 수가 없었다. 사람의 목소리가 감정을 전달하는 데 그렇게 탁월한 악기인지는 그때 처음 알았다. 슬픔과 분노 그리고 측은함까지, 가수는 목소리 하나로 변화무쌍한 감정을 다 표현하고 있었다. 그 부분은 리골레토가 잃어버린 딸 질다를 찾아 궁전에서 다른 귀족들과 노래로 결투를 벌이는 장면이다. 서양음악은 제법 좋아했지만 오페라는 여

전히 멀게 느껴졌는데, 바로 여기서 나는 오페라의 문을 처음으로 활짝 열고 들어갔다. 베르디는 20대 중반이 되서야 비로소 나에게 바흐처럼 다가왔던 것이다.

리골레토를 연기했던 바리톤은 티토 곱비, 그의 딸 질다는 마리아 칼라스, 그녀를 농락하는 만토바 공작은 주세페 디 스테파노, 이 모두를 지휘하는 사람은 툴리오 세라핀이었다. 밀라노의 라 스칼라 극장 녹음판이다.

2

잘 알려져 있다시피 이탈리아는 오페라의 나라다. 도시마다 오래되고 아름다운 오페라 극장이 있다. 내가 살던 볼로냐는 물론이고 인근의 모데나, 파르마 같은 30분 정도 떨어진 도시에도 유서 깊은 극장이 있어, 조금만 노력하면 손쉽게 오페라를 볼 수 있다. 밀라노, 로마처럼 큰 도시뿐 아니라 인구 10만 명도 안 되는 도시에도 오페라 극장들이 있는데, 이런 곳에서도 큰 극장 못지않게 훌륭한 공연이 열린다.

게다가 공연 입장권이 우리나라처럼 이렇게 비싸지 않다. 시민들의 후원금, 정부의 지원금 등으로 관람료의 일부를 부담하고, 관객이 일부를 부담하는 식이다. 유럽의 문화가 그렇듯, 많이 버는 사람은 많이 내고, 적게 버는 사람은 적게 내는 게 묵시적인 관습이다. 많이 내는 사람은 그 대신 그 도시의 문화를 지킨다는 자부심을 갖는 것이다. 비록 그 자부심을 알아주는 사람은 별로 없더라도 말이다.

나는 우리 돈으로 계산해서 3만 원 이상 하는 공연 티켓을 사 본 적이 없다. 이탈리아에서는 학생 신분으로 돌아가 있었기 때문에 절약해야 하는 이유도 있었지만, 무대에서 좀 떨어져 앉아도

얼마든지 가수의 표정까지 볼 수 있게, 대부분의 극장들이 5, 6백 석 규모로 자그맣다. 사실 나는 대부분 공연을 맨 꼭대기 층의 가장 가격이 낮은 좌석에서 보거나, 혹은 정식 공연 전의 리허설들을 봤다. 그래도 감동은 여전하다. 가수의 목소리가 극장의 공간을 싸고돌아 나의 귀를 울리고, 숨 막히는 가슴은 쾅쾅 뛰기 시작하는 것이다.

이탈리아 말을 알게 되면서 오페라를 더 좋아하게 됐다. 옛 이탈리아 말이 많아 쉽지는 않지만 리브레토(가사집)를 들고 오페라를 보거나, 녹음을 들으면 가수들의 연기가 정말 실감 나게 다가왔다. 마리아 칼라스처럼 전율을 일으키는 가수가 노래할 때면, 좀 상투적으로 말해 혼이 빠진다. 마치 내가 무대 옆에 있는 듯한 착각이 일어날 정도다. 이들이 노래 부르는 내용은 대부분 멜로드라마다. 해선 안 되는 사랑을 하고, 그 금지된 사랑 때문에 고통받고, 결국 죽음에 이르는 비극적인 이야기들이다. 영화를 전공하는 나로서는 멜로드라마 장르의 관습을 익히는 데 아주 유용한 게 오페라였다. 오페라를 보며 장르로서의 멜로드라마 공식을 떠올리고, 또 멜로드라마 속에 특별하게 이용된 오페라에 대해서 주목하기 시작했다.

멜로드라마라는 장르는 프랑스혁명 이후의 낭만주의 시대에 탄생했다. 방황하는 낭만주의의 주인공은 멜로드라마의 주인공이기도 하다. 그들은 고립되고 외로운 인물들이다. 낭만주의자들이 반복해서 말했듯, 고립되고 외로운 사람에게 가장 절실한 것은 귀로 들려오는 그 무엇이다. 낭만주의를 대표하는 예술이 음악인 것은 이런 이유 때문이다. 음악을 들으며 주인공들은 자신의 내부를 바라보고, 외로움을 위무한다. 오페라도 낭만주의 시대에 급격하게 발전했다. 그 내용은 대부분 멜로드라마다. 그러니 오페라와 멜로드라마 영화가 만나는 것은 운명처럼 보인다. 나는 그런 운명의 만남을 주목했다. 이 책의 내용은 그런 주목의 결과물이다.

영화와 오페라의 관계만 보자면 이탈리아는 독보적인 나라다. 우리에겐 거의 소개되지 않았지만 과거부터 이탈리아에선 '오페라 영화'가 꾸준하게 만들어져 왔다. 무대에서 공연 중인 오페라를 촬영하는 게 아니라, 오페라를 영화 형식으로 다시 만드는 것이다. 오페라를 잘 볼 수 없었던 이탈리아의 대중 관객에게 영화를 통해 오페라의 매력을 전달하려는 목적이었다. 클레멘테 프라카시 Clemente Fracassi 감독의 〈아이다〉(1953)처럼 소피아 로렌이 아이다 역을 맡고, 그녀의 노래는 소프라노 레나타 테발디가 대신 부르는 식이다. 베르디, 푸치니 등 유명 작곡가가 만든 잘 알려진 오페라는 거의 다 영화로 만들어졌고, 대중적인 인기까지 누렸다. 나는 이번 책에 그런 영화는 하나도 싣지 않았다. 지극히 이탈리아적인 현상이라서, 독자와 소통하는 데 큰 어려움이 있을 것 같아서다. 그렇지만 그런 영화들의 관람이 오페라의 이해를 높이는 데는 도움이 됐다는 사실만은 밝히고 넘어가야겠다.

이 책에서 다루는 오페라들은 대부분 수작으로 평가받는 영화들과 관계 맺은 것들이다. 단지 오페라를 소개하기 위해 영화를 끌어들인 경우는 거의 없다. 오페라보다는 영화에 방점이 찍혀 있는 셈이다. 어찌 보면 영화 전공자로서 당연한 일인데, 나는 아름다운 영화를 사이에 놓고, 독자들과의 소통을 시도하려고 했다. 그 소통의 소재로 끌어들인 게 오페라다. 앞서 말했듯 오페라를 이용한 영화들 중에는 멜로드라마들이 많다. 자연스러운 현상이다. 오페라가 들려주는 내용들이 대부분 멜로드라마이기 때문이다. 그러니 내가 다루고 있는 영화들을 보면 짐작할 수 있듯, 이 책은 조그만 '멜로드라마 연구'에 해당된다. 금기와 사랑을 둘러싼 멜로드라마의 다양한 모습들을 볼 수 있다. 멜로드라마의 거장 루키노 비스콘티의 작품들이 대거 소개된 데는 그런 이유가 있는 것이다.

작곡가로는 아무래도 이탈리아의 베르디와 푸치니, 그리고 모차르트와 독일의 바그너가 많이 다뤄졌다. 이탈리아와 독일이 대표적인 오페라 국가이고, 또 네 작곡가가 가장 대중과의 소통 가능성이 높은 음악인들인 이유에서다. 독일의 성스러운 낭만주의적 오페라와 이탈리아의 세속적인 멜로드라마 오페라 사이의 차이를 즐길 수 있기를 기대한다. 성聖과 속俗의 대조되는 매력이 두 나라의 오페라 사이에는 있다.

가수로는 마리아 칼라스의 이야기가 압도적으로 많다. 나의 취향이 반영되어 그렇다. 나는 그녀의 연기에 반하여 오페라에 입문했고, 그후로도 여전히 칼라스의 연주에 쉽게 감동한다.

4

이 책은 『씨네21』에 2005년 겨울부터 약 1년간 연재했던 '영화와 오페라'를 엮은 것이다. 이런 글을 쓰는 데 적지 않은 책들을 참고했다. 직접적인 도움을 받았던 몇 권만이라도 소개하는 게 이 저자들에 대한 최소한의 예의일 것이다. 먼저 이탈리아의 영화학자 굴리엘모 페스카토레Guglielmo Pescatore의 『목소리와 몸』La voce e il corpo(Campanotto, Prato, 2001)은 거의 이탈리아에서만 만들어졌던 '오페라 영화'들을 소개하는 책인데, 오페라의 멜로드라마 특성을 간결하게 설명하고 있다. 켄 블라쉰Ken Wlaschin의 『영화 속의 오페라들』 Encyclopedia of Opera on Screen(Yale University, New Haven, 2004)은 영화 속에 사용된 오페라의 광범위한 목록을 확인하는 데 큰 도움이 됐다. 이탈리아의 음악학자 마시모 밀라Massimo Mila의 『베르디의 예술』L'arte di Verdi(Einaudi, Torino, 1980)은 베르디 오페라의 특성을 '아버지'라는 키워드로 설명하고 있고, 나는 그의 해설에서 베르디를 이해하는 중요한 발판을 마련했다.

멜로드라마의 기원과 특성에 관해서는 여전히 이 분야의 클래식으로 평가받는 피터 브룩스Peter Brooks의 『멜로드라마적 상상력』The Melodramatic Imagination(Yale University, New Haven, 1976)을 참고했다. 지오반니 스파뇰레티Giovanni Spagnoletti의 『삶의 거울』Lo specchio della vita(Lindau, Torino, 1999)은 장르영화로서의 멜로드라마 특성들을 설명하고 있는데, 피터 브룩스의 해설을 영화로 적용해보는 기회를 제공했다. 마시모 마르켈리Massimo Marchelli의 『백 편의 멜로드라마』Melodramma in cento film(Le Mani, Genova, 1996)는 작품성을 평가받은 멜로드라마 영화 목록을 확인하는 데 도움이 됐다.

루키노 비스콘티의 일생을 영화 제작과 관련하여 서술한 지안니 론돌리노Gianni Rondolino의 『루키노 비스콘티』Luchino Visconti (UTET, Torino, 1981)는 비스콘티의 작품 세계에 대한 이해뿐 아니라, 그가 작업했던 오페라의 제작 환경까지 알 수 있게 했다. 영화감독이자 오페라 연출가인 비스콘티의 작업 환경을 앎으로써, 이탈리아의 오페라 환경 전체에 대한 이해까지 덤으로 얻었다.

비스콘티의 영화에서 특히 오페라 사용이 빛나는데, 비스콘티의 음악 사용을 해설한 프란코 만니노Franco Mannino의 『비스콘티와 음악』Visconti e la musica(Akademos & Lim, Lucca, 1994)은 영화에서 오페라가 실제로 어떤 식으로 이용되는지의 실례를 이해하는 데 도움이 됐다.

그리고 낭만주의 예술 전반에 대한 이해는 이 분야의 클래식으로 평가받는 알베르 베갱Albert Beguin의 『낭만적 영혼과 꿈』(문학동네, 2001)을 참고했다.

5

먼저 이 글을 연재했던 『씨네21』의 편집진에 감사한다. 오페라라는 대중성이 떨어지는 테마를 다루는데도 그들은 흔쾌히

나에게 지면을 내주었다. 그것도 무려 1년씩이나. 이런 시도들이 쌓여, 영화 이해에 대한 더욱 다양한 시각이 공유된다면 이 글의 소임을 다한 것이다.

그리고 이 글을 출간한 돌베개에 감사한다. '실용 시대'에 '무용한' 예술에 대해 여전한 애정과 관심을 보여주는 돌베개가 고마울 따름이다. 계속하여 아름다운 책들이 쏟아져 나오기를 기대한다.

2008년 1월 27일
한창호

차례

조아키노 로시니

1792~1868

Gioacchino Antonio Rossini

첫눈에 반한 사랑의 대가

오슨 웰스의 〈시민 케인〉과 로시니의 〈세비야의 이발사〉

"방금 전의 그 목소리/ 내 가슴 속에 메아리로 울리네/ 나의 심장은 이미 화살에 관통했고/ 그 화살은 린도로가 쏜 것이지/ 그는 내 남자가 될 거야/ 맹세컨대, 나는 승리하고 말 거야."

– 〈세비야의 이발사〉의 아리아 '방금 전의 그 목소리' 중에서

🌿 '방금 전의 그 목소리'

피가로는 스페인의 아름다운 중세도시 세비야에서 이발사로 일한다. 그런데 사실 그의 본래 직업은 중매쟁이라고 보는 게 맞다. 사람들 머리를 깎아주러 이집 저집 다니며, 남녀를 연결해주고 짭짤한 대가를 받는데 그 수입이 오히려 더 낫기 때문이다. 이곳의 귀족 미남인 린도로는 로지나라는 아가씨를 연모하고 있다. 그런데 그 집의 늙은 주인 때문에 그녀의 얼굴조차 볼 수 없다. 집주인 바르톨로는 처음에는 로지나의 후원자로 행세하더니, 그녀가 나이가 들어 숙녀가 되자, 본인이 그녀와 결혼하려고 노욕老慾을 부리는 것

이다.

　　린도로는 피가로의 도움을 받아, 창밖에서 사랑의 세레나데를 노래한다. 로지나도 미남 청년 린도로에 대해선 들은 바가 있다. 그런데 생명의 은인인 바로톨로의 염원을 무정하게 모른 척할수도 없다. 그녀는 어찌할 바를 모른다. 그때 린도로의 세레나데가들려오고, 로지나는 아름다운 목소리의 주인공인 이 남자와 사랑하리라고 맹세한다. 로지나의 사랑에 대한 맹세가 바로 '방금 전의그 목소리'Una voce poco fa라는 아리아인데, 지금도 〈세비야의 이발사〉Il barbiere di Siviglia에 나오는 아리아 중 가장 사랑받는 곡으로 알려져 있다.

　　오슨 웰스Orson Welles(1915~1985)의 데뷔작이자 미국 영화사에서 가장 빛나는 걸작으로 소개되는 〈시민 케인〉Citizen Kane(1941)에서주인공인 언론 재벌 찰스 케인(오슨 웰스)은 두 번 결혼한다. 첫번째 결혼의 상대자는 당시 미국 대통령의 질녀다. 그런데 그녀와의 결혼생활은 케인의 혼외 스캔들 때문에 일찍 끝나버린다. 동시에 미국의차기 대통령으로까지 거론되던 케인의 정치 생명도 끝난다. 그 스캔들의 파트너는 첫 부인과는 달리 낮은 계급 출신의 평범한 여자다.케인은 명문 출신에, 우아하고 교양 있는 첫 부인과는 사실 정상적인 애정 관계를 맺지 못했다. 사업과 정치를 핑계로 아내를 거의 방기하다시피 했다. 그런데 이 평범한 여성에게 케인은 온갖 열성을다 쏟는다. 오직 그녀만을 위해 존재하듯 행동한다.

　　케인의 두번째 아내가 되는 이 여성의 꿈은 오페라 가수가되는 것이다. 그녀는 비 내리는 밤, 우연히 길가에 서 있다가 흙탕물을 뒤집어 쓴 케인에게 자신의 "집에 가서 옷을 말리고 가라"며 사뭇 용기 있는 편의를 제안한다. 혼자 사는 젊은 여성이 밤길에서 처음 본 중년 남자를 자기 집 안으로 끌어들이는 것이다. 첫번째 부인과의 관계와는 달리, 두번째 부인과의 관계는 그 시작부터 영화에서

오페라 〈세비야의 이발사〉 공연 장면. 로지나
역의 체칠리아 바르톨리와 피가로 역의 지노
퀼리코.

볼 수 있는데, 첫 결혼이 사뭇 정치적이었다면, 두번째 결혼은 비교
적 인간적이었음을 알 수 있다.

　※　　오페라 가수를 꿈꾸는 케인의 애인

　　　무엇이 케인의 마음을 움직였는지, 영화만 봐서는 확실하
진 않다. 그런데 그날 밤 두번째 아내가 되는 수잔(도로시 코밍고어)이
케인 앞에서 부른 노래가 바로 조아키노 로시니Gioacchino Rossini의 〈세
비야의 이발사〉에 나오는 아리아 '방금 전의 그 목소리'이다. 밖에
는 비가 내리고, 가난한 살림도구들이 옆에 보이며, 그녀는 자신이
연주하는 수수한 피아노 반주에 맞춰 아리아를 부른다. 오페라에선
목소리만으로 처음 알게 된 남자를 영원히 사랑하리라고 여성이 맹
세하는 대목에서 나오는 곡이다. 말하자면 첫눈에 반한 여성이 사랑
을 고백하는 노래인 셈이다. 오페라 가수를 꿈꾸는 수잔은 그 내용
을 알고 있을 것이고, 혹 그녀도 오페라 속의 여성처럼 처음 본 이 남
자, 케인을 사랑하고 싶다는 욕망을 은근히 내비친 것인지도 모르겠
다. 린도로의 목소리처럼, 케인의 등장도 화살이 되어 이미 수잔의

심장을 관통해버린 것만 같다.

비 내리는 밤에 그녀가 부른 아리아는 사실 들어주기 딱할 정도로 아마추어 수준의 실력이었다. 그런데도 케인은 마치 너무나 사랑스런 딸의 모습을 보듯, 행복한 표정으로 그녀를 바라본다. 케인이 그녀를 사랑했는지 혹은 로시니의 아리아에 취했는지 모르겠지만, 바로 그날 외도를 시작했고, 결국 이 여성과의 스캔들 때문에 그는 모든 공직에서 물러난다.

케인은 수잔을 진짜 오페라 가수로 만들기로 결심한다. 마치 자기의 존재를 알리기 위한 새로운 도구를 찾은 듯, 그는 맹렬하게 수잔을 지원한다. 메트로폴리탄 극장에서 그녀의 캐스팅을 거절하자, 케인은 아예 그녀만을 위한 오페라 하우스를 새로 짓는다. 오페라의 나라 이탈리아 출신으로 보이는 남자 교사까지 고용해, 개인 교습도 받게 한다. 성악 선생으로 나오는 배우는 실제로 당시 메트로폴리탄 극장에서 바리톤으로 활동하던 포르투니오 보나노바 Fortunio Bonanova인데, 시네필들은 로버트 올드리치Robert Aldrich 감독의 〈키스 미 데들리〉Kiss me, Deadly(1955)에서도 그가 이탈리아 남자로 나와 노래하던 모습을 기억할 것이다.

수잔은 매번 '방금 전의 그 목소리'로 레슨을 받는데, 전문가가 아닌 관객의 귀에도 그녀의 노래 실력은 별 진전이 없어 보인다. 아니나 다를까, 그녀는 재벌 케인의 후원에도 불구하고 오페라 가수로는 전혀 성공할 기미를 보이지 않는다. 케인은 그럴수록 더욱더 아내를 다그치고, 결국 아내는 무대에 서기 싫어 자살을 기도한다.

두 사람을 첫눈에 반한 사랑의 열정으로 묶어준 오페라가 이제는 두 사람을 파멸로 이끌고 만 것이다. 수잔은 케인을 만나, 무대에 한번 서봤지만, 지금은 실패한 오페라 가수로서 세상에서 완전히 고립된 채 매일 '조각 맞추기' 게임이나 하면서 소일한다. 그녀마저 고립된 생활에서 탈출하기 위해 케인의 성城에서 떠나가자, 케인

#1

수잔은 매번 '방금 전의 그 목소리'로 레슨을 받는데, 그녀의 노래 실력은 별 진전이 없다. 저 뒤로 케인의 모습이 보인다.

#2, 3

케인의 도움으로 수잔이 출연하는 오페라 〈살람보〉는 '살로메'의 이야기를 떠오르게 하며, 수잔도 살로메처럼 노출이 심한 관능적인 의상을 입고 있다.

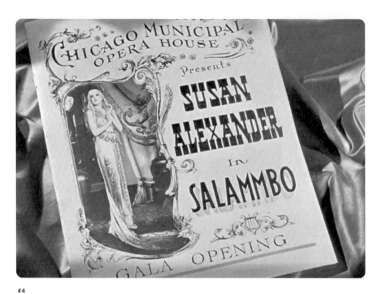

#4

영화 속 오페라 〈살람보〉는 버나드 허먼이 영화를 위해 진짜처럼 만든 불완전한 오페라다. 영화에서
수잔이 부르는 노래는, 진 포워드라는 가수가 일부러 못 부르는 척하며 불렀다.

은 버림받은 남자의 비참함 속에 홀로 남는다. 오직 그녀와의 관계
를 지키기 위해 자신의 사회적 경력을 모두 포기했는데, 바로 그녀
로부터 버림받은 케인에게 이제 남은 것은 쓸쓸한 죽음의 시간뿐이
다. 영화는 늙은 케인의 죽음으로 시작했고, 그의 죽음으로 끝난다.

🎵　　영화 속 오페라 〈살람보〉의 작곡가, 버나드 허먼

　　〈시민 케인〉의 음악은 버나드 허먼Bernard Herrmann(1911~1975)
이 담당했다. 뒷날 히치콕의 주요한 영화에서 음악을 맡았던 영화음
악계의 거장이다. 그는 이 영화의 오페라 공연 시퀀스를 위해 일종
의 '가상 오페라'Imaginary Opera를 작곡했다. 완결된 오페라가 아니고
영화를 위해 진짜처럼 만든 불완전한 오페라다. 제목까지 붙였다. 〈살
람보〉Salammbo가 그것이고, 수잔의 공연 포스터 등에 제목이 대문짝만
하게 적혀 있다. '살로메'의 이야기를 떠오르게 하는 제목이며, 무대

위에서 수잔은 관능적인 살로메처럼 노출이 심한 옷을 입고 있다.

영화에서 수잔이 부르는 노래는, 당시 크게 유명하진 않았던 진 포워드Jean Forward라는 가수가 일부러 못 부르는 척하며 불렀다. 하지만 허먼의 아리아는 몇몇 가수들에 의해 불리며, 그 곡의 아름다움이 제법 알려졌다. 특히 뉴질랜드 출신 소프라노 키리 테 카나와Kiri Te Kanawa는 〈살람보〉의 아리아를 녹음으로 남겨, 버나드 허먼의 유명세를 오페라계까지 전했다.

돈 많은 노인을 골려먹는 이발사의 꾀

Il barbiere di Siviglia

17세기 스페인의 세비야. 피가로(바리톤)는 이발사인데, 사실은 중매쟁이로 더 재미를 보는 재주꾼이다. 이집 저집 다니며 사람들 머리를 깎아주는 그의 직업을 이용해서 귀족들의 연애 행각을 도와주고 돈을 버는 것이다.

알마비바 백작(테너)은 로지나(소프라노)를 사랑한다. 그런데 로지나는 돈 많고 욕심 많은 의사 바르톨로(베이스)의 집에 갇혀 있다시피 산다. 바르톨로는 그녀의 후견인이었는데, 이제는 욕심이 생겨 아예 그녀와 결혼하려 든다. 알마비바는 자신을 린도르라고 소개하며 피가로의 도움을 청한다. 피가로는 바르톨로의 집에 이발해주러 가서는 잠시 틈을 내어 로지나에게 알마비바의 연서를 전달한다. 그의 세레나데에 반해 있던 로지나도 그 자리에서 연서를 쓴다. 두 사람의 사랑이 싹트는 것이다.

바르톨로가 로지나와 알마비바의 관계를 눈치 채기 시작한다. 피가로는 꾀를 내어 알마비바를 로지나의 음악 선생 제자로 변장시켜 집 안으로 데려간다. 그러고는 공증인까지 끌어들여 아예 결혼 공증까지 마칠 참이다. 이때 바르톨로가 등장하여 난리가 벌어진다. 뒤늦게 결혼을 무효로 만들려고 발버둥이다. 알마비바는 돈으로 그를 회유한다. 결국 로지나와 알마비바는 결혼에 성공한다는 희극이다.

_ 알체오 갈리에라 지휘, 필하모니아 오케스트라, EMI
마리아 칼라스(로지나), 티토 곱비(피가로), 루이지 알바(알
마비바)

마리아 칼라스는 비장한 비극의 여인에 적합한 소프라노다. 희극과는 좀 맞지 않다. 그런데
도 사람들은 그녀의 노래를 듣고 싶어 한다. 마리아 칼라스가 귀여운 여인인 로지나를 연기
하여 주목받았다. 색다른 매력이 있다. 비장하게만 느껴지던 그녀가 알마비바 백작을 사랑하
며 부르는 아리아 '방금 전의 그 목소리' 는 앙증맞을 정도다. 티토 곱비의 피가로는 최고 중
의 하나이고, 솜사탕처럼 가볍고 아름다운 목소리를 가진 테너 루이지 알바는 바로 이 역할
로 세계적인 가수가 됐다.

_ 클라우디오 아바도 지휘, 런던 심포니 오케스트라, DG
테레사 베르간차(로지나), 헤르만 프라이(피가로), 루이지 알
바(알마비바)

헤르만 프라이의 피가로 연기가 돋보인다. 티토 곱비 이후 비非 이탈리아 가수 중 최고로 사
랑받은 피가로가 아마 프라이일 것이다. 베르간차의 소리는 청순한 처녀 역에 맞다. 알마비
바는 루이지 알바를 넘어서는 가수를 당분간 찾기 어려울 것이다.

우는 여자에 관한 백일몽

루키노 비스콘티의 〈백야〉와 로시니의 〈세비야의 이발사〉

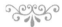

외로운 남자가 있다. 너무 가난해서 어릴 때부터 친척 집을 떠돌았다. 입 한 개라도 줄이기 위해서다. 군대 가고 취직해서 낯선 도시에 사는데, 휴일이면 사장님 비위 맞추려고 원치 않는 가족 소풍에도 따라 나선다. 짐이라도 하나 더 들어줘야 사장님 눈에 들지 않겠는가. 막 소풍을 다녀온 그가 '이게 사는 것인가' 하는 자기연민을 느낄 때, 어떤 처녀가 다리 위에서 혼자 울고 있다. 집에 가봐야 말 한마디 나눌 사람도 없는 이 남자는 그 처녀에게 자꾸 눈길이 간다. 그렇다고 무턱대고 말을 걸 수도 없는데, 마침 동네의 나쁜 청년들이 처녀를 희롱하자 보호하는 척 나서며 여자에게 접근한다. '외로운 남자'와 다리 위에서 혼자 '우는 여자'의 로맨스가 바야흐로 시작되는 것이다. 우리의 흔한 옛 이야기가 아니다. 루키노 비스콘티Luchino Visconti(1906~1976) 감독의 〈백야〉Le Notti bianche(1957)의 도입부다.

남자의 이름은 마리오이고 그 역을 연기하는 배우는 마르첼로 마스트로이안니Marcello Mastroianni다. 그는 페데리코 펠리니의 분신이라고 알려져 있을 정도로 펠리니의 작품에 많이 등장했다.

마르첼로 마스트로이안니는 실제로 〈달콤한 인생〉La Dolce Vita(1960), 〈8 1/2〉(1963) 같은 펠리니 감독의 영화로 전 세계적인 스타가 됐다. 그런데 마스트로이안니가 배우로 성장하는 데는 비스콘티와의 만남이 결정적이었다. 그는 연극 무대에서 연기를 시작했는데, 배우로서의 정체성을 갖게 된 데는 비스콘티 극단에서 공연을 하면서부터였다. 알려져 있듯 루키노 비스콘티는 영화감독이자 연극연출가이다. 그의 극단은 비토리오 가스만Vitorio Gassman이 주연으로, 마스트로이안니가 조연으로 출연하며 명성을 쌓았다.

그런데 마스트로이안니는 극단의 주요한 배우였지만 서른이 넘도록 대중적인 주목을 받지 못한 불운한(?) 스타였다. 비스콘티는 이 점을 늘 안타까워했다. 〈백야〉를 찍을 때(33살)에도 배우 생활만으로는 생계조차 꾸리기 어려워 낮에는 택시 운전사로 일했다. 불과 3년 후면 〈달콤한 인생〉으로 세계적인 스타가 되지만, 〈백야〉를 찍을 때 그는 참 외로웠고 배우로서의 삶을 계속해야 할지 심각한 고민에 빠졌다고 한다.

비스콘티는 〈백야〉를 마스트로이안니를 위한 작품이라고 말했다. 마스트로이안니는 무대의 커튼이 올라가기 직전에 겨우 극장에 도착하곤 하여, 연습조차 제대로 못하는 경우가 많았다. 비스콘티는 소질 있는 배우가 택시 운전을 하며 기량을 소비하는 것을 안타까워했다. 이 영화에서 드디어 마스트로이안니는 진정한 주연으로 전면에 등장한다. 그의 전기적 사실을 알기 때문인지, 외로워 허우적대는 마리오를 보면 실제의 마스트로이안니의 모습이 떠올라 장면 하나하나가 모두 처연해 보일 정도다.

감독은 마치 실내극 연극을 하듯, 혹은 실내악 3중주를 지휘하듯 영화를 만들었다. 남자 두 명과 여자 한 명이 극 전체를 거의 끌

고 가며, 그 내용은 세트로 구성된 인위적인 공간 속에서 펼쳐진다. 네오리얼리즘의 선구자였던 비스콘티는 현장 촬영이라는 '이데올로기적 방법'을 버리고, 가공의 공간에서 지어낸 이야기를 재현한 것이다.

🌸 〈세비야의 이발사〉를 바라보는 행복감

영화는 도스토예프스키의 단편 『백야』를 각색한 것이다. 장소만 이탈리아로 바꾸었다. 첫사랑이 돌아오기를 기다리는 여자가 외로움을 견디지 못해 새 남자를 만났으나, 옛 남자가 돌아오자 언제 그랬냐는 듯 새로 사귄 남자를 버리고 옛 애인에게 돌아간다는 유명한 이야기다. 로베르 브레송도 〈몽상가의 나흘 밤〉Quatre nuits d' un rêveur(1971)에서 이 소설을 각색한 바 있다.

'우는 여자'의 역할은 마리아 셸Maria Schell이 맡았다. 이름이 나탈리아인 그녀는 일 년 전, 꼭 돌아온다는 말을 남기고 떠난 남자를 기다리고 있는 몽상가다. 매일 밤 10시가 되면 약속 장소인 다리 위로 나간다. 남자는 오지 않고, 외로움에 울고 있을 때 마리오가 접근한 것이다. 떠난 남자를 기다리는 순진한 여성을 만난 뒤, 마리오는 그 실연의 상처를 자신이 치유할 수 있다고 꿈꾼다. 나탈리아는 옛 사랑이 돌아오기를 꿈꾸고, 마리오는 새로운 사랑이 시작되기를 꿈꾼다. 영화는 결국 두 몽상가들의 밤의 데이트인 셈이다.

비스콘티는 영화감독이자 오페라 연출가이다. 조셉 로지, 프랜시스 포드 코폴라, 로버트 알트먼 등 일부 유명 감독들도 오페라 연출 솜씨를 선보였지만, 비스콘티의 경력에는 견줄 바가 못 된다. 그는 1954년 가스파레 스폰티니Gaspare Spontini의 오페라 〈라 베스탈레〉La vestale의 연출가로 밀라노의 라 스칼라 극장에 선 뒤, 죽기 3년 전인 1973년 푸치니의 〈마농 레스코〉까지 무려 20편의 오페라를 연출했다. 1년에 거의 한 편씩 오페라를 연출한 셈인데, 그러면서 장

Rossini

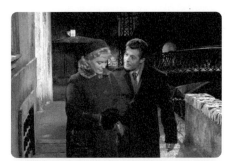

#1

영화 〈백야〉의 도입부. 외로운 남자 마리오는 다리 위에서 울고 있는 나탈리아에게 접근한다.

#2

마리오는 카페에서 나탈리아의 시선을 끌기 위해 로크롤에 맞춰 춤을 춘다.

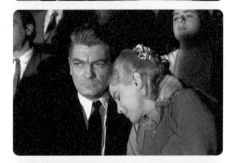

#3

나탈리아는 오페라 〈세비야의 이발사〉를 함께 본 옛 남자를 잊지 못한다.

#4

결국 나탈리아는 옛 남자에게 돌아가고, 마리오는 눈 오는 밤길을 주인 없는 개와 함께 걷는다.

편영화도 17편을 만들었다. 그래서인지 비스콘티의 거의 모든 영화에는 오페라의 모티브가 들어 있다. 〈백야〉에서는 〈세비야의 이발사〉를 이용한다.

　　나탈리아의 마음을 빼앗고, 그녀에게 기다림의 고통을 안긴 장본인으로는 프랑스 배우 장 마레Jean Marais가 등장한다. 1930, 40년대에 장 콕토Jean Cocteau의 영화에 출연하며 조각 같은 외모를 과시한 배우이다. 아방가르드의 감독 장 콕토와 협연하는 배우라서 그런지 그에겐 지적인 이미지까지 넘쳤다. 멋진 외모, 지적인 이미지 덕택에 특히 여성들에게 큰 인기를 얻었다. 오즈 야스지로小津安二郎의 〈동경의 여인〉東京の女(1933)을 보면 당시의 멋쟁이 여성들이 장 마레가 나오는 영화를 보러 가는 게 특권층인 자기들만의 문화인 듯 뻐기면서 말하기도 한다. 그런데 아이러니컬하게도 장 마레는 여성 팬들 덕이라기보다는 장 콕토와의 동성애적 관계 때문에 더욱 유명해진 배우이기도 하다.

　　나탈리아 집의 하숙인인 그는 그녀와 그녀의 할머니까지 초대하여 오페라 극장에 간다. 로시니의 〈세비야의 이발사〉를 보기 위해서이다. '오페라 부파'(코믹 오페라)인 〈세비야의 이발사〉는 아마 남녀노소 모두에게 사랑받는 작품으로 모차르트의 〈마술피리〉와 더불어 첫손가락에 꼽힐 것이다. 주인공인 중매쟁이 피가로가 돈을 벌기 위해 갖가지 꾀를 내는 모습은 얄밉기보다는 귀엽고 사랑스럽기까지 하다. 나탈리아는 물론이고 할머니는 주요한 아리아를 외울 정도로 이 오페라를 좋아한다.

　　무대에선 여성 주인공 로지나가 피가로를 이용해서 자기의 목적을 이루려고 머리싸움 중이다. 피가로도 로지나를 꼬여 돈을 벌려고 작전을 짜고 있다. 로지나에겐 사랑이, 피가로에겐 돈이 그 목적이라는 유명한 이중창 '그러니까 나는'Dunque io son이 연주되고 있고, 객석에선 웃음꽃이 만발한다. 꿈과 같은 오페라를 남자와 함께 본 날

나탈리아는 심장이 뛰는 사랑의 홍분 속으로 빠져들게 된다.

※ 로큰롤에 맞춰 춤추는 남자, 오페라를 보는 남자

그날 밤의 오페라와 그 남자를 잊지 못하는 나탈리아를 데리고 마리오는 카페에 간다. 우리 식으로 말하자면 일종의 자그마한 록카페다. 술도 마시고 춤도 추는 곳이다. 과거의 그 남자는 꿈꾸는 듯한 오페라가 은유한다면, 현재의 이 남자는 살이 맞닿는 육욕적인 로큰롤이 은유한다. '과거/ 오페라/ 비현실/ 장 마레'는 '현재/ 로큰롤/ 현실/ 마스트로이안니'로 대조돼 있는 것이다. 마스트로이안니는 잘 추지도 못하지만, 나탈리아의 시선을 끌기 위해 미친 듯 로큰롤에 맞춰 춤을 춘다. 그러나 부재하는 과거가 현전하는 현재를 늘 압도하듯 나탈리아의 마음은 옛 남자에게 일방적으로 향해 있다. 로큰롤의 홍분도 잠시, 그녀는 과거로 달려간다.

장 마레가 1년 전 떠날 때 분명한 이유를 대지 못하며, 아마 돌아올 때 떠나야 했던 이유를 말할 수 있을 것이라고 했는데, 마치 마리오의 연기에서 마스트로이안니의 현실이 겹쳐지듯, 왠지 그 이유는 장 마레의 밝히기 곤란한 성 정체성에 있지 않을까 하는 연상 작용도 일어난다. 영화의 도입부보다 더욱 외로워 보이는 마리오는 결국 혼자 남아 밤길을 걷는다. 그의 외로움은 역시 그처럼 불쌍해 보이는 주인 없는 개가 뒤따라오는 것으로 강조돼 있다. 혼자 남은 남자와 갈 데 없는 개는 나란히 눈 오는 밤길을 걸어가는 것이다.

〈세비야의 이발사〉에서 피가로 역은 곱비, 밀른스, 라이몬디, 프라이 등 바리톤의 거장들이 좋은 기량을 선보였고, 로지나 역은 원래 메조소프라노가 연기해야 하나, 두터운 소리를 가진 소프라노들도 명반을 남겼다. 칼라스가 대표적이다.

가에타노
도니체티
?~?

Gaetano Donizetti

내 딸은 나처럼 살아선 안 된다

루키노 비스콘티의 〈벨리시마〉와 도니체티의 〈사랑의 묘약〉

비스콘티의 영화는 오페라를 많이 닮았다. 발단, 전개, 위기, 그리고 절정과 결말이 따르는 4막의 오페라처럼 이야기들이 이어진다. 뿐만 아니라, 배우들의 연기도 마치 오페라를 보는 듯하다. 독창의 아리아처럼 주인공 혼자 열연하는 부분이 있고, 두 배우가 대사를 주고받는 이중창도 보이며, 주인공에게 군중이 동시에 말하는 합창도 있다. 비스콘티는 평생 영화와 연극, 그리고 오페라 연출로 무대를 지킨 감독이다. 그래서 그런지 그의 영화에는 연극적인 요소와 오페라적인 요소들이 늘 겹쳐 있다. 1951년에 발표된 〈벨리시마〉 Bellissima는 비스콘티의 세번째 장편으로, 네오리얼리즘 미학으로 만든 마지막 영화이자, 이후 멜로드라마로 자신의 영화 세계를 열어가는 첫번째 작품이기도 하다.

 오페라를 닮은 비스콘티의 영화들

영화는 도니체티의 〈사랑의 묘약〉L'elisir d'amore이 방송극 스

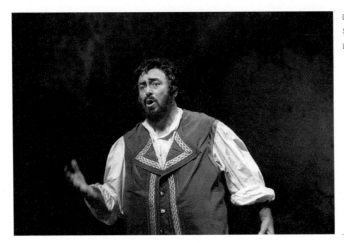

튜디오에서 녹음되고 있는 장면으로 시작한다. 데뷔작인 〈강박관념〉
그리고 〈흔들리는 대지〉La Terra trema: Episodio del mare(1948) 등 앞의 두
작품 모두 오페라적 요소가 들어 있지만, 이번처럼 직접적으로 오페
라를 이용하진 않았다. 따라서 〈벨리시마〉는 장차 오페라 연출가로
도 이름을 날릴 비스콘티가 자신의 오페라 교양을 명백하게 드러내
는 첫 작품이다. 〈벨리시마〉를 발표한 3년 뒤 비스콘티는 스폰티니
의 오페라 〈라 베스탈레〉를 밀라노의 라 스칼라 극장에서 연출하며
오페라 연출가로 정식 데뷔했다. 당시의 소프라노는 마리아 칼라스
였다

　　　〈사랑의 묘약〉의 이야기는 남자 주인공이 연인의 사랑을
얻기 위해 돌팔이 약장수가 파는 물약을 마시고, '사랑의 묘약'이니
하면서 허풍 떨다 낭패에 빠지기도 하다가 결국 사랑에 성공한다는
소박한 코미디물이다. 이야기도 쉽고, 또 '남몰래 흘리는 눈물'Una
furtiva lagrima 같은 아주 유명한 아리아가 있어서인지 오페라를 잘 모
르는 사람들 사이에서도 비교적 잘 알려져 있는 작품이다.

　　　비스콘티는 〈사랑의 묘약〉이 희극이기 때문인지 영화에서
이를 사뭇 반어법적으로 사용한다. 도입부에 들리는 노래는 2막에

서 메조소프라노와 여성합창단이 함께 연주하는 '그것이 가능할까?'라는 부분이다. 시골에서 농사나 지으며, 얼치기 약장수에게 속아 약물이나 마셔대는 남자 주인공이 사실은 백만장자의 상속인이 된다는 사실이 알려져 처녀들이 궁금해하고 있는 에피소드다. 그 사실을 처음 안 메조소프라노가 처녀들 앞에서 뻐기듯 이야기하자 합창단이 계속 '그런 일이 가능할까'라고 질문을 해대고 있다. 어떻게 촌놈이 거부가 될 수 있느냐며 합창단이 의심하면, "얼마든지 가능하다"며 그녀는 확신한다. 시골의 청년이 졸지에 거부가 되는, 그런 일이 당연히 일어날 수 있다는 것이다.

평범한 청년이 한순간에 신세 확 고치는 이야기인데, 영화는 바로 이 점을 암시하는 것으로 시작한다. 방송국의 한 아나운서는 긴급히 청취자들에게 전달사항을 알린다. 거장 알레산드로 블라세티Alessandro Blasetti 감독이 새 영화를 만드는데, 주연을 맡을 소녀를 공개 모집한다는 것이다. 블라세티 감독은 실제 인물로, 파시즘 시절 이탈리아를 대표하는 감독 중의 한 명이고, 전쟁 이후에도 파시즘 시절의 동료들과는 달리 활발한 활동을 보여준 흔치 않은 인물이다. 만약 그가 만든 영화에서 주연을 따낸다면, 신세 한번 고치기는 시간문제다. 계속해서 메조소프라노와 합창단의 노래는 들려오고, 로마 근교에 있는 대규모 영화스튜디오인 치네치타에 수많은 엄마들이 딸들을 데리고 몰려오고 있다. 이들 중 누가 백만장자로의 변신이 '가능할까?'. 오페라를 반어법으로 사용했다는 점에서 짐작할 수 있듯 누구도 그런 달콤한 열매는 맛보지 못할 것이다.

※　엄마가 딸을 스타로 키우려는 이유는?

보다시피 영화는 딸을 은막의 스타로 만들려는 욕심 많은 엄마의 이야기다. 노래도 가르치고 발레도 가르치고 화장시키고 옷

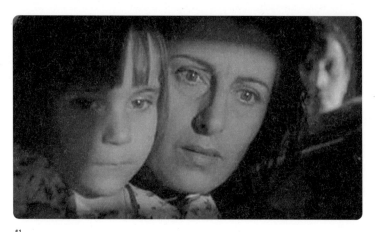

#1
노동자 남편과 딸과 반 지하에서 사는 막달레나는 딸만큼은 사람답게 살게 해주고 싶다며, 딸을 스타로 만들려고 작정한다.

사입히는 등 현재의 연예계에서 흔히 볼 수 있는 그런 이야기다. 목표는? 신세 한번 확 고치는 것이다.

당대 최고의 배우였던 안나 마냐니Anna Magnani가 그런 어머니인 막달레나 역을 맡았다. 노동자의 아내로, 로마의 중하층들이 사는 지역에서, 그것도 반 지하에서 산다. 딸이 하나 있는데, 무슨 일이 있어도 그녀만은 스타로 키울 작정이다. 그러던 중 소녀 배우 공개 모집을 듣게 됐고, 막달레나도 딸을 공주처럼 화장시켜 영화사로 데려간다. 자, 지금부터는 이 억척 엄마의 스타 만들기 투쟁기가 시작될 터이다. 게다가 성격배우의 상징 같았던 안나 마냐니가 가난한 엄마 역을 맡았으니, 한두 번쯤 눈물을 닦을 준비도 해야 한다. 그녀는 동네 사람들의 비웃음도, 남편의 불평과 협박도, 연예인 사기꾼의 감언이설에도 전혀 동요하지 않는다. 오로지 딸의 성공을 위해 앞을 향해 달릴 뿐이다.

딸에 대한 그녀의 희생이 얼마나 인상적인지, 페드로 알모도바르Pedro Almodóvar의 〈귀향〉Volver(2006)에서도 〈벨리시마〉의 한 장면을 볼 수 있었다. 오로지 딸의 행복을 위해 온 정성을 다하는 할머

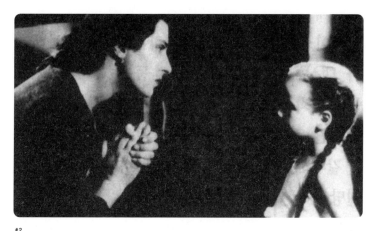

#2
어머니의 열정에 비해 어린 딸은 혀 짧은 소리에 걸핏하면 울음을 터뜨린다. 이때 들려오는 멜로디가
〈사랑의 묘약〉 중 '얼마나 아름다운가, 얼마나 사랑스러운가' 이다.

니(카르멘 마우라)가 혼자서 TV 영화를 보며 미소 짓고 있는데, 그때 나
오는 영화가 바로 〈벨리시마〉이다. 안나 마냐니가 남편의 반대에도
불구하고, 딸의 미래를 위해 재산을 좀 쓰더라도 계속 스타 만들기
를 해나가겠다는 부분이다.

　　그런데 그녀의 딸은 기대와 달리 아역스타가 되기에는 영
모자라 보인다. 발음도 제대로 못해 혀짧은 소리를 해대고, 나이가
너무 어려 어른들의 지시를 알아듣지 못하며, 게다가 걸핏하면 엄마
어디 있냐며 울어댄다. 그런데도 안냐 마냐니는 자신의 딸이 세상에
서 가장 아름다워 보인다. 제목대로 '벨리시마'(가장 아름다운 여성)인
것이다. 이럴 때면 또 어김없이 들려오는 멜로디가 〈사랑의 묘약〉
중 1막에서 연주되는 '얼마나 아름다운가, 얼마나 사랑스러운가'
Quanto è bella이다. 테너의 주인공이 자신의 연인을 보고, 그녀의 아름
다움에 감복하여 부르는 아리아인데, 영화에선 그 멜로디만 이용하
고 있다. 이 역시 반어법으로 쓰였다. 딸이 영화감독의 지시를 못 알
아듣고 울음을 터뜨리면 '얼마나 아름다운가'가 연주되는 식이다.
사실은 보기 딱할 정도로 아름답지 못한 때인데도 말이다.

로마의 억척스러운 엄마 역할을 하는 마냐니는 이 영화에서도 압도적인 기량을 선보인다. 거의 그녀 혼자 이야기를 끌고 간다고 해도 틀린 말이 아니다. 딸을 위한 일이라면 물불을 가리지 않는다. 다른 사람들에게 욕을 들어가면서도 몸싸움을 해대며 새치기하는 것은 예사고, 좀 심하게 말해 연예계 인사가 몸을 요구해도 거절하지 않을 판이다. 딸을 배우로 만들겠다며 설쳐댈 때부터 남편은 불만이 많았는데, 아내가 걸핏하면 집에 늦게 들어오는 등 집안꼴이 말이 아니게 되자 그만 화가 폭발하고 만다. 그는 아내에게 욕설을 해대며 당장 헤어지자고 고함을 지른다.

마냐니는 자신의 속뜻을 남편이 몰라주자 눈물이 터져나온다. "내가 왜 이러는 줄 알아? 내 딸만은 나처럼 살아선 안 되기 때문이야. 그 애만은 존중받는 사람이 되기를 원해. 나처럼 무시당하며 사는 것을 보고 싶지 않다고." 마냐니는 마치 오페라의 절정에서 소프라노가 아리아를 불러대듯 자신의 대사를 연기해내는 것이다.

네오리얼리즘은 당시 이탈리아 하층계급의 일상을 보여주며 제도적인 가난의 모순을 고발하는 데 큰 역할을 했다. 전쟁 이후 거의 누구나 가난했던 시절, 이탈리아 영화는 전 세계적인 모델이었다. 그런데 〈벨리시마〉는 네오리얼리즘의 일상을, 남자들만이 아니라 여성의 세계로까지 확장시킨 문제작이었다. 가

비스콘티 감독과 막달레나 역을 맡은 안나 마냐니.

난한 여성의 숨은 고민이 스크린을 뚫고 나온 것인데, 이는 핍박받는 여성의 상징 같았던 마냐니의 연기에서 더욱 돋보였던 것이다. '가장 아름다운 여성'이라는 제목 '벨리시마'는 딸이 아니라, 마냐니를 두고 하는 말인지도 모르겠다. 그래서 알모도바르 영화의 여성도 마냐니의 모습을 보며 웃고 있는 것처럼 보인다.

한 그루의 거목 아래엔 길고 넓은 그림자가 있듯, 비스콘티의 문하생 중엔 훗날 뛰어난 예술가가 된 사람들이 많다. 특별히 한 명만 예를 든다면, 현재 오페라 연출의 노장으로, 전통적인 무대연출에 있어선 최고라는 평가를 받는 프랑코 제피렐리Franco Zeffirelli도 비스콘티의 조감독 출신이다. 적지 않은 오페라 비평가들이 제피렐리의 연출을 스승과 비교하며 표피적이고 지나치게 탐미적이라고 혹평하기도 하지만, 그는 여전히 노장으로, 또 거장으로 대접받고 있다.

가에타노 도니체티의 〈사랑의 묘약〉 줄거리
묘약보다 더 효과 있는 것은 여자의 눈물
L'elisir d'amore

비극에 재능을 보이던 도니체티가 쓴 코미디다. 19세기 이탈리아의 어느 시골이다. 아름다운 처녀 아디나(소프라노)는 두 청년으로부터 구애를 받는다. 한 명은 시골의 순진한 청년 네모리노(테너)이고, 또 다른 남자는 군인인 벨코레(바리톤)이다. 아디나는 두 남자 중에서 아직 마음을 정하지 못했다.

이 마을에 사랑의 묘약을 판다는 돌팔이 약장수 둘카마라(베이스)가 나타난다. 사랑에 안달이 난 네모리노는 순진하게도 약장수의 말을 믿고 '이졸데' 라는 약을 산다. 바로 트리스탄과 이졸데의 사랑을 불태웠던 그 약이라는 말에 충동구매한 것이다. 사실 그 약은 술이다. 이제 아디나의 사랑을 쟁취했다고 생각한 네모리노는 그녀 앞에서 무례하고 거만하게 행동한다. 아디나는 불쾌해졌고, 그만 홧김에 벨코레와 결혼하기로 작정한다. 벨코레가 전장에 나가야 하기 때문에 바로 그날 결혼식이 거행될 예정이다.

네모리노는 가슴이 탄다. 묘약의 효능이 모자란 것일까? 그는 약을 더 사려고 한다. 그런데 돈이 없어 군대에 지원하기로 하고, 입대 상여금으로 약을 사서 마신다. 아디나는 막상 결혼한다고 작정하고 나니 자신이 진정으로 사랑했던 남자는 네모리노임을 알게 된다. 그때 네모리노의 숙부가 엄청난 재산을 유산으로 남겼다는 소식이 들려온다. 네모리노는 술에 취해 지금 무슨 일이 일어나는지 모르고, 갑자기 마을의 여성들이 전부 자기에게 몰려오니 약물이 효능을 발휘한 줄 안다.

아디나는 이제 자신의 사랑을 되찾기는 불가능해졌다고 생각한다. 그래서 혼자 남아 눈물을 흘린다. 정신이 돌아온 네모리노는 그녀의 눈물을 보게 된다. 이때 부르는 테너의 아리아가 그 유명한 '남몰래 흘리는 눈물' 이다. 그녀의 눈물을 본 네모리노는 아디나의 진심을 알게 되었고 그녀와 결혼하기로 마음 먹는다. 아디나가 기지를 발휘해 네모리노의 군대 입대는 없던 일이 되고, 두 남녀는 행복한 결말을 맞는다. 루치아노 파바로티가 압도적인 연기를 보여주는 레퍼토리이다.

_리처드 보닝 지휘. 잉글리시 챔버 오케스트라, Decca
루치아노 파바로티(네모리노), 조안 서덜랜드(아디나), 도미니
크 코사(벨코레), 스피로 말라스(둘카마라)

파바로티의 맑고 높은 테너의 매력을 흠뻑 느낄 수 있는 앨범이다. 〈사랑의 묘약〉은 파바로
티의 오페라 레퍼토리 중 최고가 아닌가 싶다. 그를 유명한 테너로 만드는 데 큰 도움을 줬던
서덜랜드가 아디나로 나온다. 지휘는 그녀의 남편이자 음악적 동지인 리처드 보닝. 〈사랑의
묘약〉 앨범 중 최고로 평가받는 녹음이다.

**_프란체스코 몰리나리 프라델리 지휘, 마지오 뮤지칼레 피오
렌티노 오케스트라, Decca**
주세페 디 스테파노(네모리노), 힐데 구에덴(아디나), 레나토
카페키(벨코레), 페르난도 코레나(둘카마라)

파바로티가 테너의 전범으로 여기고 연습했던 주세페 디 스테파노가 네모리노 역을 맡았다.
그 특유의 붙어제치는 창법은 여기서도 빛난다. 그의 힘 있는 목소리가 멀리 날아간다. 오스
트리아 소프라노 구에덴의 기량도 뛰어나다.

**제임스 레바인 지휘, 메트로폴리탄 극장 오케스트라, DG/
DVD**
루치아노 파바로티(네모리노), 캐슬린 배틀(아디나), 후안 폰
스(벨코레), 엔초 다라(둘카마라)

파바로티가 미국 무대에서 명성을 얻은 것도 바로 〈사랑의 묘약〉 덕분이다. 메트로폴리탄
극장에서의 공연은 늘 만석이었고 뉴요커들의 열렬한 환영을 받았다. 미국인들이 오페라에
관심을 갖게 된 데는 엔리코 카루소 이후 파바로티의 노력이 결정적이었다는 평가다. 베이스
엔초 다라의 연기도 일품이다.

'연대' 없는 영웅적 행동은 의미 없어

루키노 비스콘티의 〈흔들리는 대지〉와 도니체티의 〈람메르무어의 루치아〉

이탈리아 네오리얼리즘을 이야기할 때, 가장 자주 거론되는 작품이 바로 루키노 비스콘티의 〈흔들리는 대지〉이다. 시칠리아 어부들의 삶을 그린 다큐멘터리풍의 드라마인데, 그 지역의 진짜 어부들이 등장해 이탈리아 사람들도 잘 알아듣지 못하는 지독한 지역어로 말하며, 자신들의 일상을 그대로 드러내기 때문이다. 그런데 정치적 메시지가 워낙 강력해서 잘 보이지 않을 뿐이지, 사실 이 영화도 비스콘티의 많은 다른 영화들처럼 멜로드라마이다. 세 커플의 사랑 이야기가 영화의 표면 아래 숨어 있는 것이다.

🌿 세 커플의 사랑 이야기

　　시칠리아의 작은 어촌의 새벽이다. 어부들은 조상 대대로 고기를 잡아왔고, 주인공인 안토니오의 표현에 따르면, 대를 이어 중간상인들에게 착취를 당해 왔다. 상인들의 노예와 같은 지금의 삶은 잘못된 것이고, 따라서 바꾸어야 한다고 안토니오는 말한다. 하

지만, 단 한 번도 고기 잡는 일 이외의 다른 일을 해보지 않은 어부들은, 그의 말이 솔깃하긴 하지만 감히 실천에 옮길 용기를 내진 못한다.

도입부의 이런 설정을 보면 이야기가 어떤 식으로 진행될 것인지 아마 짐작할 것이다. 사회주의 리얼리즘의 주인공처럼 안토니오는 계급의 리더 혹은 영웅이 되기 위한 자기성찰의 모습을 보이는 유일한 인물이다. 안토니오는 네다라는 아가씨와 열애 중이다. 그런데 결혼은 사정상 자꾸 미루어지는데, 앞뒤 정황을 보아 네다의 어머니가 가난한 안토니오에게 딸을 시집보내기 싫은 것이다. 그리고 무엇보다도 네다 그녀가 결심을 하지 못한다. 혁명적인 미래를 꿈꾸는 어부 안토니오와 결혼으로 신분 상승을 꿈꾸는 네다, 이 두 사람이 첫번째로 제시되는 커플이다.

안토니오의 여동생 중 마라와 루치아는 동네 남자들의 눈길을 받는 성숙한 처녀. 마라는 전형적인 맏딸로, 온화하고 순수한 인상을 갖고 있으며 이 집의 살림을 도맡고 있다. 그녀는 집안에서 사실상 어머니의 역할을 한다. 마라는 이 동네에 공사판을 따라 흘러들어온 니콜라라는 벽돌공과 사랑에 빠져 있다. 니콜라는 마라를 사랑하지만, 자신의 가난 때문에 결혼은 감히 말도 못 꺼내는 착한 청년이다. 이 점에선 마라도 마찬가지다. 가족에 대한 의무 때문에 사랑을 억제하고 있는 마라, 그리고 가난 때문에 사랑을 포기하다시피 한 니콜라, 이 두 사람이 두번째로 제시되는 커플이다.

시칠리아 여성 특유의 야성미가 넘치는 루치아는 오빠들에게 사랑받는 귀여운 여동생이다. 루치아의 꿈은 가족이 가난에서 벗어나 남들처럼 행복하게 사는 것이다. 그녀에게 접근하는 남자는 이 지역의 경찰 간부이다. 그런데 그는 동네의 예쁜 처녀들을 유혹하는 위험한 남자이다. 그런 위험한 남자가 순진한 루치아 옆을 어슬렁거리는 것으로 세번째 커플이 제시된다.

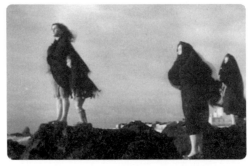

#1

〈흔들리는 대지〉는 시칠리아 어부들의 삶을 그린 다큐멘터리풍의 드라마인데, 비스콘티의 다른 영화들처럼 이 영화도 세 커플의 사랑 이야기가 영화의 표면 아래 숨어 있다.

#2

안토니오와 네다 커플. 결국 지독한 가난이 이들 커플을 갈라놓고 만다.

#3

안토니오의 여동생 루치아와 그녀를 쫓아다니는 경찰 간부. 이 경찰은 루치아에게 접근할 때마다 휘파람으로 오페라 〈람메르무어의 루치아〉에 나오는 '날개를 펴고 하늘로 간 그대'를 분다.

비스콘티는 영화감독일 뿐만 아니라 오페라 연출가로서도 유명하다. 영화감독으로서 오페라 연출을 본격적으로 병행한 첫 감독이 바로 비스콘티다. 그는 일생을 통해 17편의 장편영화와 20편의 오페라를 감독했다. 영화와 오페라 두 분야 모두에서 거장으로 대접받은 행복한 사람이었다. 그는 특히 베르디의 오페라 연출에 탁월한 솜씨를 보였는데, 1955년 밀라노의 라 스칼라 극장에서 공연한 〈라 트라비아타〉는 최고의 공연 중 하나로 기록돼 있다. 무대연출에 비스콘티, 음악 감독에 카를로 마리아 줄리니Carlo Maria Giulini, 그리고 소프라노 마리아 칼라스, 이 세 사람이 빚어낸 걸작으로, 순결한 목소리를 가진 가수에게 역할이 돌아가던 비올레타 역에 '마녀'의 이미지를 가진 칼라스를 기용, 소프라노의 성격에 혁신을 가져왔다. 칼라스는 관객의 가슴을 휘몰아치는 '무서운' 목소리로 비올레타를 연기했고, 불쌍한 비올레타만 주로 봐왔던 관객들은 정열적인 그녀의 새로운 연기에 압도당했던 것이다. 칼라스로부터 마녀 혹은 악녀의 이미지를 전면으로 끄집어낸 감독이 바로 비스콘티이다.

비스콘티는 데뷔작 때부터 자신의 오페라 취향을 드러냈다. 1945년 로베르토 로셀리니가 네오리얼리즘의 대표작 〈무방비 도시〉를 발표한 데 자극받아, 비스콘티는 더욱 극단적인 사실주의를 추구한 두번째 장편 〈흔들리는 대지〉를 발표했는데, 이런 정치극에도 자신의 오페라 취미를 슬쩍 섞어놓았다. 이 영화는 당시 이탈리아 공산당이 총선을 앞두고 일종의 선전극으로 비스콘티에게 의뢰한 작품이다.

순진한 루치아 주위를 맴도는 경찰 간부를 볼 때마다 관객은 불안한 마음을 감출 수 없는데, 이 남자는 항상 휘파람을 불며 그녀에게 접근한다. 그가 부르는 휘파람 노래는 도니체티의 〈람메르

무어의 루치아〉Lucia di Lammermoor(1835)에서 나오는 아리아 '날개를 펴고 하늘로 간 그대'Tu che a Dio spiegasti l'ali(3막)이다.

〈람메르무어의 루치아〉는 로미오와 줄리엣처럼 경쟁적인 가문의 싸움에 휘말린 연인이 불행한 결말로 치닫는 비극이다. 사랑하는 여자가 결국 집안의 갈등 때문에 죽어버린 사실을 확인한 남자가, 조상의 무덤 앞에서 자신이 왜 하필이면 이 집안에 태어나 가문의 희생이 되어야 하느냐고 자신의 운명을 저주하며 부르는 노래다. 그의 애인 루치아는 '날개를 펴고 하늘로' 이미 떠났고, 남자는 그녀를 따라 죽기로 결심하는 비장한 아리아이다. 도니체티의 작품 중 최고로 평가받고 있으며, 특히 루치아가 연기하는 '광란의 장면'은 오페라사의 명장면으로 남아 있다. 광기의 연기가 요구돼서 그런지, 마리아 칼라스의 공연이 최고로 알려져 있다.

🦋 도니체티의 작품 중 최고로 평가받아

죽어서라도 루치아와의 사랑을 이루고 말겠다는 남자의 비원이 절절하게 표현된 아리아인데, 영화에선 경찰 간부가 안토니오의 여동생 루치아를 볼 때마다 휘파람으로 그 아리아를 노래한다. 절대로 넘어갈 것 같지 않던 루치아가, 안토니오의 사업 실패로 집안이 폭삭 내려앉은 뒤 조금씩 경찰 간부에게 마음을 열 때, 그녀의 미래가 어떻게 전개될지는 어렵지 않게 짐작할

도니체티의 오페라 〈람메르무어의 루치아〉의 한 장면. 마리아 칼라스가 루치아로 분해 열연했다.

수 있을 것이다.

한편 안토니오의 애인 네다는 자신의 애인이 거지나 다름없는 신세로 전락하자, 안토니오가 '흡혈귀'라고 증오하던 바로 그 도매상인과 결혼한다. 맏딸 마라는 벽돌공 니콜라를 여전히 사랑하지만, 그녀도 그도, 자기 한 입 풀칠하기도 벅찬 지독한 가난 때문에 결혼은 꿈도 꾸지 못한다. 루치아는 결국 경찰의 노리개가 되고, 이후 그녀가 어디로 갔는지 아는 사람은 아무도 없다.

공산당의 지원금으로 영화를 만들었지만, 결말은 지독한 비관주의로 끝난다. 성찰한 영웅 안토니오가 결국 먹고살기 위해 중간상인 아래로 다시 들어간 것이다. 영웅이 굴복하는 모습에 당시의 관객들, 특히 좌파들은 몹시 실망했다. 그런데 감독의 의도는 다른 데 있었다. 비스콘티는 '연대' 없는 개인적인 성찰은 아무 의미가 없다는 것을 강조하려 했다는 것이다.

가에타노 도니체티의 〈람메르무어의 루치아〉 줄거리

저주받은 가문의 연인들은 죽음으로 사랑을 완성하고

Lucia di Lammermoor

1700년경 스코틀랜드. 셰익스피어의 『로미오와 줄리엣』과 비슷한 내용이다. 영국의 역사소설가 월터 스콧의 소설을 각색했다. 엔리코(바리톤)는 기울어가는 가문을 일으켜 세우기 위해 여동생 루치아(소프라노)를 궁정의 실력자 아르투로에게 결혼시킬 참이다. 그러나 루치아에겐 오래된 연인 에드가르도(테너)가 있다. 애꿎게도 그는 라이벌 가문의 아들이다. 오빠는 절대 그 결혼을 받아들일 수 없다. 에드가르도가 프랑스에 간 사이, 오빠는 작전을 짜서, 그의 마음이 변했다고 루치아에게 알린다. 절교 선언이 들어 있는 위조한 편지를 보여준다. 그러고는 루치아와 아르투로와의 결혼을 강행한다. 모두 가문의 부활을 위한 것이라는 오빠의 강요에 루치아도 어쩔 수 없이 그 결혼을 받아들인다.

그 결혼식 날 에드가르도가 돌아온다. 연인의 배신에 그는 가슴이 무너지는 것 같다. 루치아는 자신이 오빠에게 속은 줄 알았지만 때는 이미 늦었다. 게다가 에드가르도가 비통한 표정으로 식장을 나간 모습을 보니 가슴이 찢어지는 것 같다. 그녀는 결혼식을 취소하고 싶지만 현실적으로는 불가능하다. 미쳐버린 루치아는 실성한 상태에서 남편을 죽이고 만다. 그러고는 자신도 죽는다. 이때 루치아가 연기하는 약 15분 가량의 '광란의 장면'은 소프라노 최고의 무대 중 하나로 남아 있다.

한편 루치아를 아르투로에게 빼앗겼다고 여긴 에드가르도는 조상의 무덤 앞에서 자신의 운명을 저주한다. 왜 하필이면 그녀의 원수의 가문에 태어나서 이런 고통을 받느냐는 것이다. 뒤늦게 루치아가 죽은 사실을 안 에드가르도는 그녀의 뒤를 따르겠다고 비장하게 노래한다. 테너가 부르는 아리아 '날개를 펴고 하늘로 간 그대'가 그것으로, 이 아리아도 테너의 노래 중 최고급에 속한다. 그녀를 따라 죽겠다는 내용이다. 도니체티의 비극 중 가장 비극적인 드라마로, 마리아 칼라스가 압도적인 기량을 보여주는 레퍼토리이다.

_툴리오 세라핀 지휘, 필하모니아 오케스트라, EMI
마리아 칼라스(루치아), 페루치오 탈리아비니(에드가르도), 피에로 카푸칠리(엔리코)

마리아 칼라스의 빛나는 연기를 들을 수 있다. 특히 '광란의 장면'에서 보여주는 노래와 연기는 왜 그녀가 최고의 소프라노인지를 확인케 한다. 감정을 올렸다 내렸다 하는 자유자재의 연기와 이에 걸맞은 소리는 '마녀' 칼라스의 기량을 유감없이 보여주는 대목이다. 탈리아비니의 고급스런 테너 연기도 일품이고, 카푸칠리가 맡은 바리톤은 거의 모든 경우 믿어도 된다.

_툴리오 세라핀 지휘, 마지오 뮤지칼레 피오렌티노, EMI
마리아 칼라스(루치아), 주세페 디 스테파노(에드가르도), 티토 곱비(엔리코)

마리아 칼라스가 좀 더 젊을 때인 1953년 녹음판이다. 더욱 힘 있고, 높은 음이 안정적으로 나올 때다(탈리아비니와의 녹음은 1959년판이다). 이 음반에선 그녀의 오랜 파트너 주세페 디 스테파노가 에드가르도를 맡았다. 탈리아비니의 목소리가 고급스럽다면, 디 스테파노의 것은 청년의 힘을 느끼게 한다. 1950년대 최고의 바리톤인 티토 곱비의 연기도 일품이다.

_스테파노 란차니 지휘, 라 스칼라 오케스트라, 오푸스 아르테/DVD
마리엘라 데비아(루치아), 빈첸초 라 스콜라(에드가르도), 레나토 브루손(엔리코)

1990년대 라 스칼라의 대표적인 소프라노인 마리엘라 데비아의 기량을 확인할 수 있다. 애절한 연기가 일품이다. 빈첸초 라 스콜라는 지금도 파바로티의 후계자 중 한 명으로 거론되는 테너이다. 그의 힘차고 높은 음이 매력적이다. 조상의 무덤에서 부르는 마지막 아리아는 비장하고 눈물 나게 한다. 레나토 브루손은 레오 누치와 더불어 1990년대에 특히 뛰어난 활약을 보여준 바리톤이다.

죽으려는 노인과 우는 소녀

비토리오 데 시카의 〈움베르토 D〉와 도니체티의 〈람메르무어의 루치아〉

영화는 보통 노인을 좋아하지 않는다. 그 노인이 특별한 경우라면 몰라도, 태생적으로 현실을 반영하는 매체인 영화는 현실의 우리들이 그렇게 하듯 노인들을 멀리한다. 노인들은 존재 자체가 무력하고 병들었으며 특히 죽음을 암시한다. '메멘토 모리', 죽음을 기억하라는 운명의 잔인한 목소리는 노인들의 모습을 통해 시각적으로 전해지고 있지만, 우리는 그런 전언에 귀 기울이지 않는다. 대중의 예술, 영화는 그래서 노인의 모습을 영화에서 지우고 싶어 한다. 굳이 잔인한 운명을 환기시켜 관객의 발길을 돌려놓을 필요가 없기 때문이다. 네오리얼리즘의 걸작으로 소개되는 〈움베르토 D〉Umberto D.(1952)는 드물게도 이런 노인의 곽곽한 삶을 정면으로 다룬다. 노인문제가 영화의 중심으로 들어오게 된 결정적인 계기를 마련한 영화이다.

🌾 노인문제를 정면으로 다룬 결정적인 작품

비토리오 데 시카Vittorio De Sica(1902~1974)가 거장의 반열에 오

른 데는 물론 감독 자신의 역량이 가장 중요했겠지만, 그의 영원한 동지였던 작가 체사레 차바티니Cesare Zavattini의 협력 또한 그에 못지 않게 중요했다. 차바티니는 네오리얼리즘의 이념적 리더였다. "90분 동안 한 번의 컷 없이, 한 노동자의 일상을 찍는 단순한 영화를 만들고 싶다"던 말 속에 그의 영화적 주제 의식과 형식 미학이 모두 표현돼 있다. 그는 사실주의자인데, 영화가 현실을 모방하는 일반적인 사실주의를 넘어 현실이 곧 영화가 되는, 다시 말해 영화와 현실 사이의 경계를 무너뜨리려고 한 극단주의자였다. 직접 연출도 했던 차바티니는 데 시카가 감독한 주요 영화들의 시나리오를 도맡아 썼다. 〈구두닦이〉Sciuscia(1946), 〈자전거 도둑〉Ladri di biciclette(1948), 〈밀라노의 기적〉Miracolo a Milano(1951) 그리고 〈움베르토 D〉는 이들 콤비의 걸작이자 네오리얼리즘의 걸작으로 남아 있다. "데 시카 없는 차바티니는 있을 수 있지만, 차바티니 없는 데 시카는 상상할 수 없다"는 앙드레 바쟁André Bazin의 주장에서 알 수 있듯 차바티니는 사실상 데 시카의 영화 세계를 압도한 인물이다.

이들 두 사람이 빚어낸 네오리얼리즘의 마지막 걸작이 〈움베르토 D〉이다. 네오리얼리즘의 영화가 갖고 있는 사회적 비판의식이 더욱 예리해진 것은 물론이고, 그보다 이 영화가 평가받았던 더 중요한 이유는 그런 사회 속에 놓인 주변부 인물의 존재에 대한 깊은 시각과 표현 방식의 발전 덕이었다. 영화가 주목하는 인물은 연금생활자 노인과 시골에서 로마로 올라온 어린 하녀다. 당시는 이탈리아가 바야흐로 전화의 고통에서 조금씩 벗어나 경제 기적의 첫발을 내디딜 때다. 〈자전거 도둑〉의 연대連帶는 먼 과거의 역사로 잊혀지고, '돈'이 괴물처럼 위력을 발휘하고 있는 것이다.

움베르토(카를로 바티스티)는 30년 동안 말단 공무원으로 일하다 최근 연금생활자가 된 노인이다. 그가 다른 노인들과 함께 "연금을 인상하라"는 구호를 외치며 시위를 벌이는 게 영화의 첫 장면이

다. 만약 연금이 인상되지 않는다면 그는 지금 거주하는 월셋방에서 쫓겨날 것이다. 잘 걷지도 못하는 노인들이 힘을 내어 함께 고함도 지르고 하지만, 경찰의 지프차 앞에선 마치 장난꾸러기의 손에 놓인 개미들처럼 우왕좌왕한다. 카메라의 시점이 공중에 있어, 노인들이 벌레처럼 미미하게 보이는 점이 더욱 강조돼 있다.

마리아(마리아 피아 카질리오)는 움베르토가 하숙하는 집의 하녀다. 얼굴이 까무잡잡하고, 곱슬머리에 말투로 봐선 가난한 남부 이탈리아 출신처럼 보인다. 그녀는 제법 큰 집에서 일하지만 변변한 자기 방도 없이, 그냥 부엌 옆의 빈 공간에 침대 하나 놓고 지낸다. 주인 여자는 몸집도 크고, 금발에, 화려한 옷을 걸치고 있다. 첫눈에 봐도 그녀는 하녀와는 계급이 다른 여자임을 알 수 있다. 돈만 밝히는 그녀는, 노인과 하녀의 시선에서 보여지기 때문에 참 밉게 나온다. 그녀가 더욱 얄밉게 보이는 것은, 허구한 날 남자 선생들을 모시고 오페라를 연습할 때다. 다른 사람들의 처지에는 눈길 한번 주지 않는 부자가, 부자를 상징하는 오페라를 부르며 뻐길 때는 여자도 밉고, 그녀가 부르는 오페라마저 미워 보인다.

🍃 오페라, 착취하는 계급의 상징

여주인이 연습하는 노래는 가에타노 도니체티의 〈람메르무어의 루치아〉에 나오는 이중창 '미풍을 타고 그대에게 날아가리' Verranno a te sull'aure이다. 〈람메르무어의 루치아〉는 소프라노 조수미가 이 오페라의 유명 아리아들을 즐겨 부른 덕택에 우리에게도 제법 알려져 있다. 『로미오와 줄리엣』과 비슷한 내용인데, 원수처럼 지내는 가문의 아들과 딸이 운명적인 사랑 때문에 결국 죽음에 이른다는 비극이다. 영화에서 들리는 이중창은 이들 연인이 이별을 앞두고 사랑하는 마음을 다짐할 때 부르는 곡이다. 아무리 멀리 떨어져 있어

Donizetti

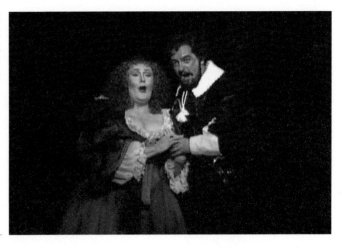

오페라 〈람메르무어의 루치아〉 공연 장면. 루치아 역의 조안 서덜랜드와 에드가르도 역의 알프레도 크라우스가 이 중창 '미풍을 타고 그대에게 날아가리'를 부르고 있다.

도 마음은 미풍을 타고 연인에게 전달되리라는 염원을 담고 있다. 그래서 오페라의 1막에 나오는 이 노래는 대표적인 사랑의 찬가로 특히 인기가 높다.

〈람메르무어의 루치아〉는 도니체티의 걸작이자, 비극 오페라의 걸작으로 남아 있는데, 불행하게도 이 영화에서는 아주 부정적으로 이용됐다. 여주인은 갈 데 없고 돈 없는 노인에게 어서 월세를 내놓으라고 다그치고, 하녀에겐 오로지 일만 하라고 윽박지르는데, 낮에는 팔자 좋게 약혼자까지 불러놓고 '사랑의 찬가'를 불러대는 것이다. 노인과 소녀의 가난과 외로움은 이렇게 오페라로 상징되는 여주인의 조건과 극명하게 대조돼 있다. 여기서 오페라는 착취하는 계급의 상징으로 쓰이고 있는데, 아무래도 사실주의자 데 시카와 차바티니의 윤리가 개입된 것 같다.

영화는 네오리얼리즘의 작품답게 상징적인 인물을 통해 사회의 구조적인 갈등을 첨예하게 드러내고 있다. 그런데 데 시카와 차바티니는 여기서 한발 더 나아간다. 이전의 네오리얼리즘 작품들이 사회적 갈등을 드러내는 '사건'에 방점을 찍었다면, 이 영화는 그런 사건 속에 놓여진 인물들의 '존재' 자체에 더욱 주목한다. 다시

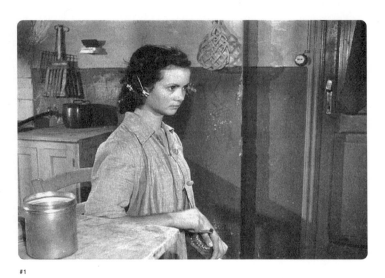

#1
하숙집 하녀 마리아는 평소대로 새벽에 커피를 끓이는데, 이날따라 얼굴에는 이유를 알 수 없는 눈물이 흐른다. 데 시카는 베르메르처럼 하녀의 아주 일상적인 일들을 세세하게 스크린에 담았다.

말해 앞의 영화들이 이야기 구조에 주목했다면, 이 영화는 인물들의 내면에 더욱 주목한 것이다.

바쟁뿐만 아니라 여러 비평가들에 의해 상찬받은 점이 바로 이런 내면 묘사에 대한 새로운 형식이다. 현실이 곧 영화이기를 기대했던 두 작가는 마치 현실의 한 모습을 스크린으로 옮겨놓듯 화면을 구성한다. 가장 자주 거론되는 시퀀스가 '마리아의 울음' 장면이다. 마리아는 새벽에 일어나 부엌으로 가서 늘 하던 일인 커피 끓이기를 시작한다. 성냥을 벽에 그어 가스를 켜고, 주전자를 불 위에 올리고, 물이 끓는 동안 커피 열매를 기구에 담아 갈고 있는데, 이날따라 얼굴에는 이유를 알 수 없는 눈물이 흐른다.

영화의 전체 이야기와는 별로 관계없는 하녀의 아주 일상적인 일들을, 감독은 마치 바로크 시절 베르메르 같은 네덜란드 화가들이 그랬던 것처럼 세세하게 관찰하고 있다. 바로 이런 장면에서 바쟁처럼 현상학에 비평적 뿌리를 둔 사람들은 '존재 체험' 같은 것

#2

노인들과 함께 연금 인상 시위에 동참한 움베르토와 이들을 진압하는 경찰. 카메라의 시점이 공중에 있어, 노인들이 벌레처럼 미미하게 보이는 점이 더욱 강조돼 있다.

#3, 4

움베르토의 하숙집 여주인은 오페라 〈람메르무어의 루치아〉의 이중창 '미풍을 타고 그대에게 날아가리'를 연습하고 있다. 여기서 오페라는 착취하는 계급의 상징으로 쓰인다.

#5
하숙집에서 쫓겨난 움베르토는 자식 같은 강아지와 동반자살할 결심이었으나 강아지는 눈치를 채고 도망가버린다. 겨우 강아지를 돌려세운 노인이 강아지와 함께 공놀이를 하는 것으로 영화는 끝난다.

을 경험했던 것 같다. 어떤 대상을 바라보기보다는, 그 대상이 '되는' 듯한 지각의 새로운 작동이 일어난 것이다.

🌿 일상의 묘사에 주목하는 이유

돈을 마련하지 못한 노인은 집에서 쫓겨난다. 그는 지금 당장도 힘들지만 앞으로도 여건이 개선될 여지가 전혀 보이지 않아, 삶의 희망을 잃고 만다. 그는 자식처럼 길러오던 강아지와 함께 달려오는 기차에 뛰어들어 동반자살할 작정이다. 강아지는 동물적인 감각으로, 지금 주인이 무엇을 생각하는지 눈치를 채고 저 멀리 도망가버린다. 그렇게 따르던 강아지는 이제 주인이 무서운 듯 아무리 불러도 오지를 않는다. 겨우 강아지를 돌려세운 노인이 강아지와 함께 다시 공놀이를 하는 것으로 영화는 끝난다.

노인과 강아지가 죽지는 않았기에 영화는 해피엔드로 보인

다. 그런데 이 노인과 강아지, 앞으로 어떻게 살아갈까? 잠잘 곳도 없고, 음식을 사먹을 돈도 거의 남아 있지 않은데 말이다. 또 울고 있던 마리아는 어떻게 될까? 애인과의 관계로 임신한 그녀는 그 사실이 발각되면 주인으로부터 쫓겨난다. 애인은 이미 변심했고, 고향에는 아버지가 무서워서 돌아가지 못한다는데 말이다. '존재 체험'까지는 아니라고 해도, 노인과 소녀의 아득한 슬픔은 영화의 종결 뒤에도 여전히 남는다. 이 작품을 마지막으로 이탈리아 관객들은 더 이상 네오리얼리즘 미학의 '잔인한' 드라마를 보려고 하지 않았다. 〈움베르토 D〉는 그래서 이 계열의 마지막 걸작이 된 것이다.

빈첸초
벨리니

1801~1835

Vincenzo Bellini

다시는 사랑하지 않기를 빌며

왕가위의 〈2046〉과 벨리니의 〈노르마〉

34살에 요절한 작곡가 빈첸초 벨리니Vincenzo Bellini는 19세기 이탈리아 멜로드라마의 한 전형을 제시한 인물이다. '연인 사이의 감정이 강하면 강할수록, 그 사랑의 고통도 그만큼 커진다'는 이야기 구조가 그것이다. 그의 나이 불과 26살에 작곡한 〈해적〉Il pirata(1827)에서도, 그리고 그의 최고의 작품으로 꼽히는 〈노르마〉Norma(1831)에서도 그런 비극적인 이야기는 반복된다. 사랑은 배신으로 되돌아오고, 그 배신은 목숨을 요구하는, 전형적인 낭만주의 이야기인 셈이다. 벨리니의 비극적 낭만주의는 당대의 라이벌 도니체티와의 경쟁 속에서 더욱 발전했고, 이들의 후배격인 베르디에 이르러 만개한다.

 '카스타 디바', 사랑의 억압을 염원하는 아리아

왕가위王家衛(1958~) 감독의 〈2046〉(2004)은 벨리니의 공식을 역설적으로 응용하는 남자의 이야기다. 작가인 차우(양조위)는 사랑의 고통이 크다는 것을 알기 때문에, 역으로 그런 사랑의 '포기'를

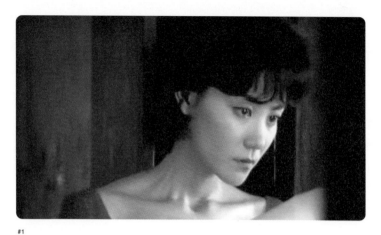

#1

왕가위의 영화 〈2046〉에서 호텔 주인의 큰딸이 등장할 때마다 벨리니의 〈노르마〉 중 '카스타 디바'가 흘러나온다.

배운 인물이다. 그는 '눈물을 부르는 추억'을 더 이상 원하지 않으므로, 사랑을 억압하고 통제한다. 차우는 〈화양연화〉花樣年華(2000)에서 유부녀와 사랑에 빠졌는데, 그 사랑의 상처를 안고 캄보디아로, 또 싱가포르로 떠났고, 지금 홍콩으로 돌아와 포르노그라피에 가까운 소설들을 쓰며, 수많은 여성들과 쾌락을 즐기며 산다. 추억을 만드는 사랑을 피하려면, 기억도 못할 정도로 수많은 사람들을 만나면 되는 듯 행동한다.

차우가 〈화양연화〉에서 연인과 이용했던 호텔방이 '2046' 호였다. 차우는 지금 '2046' 호실을 늘 엿볼 수 있는, 다시 말해 과거를 늘 기억할 수 있는 '2047' 호실에 투숙했다. 그는 방에 틀어박혀 새 소설을 쓰고 있는데, 그 소설의 제목도 '2046'이다. 소설의 배경은 2046년이라는 '미래'이지만, 내용은 사실 자신의 사적인 이야기까지 섞어놓은 '과거'의 이야기다. 그러니 돌아갈 수 없는 과거의 시간들, 또는 2046년에서 뒤돌아볼 때 과거가 되는 지금의 시간들은 '2046'이라는 방 번호로, 또는 소설 제목으로 상징화돼 있는 셈이다. 다시 말해 모든 시간은 '2046'이라는 과거로 묶여 있는 것이다.

'2046' 호에 일본어 연습을 하는 여자가 투숙한다. 호텔 주인의 큰딸(왕페이)로, 일본인 주재원이 그녀의 애인이다. 큰딸이 등장할 때 마다, 감독은 일종의 라이트모티프처럼 벨리니의 〈노르마〉중 가장 유명한 아리아인 '카스타 디바' Casta Diva(순결한 여신)를 사용한다. 아마, 오페라를 좋아하는 사람들 가운데 바로 이 아리아를 처음 듣고 오페라의 세계로 빠져들기 시작한 이들이 적지 않을 것이다. 그만큼 '카스타 디바'는 아리아 중의 아리아로 꼽히며, 특히 마리아 칼라스가 부른 아리아는 웬만한 대중가요 못지않은 인기까지 누리고 있다. 사실, 광고 등에서 지나치게 자주 연주돼, 영화음악으로 사용하기에는 위험할 정도로 세속화되어 있는 노래이기도 하다.

오페라와 라틴음악의 대조

'카스타 디바'는 사랑에 배신당한 여자 주인공 노르마가 전쟁을 눈앞에 둔 조국을 위해 평화를 간절히 희망하며 부르는 노래인데, 가만히 듣다보면 이것이 조국의 평화뿐 아니라 배신당해 질투로 불타는 자신의 마음의 평화까지 간절히 바라고 있음을 알 수 있는 곡이다. 여사제이기도 한 노르마는 이미 연인으로부터 버림받은 처지이고, 그 사랑을 되돌리기 위해 안간힘을 쓰는 중이다. 그녀는 전쟁을 요구하는 흥분한 백성들 앞에서, 성스러운 나무를 붙들고 간절한 마음으로 '카스타 디바'를 부른다.

"순결한 여신이여/ 여기 성스럽고 오래된 나무를 은빛으로 비추는 여신이여/ 구름을 걷고 장막도 걷고/ 우리에게 아름다운 당신의 얼굴을 보여주오// 신이여 당신을 진정시키고/ 불타는 가슴을 진정하시고/ 사람들의 지나친 행동까지 진정시키고/ 하늘에서 하신 것처럼/ 여기 땅에도 평화를 뿌려주오."

큰딸의 주제음처럼 이 노래가 들려오는데, 배우의 차분한

이미지와 맞을 뿐만 아니라, 사랑의 감정을 통제하려는 그녀의 염원이 잘 전달되고 있다. 그리고 동시에, 듣기에 따라서는 항상 진정심을 갖기를 희망하는, 그래서 열정을 억압하는 차우 자신을 위한 노래처럼 들리기도 한다. 그러니 노래는 큰딸이 듣고 있지만, 그 노래를 엿듣는 차우에게 오히려 더 큰 울림으로 다가오는 것이다. 그만큼 차우는 과거의 사랑에 상처를 받았고, 그런 상처로부터의 치료를, 통제된 마음을 바라는 남자다. 다시는 사랑하지 않도록 해달라고 염원하는 것처럼 들린다.

그런데 절대 '추억'을 만들지 않을 것처럼 보이던 차우가 다시 한 여자와 일정한 관계를 맺는다. 그녀는 바이(장쯔이)라는 여성으로, 마치 정열의 화신처럼 등장한다. 코니 프랜시스Connie Francis가 부르는 라틴풍의 바람기 많은 노래 '시보네이'Siboney가 그녀의 라이트모티프로 쓰였다. '카스타 디바'와는 아주 대조적으로 사랑의 정열을 유혹하는 노래다. 그 노래처럼 바이는 '카스타 디바'를 듣는 여성과는 극단적으로 비교된다. 바람기 많고, 색욕도 왕성한 젊은 여성이 바이다.

오페라를 듣는 큰딸이 평화와 안정을, 그래서 타나토스를 상징한다면, 라틴음악의 바이는 경쟁과 불안을, 그래서 에로스를 상징하고 있다. 두 여성이 노래만큼이나 대조적인 성격과 행동을 보여주는데, 바이는 마치 〈화양연화〉에서 차우가 그랬던 것처럼, 상대방의 사랑을 향해 맹목적일 정도로 돌진한다. 헛된 사랑을 독차지하기 위해 경쟁하고 싸우는 여

1955년 밀라노 라 스칼라 극장에서 공연된 〈노르마〉. 마리아 칼라스의 가장 대표적인 레퍼토리다.

성이 바이다. 바이는 과거의 차우처럼, 사랑으로 추억을 만들고, 그래서 눈물을 부르고, 결국 열정만큼이나 큰 상처와 고통을 경험할 운명이다. 벨리니의 공식이 반복되는 것이다. 아마 그녀도 '2046'의 인물들처럼 잃어버린 기억을 찾기 위해 '2046'으로 떠날 것이다.

❀ 도니체티와의 '오페라 결투'에서 패배한 벨리니

사랑을 억압하는, 사실상 불가능한 희망을 갈구하는 '카스타 디바'는 따라서 사랑의 열정을 역설적으로 표현한 아리아다. 사랑의 감정이 너무나 뜨겁기 때문에 그것을 진정시키고자 하는 염원이 내재돼 있는 것이다. 그러니 이 노래를 들을 때의 뭔가 감정이 통제되는 듯한 느낌은, 노르마가 불타는 사랑과 힘든 싸움을 벌이고 있음을 방증하는 것이다.

벨리니는 〈노르마〉를 발표할 때, 도니체티와 경쟁 관계에 있었고, 그 경쟁심이 너무 치열한 나머지 두 사람은 작품으로 일종의 결투를 벌이기로 했다. 한시적으로 마감을 정해놓고, 새 작품을 발표하여 누구의 것이 더 호평을 받는지 공개적으로 한판 붙자는 것이었다. 벨리니는 〈노르마〉를, 도니체티는 〈람메르무어의 루치아〉를 들고 나왔는데, 결과는 도니체티의 한판승으로 끝났다. 소프라노의 '광란의 아리아'와 대미를 장식하는 테너의 '날개를 펴고 하늘로 간 그대' 덕택에 도니체티의 작품이 연주될 때, 객석은 말 그대로 눈물의 바다로 변했다고 한다. 깨끗하게 패배한 벨리니는 몇 년 뒤, 바로 이 아리아, '카스타 디바'를 개작하여 삽입하고 새로 공연한 뒤, 관객들의 폭발적인 사랑을 얻어낸다. 그때 관객들의 사랑은 지금도 살아남아, 오페라를 사랑하는 사람들 사이에선 '영원한 아리아'로 대접받고 있다.

영원히 한 남자만을 사랑한 여자의 운명

Norma

BC 1세기경 로마의 침략을 받는 갈리아 지방. 여승장 노르마(소프라노)는 갈리아
인들의 리더이다. 그런데 그녀는 성직자의 몸으로 비밀리에 로마 총독 폴리오네(테너)와 사랑을 나누었고 아이도 둘이나 낳았다. 폴리오네는 노르마와의 사랑을 까맣게 잊고 이제는 그녀의 부하격인 다른 여승 아달지사(메조소프라노)를 사랑한다. 폴리오네는 아달지사를 로마로 데려갈 참이다. 로마와 갈리아 사이에 전쟁의 기운은 점점 높아가는 가운데 노르마는 오로지 자신의 옛 애인 폴리오네가 돌아오기만을 바란다. '순결한 여신이여' Casta diva로 시작하는 그 유명한 아리아를 부른다. 한편 아달지사는 로마로 함께 가자는 폴리오네의 제안을 받아들인 뒤 양심의 가책을 느낀다. 그녀는 노르마에게 모든 사실을 털어놓는다. 노르마는 그녀의 연인이 하필이면 자신의 옛 애인이라는 사실에 놀란다.

노르마도 양심의 가책을 느낀다. 그녀는 폴리오네를 포기하고, 대신 아이 둘을 아달지사에게 맡긴다. 로마에 데려가서 키워달라는 것이다. 그리고 노르마는 죽기로 작정한다. 아달지사는 크게 반성하고, 폴리오네를 만나 그를 노르마에게 다시 돌려보내려 한다. 폴리오네는 아달지사의 제안을 거부한다. 그 사이 전쟁이 벌어지고, 폴리오네는 급히 아달지사를 찾으러 여승들만 있는 수도원에 갔다가 그만 붙들리고 만다. 금역에 들어온 죄로 폴리오네는 사형을 선고받을 판이다. 심판관은 노르마이다. 다른 사람들을 모두 나가게 한 뒤 노르마는 아달지사를 포기하면 그를 살려주겠다고 회유한다. 폴리오네는 거절한다.

사람들이 다시 들어왔다. 노르마는 여승의 몸으로 죄를 지었다면 벌을 받아야 하지 않겠냐고 군중들에게 묻는다. 폴리오네는 노르마가 아달지사의 이름을 댈까봐 불안하다. 노르마는 바로 자신이 그 죄를 지은 장본인이라고 고백한다. 그러고는 아버지에게 두 아이를 부탁한 뒤 불 속에 뛰어들어 죽는다. 노르마의 행동에 놀라고 감동한 폴리오네도 그녀를 뒤따라 불 속으로 뛰어든다.

추천 CD

_툴리오 세라핀 지휘, 라 스칼라 오케스트라, EMI
마리아 칼라스(노르마), 프랑코 코렐리(폴리오네), 크리스
타 루트비히(아달지사)

〈노르마〉는 오직 마리아 칼라스를 위한 오페라라고 해도 과언이 아니다. 그녀에 의해 유명해
졌고, 그녀의 노래와 연기가 있은 후 지금까지 그 누구도 감히 〈노르마〉의 공연에 선뜻 나서
지 못하기 때문이다. 무서운 소리와 가날픈 소리를 자유자재로 내는 그녀의 실력에 입이 떡
벌어진다. 아무리 오페라를 모르는 사람일지라도 칼라스가 부르는 '카스타 디바'는 아마도
여러 번 들어봤을 것이다. 그만큼 칼라스의 노르마 연기는 탁월하다. 그녀의 상대역으로 나오
는 프랑코 코렐리의 박력 있고 맑은 목소리는 칼라스와 완벽에 가까운 조화를 이룬다. 순결하
고 연약한 여성으로 나오는 아달지사 역의 크리스타 루트비히도 최고의 기량을 선보인다. 〈노
르마〉 앨범 중 최고의 앨범으로 가장 자주 추천된다.

_카를로 펠리체 칠라리오 지휘, 런던 필하모닉 오케스트라,
BMG
몽세라 카바예(노르마), 플라시도 도밍고(폴리오네), 피오렌차
코소토(아달지사)

마리아 칼라스의 모든 〈노르마〉 녹음은 전부 일품이다. 그녀 이외의 소프라노를 한 명 추천
하자면 스페인의 몽세라 카바예다. 그녀 역시 넓은 음역에 뛰어난 연기를 선보인다. 칼라스
에 비해 좀 연약하다. 그게 카바예의 장점이자 단점이다. 아달지사 역의 코소토는 설명이 필
요 없는 메조소프라노로 여기서도 자신의 기량을 잘 표현하고 있다. 도밍고의 힘찬 테너도
매력적이다.

오페라에 미친 남자의 광기

베르너 헤어초크의 〈피츠카랄도〉와 엔리코 카루소

베르너 헤어초크Werner Herzog(1942~) 감독에겐 '넘치는 정열'이 있다. '광기'라고 불러도 좋을 정도다. 1974년, 독일 표현주의 영화의 탁월한 해석가였던 로테 아이스너Lotte Eisner가 위독하다는 뉴스를 접한 헤어초크는 당장 그 길로 병원을 방문하기로 결정한다. 아이스너는 『혼들린 스크린』의 저자로, 헤어초크를 비롯한 당시의 독일 감독들에게 절대적인 사랑과 존경을 받던 독일 출신 영화역사가다. 당시 감독은 〈아귀레 신의 분노〉Aguirre, Der Zorn Gottes(1972) 덕택에 제법 유명해져 있었다. 그런데 문제는, 자기가 살던 뮌헨에서 아이스너가 입원해 있던 파리까지 걸어가겠다는 것이다. 걸어서 파리까지? 아무리 그녀의 회복을 바라는 염원이 간절하다 해도, 걸어서 파리까지 가는 것은 누가 봐도 무리한 행위이자, 약간의 광기가 느껴지는 결정이었다.

헤어초크의 광기는 그의 작품에도 잘 드러나 있다. 〈아귀레 신의 분노〉는 물론이고, 〈스트로체크〉Stroszek(1977), 〈노스페라투, 밤의 유령〉Nosferatu: Phantom der Nacht(1979), 〈보이체크〉Woyzeck(1979) 그리고 〈피츠카랄도〉Fitzcarraldo(1982)까지 그의 대표적인 영화에는 광기라고밖에 달리 설명하기 어려운 강력한 성격을 가진 인물이 등장한다. 이런 광기의 주인공들을 오직 한 배우가 계속해서 연기했는데, 그는 실제 생활에서도 여러 기행으로 유명한 클라우스 킨스키Klaus Kinski 다. 신경질적인 태도, 핏발이 선 눈빛, 절규에 가까운 말투 등으로, 보는 사람마저 긴장 속으로 몰고 가는 '위험한' 인상을 가진 배우로 각인돼 있다.

영화 〈피츠카랄도〉는 피츠카랄도라는 남자가 오직 엔리코 카루소의 노래를 듣기 위해 아마존 강을 따라 2,000Km 이상을 보트를 타고 온 장면으로 시작하는데, 바로 뮌헨에서 파리까지 걸어간 헤어초크의 광기가 오버랩되는 순간이기도 하다. 아마존 강을 건너오는 도중에 보트가 엔진 고장을 일으키는 바람에 피츠카랄도는 이틀 밤을 꼬박 새워 손으로 직접 노를 저어 겨우 이곳에 도착했다. 손에는 피 묻은 붕대가 감겨 있지만, 그는 아프지도 않은지 상처에는 전혀 신경을 쓰지 않고, 오로지 극장에 들어갈 생각뿐이다. 오페라 극장에선 주세페 베르디의 〈에르나니〉Ernani가 연주 중인데, 피츠카랄도가 좋아하는 전설적인 테너 엔리코 카루소가 그날의 주인공이다.

죽어가는 '에르나니' 역을 맡은 카루소

오페라 〈리골레토〉에서 만토바 백작 역으로 나온 엔리코 카루소.

#1

피츠카랄도는 아마존 정글 한복판에 엔리코 카루소를 위한 오페라 극장을 짓겠다는 꿈을 위해, 거대한 증기선을 타고 산 위를 오른다.

가 격동적으로 또 애달프게 노래하고 있고, 피츠카랄도는 뒤늦게 극장에 들어갔지만, 벌써 혼이 빠진 상태다. 영화가 시작하자마자 진행되는 〈에르나니〉의 공연 장면은 약 5분간 이어지는데, 이 도입부는 특히 카루소의 목소리를 연기하는 테너 베리아노 루케티Veriano Luchetti의 탁월한 가창력 때문인지 순식간에 관객들을 오페라의 세상으로 빨아들이는 매력을 발산한다.

때는 20세기 초다. 피츠카랄도는 이곳 아마존 강 주변 페루에서 이런저런 사업을 하고 있다. 그에게는 꼭 이루고 싶은 꿈이 하나 있는데, 바로 아마존 강 주변의 정글에 엔리코 카루소를 위한 오페라 하우스를 짓는 것이다. 사실 그는 돈에는 별 관심도 없다. 그가 돈을 벌기 위해 목을 매는 것은 오직 오페라 때문이고, 특히 엔리코 카루소 때문이다.

🌿　산을 넘어가는 증기선

Bellini　　　　　　　엔리코 카루소Enrico Caruso(1873~1921)는 이탈리아 출신의 테

#2
증기선이 산을 넘은 날, 피츠카랄도는 승리의 기쁨에 취해 베르디의 〈리골레토〉의 3막에 나오는 유명한 4중창을 듣는다. 물론 카루소가 만토바 백작으로 나온 음반이다.

너다. 그가 활약할 때, 마침 녹음시대가 열리면서 카루소는 최초로 음반 스타가 된다. 청아하고 맑은 목소리에 연기력까지 갖춘 그는 20대부터 이미 유명 가수로 성장했고, 1904년 불과 31살의 나이에 녹음한 〈사랑의 묘약〉의 아리아 '남몰래 흘리는 눈물'로 일약 세계적인 가수가 된다. 그가 뉴욕의 메트로폴리탄 극장에서 활동하던 시기(1903~1920)는 그의 전성기이자 또 극장의 전성기이기도 했다.

사랑에 상처받은 순수한 남자의 고통을 절규하는 드라마들, 이를테면 〈아이다〉, 〈팔리아치〉Pagliacci, 〈라 보엠〉 등을 공연하는 날은 관객으로 극장은 인산인해를 이루기도 했다. 특히 〈팔리아치〉의 '의상을 입어라'를 부를 때면, 카루소는 실제로 사랑에 버림받은 자기의 경험에 연민을 느껴서인지 곧잘 진짜로 눈물을 흘리는 통에 객석도 울음바다로 변했던 일화는 지금도 유명하다. 카루소가 울면서 노래한 '의상을 입어라'는 녹음으로도 남아 있다.

피츠카랄도는 그 카루소를 자기가 건설한 극장에 세우는 게 꿈이다. 아마존의 한복판에 오페라 하우스를 짓는다? 주위 사람들이 의아해하는 것은 물론이다. 그래서 그는 아무 소리 안 하고 오

산을 넘어가는 증기선을 바라보는 피츠카랄도.

직 자기의 목표를 위해 돈을 벌기로 한다. 떼돈을 벌려면 남들이 하지 않은 방법을 동원해야 하는 법. 그는 아마존의 급류를 가로질러 올라가는 위험을 감수한 뒤, 그것도 모자라 아예 증기선을 끌고 산을 넘어, 전혀 새로운 항로를 개척할 계획이다.

증기선을 끌고 산을 넘는다? 자, 이쯤 되면 피츠카랄도의 광기가 대충 짐작될 것이다. 뿐만 아니라 그런 장면을 연출할 베르초크의 광기도 기가 찰 수준이다. 약 2시간 40분의 영화에서 배가 산을 넘는 장면에 45분 정도 걸린다. 이 영화는 촬영에만 3년이 걸렸는데, 산을 넘어 배가 이동하는 장면을 찍을 때의 현장 분위기는 거의 지옥이었다고 전한다. 아마존이라는 지역에서 영화를 찍는다는 것 자체가 여간 무모한 일이 아닌데, 그것도 모자라 그 정글 속에서 배를 산 위로 끌고 가는 장면을 찍는 상황을 상상해보라? 실제로 제작진 중 2명이 죽고, 수십 명이 부상을 입었다. 또 킨스키의 성질이 폭발해, 그가 감독에게 총을 겨누는 사고까지 일어났으며, 이 영화 촬영 이후 결국 두 사람 사이의 협업 관계도 깨지고 만다.

드디어 증기선이 산을 넘은 날, 피츠카랄도는 승리의 기쁨에 취해 베르디의 〈리골레토〉의 3막에 나오는 유명한 4중창(만토바 공작, 마달레나, 리골레토, 질다)을 듣는다. 물론 카루소가 만토바 백작으로 나온 음반이다. '지글지글' 잡음이 들리는 옛 음반의 노래는 아마존 강의 계곡을 타고 온 세상으로 퍼져간다. 기분 같아선 벌써 오페라 하우스가 세워진 듯하다.

피츠카랄도는 계획했던 돈을 버는 데는 실패한다. 카루소를 초대할 수 없는 것이다. 대신 그는 극장은 아니지만 극장과 비슷한 공간을 아마존에 만든다. 바로 증기선 위에서 선상 오페라를 여는 것이다. 죽을 고생을 다 하고 번 약간의 돈으로 피츠카랄도는 오페라 단원 전체를 배 위로 초대한다. 관객은 딱 자기 한 명이다. 오직 그만을 위해 빈첸초 벨리니의 〈청교도들〉I puritani이 연주된다. 비록 카루소의 목소리는 아니지만, 음반이 아닌 진짜 사람들의, 가수들의 목소리가 아마존을 넘실대고 있는 것이다. 영화는 '엘비라'라는 여성을 사랑했던 남자가 비극적으로 죽는 〈에르나니〉로 시작해서, 역시 '엘비라'라는 여성을 사랑하는 남자가 그 사랑의 환희를 노래하는 〈청교도들〉로 끝난다. 피츠카랄도가 '환희'를 느꼈는지는 알 수 없지만, 광기의 감독과 광기의 내러티브, 그리고 광기의 배우가 빚어낸 한판의 축제는 수많은 연주자와 딱 한 명의 관객, 곧 피츠카랄도가 웃고 있는 가운데 종결된다.

적을 사랑한 청교도 여인의 비극, 해피엔드로 끝나다

I puritani

17세기 영국의 크롬웰이 청교도 혁명을 일으킬 때다. 영주의 딸 엘비라(소프라노)는 적군인 왕당파의 기사 아르투로(테너)를 사랑한다. 청교도의 장교 리카르도(바리톤)는 전쟁이 끝난 뒤 영주의 딸 엘비라와 결혼할 것으로 믿었다. 그러나 영주는 리카르도의 라이벌인 아르투로에게 딸을 시집보내기로 결정했다. 결혼식 날, 신랑과 신부는 기쁨에 들떠 있지만 리카르도는 비통하다. 이때 이상한 여인이 나타나고, 왕당파 기사인 아르투로는 직감적으로 그녀가 스튜어트 왕가의 여자임을 안다. 그녀를 탈출시키기 위해 아르투로는 엘비라의 베일을 이용하여 그녀를 신부처럼 위장한 뒤 성밖으로 빠져나가게 한다.

결혼식 날 신랑이 다른 여자와 줄행랑을 쳤다는 소식을 전해 들은 엘비라는 혼절한다. 그녀는 점점 미쳐간다. 신부의 삼촌인 조르지오(베이스)는 질녀의 불행을 사람들에게 전해주며 슬픈 마음을 노래한다. 이때 리카르도가 등장해 아르투로에게 사형이 선고된 사실을 알린다. 엘비라는 완전히 정신을 잃고 '그의 부드러운 목소리'Qui la voce sua soave를 부른다. 약 10분간 이어지는 엘비라의 광란의 장면은 도니체티의 〈람메르무어의 루치아〉에 나오는 광란의 장면과 맞먹을 정도로 압권이다.

왕당파와 청교도 사이의 전쟁은 점점 다가오고, 리카르도와 조르지오는 조국과 사랑에 대해 노래한다. 바리톤과 베이스가 부르는 약 10분간의 매력적인 이중창이 이어진다. 한편 아르투로는 겨우 고향으로 돌아온다. 고향의 숲에서 극적으로 엘비라를 만난 아르투로는 결혼식 날 어쩔 수 없이 사라진 이유를 설명한다. 그의 사랑을 확인한 엘비라는 그와 함께 열정적인 이중창 '내 품으로 와요'Vieni fra queste braccia를 부른다. 그러나 이때 리카르도가 나타나 아르투로를 체포한다. 엘비라는 자기 때문에 아르투로가 잡혔다고 울고, 아르투로는 자기 때문에 엘비라가 고통받는다고 운다. 리카르도의 마음이 흔들리기 시작한다. 이때 크롬웰의 전령이 나타난다. 왕정이 무너지고 공화정이 선포됐다는 것이다. 승리한 청교도들은 아르투로를 용서하고, 두 연인은 서로를 포옹한다.

_툴리오 세라핀 지휘, 라 스칼라 오케스트라, EMI
마리아 칼라스(엘비라), 주세페 디 스테파노(아르투로), 롤란
도 파네라이(리카르도), 니콜라 로시레메니(조르지오)

'광란의 장면' 을 잘 소화해야 하기 때문인지 역시 칼라스의 연기가 가장 높이 평가받는다. 디
스테파노의 힘 있는 목소리도 매력적이고, 2막의 '광란의 장면' 에 뒤이어 나오는 바리톤과
베이스의 이중창도 돋보인다. 〈청교도들〉 앨범 중 가장 유명한 앨범.

_리처드 보닝 지휘, 런던 심포니 오케스트라, Decca
조안 서덜랜드(엘비라), 루치아노 파바로티(아르투로), 피에로
카푸칠리(리카르도), 니콜라이 기아우로프(조르지오)

파바로티의 맑은 음색을 즐길 수 있다. 1막에 나오는 아리아 '너에게, 사랑하는 이여, 그때의
사랑은' A te, o cara, amor talora은 파바로티의 목소리가 얼마나 맑고 아름다운지를 압도적
으로 표현한다. 2막의 바리톤과 베이스 이중창에서 연주되는 카푸칠리와 기아우로프의 노
래는 그들이 시대 최고의 바리톤이며, 베이스임을 충분히 입증하고 있다. 무섭도록 힘차고
깊다.

주세페
베르디
1813~1901

Giuseppe Verdi

여자는 남자의 미래다

베르나르도 베르톨루치의 〈혁명전야〉와 베르디의 〈맥베스〉

〈혁명전야〉Prima della rivoluzione(1964)는 제목만 봐서는 거대한 정치적 담론을 펼쳐놓을 것 같다. 그런데 내용은 지극히 개인적인 이야기로, 코뮤니즘을 신봉하는 어느 청년의 성장기다. 베르나르도 베르톨루치Bernardo Bertolucci(1940~)가 불과 24살에 발표한 이 작품은 유럽은 물론이고 전 세계적으로 이슈가 된 영화이기도 하다. 당시는 살벌한 냉전의 시대였는데, 서유럽에서 발표된 영화 중 이 정도로 '좌파 젊은이의 일상'을 녹여낸 작품이 드물었기 때문이다. '붉은 깃발'을 이야기하기보다는 그 깃발을 들고 있는 어느 젊은이의 개인적이고, 또 젊은이답게 경우에 따라서는 유치하기도 한, 내적 고민에 영화는 집중하고 있다.

좌파 청년의 일상을 다룬 성장영화

베르톨루치의 영화적 스승은 피에르 파올로 파졸리니Pier Paolo Pasolini와 장 뤽 고다르Jean-Luc Godard이다. 그는 파졸리니의 조감

독 생활을 하며 영화계에 입문했고, 당시 유럽을 휘몰아치던 누벨바그의 미학에 매혹됐다. 한쪽에는 파졸리니의 코뮤니즘을, 또 한쪽에는 누벨바그의 새로운 미학을 받아들인 것이다. 감독의 두번째 장편 영화인 〈혁명전야〉는 바로 이런 영화적 배경이 잘 드러나 있다. 코뮤니즘에 대한 고민을 내용으로, 그 내용을 전달하는 형식은 지극히 누벨바그로부터, 특히 고다르로부터 대거 차용한다.

18세기 혁명시대 프랑스의 정치가 탈레랑-페리고르의 유명한 말, 곧 "혁명 이전에 살아본 사람이 아니면 인생의 달콤한 맛을 알지 못한다"로 시작하는 이 영화는, 그런 혁명과도 같은 변화를 눈앞에 둔 순진한 좌파 청년의 '달콤한' 일상에 초점을 맞춘다. 베르톨루치는 스탕달의 소설 『파르마의 수도원』에서 기본적인 이야기 구조를 끌어 쓴다. 이탈리아에 대한 사랑이 남달랐던 스탕달이 말년에 발표한 이 소설은 파르마라는 이탈리아의 북부도시를 중심으로 전개되는데, 파르마는 바로 베르톨루치의 고향이기도 하다. 소설처럼 세 명의 주요 인물들이 이야기를 끌고 가고, 그 이름도 소설 속의 이름을 이탈리아식으로 바꾼 것이다. 파브리치오, 클레리아, 그리고 지나가 그들이다.

파브리치오는 코뮤니스트다. 그는 어릴 적부터의 연인인 클레리아와의 결혼을 앞두고 있다. 하지만 그의 이념에 따르면 부르주아를 상징하는 클레리아와의 결혼은 앞뒤가 맞지 않는 행위다. 파브리치오는 결혼이라는 개인적인 문제를 놓고, 공적인 가치와 사적인 가치 사이의 갈등에서 허둥댄다.

파브리치오에겐 동년배 친구가 하나 있는데, 그는 전혀 이념적이지도 않고, 부모와의 갈등 때문에 대책 없이 가출을 해대는 연약한 젊은이다. 파브리치오는 친구에게 강요하듯 두 가지를 요구한다. "당에 가입해라. 집에 갈 때 꼭 〈붉은 강〉을 봐라." 자기처럼 당에 가입해 정치적 입장을 세우라는 재촉이며, 또 시네필이 되어 하워

Verdi

#1

영화 〈혁명전야〉에서 코뮤니스트 파브리치오는 결혼이라는 개인적인 문제를 놓고, 공적인 가치와 사적인 가치 사이의 갈등에서 허둥댄다.

#2

파브리치오의 이모인 지나는 그에게 연인이자 어머니와 같은 존재이다. 이모와 조카의 사랑이 사회화 이전의 사랑, 곧 '엄마와 아들'의 사랑인 듯 제시돼 있다.

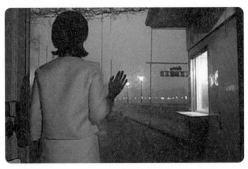

#3

이모와의 금지된 사랑을 경험한 뒤 파브리치오는 원래의 약혼녀에게 돌아간다. 금기에서 정상으로의 귀환인 것이다.

드 혹스의 영화를 즐기라는, 좀 분열적인 주문을 동시에 해댄다.

파브리치오는 이런 식으로 영화의 처음부터 끝까지 정치와 영화라는 두 세계 사이에서 맴돈다. 고다르의 〈여자는 여자다〉Une femme est une femme를 본 뒤, 여주인공인 안나 카리나로부터 시대의 표상을 해석해내는 친구와 논쟁을 벌이기도 하고, 로셀리니의 〈이탈리아 여행〉Viaggio in Italia을 13번 보았다는 친구로부터는 "로셀리니 없이는 살 수 없다"는 시네필적인 충고까지 듣는다. 코뮤니즘과 영화, 이 두 가지에 매혹된 파브리치오의 모습에서 베르톨루치의 분신을 보는 것은 자연스러운 반응일 것이다.

그런데 파브리치오의 강요하는 듯한 제안을 들은 그날, 그 친구가 그만 강에 빠져 죽는다. 식사를 하자마자 물속에 들어가 사고가 난 것으로 짐작되나, 파브리치오는 이상하게도 자꾸 죄의식에 빠진다. 혼자 거리를 헤매며 죄의식을 숨기고 있는데, 밀라노에 사는 이모가 파르마를 방문한다. 친구의 죽음에 괴로워하던 파브리치오는 이모로부터 위안을 구하며, 그러는 사이 그녀에게 사랑을 느끼고, 결국 키스를 한다. 근친상간의 금지된 문을 열기 시작한 것이다.

〈맥베스〉, '어둠의 오페라'

주세페 베르디가 말년에 작곡한 작품 중 〈맥베스〉는 〈돈 카를로〉와 더불어 베르디의 작품 중 가장 어두운 오페라로 분류된다. 그만큼 드라마와 음악이 비관적이고 무겁기 때문이다. 〈맥베스〉는 셰익스피어의 원작을 각색한 것으로, 권력에 눈이 먼 맥베스가 악녀와 같은 아내 레이디 맥베스의 사주를 받아 살인을 저지른 뒤, 결국 죄의식에서 벗어나지 못하고 파멸의 길을 걷는 내용이다. 밤에 주로 이야기가 진행되며, 클라이맥스로 갈수록 맥베스는 물론이고 레이디 맥베스까지 광기를 드러내는데, 이 결말은 어둠과 광기의 절정

Verdi

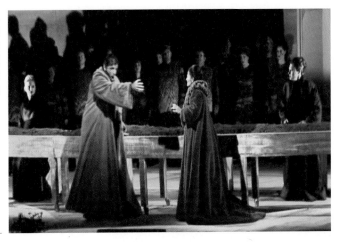

오페라 〈맥베스〉의 한 장면. 영화 〈혁명전야〉의 결말 부분에서 〈맥베스〉 공연이 약 10분간 이어진다. '혁명전야'의 달콤한 평화는 오페라의 광란의 무대가 끝날 때 함께 종결된다.

이자 이 오페라의 절정으로도 평가된다.

　　맥베스라는 장군의 이름이 원작과 오페라의 제목이지만, 사실 이야기를 주도하고 압도하는 인물은 장군의 아내 '레이디 맥베스'이다. 악녀에 가까운 그녀는 남편이 겁을 먹고 살인을 주저할 때 그를 다그치기도 하고, 장군이라는 남자가 죄의식에 빠져 벌벌 떨고 있을 때, 대신 칼을 들고 살인 현장으로 직접 들어가 마무리까지 혼자서 해내는 무서운 성격의 여성이다. 맥베스는 한때 스코틀랜드의 왕까지 올랐지만, 그 왕을 조종하는 여성은 아내이자 어머니의 역할까지 해내는 레이디 맥베스이다. 맥베스의 미래는 이 여성, 레이디 맥베스의 손에 달려 있는 것이다.

　　파브리치오의 이모인 지나는 그에게 연인이자 어머니와 같은 존재이다. 지나는 파브리치오의 죄의식을 위무하고, 그의 충동적인 사랑을 받아들인다. 이 관계는 분명 근친상간이지만, 베르톨루치는 이를 성장 과정의 통과의례처럼 아무렇지도 않게 다룬다. 이모와 조카의 사랑이 사회화 이전의 사랑, 곧 '엄마와 아들'의 사랑인 듯 제시돼 있다. 베르톨루치가 '엄마와 아들'의 사랑을 근본적인 사랑으로, 다시 말해 알을 깨고 나오기 전의 '순수한 사랑'으로 바라보는

영화 〈혁명전야〉의 포스터.

시각은 훗날 〈달〉La luna(1979)에서 다시 반복된다. 다 큰 청년과 이모라고 하기에는 너무 젊은 여성이 사랑을 나누는 사이로 등장해, 개봉 당시에도 큰 논란을 빚었지만, 베르톨루치는 그 '원초적 사랑'의 상징성에 더욱 주목했다.

따라서 파브리치오는 지금 근친상간의 형식을 빌려, 어머니의 품을, 곧 이모의 품을 벗어나고 있는 중이다. 품속에 있는 그는 혁명전야의 달콤한 평화 속에 안주하고 있는 아기와도 같은 존재다. 이런 식으로 본다면, 영화 속의 근친상간은 숨 막히는 금기의 위반이 아니라, 누구에게나 일어나는 지극히 자연스런 행위인 듯 아주 모호하게 처리돼 있다.

모호한 금기, 이모와 조카 사이의 근친상간

파브리치오가 이모의 품을 떠나는 장면은 파르마의 오페라 극장에서 연주되는 〈맥베스〉의 공연과 맞물려 진행된다. 방황의 끝 무렵에 파브리치오는 자신의 애인인 클레리아에게 돌아간다. 그는 약혼녀와 함께 이 오페라를 보러 왔는데, 극장에서 실로 오랜만에 이모를 만난다. 이모가 등장하는 장면은, 오페라에서 레이디 맥베스가 등장하는 순간과 맞물려 있다. 레이디 맥베스의 등장을 알리는 유명한 아리아, '돌아오라! 서둘러라!'Vieni! T'affretta!가 극장에 울려퍼

Verdi

질 때, 이모 지나가 파브리치오의 시선에 들어오는 것이다. 소름을 돋게 하는 힘차고 높은 소프라노의 이 아리아는 강력한 캐릭터를 가진 레이디 맥베스의 존재를 단숨에 알리는 명곡인데, 그 노래가 들릴 때 이모가 등장하는 식으로 영화와 오페라는 서로 맞물려 진행된다.

클레리아와의 갑작스런 재결합으로 약간은 부끄러운 기분이 드는 파브리치오가 묻는다. "지금도 나와 사랑할 수 있어요?" 그러나 그의 질문은 전혀 진정성이 없는 것임을 이모가 모를 리 없다. 조카와의 사랑에서 희생자로 남은 그녀는 괜히 클레리아를 칭찬하며, 상처가 전혀 없는 듯 과장한다. 오페라는 진행되고 있고, 두 남녀가 복도에서 서로의 감정을 과장하고 있을 때, 무대에서는 레이디 맥베스가 나와 '축배를 들어라'라는 노래를 부르며, 미쳐가는 맥베스에게 마치 아무 일도 일어나지 않았다는 듯 과장하고 있다. 지나의 가슴에는 상처의 흔적이 선명할 텐데, 조카 앞에서 감정을 속이는 상황은 '축배를 들어라'며 과장하고 있는 레이디 맥베스와 비교되는 것이다.

〈맥베스〉 공연은 영화의 결말 부분에서 약 10분간 이어진다. '혁명전야'의 달콤한 평화는 오페라의 광란의 무대가 끝날 때 함께 종결된다. 이모와의 만남을 통해 세상으로 나온 순진한 청년 파브리치오, 그 앞에 이제야 혁명의 시기가 기다리고 있는 것으로 영화는 종결된다.

권력에 대한 욕망이 낳은 범죄와 죄의식의 말로

Macbeth

11세기 스코틀랜드. 마녀들의 합창으로 맥베스(바리톤)의 미래가 예언된다. 맥베스가 스코틀랜드의 다음 왕이 되고, 그 왕위는 방쿠오(베이스) 장군의 후손에 의해 계승된다는 것이다. 맥베스는 왕으로부터 영지를 전공으로 받는다. 남편으로부터 마녀와의 만남에 관한 편지를 전달받아 읽은 레이디 맥베스(소프라노)는 '돌아오라! 서둘러라!'를 힘차게 부른다. 그녀는 왕위를 차지할 절호의 찬스가 왔음을 직감하고, 왕이 그들의 영지를 방문했을 때 왕을 시해하기로 작전을 짠다. 맥베스는 왕과 경호원들이 술에 취해 자고 있을 때, 단검을 들고 왕의 처소로 들어가 그를 죽인다. 부인은 다시 피 묻은 단검을 왕의 침실에 놓아두고 온다. 경호원들에게 죄를 뒤집어씌우기 위해서다.

맥베스는 마녀의 예언대로 왕이 되었다. 그러나 방쿠오의 후손에 의해 왕위가 계승된다는 예언이 꺼림칙하다. 그래서 친구인 방쿠오도 죽이기로 마음먹고 자객을 보낸다. 그런데 방쿠오는 죽고, 그의 아들은 도망치는 데 성공했다. 한편 성에서는 맥베스의 국왕 취임을 축하하는 파티가 열리고 있다. 맥베스는 친구인 방쿠오가 못 온 이유를 거짓 설명하며, 그의 빈 자리에 앉으려는데, 갑자기 그의 유령이 의자에 앉아 있다. 사실 다른 사람들의 눈에는 전혀 보이지 않는 방쿠오의 유령이 유독 맥베스의 눈에만 보이는 것이다. 맥베스는 횡설수설하고, 사람들은 왕의 살인자가 맥베스인지 다 알게 된다.

죄책감에 사로잡힌 맥베스는 다시 마녀들을 찾아간다. 방쿠오의 자손에 의해 왕위는 계승되지만, 여인의 몸에서 태어난 사람은 절대 맥베스를 이길 수 없다고 알려준다. 이 말을 전해 들은 부인은 위안을 받기보다는 더욱 공포에 사로잡힌다. 방쿠오의 아들은 살아 있지 않은가. 그녀는 점점 미쳐간다. 약 14분간 이어지는 '몽유의 장면'은 〈맥베스〉의 절정이다. 결국 그녀는 죽고 만다.

이때 죽은 왕의 아들이 군사들을 이끌고 맥베스를 공격해온다. 맥베스는 흥분한 채 나가 싸우지만 정적 맥더프(테너)에게 패해 죽고 만다. 맥더프는 만삭이 되기 전에 어머니의 배를 가르고 태어났으므로, 정상적인 여인의 몸에서 태어난 것은 아니었다. 결국 맥베스와 그의 부인은 한순간의 부귀영화를 누린 뒤 비참하게 죽는다.

추천 CD

_클라우디오 아바도 지휘, 라 스칼라 오케스트라, DG
피에로 카푸칠리(맥베스), 셜리 버렛(맥베스 부인), 니콜
라이 기아우로프(방쿠오), 플라시도 도밍고(맥더프)

〈맥베스〉 관련 최고의 앨범에 손색이 없다. 카푸칠리의 심장을 떨게 하는 바리톤 연기, 버렛
의 소름을 돋게 하는 무서운 소프라노 연기는 압권이다. 버렛이 '돌아오라! 서둘러라!'를 부
를 때는 그녀가 얼마나 권력을 애타게 바라는지, 그리고 또 그 권력이 바로 눈앞에 도달했음
을 알고 얼마나 흥분하는지를 탁월하게 표현하고 있다. 왕의 시해를 앞두고 맥베스와 부인이
부르는 이중창 '알게 해다오 나의 신부여' Sappia la sposa mia에서는 겁 없는 부인과 주저하
는 맥베스의 공포가 절묘하게 대조를 이룬다. 처음부터 끝까지 놓칠 게 없는 명연주의 연속이
다. 베르디 특유의 숭고한 느낌을 자아내는 합창단의 연주도 빼놓을 수 없는 대목이다.

_빅토르 데 사바타 지휘, 라 스칼라 오케스트라, EMI
엔초 마스케리니(맥베스), 마리아 칼라스(맥베스 부인), 이탈
로 타조(방쿠오), 지노 펜노(맥더프)

칼라스 팬들에겐 소중한 앨범. 그러나 전체적인 녹음 상태, 연기는 좀 떨어진다. 마녀와 같은
목소리를 내는 칼라스의 '무서운' 매력을 느낄 수 있다. '돌아오라! 서둘러라!'에서는 진짜
광기가 느껴질 정도다. 1952년 녹음인데, 당시 최고의 베이스 중 한 명이었던 이탈로 타조의
기량도 즐길 수 있다.

역사는 거짓말이다

베르나르도 베르톨루치의 〈거미의 계략〉과 베르디의 〈리골레토〉

호르헤 보르헤스Jorge Luis Borges의 소설을 읽는 재미는 거짓말에 있다. 그의 거짓말이 어느 정도인가 하면, 신화적인 이야기를 더욱 재밌게 전달하기 위해 권위 있는 서적들을 인용하는데, 사실을 보강하기 위한 그런 인용들이 실은 대부분 거짓말이다. 숱한 역사적 고유명사, 철학적 용어들, 인문교양적 개념들이 한 문장에 서너 개씩 연이어 나오고, 그런 단어들 옆에는 각주를 달았다는 번호가 적혀 있지만, 그 내용을 알기 위해 페이지의 아래를 읽어보면 그게 또 거짓말이다. 거짓말, 다시 말해 '허구'를 만들어내는 데 거짓말을 더욱더 지혜롭게 이용하여, 거짓말의 세계를 더욱 풍부하게 만드는 게 보르헤스 소설의 매력이다. 보르헤스의 이런 허구의 매력을 영화로 표현한 대표적인 작품이 바로 베르나르도 베르톨루치의 〈거미의 계략〉 La strategia del ragno(1972)이다.

20세기 최고의 남미 작가를 꼽으라면 보르헤스는 아마 『백년 동안의 고독』을 쓴 가브리엘 마르케스Gabriel Márquez와 더불어 앞뒤를 다툴 것이다. 한국에서도 1990년대 이후 그의 선집이 출간되어, 보르헤스는 이곳에서도 적지 않은 팬들을 확보하고 있다. 특히 그의 거짓말하기의 절정을 과시하는 『픽션들』은 1944년 처음 발표된 이래 또 다른 선집인 『알렙』(1949)과 더불어 지금까지도 전 세계에 걸쳐 스테디셀러로 남아 있다. 베르톨루치의 〈거미의 계략〉은 원래 『알렙』에 들어 있는 단편 「배신자와 영웅에 관한 테마」를 각색한 것인데, 이 단편은 한국 판본의 경우 『픽션들』 속에 포함돼 있다.

베르톨루치는 이야기의 주요 뼈대만 남기고 인물, 공간, 시간을 모두 바꾸었다. 이야기는 파시즘의 아픔을 겪은 이탈리아에서 전개된다. 주인공 아토스(줄리오 브로지)는 반파시즘의 영웅으로 남아 있는 아버지의 죽음을 추적해나간다. 그의 아버지는 타라라는 지역에서 레지스탕스의 영웅으로 추앙받았는데, 어느 날 갑자기 이유를 알 수 없는 암살에 의해 졸지에 죽음을 당했던 것이다. 그는 영웅의 아들로서, 아버지의 죽음에 관련된 의문을 풀고 싶고, 더 나아가 영웅을 죽인 골수 파시스트들을 밝혀낼 참이다. '역사 바로 알기'가 시작된 것이다.

그런데 영웅의 아들을 대하는 이 지역 주민들의 태도는 전혀 예상 밖이다. 뭔가 알 수 없는 이상한 거부감이 그의 도착을 불편하게 만든다. 젊은이라고는 눈 씻고도 찾아볼 수 없는 노인들의 도시인 타라, 이곳의 주민들은 영웅의 아들 아토스가 빨리 되돌아가기만을 바라는 듯하다. 얼굴에 주먹을 날리고 도망가는 사람, 창고에 슬그머니 감금하는 사람 등 별의별 사람들이 나타나 그의 체류를 방해한다. 도대체 무슨 일이 있었기에 이리도 대접이 소홀한가? 도시

한복판에는 지금도 아토스의 아버지 모습이 조각으로 남아, 영웅의
업적이 칭송되고 있는데 말이다.

　　그렇다면 아버지의 죽음에는 지금까지 설명되지 않은 의문
이 남아 있는 게 분명하다. 영화는 그 의문을 찾아가는 스릴러 형식
을 띠고 있다. 아토스는 먼저 아버지의 정부였던 드라피아(알리다 발
리)를 찾아간다. 아버지가 무슨 일을 했고, 도대체 그가 암살되던 날
무슨 일이 벌어졌는지는 알아야 할 것 아닌가?

　저주와 복수의 드라마, 〈리골레토〉

　　베르디의 오페라는 아버지와 딸의 관계를 다룰 때 더욱 빛
난다. 이성과 제도를 상징하는 아버지, 그리고 사랑과 자유를 상징하
는 딸의 피할 수 없는 갈등이 비극으로 치닫는다. 〈아이다〉가 그렇
고 〈리골레토〉Rigoletto도 마찬가지다. 곱사등이 리골레토는 자신의
딸을 꼬여 간 공작을 청부살인하려다 운명의 덫에 걸려 어이없게도
자신의 딸을 죽이고 만다. 아버지가 반대했던 공작을 사랑했던 딸은
그 남자의 목숨을 건지기 위해 자신의 목숨을 내놓았던 것이다.

　　〈리골레토〉는 베르디의 제일 유명한 오페라인 〈라 트라비
아타〉 못지않게 인기가 높다. 극적인 드라마의 내용도 매력이 있고,
무엇보다도 아름다운 곡들이 넘친다. '여자의 마음은'La donna è
mobile, '그리운 이름이여'Garo nome, '이 여자도 저 여자도(나에겐 모두
같을 뿐)'questa o quella, '궁정인들, 저주 받은 종족들!' Cortigiani, vil razza
dannata 같은 아리아들은 이들 가운데 최고들이다. 특히 잃어버린 딸
을 되찾기 위해 궁정에 들어간 리골레토가 한편으론 궁정인들을 위
협하고 또 한편으론 궁정인들에게 애원하며 부르는 2막 전체는 오
페라의 압권이자, 바리톤 가수의 기량이 최고치에 도달하는 지점이
다. 티토 곰비Tito Gobbi, 피에로 카푸칠리Piero Capuccilli, 에토레 바스티

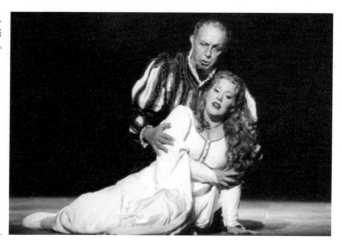

오페라 〈리골레토〉의 한 장면.
딸 질다(루스 스웬슨)의 죽음
에 슬퍼하는 리골레토(레오 누
치).

아니니Ettore Bastianini 등 이탈리아 최고의 바리톤들이 이 곡으로 스타
가 됐고, 또 로버트 메릴Robert Merrill, 코넬 맥닐Cornell MacNeil 등 영어권
바리톤들도 명연주를 남겼다.

　　아토스의 추적에 따르면 아버지는 동료들과 함께 무솔리니
의 암살을 기도했다. 방법은 〈리골레토〉가 공연되는 극장에서 관악
기 소리가 울려퍼질 때 총을 쏜다는 것이다. 〈리골레토〉의 절정 중
하나인 2막의 마지막 시퀀스는 궁정인들이 리골레토의 딸을 납치하
는 장면이다. 그들에게 속아 바로 눈앞에서 딸을 빼앗긴 리골레토는
미칠 듯 딸의 이름 질다를 부르며 사방을 뒤진다. 이미 딸이 없어진
사실을 알고 눈이 뒤집힐 듯 뛰어다니던 그는 결국 "저주가 내렸다"
며 통곡한다.

　　리골레토는 사실 세 치 혀를 놀리는 궁정의 광대로, 공작의
사랑을 받기 위해 숱한 여성들을 공작에게 바쳤는데, 이제 자신의
딸이 희롱의 희생양이 된 것이다. 사랑하는 딸을 잃고 저주받은 운
명에 슬퍼하는 리골레토가 이 부분에서 어떻게나 애절하게 연기하
는지 관객들도 같이 울고 또 가수의 절창에 힘찬 박수를 보낸다. 마
지막 대사인 '저주'를 리골레토가 울분에 차서 뱉어내면 곧이어 베

#1, 2

〈거미의 계략〉에서 아토스는 반파시즘의 영웅으로 남아 있는 아버지의 죽음을 추적해나간다. 그가 도착한 타라라는 도시는 자신의 아버지의 이름을 딴 거리와 오페라 극장, 그의 조각상이 남아 있다.

르디 특유의 힘찬 관악기 소리가 터져 나오는데, 그때 객석에 앉아 있는 무솔리니를 암살한다는 게 레지스탕스가 계획했던 지극히 '예술적'인 작전이었다.

그런데 그 멋진 작전이 미리 새나가는 바람에 레지스탕스들은 암살을 시도조차 하지 못한다. 스파이가 있는 게 분명했다. 무슨 운명의 장난인지, 그 스파이가 바로 레지스탕스의 리더인 아토스의 아버지였다. 이 지역 최고의 신화적인 인물인 그의 아버지가 실제로는 파시스트의 끄나풀이었던 것이다.

자, 이런 황당한 결과를 놓고 레지스탕스의 동료들은 어떻게 행동할 것 같은가? 그들은 사실과 신화를 교환하기로 결정한다. 다시 말해, 레지스탕스의 영웅이라는 신화는 그대로 남겨 이 지역의 자랑스러운 역사를 지키고, 그리고 그를 죽임으로써 배신을 응징하는 것이다. 그러니 그의 죽음은 파시스트들에 의해 자행된 것처럼 꾸밀 필요가 있다. 레지스탕스의 영웅, 아토스의 아버지는 결국 파시스트들에 의해 암살됐다고 조작된다. 끄나풀이라는 사실은 신화를 위해 덮여져야 했다. 사실은 폐기되고 신화가 역사가 된 것이다.

아토스의 아버지는 어쩔 수 없이 레지스탕스 동료들의 살해 계획을 받아들인다. 그가 영웅으로 남을 수 있는 마지막 기회를

잡은 것이다. 장소는 오페라 극장이다. 〈리골레토〉가 공연되던 날, 무솔리니를 죽이려던 그 계획은 아토스의 아버지를 살해하는 데 쓰인다. 리골레토가 '저주'라고 통곡하는 순간, 총은 발사되고 아토스의 아버지는 영원히 영웅으로 남았다. 그런데 아들이 영웅의 신화를 걷어내고, 사실을, 다시 말해 역사를 밝혀내려고 하니 온 동네 사람들이 방해하고 나선 것이다.

※ 신화는 어떻게 만들어지는가?

보르헤스가 거짓말을 해댄 것은 큰 거짓말을 더욱 풍부하게 만들기 위함이다. 마치 대단한 사실을 이야기해주는 듯하는 그의 소설들은 실은 거짓말들의 질서 있는 집합인 셈이다. 사실들은 큰 거짓말, 곧 신화를 위해 이용될 뿐이다. 롤랑 바르트Roland Barthes가 말한 대로 신화는 가면을 쓰고 사실들을 역사에서 밀어낸 뒤, 그 자리에 자신이 들어앉는 것이다. 그런데 우리는 역사가 돼버린 신화가 더 편하고, 신화의 속내인 사실에는 별 관심조차 없는 것 같다고, 보르헤스는, 그리고 베르톨루치는 말하고 있다.

영화의 마지막 장면은 더욱 비관적이다. 아들은 거짓말의 덩어리, 곧 신화의 그림자가 뒤덮고 있는 마을을 무표정한 얼굴로 바라보며 기차역에 서 있다. 그는 진실을 알았지만 그 진실을 바로 알리는 것을 단념한다. 신화가 역사가 된 거대한 구조 앞에서 한 개인이 무엇을 할 수 있을 것인가? 아들은 체념한 듯, 신화의 세상을 저 멀리 바라보고만 있다.

사랑하는 딸을 죽이고 만 저주받은 아버지

Rigoletto

16세기 이탈리아의 만토바. 리골레토(바리톤)는 궁정의 광대다. 만토바 공작(테너)은 이 궁전의 주인인데, 호색한으로 이름이 높다. 공작은 다른 귀족의 부인과 딸들을 이미 농락한 경험이 있다. 공작의 이런 애정 행각에 공이 큰 부하가 바로 광대인 리골레토다. 피해를 입은 사람들은 공작은 물론이고, 리골레토에게도 저주를 보낸다. 리골레토에게는 아름다운 딸 질다(소프라노)가 있다. 리골레토는 공작의 애정 행각을 자주 봐서 그런지, 딸을 멀리 교외에 있는 집에 가두다시피 키웠다. 그러나 질다는 교회에서 한 번 본 공작에게 반해, 그와의 사랑을 갈망하고 있다.

귀족들은 질다가 리골레토의 연인이라고 생각했다. 그에게 복수하기 위해 질다를 납치하여, 평소에 그녀에게 관심을 보이던 공작에게 바친다. 공작은 기뻐 어쩔 줄 모른다. 뒤늦게 딸이 납치된 사실을 안 리골레토는 궁전으로 뛰어들어 납치 사실을 모른 체하며 딸을 찾는다. 2막에 나오는 리골레토의 이 수색 장면은 오페라 〈리골레토〉의 압권이다. 공작의 방에 있던 질다가 아버지의 목소리를 듣고 나온다. 리골레토는 딸을 유혹한 공작에게 복수할 것을 맹세한다.

리골레토는 자객 스파라푸칠레(베이스)를 찾아간다. 공작을 죽여달라는 것이다. 마침 공작이 스파라푸칠레가 있는 여관에 들어온다. 의기양양하게 '여자의 마음은'을 힘차게 부르고 있다. 공작은 스파라푸칠레의 누이도 유혹하는 데 성공한다. 스파라푸칠레가 공작을 죽이려고 하자, 누이는 제발 목숨을 살려달라고 애원한다. 그래서 스파라푸칠레는 이 여관에 처음 들어오는 사람을 죽여, 공작의 시체로 위장하겠다고 약속한다.

한편, 아버지가 자객을 고용했다는 사실을 안 질다는 그 여관으로 온다. 그녀는 여전히 공작을 잊지 못한다. 문밖에서 스파라푸칠레의 계획을 들은 질다는 사랑하는 공작을 살리기 위해 자신이 여관의 문을 열고 들어가기로 마음먹는다. 스파라푸칠레는 단숨에 그녀를 죽여, 시체를 자루 속에 넣은 뒤 리골레토에게 넘긴다. 리골레토는 이제야 증오가 좀 풀렸다. 시체 자루를 끌고 강으로 가고 있는데, 여관에서 공작의 그 노래, 곧 '여자의 마음은'이 계속 들려온다. 놀란 리골레토, 자루를 열어본다. 그 속에는 기가 막히게도 자신의 딸이 죽어가고 있는 것이다. 리골레토는 참을 수 없는 고통에 쓰러지며 기절해버린다.

_툴리오 세라핀 지휘, 라 스칼라 오케스트라, EMI
티토 곱비(리골레토), 마리아 칼라스(질다), 주세페 디 스테파
노(만토바 공작), 니콜라 치카리아(스파라푸칠레)

질다처럼 연약한 딸의 역으로는 칼라스가 사실 맞지 않는다. 그녀의 후배격인 레나타 스코토
가 제격이다. 그럼에도 불구하고 사람들은 칼라스가 부르는 질다의 노래를 듣고 싶어 한다.
〈리골레토〉 앨범 중 지금도 가장 인기 있는 녹음이다(1955년). 티토 곱비가 궁전에서 딸을
수색하는 연기는 일품이다. 디 스테파노의 힘찬 아리아 '여자의 마음은'도 매력적이다.

_리카르도 샤이 지휘, 볼로냐 극장 오케스트라, Decca
레오 누치(리골레토), 준 앤더슨(질다), 루치아노 파바로
티(만토바 공작), 니콜라이 기아우로프(스파라푸칠레)

현재 최고의 기량을 선보이고 있는 레오 누치의 역량을 확인할 수 있다. 1989년 녹음으로,
파바로티의 맑은 목소리도 매력적이다. 그가 '여자의 마음은 갈대와 같다'며 뻐길 때는 테너
의 목소리가 진짜 강물을 넘어 울려퍼지는 것 같다. 앤더슨의 질다는 보통이다.

웃음 뒤에 핀 아름다운 오페라

막스 브라더스의 〈오페라의 밤〉과 베르디의 〈일 트로바토레〉

철학자와 이름이 같은 막스 브라더스The Marx Brothers는 '그'처럼 독일계 유대인이다. 이름이 '거북해서' 그런지 이유는 분명하지 않지만, 이들은 자신들의 명성에 비해 우리들에겐 거의 알려지지 않았다. 그러나 막스 형제들은 1930년대에 찰리 채플린Charlie Chaplin, 버스터 키튼Buster Keaton과 더불어 할리우드 코미디의 전성기를 연 장본인들이다. 채플린이 슬픔을, 키튼이 연민을 자극했다면, 막스 형제들은 무정부적 광기의 흥분을 불러일으켰다. 제도에 의해 인정받는 모든 가치들은 이들에 의해 하찮고 같잖은 것으로 폄하됐다.

그런데 이들이 오페라를 대상으로 코미디 한 편을 발표한다. 어쩌면 가장 제도적인 예술인 오페라를 무정부적인 막스 형제들이 다루고 있으니, 그 오페라의 운명이 어떻게 될지, 약간 긴장감이 도는 것이다. 그 영화가 바로 〈오페라의 밤〉A Night at the Opera(1935)으로, 〈덕 수프〉Duck Soup(1933)와 더불어 형제들의 최고작으로 평가되는 작품이다.

Verdi

막스 형제들은 채플린처럼 어릴 때부터 무대에 섰다. 하프를 연주하던 어머니가 일찌감치 아이들의 재주를 알아보고 무대 경험을 쌓게 했다. 물론 이민자 가족으로서 한푼이라도 더 벌어야 하는 가난이 큰 이유이기도 했다. 형제들은 어머니로부터 연예인의 기질뿐만 아니라, 연주자로서의 자질도 물려받았다. 배우 생활을 활발히 한 형제는 모두 네 명으로 치코, 하포, 그루초 그리고 제포가 그들인데, 이들 모두는 어릴 때부터 악기 하나씩을 배웠다.

특히 피아노를 연주하는 치코의 솜씨는 신기에 가까워, 영화 속에서 그의 연주 실력을 볼 수 있는 시퀀스가 거의 빠지지 않고 등장한다. 또 어머니처럼 하프를 연주하는 하포의 솜씨도 여느 프로 음악인 못지않다. 이 두 형제가 피아노와 하프 앞에 앉아 장난하듯 연주를 해대는 모습을 보면, 희극배우를 하기보다는 차라리 음악인으로 성장하는 게 더 낫지 않았을까 하는 생각이 들 정도다. 이렇듯 막스 형제들은 음악적 소질도 아주 뛰어난 배우들이다.

하지만 그들이 연주하는 음악들은 주로 재즈 같은 대중적인 것들이지 결코 오페라처럼 귀족적인 냄새가 나는 것이 아니었다. 이들의 영화 경력을 보면 오페라는 사실 적대적인 영화적 소재다. 오페라는 어느 예술보다도 소수 권력자의 '문화'를 상징하는 데 주로 동원되지 않았는가? 〈오페라의 밤〉에서 다루는 작품은 베르디의 〈일 트로바토레〉Il trovatore이다. 가장 인기 있는 오페라 작곡가인 베르디의 작품이 선택된 것도 예사롭지 않아 보인다. 그러니 특히 오페라를 좋아하는 관객들은 슬슬 손에 땀이 나는 것이다.

영화는 이들의 작품치고는 비교적 쉽고 통속적인 내러티브 구조를 갖고 있다. 여기서는 치코, 하포, 그루초 세 형제만 등장하는데, 이들은 평소와는 달리 영화의 일방적인 주인공들이 아니다. 사

랑하는 남녀가 먼저 제시되고, 형제들은 그 두 남녀의 사랑이 열매를 맺도록 옆에서 돕는 역할을 맡았다. 다시 말해 연인 커플과 형제들의 역할이 비슷한 비중으로 나뉘어 있다. 이는 MGM의 유명한 프로듀서였던 어빙 탈버그Irving Thalberg의 입김이 작용한 탓이다. 형제들의 날카롭고 비판적인 코미디도 살리고, 또 로맨스라는 대중적인 기대감도 충족시키기 위함이었다. 그래서 영화는 청순한 연인의 좌절된 사랑이, 협력자들의 도움을 받아 결국 결실을 맺는 로맨틱 코미디의 구조를 갖고 있다. 여기에다 당시 유행하던 뮤지컬도 섞었다.

🍃 〈일 트로바토레〉, 목숨을 건 사랑의 비극

베르디의 〈일 트로바토레〉는 〈리골레토〉, 〈라 트라비아타〉와 더불어 작곡가가 창작의 전성기 시절에 발표한 작품이다. 모두 50살 전후에 작곡했는데, 이 세 작품과 말년에 작곡한 〈아이다〉를 합쳐 베르디의 '4대 비극'이라고도 한다. 〈일 트로바토레〉는 출생의 비밀을 가진 남자 주인공이 운명적으로 친형제와 죽음의 대결을 벌이는 잔인한 비극이다. 형제 살인이라는 테마에, 어머니와 연인 사이에서 갈등하는 한 남자의 좌절된 사랑이라는 테마까지 들어 있다.

〈일 트로바토레〉는 '대장간의 노래'Chi del gita, '불길이 치솟네'Stride la vampa, '타는 저 불꽃'Di quella pira, '사랑은 장밋빛 날개를 타고'D' amore aull' ali rosee 등 아름다운 아리아가 끝없이 이어지는 인기 오페라이다. 이중에서도 가장 아름답고 극적인 장면으로 평가받는 대목이 4막이다. 주인공 만리코는 어머니를 구하려다, 실제로는 형제인 루나 백작의 탑에 갇혀 화형을 기다리고 있고, 탑의 바깥에선 이 남자를 구하고자 레오노라가 목숨을 건 계획을 세운다. 두 사람 모두 죽음을 눈앞에 두고 있는 것이다. 레오노라가 자신들의 불쌍한 운명을 탄식하며 부른다. "무서운 탑 위로/ 어두운 날개를 단 죽음

Verdi

은 이미 날아가고 있네/ 아! 아마도 이 문은 그를 위해 열리겠지만/ 오직 그의 육체가 차게 식어 있을 때이겠지." 역시 죽음을 각오한 만리코는 탑 위에서 마지막으로 레오노라의 안녕을 빈다. "나의 피를 걸고 맹세하리라/ 사랑은 오직 당신에게만 있었다고/ 나를 잊지 마시오/ 나를 잊지 마시오, 레오노라." 무대 앞에선 불쌍한 여인이 애인의 죽음을 걱정하고 있고, 무대의 저 뒤 탑 위에선 사형수 만리코가 자신의 유일한 사랑을, 눈물을 뿌리며 고백하는 중이다. 비극의 절정인데, 〈오페라의 밤〉에서도 이 대목을 이용할 것이다.

영화의 내용을 간단히 정리하자면 이렇다. 로자(키티 칼리슬)는 촉망받는 소프라노다. 그런데 그의 애인 리카르도(알란 존스)는 아직 솔로로 데뷔하지 못하고 합창단에서 기회만 엿보고 있다. 테너 로돌포(월터 킹)는 오페라단에서의 자신의 위치를 이용해 로자를 뺏을 참이다. 마침 좋은 기회가 온다. 테너와 소프라노는 미국의 초청을 받아 뉴욕 공연을 나서게 된 것이다. 흥행만 생각하는 단장은 돈을 벌어줄 스타만 필요하지, 별로 중요하지 않은 합창단까지 뉴욕으로 데려갈 생각이 없다. 로자는 어쩔 수 없이 애인 리카르도를 유럽에 홀로 남겨두고, 뉴욕 공연 길에 오른다. 로자와 함께 뉴욕에 가지 못한 리카르도는 항구에 홀로 남아 불쌍한 자신의 처지를 달랜다. 이때 등장하는 인물들이 막스 형제들이다. 리카르도는 형제들과 함께 미국으로의 불법여행을 감행한다.

짐작하겠지만, 지위를 이용해 사랑까지 뺏으려는 테너와, 돈밖에 모르는 오페라 단장은 속된 말로 막스 형제의 '밥'이 된다. 막스 형제는 자신들의 일관된 이미지를 갖고 있었는데, 힘없고, 가난하고, 뒤로 밀려난 사람들의 친구가 바로 그들이다. 반면, 돈 많고, 권력을 부리고, 거만한 사람들은 형제들에 의해 사정없이 공격받는다. 오페라단이 뉴욕에서 연주하는 작품이 〈일 트로바토레〉이다. 공연이 시작되자마자 막스 형제들의 '전복적인 장난'이 연속된다.

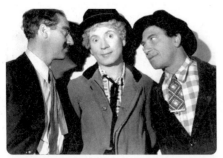

#1
오페라의 허위와 아름다움을 다룬 영화 〈오페라의 밤〉에 출연한 막스 형제. 왼쪽부터 그루초, 하포, 치코.

#2
리카르도는 막스 형제와 함께 미국으로의 불법 여행을 감행한다. 배 안에서 난장판을 벌인 막스 형제.

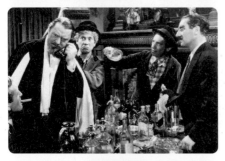

#3
돈밖에 모르는 오페라 단장을 골려주는 막스 형제.

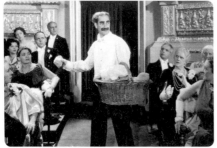

#4
〈일 트로바토레〉 공연이 시작되자 막스 형제의 '전복적인 장난'이 시작된다.

연주자들 사이에 끼어들어 불협화음을 만들어내고, 경찰의 추적을 받는 이들은 또 무대 뒤에 숨어들어, 막과 장을 구분하는 세트들을 마구잡이로 바꾸어 오페라는 엉망진창이 된다. 막스 형제는 만약 오페라에 어떤 권위 같은 게 있다면, 이를 모조리 까발려버리려는 듯 무대를 들쑤셔놓는다. 급기야는 잘난 체하던 테너가 무대에서 사라져버렸다. 물론 이들 형제들이 북새통을 이용하여 테너를 묶어버린 것이다. 오페라 팬이라면 낭패감을 느끼는 부분도 바로 여기다.

🎵 오페라의 허위를 뒤집고 예술을 찬양하다

단장은 공연을 계속하기 위해 할 수 없이 합창 단원이었던 리카르도를 테너 대신 무대 위에 세운다. 불법 여행자로서 경찰의 추적을 받던 그는 엉겹결에 무대에 올라가, 레오노라 역할을 하는 애인 로자와 함께 그 유명한 이중창을 부르는 것이다. 특히 테너의 애절한 노래는 관객의 마음을 움직이기에 충분하다. 리카르도는 울부짖듯 부른다. "나의 피를 걸고 맹세하리라/ 사랑은 오직 당신에게만 있었다고." 새로운 테너의 노래 솜씨에 관객들의 박수가 터져나오는 것은 말할 것도 없다.

그러니 막스 형제들로서는 두 가지 목적을 다 이룬 것 같다. 예상대로 이들은 먼저, 오페라의 권위 같은 것을 인정하지 않았다. 엉망진창 뒤죽박죽으로 만들어, 마치 멍청한 사람들이나 오페라를 연주하는 듯이 비꼬아놓았다. 그런 뒤, 마지막 장면에서는 〈일 트로바토레〉의 극적인 장면을 온전히 살려 노래의 아름다움, 더 나아가 예술의 아름다움을 쉽고 명료하게 전달하고 있다. 겉치레의 허위는 뒤집었지만, 예술의 아름다움까지 내팽개치는 어리석음은 잘 피해 간 것이다.

형제 살해를 부른 복수의 맹목성

Il trovatore

15세기 스페인. 만리코(테너)는 음유시인으로 집시 여인 아주체나(메조소프라노)의 아들로 알려져 있다. 레오노라(소프라노)는 그 음유시인을 사랑한다. 하지만 이 지역의 권력자인 루나 백작(바리톤)도 레오노라를 사랑한다. 세 사람 사이에 삼각관계가 형성된다. 만리코는 사실 백작에게 저항하는 집단의 리더이다. 만리코는 애정 관계에서도, 또 정치적 입장에서도 백작과 라이벌 관계인 것이다.

아주체나의 어머니는 루나 백작의 아버지에게 죽임을 당했다. 복수를 위해 아주체나는 그의 아들에게 주문을 건다는 것이 그만 자기 아들에게 주문을 걸어 자식을 잃고 만다. 그래서 그 복수로 백작의 두 아들 중 한 명을 데려와 키운다. 그가 만리코다. 그러니 만리코와 루나 백작은 형제 사이다. 아주체나는 만리코를 키우며 애정을 느껴, 사실 그를 친아들처럼 대한다. 만리코는 루나 백작과 결투를 벌이며 승리를 눈앞에 뒀으나 이상하게 그를 죽이지 못하는 경험을 한다. 한편 결투에서 연인 만리코가 죽었다고 생각한 레오노라는 수녀원에 들어간다. 만리코는 먼저 레오노라를 꺼내, 사랑의 고백을 하고 결혼을 약속한다. 그런데 그때 루나 백작에게 잡힌 아주체나의 화형식이 거행될 참이다. 연기가 피어오른다. 만리코는 '타는 저 불꽃'을 부르며 어머니를 구한 뒤 결혼하겠다며 레오노라 곁을 떠난다.

만리코는 싸움에서 져 감옥에 갇힌다. 레오노라는 '사랑은 장밋빛 날개를 타고'를 부르며 연인을 빼낼 작전을 궁리한다. 만리코를 살려주면 백작의 부인이 되겠다고 거짓말을 한다. 루나 백작은 레오노라의 제안을 받아들인다. 그녀는 독약을 마신 뒤 마지막으로 만리코를 만나서 감옥을 빠져나가라고 말하며 죽는다. 뒤늦게 속은 줄 안 백작은 만리코마저 죽여버린다. 그때 아주체나는 죽은 만리코가 사실은 루나 백작의 동생이었다고 밝힌다. 감옥에서 시달린 그녀도 죽는다. 만리코와 레오노라, 아주체나는 죽고, 루나 백작은 혼자 남아, 형제 살해를 범한 죄책감에 사로잡힌다.

추천 CD & DVD

_툴리오 세라핀 지휘, 라 스칼라 오케스트라, 1963년, DG
카를로 베르곤치(만리코), 안토니에타 스텔라(레오노라), 에토
레 바스티아니니(루나 백작), 피오렌차 코소토(아주체나)

라 스칼라 극장의 전설적인 지휘자 툴리오 세라핀이 다시 돌아와 녹음한 앨범. 카를로 베르곤
치의 거침없이 질러대는 목소리가 아주 힘 있다. 집시 여인 아주체나 역을 맡은 피오렌차 코
소토의 노래는 그녀가 왜 최고의 메조소프라노인지를 확인케 한다. '불길이 치솟네' Stride la
vampa는 메조소프라노 최고의 기량을 보여주는 사례다.

_토머스 시퍼스 지휘, 로마 오페라 오케스트라, 1964년,
EMI
프랑코 코렐리(만리코), 가브리엘라 투치(레오노라), 로버
트 메릴(루나 백작), 줄리에타 시미오나토(아주체나)

프랑코 코렐리의 맑고 청아한 목소리가 일품이다. 아마도 〈일 트로바토레〉를 좋아하는 음악
인들 사이에서 가장 사랑받는 앨범이 아닐까 싶다. 그 이유는 전적으로 코렐리의 거침없는
노래 실력 때문이다. 루나 백작을 맡은 로버트 메릴의 바리톤은 음산하고 무거운데, 그것이
그의 매력이다.

_헤르베르트 폰 카라얀 지휘, 빈 국립오페라 오케스트라,
1978년, TDK/ DVD
플라시도 도밍고(만리코), 라이나 카바이반스카(레오노라), 피
에로 카푸칠리(루나 백작), 피오렌차 코소토(아주체나)

카라얀의 전성기 시절 연주한 앨범이다. 그의 화려한 면모를 느낄 수 있다. 가수 중엔 먼저
도밍고의 큰 목소리가 돋보인다. 젊은 시절 그의 겁 없는 소리를 즐길 수 있다. 루나 백작을
맡은 피에로 카푸칠리는 연기가 일품이다. 심장을 뛰게 하는 그의 떨리는 목소리는 지금 들
어도 그가 최고의 바리톤 중의 한 명이었음을 증명하고 남는다.

베니스의 '깊고 푸른 밤'

루키노 비스콘티의 〈센소〉와 베르디의 〈일 트로바토레〉

〈일 트로바토레〉는 주세페 베르디가 창작의 전성기 때 작곡한 오페라다. 40살이 되던 1853년에 발표한 이 작품은 〈리골레토〉, 〈라 트라비아타〉 그리고 〈아이다〉와 더불어 흔히 베르디의 4대 비극으로 꼽힌다. 베르디의 비극은 흔히 '아버지의 드라마'로 설명된다. 제도를 상징하는 아버지와 그 자식들, 특히 딸과 빚는 갈등이 주요 테마다. 〈리골레토〉에선 아버지와 딸이, 〈라 트라비아타〉에선 아버지와 미래의 며느리가, 그리고 〈아이다〉에서는 다시 아버지와 딸이 서로 충돌하며 눈물을 뿌린다. '아버지의 법' 앞에서 자식들의 순수한 사랑이 희생되고, 그 슬픔에 통곡하는 드라마가 베르디의 비극이다.

그런데 〈일 트로바토레〉는 베르디의 작품치고는 특이하게 강력한 아버지 상이 등장하지 않는다. 대신 아들의 운명을 좌우하는 '어머니'가 등장해 아들의 비극을 부른다. 그러나 베르디의 오페라에서 아버지든 어머니든 그 존재는 자식에게 의무를 요구하는 점에서 같고, 그 의무 때문에 자식은 사랑을 포기하는 스토리는 늘 반복되는 장치이다.

영화 〈센소〉는 베르디의 〈일 트로바토레〉 공연 장면으로 시작한다. 베니스의 밤을 무대로 만리코와 레오노라가 자신들의 영원한 사랑을 노래한다.

의무냐 사랑이냐

루키노 비스콘티의 멜로드라마는 어떤 면에선 베르디의 비극을 보는 것과 같다. 의무와 사랑 사이에 고통받는 연인들의 비통함을 주로 다루기 때문이다. 이탈리아 좌파를 대표하던 비스콘티가 네오리얼리즘에서 한발 물러서, 자신의 평생 특기가 되는 멜로드라마 감독으로서의 첫발을 내디딘 작품이 바로 〈센소〉Senso(1954)이다.

〈센소〉는 '상식'(센소)을 잊어버리는 어느 여인의 '미친 사랑'을 그리고 있다. 비스콘티의 탐미주의자로서의 기질이 아주 잘 드러나 있고, 특히 클래식 음악 전문가로서의 그의 기량이 탁월하게 발휘된 작품이다. 19세기 이탈리아의 복잡한 역사가 드라마의 배경으로 깔려 있는 이유 등으로 아쉽게도 비교적 덜 알려진 '명품'이기도 하다.

영화는 베르디의 〈일 트로바토레〉 공연 장면으로 시작한다. 무대는 베니스의 밤이다. 주인공인 만리코와 그의 애인 레오노라가 자신들의 영원한 사랑을 노래하고 있다(3막 2장). 테너와 소프라

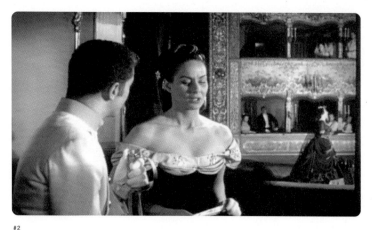

#2
리비아가 사촌의 목숨을 구하기 위해 프란츠에게 부탁을 하는 순간, 무대에서는 감옥에 갇힌 만리코를 구하기 위해 레오노라가 목숨을 희생할 각오를 하고 있다.

노 두 인물이 어떻게나 애절하고 간절하게 사랑을 찬미하는지, 숨도 쉬지 못할 지경이다.

그런데 갑자기 베니스의 밤에 불길이 치솟아 오른다. 만리코의 어머니인 집시 여인이 화형에 처할 위기에 놓였다는 것이다. 방금 전 애인과 사랑을 속삭이던 만리코는 흥분에 휩싸이며 '타는 저 불꽃'Di quella pira이라는 아리아를 분노에 가득 차 부른다. 그는 레오노라에게 "당신을 사랑하기 전에 나는 이미 그녀의 아들이었소"라고 노래하며, 사랑을 벌써 잊은 듯 무심하게도 그녀의 곁을 단숨에 떠난다. 어머니에 대한 의무 앞에, 간단하게 자신의 영원한 사랑을 포기하는 것이다.

리비아(알리다 발리)는 베니스의 백작부인이다. 〈일 트로바토레〉 공연을 보러 왔다가, 오스트리아를 상대로 저항운동을 벌이는 사촌과 오스트리아 장교 프란츠(팔리 그레인저)가 결투를 신청한 사실을 알게 된다. 당시 베니스는 오스트리아의 지배를 받았다. 그런 위험한 결투에서 사촌을 구하기 위해 리비아는 젊은 장교를 만나, 결투를 하지 말 것을 부탁한다. 프란츠는 이미 베니스의 귀족 부인들

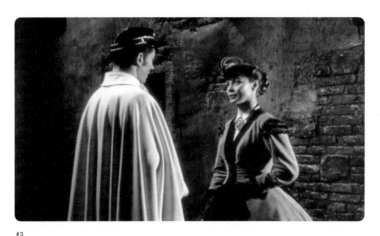

#3
안톤 브루크너의 교향곡 7번 2악장을 배경음악으로, 리비아와 프란츠의 데이트는 베니스의 푸른 밤 속에서 계속 이어진다.

사이에 이름이 나 있는 '미남' 장교다.

리비아가 사촌의 목숨을 구하기 위해 프란츠에게 부탁을 하는 순간, 무대에서는 감옥에 갇힌 만리코를 구하기 위해 레오노라가 목숨을 희생할 각오를 하고 있다. 레오노라는 '사랑은 장밋빛 날개를 타고'D'amor sull'ali rosee라는 슬픈 아리아를 부르며, 달콤했던 옛 사랑을 기억하고, 이제 그런 사랑이 가능하지 않다는 사실에 눈물짓는다. 레오노라는 자신을 희생해서라도 만리코를 구하고자 맹세한다. 무대에선 레오노라가, 그리고 객석에선 리비아가 모두 자신의 남자를 구하려는 동일한 조건에 놓여 있는 셈이다.

🌿 푸른 밤 속의 유령들

처음에는 단지 사촌의 목숨을 구하기 위해 프란츠와 만났던 리비아는 자기도 모르게 이 젊고 잘생긴 남자에게 점점 **빠져든**다. 우리에겐 〈제3의 사나이〉The Third Man(1949)로 더욱 유명한 알리다 발리Alida Valli가 여전히 매혹적인 모습으로 청년과 불륜을 저지르는

귀족 부인으로 나온다. 프란츠 역의 팔리 그레인저Farley Granger는 아마 히치콕의 〈열차의 이방인〉Strangers on a Train(1951), 또는 〈로프〉Alfred Hitchcock's Rope(1948)로 기억될 것이다.

오페라 시퀀스에 이어 두 남녀가 처음 데이트를 하는 베니스의 밤은 아마도 비스콘티의 영화를 통틀어 가장 아름다운 '밤 장면'으로 평가될 것이다. 베니스라는 도시는 비스콘티의 영화에서 자주 등장하는 공간인데, 그 도시의 '낮'은 〈베니스에서의 죽음〉Morte a Venezia(1971)에서, 그리고 '밤'은 바로 이 영화 〈센소〉에서 매우 아름답게 그려져 있다. 안톤 브루크너Anton Bruckner의 교향곡 7번 2악장을 배경음악으로 하여 두 남녀의 데이트는 베니스의 푸른 밤 속에서 계속 이어진다. 브루크너가 바그너의 죽음을 애통해하며 작곡했다는 음악은 비극을 과도할 정도로 자극하고 있고, 푸르고 깊은 밤의 베니스가 달빛 운하에 그 그림자를 드리우며 일렁거리고 있어, 베니스는 현실 저 너머의 공간으로 비친다. 밤의 베니스는 마법에 걸린 듯 그려져 있다. 그래서 두 남녀는 마치 거대한 무덤 속에서 유령처럼 산보하듯 보이는 것이다. 긴 드레스를 입은 리비아는 정말 유령이 걷듯 발을 전혀 보여주지 않은 채 스르륵 걷고 있으며, 또 프란츠는 날개 달린 악마처럼 흰색 망토를 휘날려 그런 인상을 더욱 부추긴다. 푸른 무덤 속을 걷는 죽은 영혼들, 그러므로 이 사랑이 잉태되기는 참으로 어려워 보이는 것이다.

#4
흰색 망토를 입은 프란츠는 순결을 상징하는 흰색 아래에 검은 욕망을 숨기고 있다. 그는 치명적인 유혹으로 한 여자를 파멸로 이끌었으니, '옴므파탈'인 셈이다.

처음부터 화려한 흰색 망토를 입고 등장했던 프란츠는 그 컬러만큼이나 위선적인 남자. 순결을 상징하는 흰색 아래에 사실은 자신의 검은 욕망을 숨기고 있는 것이다. 프란츠는 리비아가 자신에게 빠져 있다는 사실을 이용해 그녀의 재산을 빼낸다. 리비아는 사랑 때문에 얼마나 눈이 멀었는지, 사촌이 레지스탕스들을 위해 맡겨놓았던 군자금까지 프란츠에게 줘버린다. 프란츠는 마치 누아르 영화의 팜므파탈처럼 치명적인 유혹으로 한 여자를 파멸로 이끌고 있으니, 그는 '옴므파탈'인 셈이다. 그러므로 의무와 사랑 사이에서 사랑을 선택한 리비아의 운명이 어떻게 될 것인지는 어렵지 않게 짐작할 수 있다.

밤의 멜로드라마

베르디의 〈일 트로바토레〉와 비스콘티의 〈센소〉, 두 작품 모두 결정적인 이야기는 밤에 진행된다. 밤에 사랑을 발견하고, 밤에 사랑을 약속하고, 결국 밤에 그 사랑 때문에 파멸의 길을 걷는다. 리비아는 어리석게도 돈과 명예까지 모두 잃은 뒤에야 비로소 프란츠에게 철저히 배신당한 사실을 알게 된다. 프란츠는 리비아의 돈으로 군의관을 매수해, 군영에서 나와 고급창녀와 생활하던 중 리비아의 고발로 붙잡혀 총살된다.

다시 깊고 푸른 밤을 배경으로, 한쪽에선 타락한 프란츠가 총살당하고, 다른 한쪽에선 미친 사랑의 경험으로 광기를 보이는 백작부인 리비아가 검푸른 밤 골목을 혼자 달리며 "오! 프란츠"라고 절규하는 모습으로 영화는 끝난다. 영화는 푸른 밤에서 시작해 결국 푸른 밤으로 끝났다. 〈센소〉는 그 색깔처럼 차고 서러운 느낌을 효과적으로 전달하고 있는 '밤의 멜로드라마'인 것이다.

오페라 연출가이기도 한 비스콘티는 〈일 트로바토레〉를 두

번 공연했다. 모두 1964년에 공연했는데, 먼저 모스크바의 볼쇼이 극장에서 테너 카를로 베르곤치Carlo Bergonzi 등과 협연했으며, 또 런던의 코벤트 가든Covent Garden에서 카를로 마리아 줄리니의 지휘로 다시 연출을 맡았다. 〈일 트로바토레〉는 특히 테너의 아리아가 아름답기 때문에 격정적인 연기를 잘하는 가수들, 이를테면 카를로 베르곤치, 주세페 디 스테파노Giuseppe Di Stefano, 그리고 프랑코 코렐리 Franco Corelli 등이 명반을 남겼다.

유령의 집

루키노 비스콘티의 〈강박관념〉과 베르디의 〈라 트라비아타〉

루키노 비스콘티 감독과 오페라의 만남은 운명적이다. 그의 가문은 밀라노의 맹주였고, 이 도시의 자랑인 '라 스칼라' La Scala 극장은 바로 비스콘티 집안의 후원으로 급성장했다. 특히 감독의 부친이 최고의 후원자로 있던 20세기 초는 라 스칼라가 오페라의 중심지로 우뚝 서는 데 결정적인 시기였는데, 당시의 지휘자는 아르투로 토스카니니 Arturo Toscanini였다. 비스콘티 감독이 오페라의 세상에 빠져들게 된 데는 카리스마 넘친 지휘자로 손꼽히는 토스카니니의 영향이 절대적이었다. 감독은 토스카니니를 자신의 예술적 스승으로 꼽는 데 주저하지 않았다.

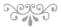 토스카니니, 비스콘티의 예술적 스승

비스콘티 감독은 토스카니니가 지휘하는 오페라에서, 자신이 무대연출을 맡는 미래를 꿈꾸며 예술의 세계로 빠져들었다. 그러나 그 꿈은 조금 뒤로 미루어야 했다. 감독은 전혀 뜻밖에 영화라는

세상에 먼저 발을 디딘다. 그가 처음으로 영화와 관계를 맺은 데는 프랑스 리얼리즘의 대표자 장 르누아르Jean Renoir 감독의 연출부에 합류하면서부터다. 비스콘티 집안과 가깝게 지내던 디자이너 코코 샤넬Coco Chanel이 감독의 의상 디자인 솜씨를 눈여겨보다가 르누아르에게 그를 소개했다. 거의 모든 연출부원들이 프랑스 공산당의 지지자였던 르누아르의 연출부에 이탈리아의 귀족 청년이 합류한 장면을 상상해보라. 처음에 비스콘티는 요즘 말로 '왕따'였는데, 이들과 작업하며 결국 그도 평생 코뮤니즘의 지지자가 된다. 대귀족의 자손이 태생적인 적敵이라고 할 수 있는 코뮤니스트로 극적인 변신을 한 것이다.

르누아르는 비스콘티에게 처음에는 무대의상만 맡기다가 점점 연출 전반에 관여하도록 했다. 현장을 끌고 가는 이탈리아 청년의 리더십이 예사롭지 않은 것을 간파한 것이다. 르누아르는 자신이 연출하려고 각색 중이던 제임스 케인James Cain의 소설 『우편배달부는 항상 벨을 두 번 울린다』의 시나리오를 건네주었다. 미국에서 유행하던 하드보일드 범죄소설인데, 비스콘티는 각색된 시나리오를 읽자마자 큰 매력을 느꼈다. 특히 범죄를 주도하는 악녀의 역할에 매료됐고, 비스콘티는 그녀를 〈맥베스〉의 레이디 맥베스와 맞먹는 '탁월한' 악녀라고 정의했다.

이 소설을 각색한 게 바로 비스콘티의 데뷔작 〈강박관념〉 Ossessione(1943)이다. 저작권료 등을 고려해 이야기의 기본 뼈대만 남기고 인물과 공간 등 나머지는 전부 이탈리아로 바꾸었다. 감독의 나이 37살이었고, 이탈리아 영화사에서 데뷔작이 곧바로 걸작이 되는 첫 신화를 남기기도 했다. 그리고 바로 이 영화로부터 이탈리아의 '네오리얼리즘'이 싹텄다.

〈우편배달부는 항상 벨을 두 번 울린다〉는 리메이크 영화가 나올 정도로 그 내용이 유명하고 또 악명 높다. 늙은 남편과 사는

Verdi

젊은 아내가 어느 날 젊은 남자를 만난 뒤, 그 정염을 계속 맛보기 위해 남자를 사주하여 늙은 남편을 죽이는 이야기다. 지금 이런 이야기를 해도 맘 편히 보기에 좀 불편한데, 영화가 발표될 당시는 무솔리니의 파시스트 정권이 독재를 휘두를 때였다. 그래서 영화의 반윤리적 내용 자체가 반체제의 은유를 내포하고 있었다. 사실 영화에는 파시스트의 흔적조차 비치지 않는다. 파시즘의 존재 자체가 무시돼 있는 것이다.

🌿 자연을 찬양하는 〈라 트라비아타〉의 바리톤 아리아

비스콘티는 어릴 때부터 자기 집을 드나들던 토스카니니를 보며 자랐다. 그의 확신에 찬 음악적 지식, 음악에 대한 끝없는 사랑, 음악 환경을 개혁하고자 하는 청년 같은 정열 등으로 토스카니니는 단박에 비스콘티의 우상이 됐다. 특히 오페라 리허설 과정에서 볼 수 있는 토스카니니의 독재에 가까운 리더십은 어린 비스콘티에게 강렬한 인상을 남겼고, 이런 리더십은 훗날 영화감독 비스콘티의 특징이 되기도 했다. 비스콘티는 촬영 현장에서 독재자였다.

〈강박관념〉은 오페라 연출자가 되고자 했던 감독의 어릴 적 꿈이 녹아 있는 흥미로운 작품이다. 영화는 이탈리아의 시골 풍경을 보여주는 것으로 시작한다. 먼지만 풀풀 나는 외진 도로를 달리던 트럭 한 대가 길옆에 있는 한적한 식당에 도착한다. 한낮의 지루한 태양은 이 식당의 고립감을 더욱 증폭시키고, 식당에선 어느 남자가 심심함을 달래듯 노래를 부르고 있다. 이 노래는 바로 베르디의 〈라 트라비아타〉La traviata에 나오는 바리톤의 아리아 '프로방스의 바다와 대지'Di Provenza il mar il suol인데, 시골의 아름다움을 찬양하는 내용과 구슬픈 멜로디로 유명한 곡이다.

짐칸에 타고 있던 떠돌이 청년 지노(마시모 지로티)가 식당 안

으로 들어서자, 사냥 복장을 하고 있는 서너 명의 남자들이 피아노 주위에 몰려 있고, 그중 한 명은 피아노로 다시 '프로방스의 바다와 대지'를 연주한다. 바로 이날, 지노는 여주인인 조반나(클라라 칼라마이)를 만나 서로 욕정을 불태운다. 영화는 이렇게 〈라 트라비아타〉의 아리아 한 곡을 들려주더니, 그 오페라처럼 치정극을 벌이게 될 두 연인의 불길한 만남을 보여주는 것으로 시작한다.

조반나와 지노가 늙은 남편을 죽이고 자기들의 사랑을 실현하고자 하는 음모는 '도시'의 어느 카페에서 본격화된다. 이탈리아에 관한 여러 신화들 가운데, 가수 지망생들 사이에서 유명한 이야기가 이탈리아에서는 트럭 운전수도 엔리코 카루소 못지않게 노래를 잘 불러, 유학생들은 성악 공부를 그만 포기한다는 것이다. 좀 과장되긴 했지만 이탈리아 사람들이 노래를 잘한다는 사실은 유명한데, 그런 과장된 이야기를 확인할 수 있는 시퀀스가 이 영화에도 들어 있다. 조반나는 남편과 안코나라는 도시를 여행하던 중, 우연히 섹스 파트너였던 지노를 만난다. 그는 노래 대회가 열린다는 광고 간판을 몸에 걸고 다니며 밥벌이를 하고 산다. 아무것도 모르는 남편은 마냥 반가워만 하고, 세 사람은 아마추어들의 노래 경연 대회가 열리는 그 카페로 향한다.

평소 '프로방스의 바다와 대지'를 즐겨 부르는 남편은 그 곡으로 경연 대회에 나간다. "프로방스의 바다와 대지, 누가 너의 가슴에서 이를 지워버렸나?/ 어떤 운명이 고향의 불타는 태양을 너로부터 가져갔느냐?/ 네가 고통에 빠졌을 때 어떤 기쁨이 너에게 빛을 줬는지를 기억하라/ 오직 그곳에서만 너의 영혼이 다시 평화를 찾을 것임을 기억하라." 남편은 저기 뒤 무대에서 시골에서의 삶을 찬양하는 노래를 부르고 있는데, 이쪽 테이블에서는 애욕에 눈이 먼 두 남녀가 어떻게 하든 시골을 떠날 작전을 짜며 말다툼을 하고 있다.

오페라에선 고급창녀와 사랑에 빠진 아들을 찾아온 아버지

Verdi

#1

브라가나와 그의 젊은 아내 조반나가 운영하는
시골의 한 식당에 어느 날 떠돌이 청년 지노가
나타난다.

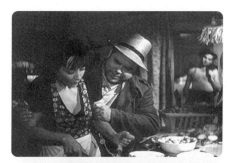

#2

떠돌이 청년 지노는 조반나를 만나 서로 욕정을
불태운다. 이때 연주되는 '프로방스의 바다와 대
지'는 〈라 트라비아타〉처럼 치정극을 벌이게 될
두 연인의 불길한 만남을 암시한다.

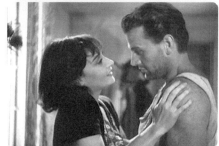

#3

아마추어 노래 경연 대회에서 '프로방스의 바다
와 대지'를 부르는 남편을 뒤로 하고, 조반나는
지노와 함께 남편 살해의 음모를 꾸미고 있다.

#4

브라가나를 살해한 조반나마저 자동차 사고로 죽
자, 지노의 인생도 파탄에 빠진다.

옛 라 스칼라 극장 전경. 지금 은 박물관으로 쓰인다. 비스콘 티는 영화감독으로 데뷔한 지 10여 년 뒤, 라 스칼라 극장에 서 오페라 연출자로 데뷔하게 된다.

가, 그 아들을 설득해 고향으로 데려가려고 부르는 노래다. 점잖은 집안의 아들이 파리의 창녀와 사랑에 빠졌으니, 아버지로서는 '탕 아'의 방종을 막고 싶은 것이다. 다시 영화를 보자. 두 남녀는 지금 살해를 음모 중이다. 남편은 그 사실을 아는지 모르는지 무대에서 천진난만하게 노래를 부르고 있다. 다시 말해, 남편과 두 연인은 자 연과 도시로, 노래와 살인으로, 평화와 고통으로 대조돼 있는 가운 데, 베르디의 아리아가 연주되며 드라마는 극적인 반전을 맞이하고 있는 것이다.

오페라와 비슷한 구조의 비극적 멜로드라마

아마추어 콩쿠르에서 우승한 남편은 다른 손님들이 권하는 축하주를 너무 많이 마신 채 운전하다가, 결국 애욕의 희생양이 되 고 만다. 사랑과 돈, 모두를 쥐고자 했던 조반나도 결국에는 한 남자 의 운명을 파탄에 빠뜨릴 뿐만 아니라, 자신도 사고로 죽는다. 혼자 살아남은 지노 옆에는 경찰이 이미 도착해 있다. 아내를 일꾼으로, 또 성적 쾌락의 도구로 부려먹은 남편과, 그 남편을 죽여서라도 세

Verdi

속적인 쾌락을 손에 넣으려고 했던 아내는 결국 죽음에 이르고, 이들의 곁에서 '고향의 바다와 대지'를 잊어버렸던 한 청년도 파탄의 운명에 빠지는 것으로 영화는 종결된다. 마치 19세기 말에 유행했던 '현실주의' 계열의 오페라처럼 영화는 비극적 멜로드라마 형식을 띠고 있다. 비스콘티의 데뷔작에는 이런 식으로 오페라의 흔적이 여럿 배어 있다.

한편 비스콘티는 영화감독으로 데뷔한 지 10여 년 뒤 마침내 오페라 감독으로도 데뷔하게 된다. 어릴 때의 꿈인 라 스칼라의 연출자가 된 것이다. 비스콘티가 연출을 맡고, 카를로 마리아 줄리니가 지휘를, 그리고 마리아 칼라스가 연주할 때인 1950년대의 라 스칼라는 이 극장의 역사 중 가장 빛나던 시절 중의 하나로 칭송받고 있다. 비스콘티는 이후 모두 20편의 오페라를 연출했다.

부르주아의 윤리에 희생당한 여성의 사랑

La traviata

1840년경 파리와 그 근교가 배경이다. 비올레타(소프라노)는 파리 화류계의 꽃이다. 돈 많은 남자들의 연인이 돼주며 사는 여성이다. 어느 날 파티에서 그녀는 우연히 알프레도(테너)를 만난다. 청년의 순수하고 불타는 시선에 사랑을 느끼지만, 자신의 처지를 생각하며 그런 사랑은 더 이상 존재하지 않는다고 포기한다. 게다가 그녀는 폐병도 앓고 있다. 그런데 밖에서 알프레도의 목소리가 들리는 듯하자 '이상하다, 혹시 그이인가'E' strano. Ah, forse e' lui를 부르며 설레는 마음을 드러낸다. 그러나 곧바로 자신의 입장을 인식하고, 다시 사랑을 한다는 것은 미친 짓이며, 영원히 지금처럼 자유롭게 살리라고 노래한다. '미친 짓! 헛된 열정은 이것이야! 영원히 자유롭게'Follie! Delirio vano e' questo! Sempre libera로 노래하는 이 아리아는 〈라 트라비아타〉의 최고 아리아이자, 소프라노 아리아 중의 최고급으로 평가받는다.

비올레타와 알프레도는 파리 근교로 이주하여 함께 산다. 이곳에 알프레도의 아버지 제르몽(바리톤)이 찾아온다. 아들의 미래를 위해 동거 생활을 청산해달라는 것이다. 게다가 오빠가 화류계 여성과 산다는 이유로 여동생의 혼삿길마저 막혔다고 아버지는 호소한다. 비올레타는 '당신은 알지 못합니다. 사랑이 내겐 어떤 의미인지'Non sapete quale affetto라며 제르몽의 냉정함에 비통해한다. 이때 아들이 들어오고, 아버지는 바리톤 아리아 중 아마 가장 유명한 곡인 '프로방스의 바다와 대지'를 부른다. 방탕한 생활을 접고 고향으로 돌아가자는 것이다.

알프레도의 미래를 위해 그의 곁을 떠나, 다시 화류계로 돌아간 비올레타는 폐병이 악화돼 죽음을 앞두고 있다. 뒤늦게 비올레타가 희생한 사실을 안 알프레도는 그녀 곁에 돌아오지만 이미 늦었다. 비올레타는 '과거여 안녕'Addio del passato을 부르며 알프레도의 품에 안긴 채 죽어간다. 이승에선 사랑이 윤리를 넘어서지 못했던 것이다.

_카를로 마리아 줄리니 지휘, 라 스칼라 오케스트라, EMI
마리아 칼라스(비올레타), 주세페 디 스테파노(알프레도),
에토레 바스티아니니(제르몽)

마리아 칼라스의 기량을 확인할 수 있다. '영원히 자유롭게'를 부를 때는 광기의 소리로 소
름이 돋게 한다. 실황 앨범이라 음질이 좋지 않은 게 흠이다. 디 스테파노, 바스티아니니 등
1950년대 라 스칼라 극장 최고의 가수들의 기량도 돋보인다. 영화감독인 루키노 비스콘티
가 연출한 공연으로 유명하다.

_안토니노 보토 지휘, 라 스칼라 오케스트라, DG
레나타 스코토(비올레타), 잔니 라이몬디(알프레도), 에토레
바스티아니니(제르몽)

마리아 칼라스가 라 스칼라에서 사실상 은퇴한 뒤, 그 뒤를 이은 소프라노 레나타 스코토의
매력을 알 수 있는 녹음이다. 칼라스가 애끓는 타입이라면, 스코토는 애절하다. 눈물이 날 정
도로 비올레타가 불쌍하게 느껴진다. 성악가 집안인 라이몬디의 테너도 매력적이다. 스코토
와 바스티아니니가 노래로써 싸우는 2막은 압권이다.

**_게오르크 솔티 지휘, 코벤트 가든 로열 오페라, 1994년,
Decca/ DVD**
안젤라 게오르규(비올레타), 프랭크 로파도(알프레도), 레오
누치(제르몽)

현재 최고의 소프라노로 인정받는 안젤라 게오르규의 실력을 확인할 수 있다. 이 공연에서
성공함으로써 그녀는 신데렐라처럼 오페라 무대에 등장, 지금과 같은 영예를 누릴 수 있었
다. 칼라스처럼 강렬하고 스코토처럼 연약하기도 하다. 동시에 덜 강렬하고 덜 연약할 수도
있다. 노장 바리톤 레오 누치의 기량도 돋보인다.

술은 나의 힘

빌리 와일더의 〈잃어버린 주말〉과 베르디의 〈라 트라비아타〉

빌리 와일더Billy Wilder(1906∼2002) 감독의 작품에는 밀려난 남자들의
출세에 대한 무리한 욕망이 있다. 이들은 어떻게 하든 살아남으려
는, 더 나아가 추월하려는 세속적 욕망을 감추지 않는다. 여기에 목
표를 쟁취하기 위한 범죄의 유혹이나, 혹은 실패의 패배감에서 도피
하고자 하는 타락의 절망이 끼어든다. 〈이중배상〉Double Indemnity
(1944)의 남자는 돈과 미녀의 유혹을 이기지 못해 범죄에 빠지고, 〈선
셋대로〉Sunset Blvd.(1950)의 남자는 출세를 위해 어머니 같은 늙은 여인
과 타락한 사랑을 나누고, 〈뜨거운 것이 좋아〉Some Like It Hot(1959)의
남자들은 심지어 여성으로의 성정체성 변화를 기꺼이 받아들인다.
빌리 와일더 감독은 전쟁 때 오스트리아에서 미국으로 건너온 이민
자로, 그의 영화에는 할리우드에서 살아남기 위해 감독이 어떤 대가
를 치렀는지가 짐작되는 이야기들이 많이 들어 있다.

Verdi

빌리 와일더 감독에게 아카데미 작품상을 안겨주어, 드디어 할리우드에서도 이름을 날리게 된 작품이 바로 〈잃어버린 주말〉 The Lost Weekend(1945)이다. 찰스 잭슨Charles Jackson이 쓴 원작소설이 있지만 영화에 각색된 내용은 사뭇 자전적이기도 하다. 주인공 돈(레이 밀랜드)은 감독의 젊은 시절처럼 작가 지망생이다. 작가 출신인 와일더는 할리우드에서 에른스트 루비치Ernst Lubitsch 같은 대가들의 코미디를 쓰며 경력을 쌓았다.

돈은 한때 '헤밍웨이'라는 소리까지 들을 정도로 전도유망했다. 더 출세하기 위해 명문 코넬대학을 중퇴하고 뉴욕으로 왔건만 기대와는 달리 10년이 지난 지금도 여전히 무명으로 남아 있다. 이젠 나이도 서른이 넘었고, 생활비도 못 벌어 동생에게 얹혀사는 신세다. 추락의 끝에 다다른 것 같은 패배감에 빠진 이 남자가 현실을 잊기 위해 탐닉하는 대상은 바로 술이다.

첫 장면은 뉴욕의 어느 아파트의 창문 밖이다. 위스키 술병이 줄에 연결된 채 밖에 대롱대롱 매달려 있다. 창 안에선, 돈과 그의 동생이 주말여행을 가려고 짐을 싸고 있다. 그런데 돈은 마음이 딴 데 가 있는지, 짐은 싸는 둥 마는 둥 하고, 계속 창밖을 쳐다본다. 딱 한잔하고 싶은 마음이 간절한 것이다. 동생과 애인인 헬렌(제인 와이먼)과의 약속 때문에 최근에 10일 동안 술을 한 잔도 못 마셨고 그래서 창밖에 숨겨놓은 술에 자꾸 눈길이 간다.

이처럼 영화는 할리우드의 메이저영화로선 처음으로 알코올 중독자를 주인공으로 다루고 있다. 중독자가 희극적으로 또는 주변적인 인물로 등장한 적은 있지만, 〈잃어버린 주말〉처럼 주인공으로 등장한 적은 없었다. 물론 나중에는 〈남자가 사랑할 때〉(1994, 루이스 만도키 감독)처럼 여성 알코올 중독자의 이야기에, 〈라스베가스를 떠

나며〉(1995, 마이크 피기스 감독)처럼 알코올 중독자의 자기파멸을 '아름답게' 그린 작품까지 발표된다. 그러나 〈잃어버린 주말〉은 알코올 중독과 관련, 여전히 검열의 압력이 드셀 때 제작된 선구적인 작품으로 기록된다.

〈라스베가스를 떠나며〉의 술독에 빠진 주인공도 작가였는데, 작가와 술과의 관계는 떼려야 뗄 수 없는 운명에 놓여 있는 듯하다. 이는 바로 창의력 때문인데, 빌리 와일더는 주인공 돈의 입을 빌려 술의 마력을 '친절하게' 설명한다. 영화 내내 술에 취해 있는 발군의 연기를 보여준 밀랜드(아카데미 남우주연상)는, 술에 취하면 '미켈란젤로와 같은 조각가가 되고, 태양을 그리는 반 고흐가 되며, 피아노를 연주하는 호로비츠에, 결국에는 셰익스피어가 된다'고 말한다. 인간이 보여줄 수 있는 창의력의 맨 꼭대기에 도달할 수 있는데, 어떻게 술을 마시지 않을 수 있냐는 것이다.

🌿 고통으로 다가온 〈라 트라비아타〉의 '축배의 노래'

주세페 베르디의 〈라 트라비아타〉는 사랑에 상처받은 연약한 여성을 다루는 멜로드라마다. 배신과 복수, 애국과 충성 같은 대의적인 주제를 주로 다루던 베르디의 작품치고는 아주 신파적인 내용이다. 그런데도 인기는 최고다. 베르디의 작품 중 가장 많이 공연됐고, 가장 여러 번 녹음됐다. 교향곡에 베토벤의 〈운명〉이 있다면, 오페라에는 베르디의 〈라 트라비아타〉가 있다고 말해도 될 정도로 이 작품은 유명하고 사랑받고 있다.

여러 이유가 있겠지만, 속된 말로 사랑에 울고 돈에 우는 여성의 희생이 대중의 마음을 사로잡았다. 화류계의 여성이 잊고 있던 순수한 사랑을 발견했으나, 그 사랑은 부르주아의 가족 이데올로기 때문에 파멸에 이르고 마는 이야기로 오페라는 진행된다. 남자의 아

Verdi

#1

영화 〈잃어버린 주말〉의 첫 장면. 아파트 창문 밖에 위스키 술병이 줄에 연결된 채 대롱대롱 매달려 있다.

#2

10년 무명 작가 생활에 지칠 대로 지친 돈이 현실을 잊기 위해 탐닉하는 대상은 바로 술이다.

#3

이 영화는 할리우드의 메이저영화로서 처음으로 알코올 중독자를 주인공으로 다뤘으며, 술과의 싸움보다는 술과의 친화력을 더욱더 그리고 있다.

#4

혼자 본 오페라 〈라 트라비아타〉에서 '축배의 노래'가 연주되자, 돈은 안절부절못한다. 무대에서 '술을 마시자'며 계속 음주를 권하기 때문이다.

버지가 여자를 찾아와서, 아들이 당신 같은 여성과 사는 바람에 가족의 입장이 난처해졌고, 또 딸의 혼삿길마저 막혔다며, 이별을 호소하는 대목(2막 1장)은 드라마의 압권이자, 부르주아의 이기적인 가족 윤리에 대한 베르디의 통렬한 비판이었다.

3막짜리 드라마의 처음부터 끝까지 여성 주인공인 비올레타가 계속 등장하여 소프라노의 빼어난 기량을 보여줘야 하므로 〈라 트라비아타〉는 선뜻 도전하기 어려운 작품이고, 동시에 스타를 꿈꾼다면 반드시 넘어야 하는 관문이다. 1막에서 소프라노는 화류계의 여성답게 아주 화려한 모습을 보여준다. 그런데 2막에선 천사처럼 순수한 여성을, 그리고 마지막 3막에선 버림받은 불쌍한 여성을 연기한다. 3막 모두에서 다른 연기를 할 수 있어야 하는 것이다. 2막, 3막이 눈물을 부르는 비극의 정수라면, 1막은 파티로 흥청망청하는 사람들의 심리를 다루는 희극이다. 그 파티의 절정에서 나오는 노래가 바로 '축배의 노래'이다. 술을 마시며 즐기고 사랑하자는 내용이

Verdi

다. 너무 유명한 곡이라 연말연시 축제 때면 자주 연주되는 노래이 기도 하다.

빌리 와일더는 오페라의 비극적인 부분이 아니라, 도입부 의 흥겨운 대목을 영화에 이용한다. 돈은 혼자 메트로폴리탄 극장에 서 공연 중인 〈라 트라비아타〉를 보러 간다. 그런데 오페라의 도입 부에서 주인공 남녀가 '축배의 노래'를 연주하기 시작하자, 돈은 도 저히 객석에 가만히 앉아 있지를 못한다. 주인공인 알프레도와 비올 레타가 이중창으로 '술을 마시자'며 계속 음주를 자극하기 때문이 다. 게다가 두 남녀가 다른 사람들에게도 축배를 권하자, 모두들 잔 을 들고 술을 마시기 시작한다. 아름다운 장면이 돈에게는 고통으로 다가오는 것이다.

술 생각이 간절하여 돈은 공연 도중에 극장을 빠져나오는 데, 이때 지금의 애인인 헬렌을 만난다. 그녀는 『타임 매거진』에서 일하는 지적인 여성이다. 그녀는 글을 쓰는 유머 있는 남자가 다음 주엔 〈로엔그린〉을 공연하니 함께 오자는 제의를 하자, 마음까지 빼 앗긴다. 헬렌은 아직 돈이 술독에 빠진 남자인 줄 모른다. 그러므로 알코올 중독자인 실패한 작가, 그리고 『타임 매거진』에서 일하는 지 적이고 건강한 여성, 이 두 남녀가 만났으니 영화는 사랑의 결실을 위한 알코올 중독과의 싸움이 될 터이다. 여성이 구원자가 될 것은 물론이다. 영화도 결과적으로는 그런 방향으로 진행된다.

❧ 빌리 와일더식의 전복성

그런데 이 영화는 1990년대에 만들어진 〈라스베가스를 떠 나며〉처럼 술 마시기의 매력까지는 표현하지 않는다 하더라도, 분 명히 술과의 싸움보다는 술과의 친화력을 더욱더 그리고 있다. 영화 의 대부분이 돈이 술을 목구멍으로 털어넣는 장면들이다. 위스키 병

들이 아름답게 진열된 장식장, 투명한 위스키 잔, 술을 마시며 행복에 거워하는 돈의 천진난만한 모습 등 애주가들이 탐닉할 만한 장면들이 계속 이어지는 것이다. 특히 돈이 재기에 몸부림치며 자신의 소설 『술병』을 쓰고 있던 중, 아이디어를 찾기 위해 술을 들이키는 장면은 낭만적 작가의 자유로움까지 전달할 판이다.

할리우드의 관습대로 영화는 돈이 알코올 중독에서 벗어나 작가로의 희망적인 새 출발을 하는 것을 암시하는 것으로 끝난다. 아마도 흥행을 염두에 둔 스튜디오의 요구를 거부하지 못한 와일더의 고육지책으로 보인다. 관객은 오랜 시간 꿀맛 같은 위스키의 매력을 실컷 경험하였다. 영화는 해피엔딩으로 종결됐지만, 이상하게 돈은 계속해서 위스키 병을 찾아다닐 것만 같다. 헤밍웨이도 그렇게 마셨는데, 돈이 안 마실 리가 없다. 빌리 와일더식의 전복성은 이렇게 교묘하게 내재돼 있다.

Verdi

광기는 영혼을 잠식한다

마르코 벨로키오의 〈주머니 속의 주먹〉과 베르디의 〈라 트라비아타〉

영국에 켄 로치Ken Loach가 있다면, 이탈리아에는 마르코 벨로키오 Marco Bellocchio(1939~)가 있다. 진지한 좌파이자, 정치적 리얼리즘을 견지하는 감독으로, 1960년대에 데뷔한 이래 지금까지 꾸준히 작품을 발표하고 있는 노장이다. 그의 영화를 보고 있으면, 모든 영화적 유희가 부끄러워질 정도로, 그는 여전히 사회의 모순에 민감하다. TV용 드라마 〈죄와 벌〉(1965)에서 좌파이자 테러리스트들의 지도자인 대학교수 아버지와 폭력 혁명에 반대하는 아들 사이의 갈등을 다루며, 일약 정치 영화의 신예로 떠올랐다. 그의 영화는 일종의 가족드라마다. 표면적으로는 가족 사이의 갈등을 다루고 있는데, 그 갈등이 사회적 모순과 맞닿아 있는 것은 물론이다. 벨로키오의 이런 '가족 정치 드라마'의

진지한 좌파이자 정치적 리얼리즘을 견지하는 이탈리아 감독 마르코 벨로키오.

분수령을 이룬 작품이 바로 장편 데뷔작인 〈주머니 속의 주먹〉Pugni in tasca(1965)이다.

✿ '가족 정치 드라마'

아쉽게도 벨로키오의 영화를 볼 수 있는 기회는 아주 적었다. 〈굿모닝 나잇〉Buongiorno, notte(2003), 〈웨딩 디렉터〉Il Regista Di Matrimoni(2006) 등 최근에 유럽의 영화제에서 좋은 반응을 얻었던 몇몇 작품들이 국내의 영화제를 통해 특별 상영되는 정도다. 감독의 활발한 활동과 영화계의 반응을 볼 때, 머지않아 우리에게도 그의 영화들이 소개될 게 틀림없는데, 그의 영화 세계를 한눈에 볼 수 있는 작품으로는 데뷔작이자 대표작인 〈주머니 속의 주먹〉이 제격이다.

영화가 발표될 때, 유럽은 반부르주아적 혁명 열기로 뜨거웠고, 이탈리아는 특히 공산당이 제2의 정당이었다는 사실에서 짐작할 수 있듯, 서부유럽 중 최초로 선거에 의해 좌파가 정권을 잡을 수 있는 가능성이 가장 높은 국가였다. 따라서 우파의 정치 공세도 만만치 않았고, 이런 정치적 충돌은 1970년대에 '테러 정치'의 시대로 접어들게 된다. 아마 지금도 이탈리아의 '붉은 여단'이라는 정치적 테러리스트들을 기억하는 사람들이 적지 않을 것이다.

영화는 당연히 당시의 폭발할 것 같은 사회적 문제를 담고 있다. 단, 그 문제들이 가족들 사이의 관계로 환원돼 있는 것이다. 이야기는 이탈리아 북부의 어느 전원도시에서 진행된다. 산과 들이 보이는 아주 평화로운 곳에 백 년은 족히 된 듯 보이는 2층 빌라가 있다. 전형적인 부르주아의 저택으로, 누구든지 한번은 그런 집에 살고 싶은 생각이 들 정도로 풍경이 아늑하다. 그런데 이 집에 사는 사람들은 정상과는 거리가 좀 있다. 어머니는 앞을 보지 못하고, 오직 맏형만 먹고 살 돈을 버는 직업이 있으며, 나머지 세 동생은 전부

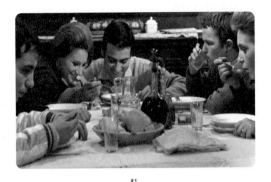

#1

영화 〈주머니 속의 주먹〉은 이탈리아 북부의 어느 전원도시를 배경으로, 앞 못 보는
어머니와 기묘한 관계에 놓인 네 자녀의 이야기다.

#2

괴팍한 알레산드로는 어머니를 죽이고도 기분이 좋은 듯 〈라 트라비아타〉의 '영원히
자유롭게 살리라' 를 들으며 미친 듯 노래를 따라 부른다.

#3

알렉산드로가 가족 살해범이라는 사실을 눈치 챈 줄리아는 발작을 일으킨 그를 도
와주지 않는다.

집에서 식충처럼 빈둥거린다.

게다가 이들 사이의 관계도 좀 이상하다. 유일한 딸인 줄리아는 어이없게도 큰오빠를 사랑한다. 그 사랑이 지나쳐서 오빠의 애인에게 거짓 편지까지 보낼 판이다. "나는 남자의 아기도 낳았다. 내가 진정한 애인이고, 너는 시간을 때울 때나 만나는 여자이다" 같은 내용을 적어, 오빠의 애인으로 하여금 사랑을 포기하게끔 시도한다. 둘째 아들 알레산드로(루 카스텔)는 편집증적인 인물이며 간질 환자다. 폭력적이고 불안한 눈빛을 갖고 있는 그는 집안을 돌아다니는 시한폭탄 같은 존재다. 그는 또 줄리아를 미친 듯 사랑한다. 다시 말해, 남매들 사이에서 줄리아는 맏이인 오빠를, 알레산드로는 누이인 줄리아를 일방적으로 사랑하는 근친상간적 삼각관계를 그리고 있다. 막내아들도 역시 간질 환자이자 정신지체아인데, 이런 이상한 집에서도 그는 철저히 멸시당하고 고립돼 있다. 전혀 가족의 일원으로 대접받지 못하는 것이다.

🌿 사랑의 광적 희열을 그린 〈라 트라비아타〉

베르디의 〈라 트라비아타〉는 3막의 비극인데, 3막 모두에서 결코 잊을 수 없는 명장면을 제공하는 사실로도 유명하다. 그 명장면을 장식하는 역할은 소프라노로 나오는 비올레타이다. 소프라노는 각 장면에서 각기 다른 역량을 보여줘야 하는 뛰어난 테크닉을 갖고 있어야만 비올레타로서의 연주가 가능하다. 1막에선 파리 화류계의 화려한 여성을, 2막에선 사랑하는 남자의 아버지 명령을 받아들이는 불쌍하고 착한 여자를, 그리고 3막에선 죽어가는 연약한 여성까지를 모두 소화해내야 한다.

그러므로 〈라 트라비아타〉의 연주는 비올레타의 기량에 크게 좌우되는데, 그 연주가 성공할지는 1막의 파티 장면에서 결정 난

1994년 게오르크 솔티 지휘의 오페라 〈라 트라비아타〉 공연 장면. 비올레타를 맡은 안젤라 게오르규가 '영원히 자유롭게 살리라'라는 아리아를 부르고 있다.

다고 봐도 틀리지 않는다. 돈과 사치를 좇아 사는 여성 비올레타가 우연히 순수한 사랑을 품은 남자 알프레도를 만나는 장면인데, 사랑의 희열과 그런 희열은 미친 짓이라는 자기부정이 맞부딪히는 긴장의 순간이다. 그녀는 자기 같은 '사랑의 프로'가 풋내기의 접근에 마음이 흔들리는 게 몹시 이상하여, 미친 사람처럼 감정이 오락가락하는 것을 연기한다.

"미친 짓이야, 미친 짓이야, 헛된 희열은 바로 이런 것이야!"라며 자신의 흥분된 마음을 진정하려고 하는데, 그러면 그럴수록 남자의 모습과 목소리는 더욱 또렷하게 떠오른다. 그래서 마치 반어법을 쓰듯 자기 다짐을 늘어놓는다. 그 유명한 '영원히 자유롭게 살리라'Sempre libera라는 아리아다. "영원히 자유롭게 살리라/ 나는 희열에서 희열로 미친 듯 나아가리/ 나의 인생은 영원히 쾌락의 길 위에 있으리라." 짐작하겠지만, 진정한 사랑은 절대 하지 않겠다는 자기다짐은 반대로 산산조각이 나고, 비올레타는 아마추어처럼 사랑에 빠지는 바람에 비극을 부르게 된다.

이 부분을 연기하는 소프라노의 목소리는 말 그대로 소름이 돋을 정도다. 마리아 칼라스, 레나타 스코토Renata Scotto, 최근의 안

젤라 게오르규Angela Gheorghiu 등 내로라하는 소프라노들은 바로 여기서 관객을 압도하는 연기를 보여주는 덕에 스타덤에 올랐다.

〈주머니 속의 주먹〉은 제목에서 알 수 있듯, 숨기고 있는 어떤 분노, 폭력을 의미한다. 그 주먹의 장본인은 난폭한 아들인 알레산드로이다. 그는 이 집안의 행복을 위해선, 그리고 형의 부담을 덜어주기 위해서, 밥만 축내는 사람들은 차라리 사라지는 게 낫다고 생각한다. 문제는 그가 그런 위험한 생각을 행동으로 옮기는 것이다. 그는 장님인 어머니를 낭떠러지에서 밀어 살해하는 것으로 광기를 드러내기 시작한다. 물론 죽음은 사고사로 처리했다.

부르주아의 편의주의적 가족윤리

그래놓고 장례식에서 알레산드로는 줄리아에게 "정말 슬프냐?"고 묻는다. 차라리 잘됐지 않느냐는 태도다. 어머니가 귀찮다고 느낀 적이 있던 줄리아도 자신의 연기(?)가 들켰기 때문인지 적극적으로 부정하지 못한다. 맏형도 어머니의 장례식이 끝나자마자 자신의 결혼식을 빠른 시일 내에 치르겠다고 말한다. 누구 하나 입 밖에 내지는 않지만, 어머니의 죽음으로 홀가분한 마음을 만끽하는 분위기다.

알레산드로는 더욱 간이 커져 정신지체아인 남동생마저 살해한다. 목욕탕에서 목욕하다 질식사한 것으로 꾸몄다. 이제 밥값을 벌어오는 형과 사랑하는 줄리아, 그리고 자신으로 '합리적인' 가족을 완성했다. 행복의 효율을 위해선 부담되는 요소들을 도려내는 게 경제적인 행동 아닌가? 가족의 골칫덩이로 간주한 장님과 정신지체아가 사라졌으니, 알레산드로는 기분이 날 듯 좋다. 그는 베르디의 〈라 트라비아타〉를 듣는다. 바로 '영원히 자유롭게 살리라'가 들려오는 부분이다. 소프라노의 광기 어린 목소리는 온 방 안에 퍼져나

Verdi

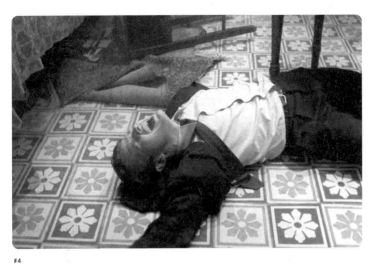

\#4
노래를 부르던 중 알레산드로는 발작을 일으킨다. 소프라노의 아리아가 끝날 때, 알레산드로의 생명
도 끝나는 것으로 영화는 종결된다.

가고, 알레산드로는 미친 듯 그 아리아를 따라 부른다.

"미친 짓이야! 미친 짓이야!/ 아! 그렇지!/ 이 기쁨! 이 기
쁨!/ 영원히 자유롭게 살리라/ 아!" 소프라노는 더 이상 올라갈 수
없는 고음의 목소리로 미친 사랑의 희열을 노래한다. 그 순간 간질
환자인 알레산드로에겐 치명적인 발작이 일어난다. 이럴 때면 늘 줄
리아가 그의 머리를 만져주어 위기를 넘기곤 했다. 머리가 깨질 듯
아픈지 알레산드로는 줄리아의 이름을 외쳐댄다. 이미 알레산드로
가 가족의 살해범이라는 사실을 눈치 챈 줄리아는 그를 도우러 달려
가려다, 갑자기 동작을 멈춘다.

소프라노의 아리아가 끝날 때, 알레산드로의 생명도 끝나
는 것으로 영화는 종결된다. 마리아 칼라스가 부르는 광기의 아리아
가 들려오는 가운데, 알레산드로 역을 맡은 루 카스텔Lou Castel의 미
치광이 연기가 시작되고, 그 노래가 끝날 때 그의 목숨도, 영화도 끝
나는 것이다. 약 5분간 이어지는 마지막 시퀀스는 '영화와 오페라'
의 명장면으로 남아 있다.

위대한 위선의 끝

라이너 파스빈더의 〈페트라 폰 칸트의 비통한 눈물〉과 베르디의 〈라 트라비아타〉

우리는 자존심에 상처를 입으면 보통 그 상처를 드러내느니 차라리 숨기려고 애쓴다. 그래야 최소한의 품위가 유지된다고 믿는다. 또 어른이라면 그렇게 행동해야 된다고 배우기도 한다. 그런데 라이너 베르너 파스빈더Rainer Werner Fassbinder(1946~1982)는 그렇게 생각하지 않는다. 상처를 숨겨서 위안을 찾으려는 그 마음을 위선이라고 비웃는다. 그 위선은 부르주아의 판에 박힌 예법이고, 끝내는 통한의 눈물을 흘릴 것이라고 경고한다. 사랑에 상처받은 여인이 위선의 웃음을 짓다가 결국 심장이 찢어지듯 울음을 터뜨리는 멜로드라마가 바로 〈페트라 폰 칸트의 비통한 눈물〉Die bitteren Tranen der Petra von Kant(1972, 이하 페트라 폰 칸트)이다.

서크, 비스콘티, 그리고 파스빈더

영화감독 파스빈더는 연극 연출가로 활동을 시작했다. 그래서 그런지 그의 영화는 연극적인 매력을 풍기는 작품들이 많다.

Verdi

간단한 세트에, 한두 명의 배우만 있으면 그의 영화는 쉽게 완성된다. 잉마르 베리만, 루키노 비스콘티와 더불어 연극 연출가이자 영화 감독으로, 특히 멜로드라마 전문 감독으로 그는 큰 자취를 남겼다. 불과 24살 때 〈사랑은 죽음보다 차갑다〉Liebe ist kälter als der Tod(1969)로 데뷔한 파스빈더는 짧은 기간에 작업을 끝내는 것으로도 유명한데, 〈페트라 폰 칸트〉는 단 10일 만에 완성한 멜로드라마다.

　　파스빈더가 미국에서 활동하다 귀국한 더글러스 서크Douglas Sirk로부터 멜로드라마 작법을 사사했다는 일화는 잘 알려져 있다. 그런데 서크만큼 파스빈더에게 영향을 미친 또 다른 감독을 꼽자면 바로 그처럼 동성애자이며 멜로드라마 감독인 비스콘티이다. 비스콘티는 소위 작가 감독 중 자신의 성적 정체성을 영화를 통해 노골적으로 표현한 본격적인 인물로 기록된다. 1969년에 발표한 〈신들의 황혼〉La Caduta degli dei에는 젊은 시절 동성애자로 변해간 감독 자신의 내적 고백이 드러나 있다. 감독 데뷔를 준비하던 젊은 파스빈더는 비스콘티의 용기 있는 표현에 열광했다. 그래서 그런지 파스빈더는 자신이 꼽은 '영화 베스트 10'을 종종 발표하며 대중의 눈길을 끌곤 했는데, 그때마다 〈신들의 황혼〉은 언제나 맨 윗자리를 기록했다.

　　파스빈더도 비스콘티처럼 동성애자를 자주 묘사했다. 남성은 물론이고 여성 동성애자들까지 등장한다. 그 대표작이 바로 〈페트라 폰 칸트〉이다. 연극을 하던 시절부터 협업해오던 세 명의 여성 배우가 드라마의 대부분을 끌고 가는 조그만 실내극이다. 성공한 패션디자이너이자 주인공 페트라 폰 칸트로는 예민한 배우 마르기트 카르슈텐젠Margit Carstensen이, 페트라의 유혹을 받는 젊은 모델 카린으로는 파스빈더 영화의 아이콘인 한나 쉬굴라Hanna Schygulla, 그리고 페트라와 마조히즘적인 관계에 있는 여비서 마를레네로는 파스빈더의 평생 동료였던 이름 헤르만Irm Hermann이 출연한다. 이 세 여성의 삼각관계가 〈페트라 폰 칸트〉의 내용이다.

이야기 구조도 아주 연극적이다. 발단-전개-위기-절정-결말의 순서를 따른다. 페트라는 성공한 디자이너로 자신의 여비서 마를레네와 함께 산다. 두 여성의 관계는 말 그대로 주인과 노예의 그것이다. 페트라는 가학적으로 마를레네를 다루고, 그럼에도 불구하고 마를레네는 그 명령을 따른다. 파스빈더의 영화에 관심이 있는 관객들에겐 유명한 이야기인데, 비서 마를레네로 나온 배우 이름 헤르만은 실제로 파스빈더로부터 끊임없이 학대를 받았고, 그 관계는 현실에서만 머무른 게 아니라 이 영화처럼 무대 위에서도 지속됐다. 그래서 페트라가 마를레네에게 잔인하게 대할 때, 두 여성의 관계는 바로 파스빈더와 헤르만의 관계로 보이는 것이다. 페트라를 파스빈더로 읽어도 무방하다는 뜻이다.

🌿 영화 속에 스며든 파스빈더의 자전적인 이야기

여비서는 지금 페트라의 몸종처럼 살고 있지만 그녀도 한때는 페트라의 애인이었던 것으로 보인다. 학대를 받으면서도 사랑하는 사람 곁을 떠나지 못하는 마조히스트처럼 마를레네는 페트라의 곁을 지킨다. 위기는 모델을 꿈꾸는 젊은 여성 카린이 나타나면서 증폭된다. 돈과 출세를 미끼로 삼아 페트라는 카린을 자신의 곁에 둔다. 감독 파스빈더가 남녀를 가리지 않고, 애인으로 삼고 싶은 인물이 나타나면 배우로의 성공을 미끼로 삼아 접근했던 실제 이야기와 같은 수법이다.

탄력 있는 청춘을 과시하는 카린은 페트라의 사랑을 받자 급기야 거들먹거리기 시작하고, 그럼에도 불구하고 페트라는 기꺼이 그녀의 노예를 자처한다. 여비서에게 가학적이던 페트라가 카린에게는 피학자의 위치에서도 만족을 느끼는 셈이다. 그러니 여비서 마를레네는 이제 노예보다 못한 무시를 당한다. 영화에서 거의 대사

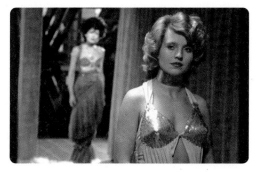

#1

성공한 디자이너 페트라는 여비서 마를레네와 함께 산다. 어느 날 모델을 꿈꾸는 젊은 여성 카린이 나타나고, 돈과 출세를 미끼 삼아 페트라는 카린을 자신의 곁에 둔다.

#2

카린은 페트라의 사랑을 받자 거들먹거리기 시작하고, 페트라는 기꺼이 그녀의 노예를 자처한다.

#3

사랑에 버림받은 페트라는 그제야 마를레네의 가치를 알게 되지만, 마를레네는 페트라의 곁을 떠나기로 결심하고 짐을 싼다.

를 말하지 않는 마를레네는 다른 두 여성이 사랑을 속삭일 때 신경질적으로 타자기를 두드리며 감정을 대신 표현하기도 한다.

사람의 노예성에 대한 감독의 풍자가 돋보이는 이 부분이 바로 드라마의 절정이다. 세 여성 사이의 권력 관계의 한복판에 페트라가 있는 것이다. 그녀는 여비서에겐 주인으로, 동시에 젊은 애인에겐 노예로 행동한다. 주인이냐, 노예냐는 사랑에 관한 주도권에 달려 있다. 페트라는 어리석을 정도로 카린에게 집착한다. 카린은 이미 다른 남자들과 섹스의 쾌락을 즐기며 돌아다니고 있는데도 말이다. 카린이 늙은 페트라에게 바라는 것은 모델로의 출세를 돕는 데 필요한 그녀의 사회적인 영향력뿐이다. 사랑을 권력으로 살 수 있으리라 혼동했던 페트라는 결국 버림받는다. 배신의 아픔을 위선으로 감추었으나, 사랑의 깊은 상처는 '이성의 위선'을 뚫고 나와 통한의 눈물을 쏟게 한다. 사회적으로는 성공한 디자이너인 페트라가, 불행한 가정의 버림받은 딸로 자란 미래의 모델 카린에게 상처받자 명망가의 위선도 한순간에 무너져 내린 것이다. 배신당한 페트라가 술에 취해 자해하듯 자신의 상처를 덧낼 때 마치 그녀를 조롱하듯 흘러나오는 노래가 베르디의 〈라 트라비아타〉에 나오는 테너의 아리아 '행복했던 어떤 날'Un dì felice, eterea이다(1막).

사랑에 빠진 남자 알프레도가 그 사랑을 고백하는 노래다. "행복했던 어떤 날/ 당신은 빛처럼 나의 삶을 비추며 들어왔지요/ 그날 이후 나는 말할 수 없는 그 사랑의 소유에 떨고 있습니다/ 이 모든 세상의 맥박 같은 사랑/ 신비하고 고귀하지요/ 나의 심장엔 고통이자 즐거움입니다." 이런 사랑의 고백을 듣고 오페라 속의 여성은 마음을 연다. 아마 페트라도 과거의 '행복했던 어떤 날' 이런 사랑의 고백을 들었거나 또 했을 것이다. 그러나 지금은 사랑을 고백했던 그 마음들이 모두 배신의 씨앗이 되어 눈물을 흘리게 한다. 그러니 페트라가 울고 있을 때 흘러나오는 베르디의 노래는 '사랑 사

Verdi

랑하더니 꼴좋다'는 식의 풍자로도 들리는 것이다.

🌿 사랑에 대한 풍자로 쓰인 〈라 트라비아타〉

전형적인 멜로드라마가 그렇듯 〈페트라 폰 칸트〉도 마지막 반전으로 유명하다. 이 영화는 그러니 사랑과 배신 그리고 반전까지, 멜로의 공식들이 다양하게 들어 있는 셈이다. 카린에게 배신당한 페트라는 그제야 자신의 곁에서 노예처럼 살고 있던 한때의 연인 마를레네의 가치를 알게 된다. 이제 더 이상 노예처럼 행동하지 말고 자유롭고 즐겁게 지내자고 제안한다. 마치 잊고 있던 옛사랑을 되찾은 듯 페트라는 마를레네에게 처음으로 친절을 베푼다. 마를레네는 기쁜 마음으로 페트라에게 입맞춤한다. 반전은 그 다음이다. 이제 비로소 자유로운 입장이 됐고, 다시 사랑을 꽃피울 수 있는 조건이 됐는데, 마를레네는 짐을 싸기 시작한다. 페트라의 곁을 떠나기로 결심한 것이다.

여러 가지 해석이 가능한 갑작스런 반전인데, 마를레네는 마조히스트의 입장, 곧 노예의 속박 속에서 자기 존재의 의미를 찾는 인물이라는 것이다. 그래서 그녀는 다시 노예의 조건을 찾아 떠난다는 해석이 가장 자주 나왔다. 파스빈더로부터 노예처럼 취급되며 끝까지 그의 곁에 남았던 배우 이름 헤르만의 입장이 겹쳐 떠오르니, 그런 설명도 크게 틀리지는 않는다. 파스빈더는 종종 자신을 사랑하는 사람들을 모질게 학대하면서 그 관계를 유지했고, 학대가 끝나는 날 관계도 끝난다는 강박에 시달린 것으로 알려져 있어, 영화의 반전은 더욱더 파스빈더와 헤르만의 관계를 떠오르게 했다. 다시 철저히 혼자 남은 페트라, 그녀는 침대 위에 멍하게 앉아 황당한 순간을 그냥 바라보고만 있고, 마를레네는 열심히 가방을 싼다. 마지막으로 들려오는 노래는 흑인 그룹 더 플래터스The Platters의 '위대한 위선자'이다. 물론 페트라를 비꼬는 노래다.

당신이 오페라를 처음 봤을 때

게리 마샬의 〈귀여운 여인〉과 베르디의 〈라 트라비아타〉

알프레도: 왜 울어?

비올레타: 울 일이 있었어. 하지만 지금은 괜찮아. / 자, 나를 봐?
(…) 너에게 웃고 있잖아(억지로 웃으며). / 나는 앞으로도 이 꽃들
속에, 너의 곁에 있을 거야, 영원히. / 나를 사랑해줘, 알프레도. 내
가 얼마나 너를 사랑하는지. / 안녕. (정원으로 뛰어나간다).

— 〈라 트라비아타〉 2막 1장 중에서.

 창녀와 신데렐라

〈귀여운 여인〉Pretty Woman(1990)은 할리우드에서 매우 흔하
게 만들어지는 '신데렐라 콤플렉스'의 영화다. 어려움에 처한 평범
한 여자가 백마를 탄 왕자를 만나, 사랑도 얻고 신분도 상승하는 뻔
한 동화다. 그런데 알다시피 이런 이야기가 관객들로부터는 매우 사
랑받았다. 또 주연을 맡았던 줄리아 로버츠Julia Roberts는 영화 속의
신데렐라처럼, 이 영화 덕택에 불과 23살의 나이에 졸지에 세계적인

Verdi

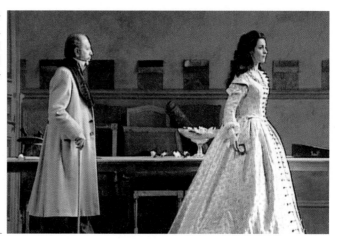

〈라 트라비아타〉에서 가장 극적이고, 슬픈 부분이 알프레도의 아버지인 제르몽과 비올레타의 만남일 것이다. 아버지의 부성과 애인의 순정이 충돌하는 장면이다.

스타가 됐다.

비비안(줄리아 로버츠)은 창녀다. 어느 날 밤 백만장자 에드워드(리처드 기어)를 만나, 일주일간 그의 여자가 되기로 계약을 맺는다. 에드워드는 사업상의 중요한 만남을 앞두고 있는데, 그 자리에 여자를 데려가면 좋겠다는 동료의 말을 듣고, 충동적으로 비비안과 계약을 맺었다. 가격은 1주일에 3천 달러. 하루에 백 달러 벌기도 어려운 비비안으로서는 '봉'을 잡은 셈이다. 그런데 장르의 법칙대로, 계약으로 맺었던 관계에서 예상하지 못했던 사랑의 싹이 자라기 시작한다.

주세페 베르디의 최고의 인기 오페라인 〈라 트라비아타〉의 여주인공 비올레타도 창녀다. 파리 사교계에서 돈 많은 귀족들 품을 오가며 사랑을 파는 여자다. 이런 타락한 여자가 어느 날, 알프레도라는 정열적인 청년을 만나, 자기에겐 영원히 불가능하리라고 포기하고 있던 순수한 사랑을 경험한다. 그런데 멜로드라마의 법칙대로, 다시는 오지 않을 것 같은 사랑을 잡은 비올레타는 그 '무리한' 사랑에 목숨을 건다.

비올레타와 알프레도는 화려한 파리를 떠나 시골에서 둘만의 보금자리를 마련한다. 일종의 사랑의 도피 생활이다. 여기에 알

프레도의 아버지가 집 떠난 탕아를 찾아 방문한다. 아들은 외출 중이고 비올레타만 집에 있다. 두 사람의 동거는 가문의 수치이며, 한 젊은이의 인생을 파괴한 것이고, 또 약혼을 앞둔 여동생의 결혼마저 위협하니, 중단돼야 한다고 그녀를 설득한다. '아직 젊고 아름다우니 아들을 위해 희생해달라'고 요구한다.

아마 〈라 트라비아타〉에서 가장 극적이고, 슬픈 부분이 바로 여기, 알프레도의 아버지인 제르몽과 비올레타의 만남일 것이다 (2막 1장). 아버지의 부성과 아들의 애인의 순정이 충돌하는 장면이다. 아들의 미래를 걱정하는 아버지는 한 젊은 여성의 희생을 요구하고 있고, 그 남자를 목숨처럼 사랑하는 여성은 그런 요구에 가슴이 찢어진다.

🌿 부성과 순정의 충돌

에드워드는 창녀 비비안에게서 전혀 예상하지 못했던 순진한 마음을 하나씩 발견한다. 백만장자가 할리우드의 밤길을 배회하는 창녀와 사랑에 빠지다니! 에드워드는 자신을 붙잡아 매지만 마음은 점점 그녀에게 기울고 만다. 급기야 그는 자신의 어린 시절의 이야기, 곧 성장기 때의 상처까지 그녀 앞에서 고백한다. 에드워드는 지독한 오이디푸스 콤플렉스를 가진 소년이었고, 증오했던 아버지의 기업을 구입한 뒤, 다시 작게 조각내 팔아버림으로써 간접적인 살부殺父의 경험까지 했던 반항아이다. 따지고 보면, 백만장자도 창녀와 마찬가지로 숨기고 싶은 어두운 과거를 억압하면서 살고 있는 셈이다. 비비안은 마치 상처 입은 아들을 쓰다듬듯 에드워드를 포용한다.

이때부터 에드워드의 '피그말리온의 꿈'이 시작된다. 그리스의 조각가처럼 자신이 상상하는 이미지대로 비비안의 모습을 바꾸어간다. 노출이 심한 옷을 입고 있던 천박한 비비안은 '로데오' 거

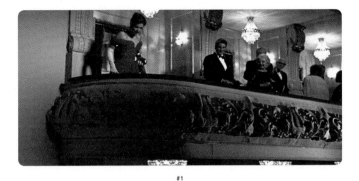

#1

백만장자 에드워드는 창녀 비비안에게 우아한 붉은 드레스를 입히고는, 오페라 〈라 트라비아타〉 공연에 데려간다.

#2

신분이 다른 남자와 사랑에 빠진 창녀 비올레타에게 강렬한 동일시를 느낀 비비안의 눈에는 눈물이 고인다.

#3

영화 〈귀여운 여인〉 속 오페라 〈라 트라비아타〉 공연 장면. 주인공 비올레타와 알프레도가 포옹하고 있다.

리의 명품 옷을 걸친 뒤, 마치 백조처럼 아름답게 새로 태어난다. 여성의 우아한 외모, 품위라는 것이 옷 하나 바꿔 입으면 쉽게 달성된다는 풍자에 다름 아니다. 자, 그렇다면 이제 내면이 문제다.

에드워드가 생각한 수단이 바로 오페라다. 그는 비비안에게 화려한 붉은 드레스를 입힌 뒤, 샌프란시스코의 '전쟁 기념 오페라 하우스'에 데려간다. 베르디의 〈라 트라비아타〉를 보기 위해서다. 〈라 트라비아타〉의 '가슴을 찢는 듯한' 비극적인 '서곡'이 울려 퍼질 때, 에드워드는 비비안에게 이렇게 말한다. "오페라는 처음 볼 때가 중요하다. 보자마자 오페라와 사랑에 빠지면 영원히 사랑하게 되고, 아니면 오페라는 결코 영혼의 일부가 될 수 없다."

신분이 다른 남자와 사랑에 빠진 창녀에게 강렬한 동일시를 느꼈는지, 덜렁대던 비비안이 점점 극 속으로 몰입해 들어간다. 드디어 비올레타가 "나는 앞으로도 이 꽃들 속에, 너의 곁에 있을 거야, 영원히. / 나를 사랑해줘, 알프레도. 내가 얼마나 너를 사랑하는지"라고 울면서 노래 부르고, 사랑하는 남자의 곁을 도망치듯 떠나가는 장면을 볼 때, 비비안의 눈도 물기에 젖는다. 그녀도 이 오페라가 끝나면 에드워드와의 계약이 끝나고, 그러면 자기의 원래 위치로 돌아가야 하는 입장이다.

비비안이 공연 내내 드라마에 몰두하고 있을 때, 에드워드는 공연을 바라보기보다는 무대를 바라보는 그녀를 더욱더 바라본다. 아마 비비안에게는 오페라가 '영원히 영혼의 일부'가 됐을 것 같다. 공연이 끝나고, 눈물에 젖은 여성의 얼굴을 봤을 때, 에드워드는 무엇을 생각했을까? 피그말리온의 꿈이 완성됐을까?

🌿 피그말리온의 꿈

Verdi 〈라 트라비아타〉는 베르디의 오페라 중 가장 인기 있는 작

품이다. 음반 녹음 횟수, 공연 횟수가 그 사실을 증명한다. 2001년 베르디 서거 100주년에도 가장 많이 공연됐던 작품이 바로 〈라 트라비아타〉이다. 〈리골레토〉, 〈일 트로바토레〉 등과 더불어 베르디가 50대에 접어든 뒤 창작의 절정을 보일 때 발표한 작품이기도 하다.

뒤마 집안의 아들 뒤마가 쓴 소설 『춘희』를 각색한 오페라 〈라 트라비아타〉가 관객에게 주목받은 가장 큰 이유는 바로 '비극적 여인' 비올레타의 연기 때문인 것 같다. 소프라노 가수라면 한번쯤 도전해보고 싶은 역할이고, 또 그만큼 어려운 역할이다. 그녀는 1막에선 사교계의 여성답게 사치스럽고 퇴폐적인 성격을 연기한다. 그런데 2막에선 사랑에 상처받는 순수한 영혼으로 나온다. 박력 있던 여자가 갑자기 처량해지는 것이다. 게다가 3막에선 폐병으로, 정말 불쌍하게 죽어가는 역까지 소화해야 한다.

소프라노의 별들이 이 역으로 대부분 스타가 됐다. 특히 마리아 칼라스, 레나타 테발디Renata Tebaldi, 조안 서덜랜드Joan Sutherland, 레나타 스코토 등이 명반을 남겼고, 최근에 한국에서도 독창회를 열었던 안젤라 게오르규도 1994년 런던의 코벤트 가든에서 비올레타 역으로 스타의 반열에 합류했다.

여자가 계단을 내려올 때

발레리오 추를리니의 〈가방을 든 여인〉과 베르디의 〈아이다〉

소년의 성장통을 그리는 드라마는 끝없이 재생산되는 영화의 단골 메뉴다. 저 멀리 〈육체의 악마〉(1946, 클로드 오탕라라 감독)부터 최근의 〈피터팬의 공식〉(2006, 조창호 감독)까지, 소년이 한 여자와의 관계를 통해 사회화되는 허구는 '오이디푸스의 궤적'이 설득력 있는 주장임을 증명한다. 발레리오 추를리니Valerio Zurlini(1926~1982) 감독의 〈가방을 든 여인〉La Ragazza con la valigia(1961)도 전형적인 성장통 영화다. 이 영화의 소년도 오이디푸스처럼 잘못된 사랑에 고통받은 뒤, 마침내 억압의 질서를 수용하는 성인으로의 성장 '궤적'을 그려 나가고 있다.

소년의 성장통 그린 멜로드라마

그런데 〈가방을 든 여인〉은 개봉 당시, 영화의 내용보다는 여성 스타의 등장 덕택에 전 세계적인 성공을 거두었는데, 그 장본인은 바로 클라우디아 카르디날레Claudia Cardinale이다. 그녀는 루키노 비스콘티 감독의 〈로코와 그의 형제들〉Rocco e i suoi fratelli(1960)에서 작

Verdi

은 역을 맡아 자신의 이름을 처음으로 알리기 시작한 뒤, 바로 이 〈가방을 든 여인〉으로 단숨에 소피아 로렌을 잇는 새로운 글래머 스타로 소개된다. 팬 매거진들은 할리우드의 마릴린 먼로, 프랑스의 브리짓 바르도, 그리고 카르디날레를 두고 '3대 글래머'라며 연일 페이지를 장식할 때이다. 카르디날레는 이후 비스콘티의 〈레오파드〉Il Gattopardo(1963)로 스타 중의 스타로 부상한다.

〈가방을 든 여인〉은 카르디날레를 위한 영화라고 봐도 된다. 처음부터 끝까지 새로운 여성 스타의 아름다움을, 어찌 보면 노골적일 정도로 이용해 먹고 있기 때문이다. 촬영 당시 불과 21살이었던 그녀는 영화 속의 소년뿐 아니라 객석에 앉아 있는 익명의 소년들까지 사랑에 빠지게 할 만큼 절정의 아름다움을 과시한다.

그녀의 극중 이름은 베르디의 동명 오페라 제목인 '아이다'Aida이다. 이탈리아인들은 지금도 딸을 낳으면 오페라 주인공의 이름을 따서, '아이다', '토스카', '카르멘'이라고 작명하는 경우가 있는데, 카르디날레의 이름도 그런 식으로 지어졌다. 그녀는 오페라 〈아이다〉를 부르는 가수처럼 노래를 잘하는 가수가 되기를 꿈꾸는 여성이다. 좋게 보면 예술가 지망생이지만, 영화 속에서 하는 짓을 보면 얼치기 연예인도 되기 어려워 보인다. 육체의 아름다움은 뇌쇄적인데, 정신은 아직도 미성년의 수준에 머물러 있기 때문이다.

첫 장면은 아이다가 바람둥이 남자에게 버림받는 것으로 시작한다. 비싼 차를 몰고 다니는 잘생긴 청년의 꼬임에 빠져, 진짜로 자기를 좋아하는 줄 알고 덜렁 고급차에 올라탔는데, 단물을 빼먹은 청년은 아이다를 길 한가운데에 버리고 도망간다. 그녀 옆에는 여행용 가방만 하나 덜렁 남아 있다. 때는 1960년대 초, 전쟁의 참화에서 경제 기적을 이룬 이탈리아가 올림픽도 열고 산업 선진국으로 도약할 때다. 지방의 수많은 처녀 총각들이 직장을 찾아 밀라노 등 북부의 대도시로 '무작정 상경'할 때인데, 아이다도 지금 직장을 찾

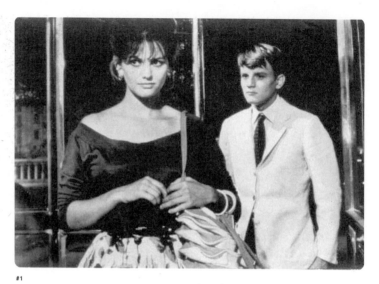

#1
영화 〈가방을 든 여인〉의 소년은 오이디푸스처럼 잘못된 사랑에 고통받은 뒤, 마침내 억압의 질서를
수용하는 성장 '궤적'을 그려 나간다.

는 중이다.

※ 〈아이다〉의 '사랑의 모티브'로 소년의 성장통 그리다

 베르디의 〈아이다〉는 그의 말년의 작품으로, '부녀 간의 갈
등'과 '신분이 다른 남녀의 사랑'이라는 테마를 다루는 전형적인 '베
르디표' 오페라이다. 그의 작품에서 아버지는 주로 '법'을 상징하며,
그래서 딸은 법을 강요하는 아버지와 갈등을 빚는다. 〈아이다〉의 여
주인공은 아버지가 상징하는 조국에 대한 '의무'와 순수한 '사랑' 사
이에서 고통받는 인물이다. 아이다는 이집트의 노예인데(실은 에티오피
아에서 포로로 잡혀온 공주이지만), 신분의 차이 때문에 감히 쳐다볼 수 없는
이집트의 장군과 사랑에 빠져 있다. 사랑을 택하자니 아버지의 법이
무섭고, 의무를 다하자니 자신의 삶이 가련해지는 것이다.

Verdi 〈가방을 든 여인〉도 〈아이다〉의 모티브를 이용한다. 아이

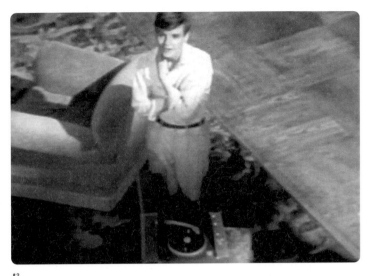

#2
아이다가 2층 계단에서 아래로 내려올 때, 로렌초는 오페라 〈아이다〉에서 이집트 장군 라다메스가 부르는 그 유명한 아리아 '청순한 아이다' 를 튼다.

다는 일이 없인 하루도 편안할 수 없는 노동자의 딸이다. 아이다는
자신을 농락한 남자의 주소를 기어코 알아내 찾아온다. 바람둥이 남
자는 이미 몸을 피했고, 그 동생이 아이다를 맞이한다. 당시 16살의
프랑스 배우 자크 페랭Jacques Perrin이 아이다의 상대역으로 나오는 로
렌초를 연기한다. 어린 티가 역력한 그는 대부호의 상속자이고, 지
금 으리으리한 저택에 살고 있다. 로렌초가 아이다를 맞이하러 저택
의 큰 계단을 내려오는 장면은 두 남녀의 신분 차이를 한눈에 알 수
있게 한다. 계단 저 아래에 아이다는 바람둥이 형을 찾는다며 초라
한 모습으로 가방 하나를 들고 서 있다.

　　그런데 로렌초는 소년들이 그렇듯, 특별한 이유 없이 첫눈
에 아이다에게 반한다. 그 남자를 함께 찾아준다는 핑계를 대며 아이
다와 계속 연락하는데, 하루는 집에 아무도 없을 때 그녀를 집안으로
데려온다. 일생에 이렇게 화려한 집을 본 적이 없는 아이다는 그저
어리벙벙할 뿐이다. 웬만한 집보다 더 좋은 목욕탕에서 몸을 씻고 아

이다가 2층 계단에서 아래로 내려올 때, 로렌초는 오페라 〈아이다〉에서 이집트 장군 라다메스가 부르는 그 유명한 아리아 '청순한 아이다'Celesta Aida를 튼다.

"청순한 아이다, 성스런 모습이여/ 빛과 꽃의 신비한 다발이여/ 나의 마음속에 당신은 여왕이요/ 나의 삶에 당신은 빛나는 광채요/ 당신에게 아름다운 하늘을 다시 드리리." 로렌초는 아이다를 향한 자신의 마음을 아리아를 통해 대신 전달했는데, 아이다도 소년으로만 봤던 그에게서 묘한 감정을 느낀다. 그녀가 계단을 내려올 때 울려퍼지는 '청순한 아이다'는 극 속의 배경음악이기도 하고, 동시에 스타 카르디날레를 향한 음악적 헌사이기도 했다. 그녀가 테너 벤야미노 질리Beniamino Gigli가 부르는 아리아에 맞추어 계단을 천천히 내려오는 모습은 가사 그대로 '청순하고 성스럽기'까지 하다. '청순한 아이다'의 시퀀스를 통해 드디어 신분이 다른 두 남녀의 사랑이 시작되는 것이다.

그렇지만 아이다는 로렌초가 생각하는 만큼 그렇게 순수한 처녀가 아니다. 아니, 순수를 지킬 만큼 한가한 입장이 못 된다. 아직 직장을 구하지 못한 그녀는 돈이 떨어지면 호텔에서 남자들과 함께 춤도 추는 댄서의 역할도 해야 한다. 아이다가 나이 든 남자들과 술을 마시며 춤을 추는 모습을 바라보는 로렌초는 분노로 가득 차 있는데, 그 분노가 질투 때문인지, 혹은 무기력한 미성년인 자신에 대한 자의식 때문인지는 알 수 없다.

❧ 베르디의 '아버지 모티브'도 인용

영화는 〈아이다〉의 '사랑의 모티브'뿐 아니라 베르디의 또 다른 걸작인 〈라 트라비아타〉에서도 이용됐던 '아버지의 모티브'도 끌어 쓰고 있다. 아버지의 입장에서 보자면 로렌초는 지금 '법'을 어

Verdi

기고 있는 중이다. 〈라 트라비아타〉에서, 아버지는 고급창녀와 사랑에 빠진 아들을 구하기 위해 여자를 만나 담판을 짓는 장면이 있다. 아들을 위해 떠나라는 요구를 하는 것이다.

〈가방을 든 여인〉의 로렌초는 귀족의 자식인데, 학교 같은 공공기관에 다니지 않고, 집에서 개인교수들로부터 교육을 받는다. 그의 수학 교수이자 신부인 성직자가 로렌초의 아버지 역할을 한다. 그 신부는 아이다를 만나 로렌초로부터 떠나줄 것을 요구한다. 10대의 미성년 소년을 보호해야 하지 않느냐는 것이다. 오페라든지 영화든지 '아버지'는 젊은 여성의 감정은 별로 중요하게 생각하지 않고, 오로지 아들의 앞날만 걱정하는, 보기에 따라서는 좀 이기적인 인물들이다.

로렌초는 결국 긴 방황을 끝내고, 매달리기만 하던 아이다로부터 스스로 물러서는 법을 배운다. 홀로 남은 아이다가 기차역 앞 광장을 혼자 걸어가는 것으로 영화는 끝난다. 소년은 연상의 여인을 통해 '아버지의 법'으로 들어가는, 체념의 지혜를 배운 것이다.

〈아이다〉는 너무나 많은 가수들이 도전한 명곡이라, 일일이 가수들의 이름을 거론하기가 어려울 정도다. '아이다' 역으로는 청순한 이미지가 강한 배우들이 주로 기용됐다. 이를테면 레나타 테발디 같은 캐릭터의 가수들이 아이다의 적역으로 간주됐다. 이야기가 이집트를 배경으로 전개되다보니, 흑인 여가수의 등장도 바로 이 〈아이다〉를 통해 가능해졌는데, 특히 레온타인 프라이스Leontyne Price의 연기는 그중 최고로 손꼽힌다.

조국과 연인 사이의 선택에 놓인 딸의 비극

Aida

고대 이집트. 아이다(소프라노)는 에티오피아의 공주였다. 전쟁에 지는 바람에 여기 이집트로 잡혀 왔고, 지금은 공주 암네리스(메조소프라노)의 노예다. 이집트의 장군 라다메스(테너)는 아이다를 사랑한다. 아이다도 그를 사랑한다. 그러나 두 사람 모두 밖으로 말은 하지 못한다. 라다메스를 사랑하는 공주의 태도가 두 사람을 억압하기 때문이다. 라다메스는 전쟁에 승리하고 돌아오면 '청아한 아이다'와 결혼할 생각이다. 에티오피아와의 전쟁에 라다메스가 대장으로 선출된다. 이집트의 군중들은 '이기고 돌아오라'는 승전가를 부르는데, 라다메스를 사랑하는 아이다도 그 노래를 부르며 놀란다. 자신은 이집트의 적국인 에티오피아의 공주라는 사실을 깜박 잊었기 때문이다.

라다메스는 전쟁에서 승리하여 돌아온다. 왕은 그에게 소원을 말해보라고 한다. 왕 옆에 앉아 있는 공주 때문에 라다메스는 속내를 털어놓지 못하고 대신 감옥에 있는 에티오피아의 죄수들을 풀어줄 것을 요구한다. 죄수들이 왕 앞에 끌려 나오는데, 그 속에는 에티오피아의 왕인 아이다의 아버지 아모나스로(바리톤)도 포함돼 있다. 아이다는 자기도 모르게 소리를 지르며 아버지에게 달려간다. 이집트의 제사장은 다른 죄수를 풀어주더라도 아모나스로와 아이다는 계속 붙들어둬야 한다고 주장한다.

사원의 근처. 아이다는 마지막으로 라다메스를 만나기를 희망하며 기다리고 있다. 그때 뜻밖에 아버지가 나타난다. 아버지는 딸에게 요구한다. 조국을 위해 할 일이 있다는 것이다. 조금 후면 라다메스가 나타날 테니, 이집트의 병사들이 배치되어 있지 않은 길을 알아내라는 것이다. "아버지 어떻게 그런 일을……." 아이다는 울기 시작한다. "조국의 강에 흐르는 피가 보이지 않느냐." 아버지는 딸을 다그친다. "저는 못 합니다." 아이다의 울음은 더욱 커진다. "뭐라고! (목소리가 매우 커지며) 너는 나의 딸이 아니다! (증오하는 목소리로) 너는 파라오의 노예이구나!" 아버지는 분노한다. "'아버지 (목소리가 약해지며) 저는 그들의 노예가 아닙니다." 아이다는 결국 울면서 아버지의 명령을 받아들인다. 3막에 나오는 부녀 사이의 역동적인 이중창은 〈아이다〉의 백미 중의 백미로 남아 있다.

라다메스는 군사 작전을 아이다에게 알려주게 되고, 마침 그 현장에 있던 공주에 의해 체포된다. 공주는 아이다를 포기하면 풀어주겠다고 라다메스를 회유한다. 라다메스는 거절하고, 그는 토굴에서 생매장당하는 처벌을 받는다. 그가 토굴에 들어가자 입구가 돌로 막힌다. 죽음을 각오한 라다메스는 나직한 목소리로 아이다를 그리며 노래한다. 그때 놀랍게도 토굴 구석에 앉아 있는 아이다를 발견한다. 아이다는 그와 함께 죽으려고 토굴 속에 숨어들었던 것이다. 이 땅에서 이루지 못한 사랑, 천국에서라도 이루자는 '이 땅이여 안녕!'O terra addio이라는 이중창을 두 연인이 부르는 것으로 극은 끝난다.

_게오르크 솔티 지휘, 로마 오페라 오케스트라, Decca
레온타인 프라이스(아이다), 존 비커스(라다메스), 리타 고르(암네리스), 로버트 메릴(아모나스로)

〈아이다〉 앨범 중 최고의 명반으로 자주 소개된다. 레온타인 프라이스의 아이다 연기는 눈물을 자아낸다. 그녀가 아버지 앞에서 사랑을 포기하지 못해 눈물을 흘리며 부르는 '하늘이여! 나의 아버지!' Ciel! mio padre!(2막)는 그 어떤 슬픈 아리아보다 더욱 슬픈 감정을 자극한다. 딸과 노래로 한판 승부를 벌이는 로버트 메릴의 바리톤도 일품이다. 존 비커스의 맑은 테너, 리타 고르의 메조소프라노 연기 등 어느 하나 아름답지 않은 부분이 없다.

_헤르베르트 폰 카라얀 지휘, 빈 필하모닉 오케스트라, Decca
레나타 테발디(아이다), 카를로 베르곤치(라다메스), 줄리에타 시미오나토(암네리스), 코넬 맥닐(아모나스로)

아이다처럼 순결하고 연약한 캐릭터에는 칼라스의 라이벌이었던 레나타 테발디가 제격이다. 그녀의 여성스럽고 애절한 소프라노가 일품이다. 카를로 베르곤치의 시원하게 질러대는 테너는 그의 명성을 다시 확인케 한다. 바리톤 코넬 맥닐도 로버트 메릴에 맞먹는 실력을 선보인다.

오페라를 위한 장례식

페데리코 펠리니의 〈그리고 배는 간다〉와 베르디의 '갈라 콘서트'

예술은 정말로 길까? 그리스의 연극이 디지털 시대를 맞이해도 여전히 공연되고 있는 사실을 보면 "예술은 길다"는 말이 맞는 것 같다. 그런데 오페라를 염두에 두면 고개가 갸웃해진다. 르네상스 시대에 피렌체, 베니스 같은 도시에서 태동한 오페라가 5백년이 넘도록 세계 곳곳에서 연주되고 있지만, 지금의 오페라는 사실상 그 생명력을 잃어버린 것이 아닌가 싶다. "예술은 길다"라고 할 때, 그 말은 예술가의 이름이 오래 남는다는 뜻도 내포하고 있는데, 지금 오페라계에 남아 있는 것은 거의 죽은 사람들의 이름들뿐이고, 앞으로도 모차르트, 베르디, 바그너 같은 작곡가는 더 이상 나올 것 같지 않기 때문이다.

🌿 오페라, 사라져가는 예술

페데리코 펠리니Federico Fellini도 오페라는 '죽은 예술'이라고 보는 것 같다. 그의 후반기 작품 중 하나인 〈그리고 배는 간다〉E la nave va(1983)는 사라져간 예술 '오페라'에게 애도를 표하며, 진혼곡

Verdi

을 연주하듯이 보이기 때문이다. 감독은 '배가 가듯' '그렇게 오페라도 간다'고 말하고 있다. 그래서 그런지, 이 영화는 사라져가는 그 무엇에 관한 일종의 향수처럼 보인다. 마침 당시 감독도 죽음을 앞둔 노인이었고, 배가 사라지듯 오페라도, 그리고 인생도 사라진다는 사실에 대한 쓸쓸한 자기 고백으로 해석되는 것이다.

〈그리고 배는 간다〉 촬영장의 페데리코 펠리니(오른쪽) 감독.

영화는 다큐멘터리처럼 시작한다. 1914년, 이탈리아의 어느 항구에 검정색 정장을 차려입은 지체 높은 사람들이 하나둘 모여든다. 한눈에 봐도 부유층 혹은 상류층 사람들이다. 무성 시대 영화를 보듯, 흑백의 이런 장면들이 아무 소리도 없이, 거친 화면 상태 그대로 펼쳐진다. 영화라기보다는 기록영화 같은 장면이다.

약 5분간 뉴스 같은 흑백 화면이 보여진 뒤, 아주 감성적인 피아노 연주가 들린다. 화면에는 검고 웅장한 장례차가 항구로 미끄러져 들어오고, 상류층의 신사숙녀들은 모두 모자를 벗고 경애를 표한다. 아무 설명이 없어도 사회적으로 아주 유명한 인사의 주검을 실은 장례차임을 알 수 있다. 화면은 서서히 흑백에서 컬러로 변해가고, 다큐멘터리 같은 영화는 어느덧 우리에게 익숙한 극영화로 슬쩍 바뀌어 있다.

영화 속에는 감독의 대리인인 기자 오를란도가 등장한다. 그의 설명에 따르면 지금 어느 전설적인 소프라노 가수의 장례식이 준비되고 있는 중이다. 항구에 모인 신사숙녀는 모두 오페라계의 인사들로, 세기의 프리마돈나였던 에드메아 테투아(허구의 인물)의 장례식에 참석하려고 한다. 소프라노는 유언으로 자신의 유골을 자기가 태어난 땅인 자그만 외딴 섬에 뿌려달라고 말했다. 그래서 당대의

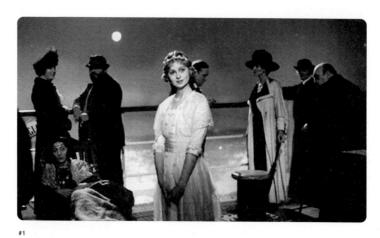

#1

전설적인 소프라노 가수의 장례식이 준비되는 중이다. 소프라노의 유언에 따라 당대의 가수들, 지휘자들, 연주자들, 귀족과 왕족이 모여 소프라노의 유골을 옮기는 항해의 길에 올랐다.

가수들, 지휘자들, 연주자들, 또 이들의 연주를 지원하고 환호했던 귀족들, 왕족들이 모여 소프라노의 유골을 옮기는 항해의 길에 오른 것이다. 이들은 '글로리아 N'이라는 호화 여객선을 타고 가수의 고향인 작은 섬으로 이동 중이다. 항해 자체가 하나의 장례식인 셈이다. 그러므로 우리는 2시간여 동안 진행되는 어느 여가수의 장례식을 목도하게 된다.

어느 오페라 가수의 장례식

때는 1914년 여름, 전쟁을 눈앞에 둔 위기의 시대다. 승객 중에는 오스트리아와 동맹 관계에 있는 프러시아의 공작과 공주(이 역은 무용가 피나 바우쉬가 맡았다)도 있고, 저 멀리 에티오피아에서 온 외국의 귀족들도 보인다. 유골이 배 위에 안치될 때, 들려오는 음악이 베르디의 〈운명의 힘〉La forza del destino '서곡'이다. 가사가 없지만, 이 서곡은 불안하면서 질풍같이 내달리는 멜로디와 박자 때문에 오페라의 내용이 어떻게 전개되리라는 것을 함축적으로 암시하고 있

옛 질서의 죽음에 대한 은유인듯 코뿔소를 실은 배가 바다 위를 가로질러 가고 있다.

다. 영화의 전개까지 암시하고 있음은 말할 것도 없다.

항해 중 탑승객들이 보여주는 파편화된 에피소드들로 영화는 구성돼 있다. 펠리니는 특히 〈8 1/2〉부터 의도적으로 '논리적인 내러티브 구조'를 깨버렸는데, 여기서도 전통적인 논리는 찾아볼 수 없다. 많은 삽화들이 마치 꿈을 꾸듯 비논리적으로 연결돼 있을 뿐이다. 하지만 '따로 또 같이' 굴러가며 이들 에피소드들은 각자의 아름다움을 서로 뽐내고 있다. 이를테면 음악인들이 즉흥적으로 연주하는 순간들은 이 영화가 제공하는 별미다. 부엌에서 크리스털 술잔만을 이용해 슈베르트의 〈악흥의 순간〉을 연주한다든지, 또는 가수들이 여객선의 하단에 있는 기관실로 내려가, 화부들 앞에서 베르디의 〈리골레토〉에 나오는 아리아 '여자의 마음은'으로 누가 더 높은 옥타브까지 노래하는지를 놓고 시합을 벌이는 모습은 오래도록 사랑받는 명장면으로 남아 있다.

지루할 정도로 아무 일이 없을 것 같은 항해가 갑자기 '운명의 힘' 앞에 노출되는 순간은 전쟁이 터져 피난길에 오른 세르비아인들이 배 위로 올라탈 때다. 평생 서로 만날 것 같지 않은 두 계

급의 사람들이 한 배에 탄 것이다. 오페라를 연주하고 듣는 유명인
사와 귀족들, 그리고 기타 하나만 있으면 노래와 춤을 즐길 줄 아는
집시풍의 벌거벗은 세르비아인들이 불편한 동거에 들어간 것이다.
게다가 오스트리아 군함이 등장해 당장 세르비아인들을 양도하라고
위협할 때는 전쟁의 불똥이 이 여객선에까지 튈 정도다.

⁂ 오페라와 민속음악의 만남

겉돌던 두 집단을 연결해주는 것은 음악이다. 배의 한구석
에 있던 세르비아인들이 집시풍의 민속음악을 연주하며 춤을 추기
시작하자, 처음에는 멀뚱멀뚱 쳐다보던 오페라계의 사람들이 하나
둘 그 춤에 참여한다. 어느덧 이들은 큰 원을 그리며 함께 춤을 추고
있다. 오스트리아 전함은 장례식이 끝날 때까지는 세르비아인들을
체포하지 않겠다고 한발 물러선다.

우여곡절 끝에, 소프라노의 섬에 배가 도착하고 본격적인
장례식이 시작된다. 생전에 가수가 녹음했던 〈아이다〉의 아리아
'오! 나의 조국, 다시는 보지 못하리'Oh patria mia, mai più ti rivedrò!가 울
려퍼지는 가운데 흰색 유골은 바다 위로 뿌려진다. 여기서부터 10
여 분 동안은 장례식에 참석한 음악인들이 일종의 오페라 갈라 형
식의 공연을 벌이는 장면이 이어진다.

음악인들이 갑판 위에 모두 모여 〈운명의 힘〉, 〈아이다〉,
〈나부코〉 등 베르디의 유명 오페라에서 알려진 곡들을 선택하여
연이어 연주를 한다. 이는 어느 가수의 죽음에 대한 애절한 의식이
기도 하지만, 바로 죽어가는 예술, 오페라에 대한 마지막 인사로도
보인다. 죽은 여가수는 '오! 나의 조국, 다시는 보지 못하리'라고 축
음기 속에서 아이다처럼 통곡하며 노래하고 있는데, 이는 또 '오페
라를 다시 보지 못하리'라고 애통해하듯 들리기 때문이다. 오페라는

Verdi

사멸하고야 말 '운명의 힘' 앞에 어쩔 수 없이 무릎을 꿇고 있다.

죽음에 대한 은유

　　펠리니는 죽은 예술 오페라를 장례지내며, 옛 질서의 종말까지 은유하고 있다. 찬란한 오페라를 즐기고 지원하던 음악인들은 대부분 늙고, 고립된 계급들이며, 아마 1차세계대전이 끝나면 역사의 뒤로 물러서야만 할 사람들이다. 구질서를 대표하는 이들은 소프라노 가수의 장례식이라는 거창한 의식에 참여하고 있지만, 사실 그들도 자신들의 장례까지 앞당겨 치르고 있는 것이나 다름없다. 사람들이 배를 타고 바다(물)를 건너 어떤 외딴 섬으로 간다는 설정 자체가 '죽음'에 대한 강력한 은유이다. 그 섬은 이승의 땅이 아니라, 죽은 혼들만이 도달할 수 있는 곳이라는 사실쯤은 어렵지 않게 상상할 수 있을 것이다.

　　단테가 배를 타고 지옥으로 들어가는 장면이나, 낭만주의 화가 아르놀트 뵈클린Arnold Böcklin이 여러 장 그렸던 〈죽음의 섬〉을 떠올리면 '배를 타고 간다'는 사실이 무엇을 암시하는지는 더욱 쉽게 이해할 수 있다. 펠리니는 오페라를 소재로 삼아, 자신이 준비한 '죽음으로의 여행'에 우리를 유혹하고 있는 중이다. 오페라라는 옛 질서는, 그리고 우리 모두는 '운명의 힘' 앞에서 배를 탈 수 밖에 없다는 것이다.

'죄와 벌'의 대상은 여성의 성적 매력

우디 앨런의 〈매치 포인트〉와 베르디의 〈오텔로〉

뉴욕을 대표하는 세 감독을 꼽자면, 마틴 스코시즈Martin Scorsese와 우디 앨런Woody Allen, 그리고 스파이크 리Spike Lee를 들 수 있다. 이들은 거의 매번 뉴욕에 사는 사람들의 일상을 다룬다. 이탈리아 마피아들로 상징되는 이주민들의 일장춘몽이든지, 교육받은 백인들의 위선이든, 또는 백인들의 제도에 종속됐거나 저항하는 흑인들의 혼란스런 일상이든, 세 감독의 영화를 보고 있으면 다양한 뉴욕 사람들의 하루가 선명하게 그려지기도 한다.

　　뉴요커들인 이들의 영화에 공통적으로 들어 있는 요소 중 하나를 꼽자면 그것은 재즈다. 우디 앨런은 실제로 재즈 연주자이기도 하다. 그는 클라리넷 연주자로, 자신의 밴드를 이끌고 순회공연도 벌인다. 재즈에 대한 애정의 순도에서 보자면 스파이크 리가 가장 높다. 그는 거의 재즈 일변도의 음악을 사용한다. 반면에 스코시즈는 재즈에 록 음악을, 그리고 앨런은 재즈에 서양 고전음악, 특히 오페라를 섞는다.

Verdi

〈매치 포인트〉는 오페라의 아리아들로 이야기를 끌고 가는 스릴러다. 베르디를 필두로 도니체티, 비제, 로시니 등 유명 작곡가들의 아리아들이 곳곳에서 연주된다. 영화의 첫 장면은 여전히 우디 앨런 특유의 글자만 덜렁 나오는 간결한 크레딧인데, 제작에 관련된 사람들의 이름이 계속 올라올 때, 우리가 듣는 노래는 엔리코 카루소의 전설적인 녹음인 〈사랑의 묘약〉 중 '남몰래 흘리는 눈물'Una furtiva lagrima이다.

도니체티의 출세작인 〈사랑의 묘약〉에서 가장 유명한 이 아리아는 남자 주인공인 크리스(조너선 리스 메이어스)의 사랑의 모티브로 쓰였다. 그가 사랑에 빠져 허우적댈 때면 어김없이 이 노래는 반복해서 연주되는 식이다. '남몰래 흘리는 눈물'은 대중가요에 가까운 인기와 유명세를 누리는 곡으로, 테너의 애절한 목소리는 사랑에 상처받은 한 남자의 간절한 마음을 대신 전달하는 듯하다. 하지만 이 노래는 전혀 그런 내용이 아니다. 아마 그 뜻이 잘못 전달되어 있는 대표적인 아리아가 바로 이 '남몰래 흘리는 눈물'인 듯싶다. 사실은 남자가 남몰래 눈물을 흘리는 게 아니라, 그 남자의 연인인 여자가 남몰래 눈물을 흘린다. 사랑이 가망 없다고 판단했기 때문에, 다른 여자들은 그 남자 곁에서 행복의 춤을 추는데 여자는 포기의 눈물을 흘리는 것이다. 이때 남자가 그녀의 '남몰래 흘리는 눈물'을 보며 이 노래를 부른다.

"남몰래 흘리는 눈물/ 그녀의 눈동자를 흐리게 하네/ 저기 축제의 처녀들/ 나를 원하고 있지만/ 나는 더 무엇을 찾고 있는가?/ 그녀는 나를 사랑해, 그렇지, 나는 그걸 볼 수 있지// 단 한순간이라도 두근거리는 것을/ 그녀의 아름다운 심장을 느끼고 싶소!/ 나의 한숨이 그녀의 한숨과 뒤섞인다면/ 하늘이여, 나는 죽을 수 있소/ 더

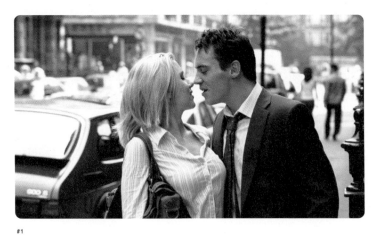

#1
가에타노 도니체티의 오페라 〈사랑의 묘약〉에서 가장 유명한 아리아 '남몰래 흘리는 눈물'은 〈매치
포인트〉에서 크리스의 사랑의 모티브로 쓰였다.

이상은 원치도 않소/ 나는 사랑을 위해 죽을 수 있소."

　　　우디 앨런은 "우나 푸르티바 라그리마"로 시작되는 가사로
도 유명한 이 노래를 1절이 아니라 2절만 사용했다. 1절이 사랑의 발
견이라면, 2절은 그 사랑을 실현하고자 하는 염원인데, 영화에서도
크리스의 염원이 간절할 때 이 노래가 연주되는 식이다. 크리스는
불륜의 사랑을 꿈꾸며, 관능적인 여성 노라(스칼렛 요한슨)의 '아름다
운 심장'을 느끼고 싶어 안달한다.

　　🌿　　폭력적인 오페라 〈오텔로〉, 살인 시퀀스의 배경음악

　　　스릴러로서의 〈매치 포인트〉는 패트리샤 하이스미스Patricia
Highsmith의 소설을 떠올리게 한다. '리플리' 시리즈로 유명한 이 여
류작가는 언제나 범죄자를 주인공으로 설정하여, 우리의 무의식 속
에 잠재된 범죄심리를 자극했다. 〈매치 포인트〉의 전반부가 크리스
의 사랑 이야기라면, 후반부는 졸지에 상류층으로 성장한 크리스의
'범죄와 비행'이다. 그런데 우리는 애꿎게도 범죄자인 크리스의 욕

Verdi

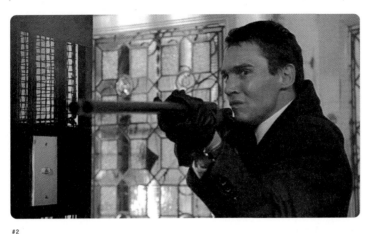

#2
노라가 자신과 결혼하자고 조르자 크리스는 노라를 죽이기로 결심한다. 쾌락의 사랑을 포기하고, 대신 현실의 풍족함과 안정을 선택한 것이다.

망을 따라가게 된다.

아일랜드 시골 출신인 크리스는 런던에서 재벌의 딸과 결혼한 뒤, 출세가도를 달린다. 그런데 첫눈에 반한 노라의 육체적인 매력 앞에 단번에 굴복하고 만다. 두 사람은 런던의 테이트 미술관 등을 전전하며 자신들의 사랑을 곳곳에서 발산한다. 크리스는 재벌의 가족이 됨으로써 명예와 돈도 얻었고, 노라와의 은밀한 사랑으로 쾌락의 달콤함까지 누린다. 더 바랄 게 없을 정도다. 바로 여기, 정점에서부터 스릴러의 법칙대로 크리스의 불안이 시작된다. 노라가 아내와의 이혼을 요구하며, 자신과 결혼하자고 조르기 때문이다.

할리우드의 관습에 따르면, 성적 매력을 발산하는 모든 여성은 위험하다. 그녀는 처벌의 대상이지 결코 사랑의 대상이 되지 못한다. 육감적인 매력을 가진 노라는 안전한 미래를 보장하는 아내와 극적으로 대조돼 있다. 결혼을 요구하며 가정의 파탄을 불러오는 노라는 악녀의 이미지를 뒤집어쓰고 있고, 대신에 성적 매력이 쏙 빠져 있는 크리스의 아내는 평화의 천사처럼 비친다. 크리스는 '악녀' 노라를 죽이기로 결심한다. 쾌락의 사랑을 포기하고, 대신 현실

의 풍족함과 안정을 선택한 것이다.

　　런던을 배경으로 아름답게 흘러가던 사랑 이야기는 크리스가 살인을 결심하는 순간부터 급하게 뛰기 시작하며, 멜로드라마 같던 이야기는 스릴러로 반전된다. 하이스미스의 수법처럼 감독은 관객을 크리스와 동일시시켜놓아, 우리는 그가 나쁜 짓을 한다는 사실을 뻔히 알면서도 그의 행위가 성공하기를 간절히(?) 바라게 된다. 엽총을 장전하고 크리스가 살인의 장소로 갈 때부터 긴장감을 유발하며 흐르는 음악이 주세페 베르디의 〈오텔로〉Otello에 나오는 이중창 '나쁜 데스데모나'Desdemona rea!이다. 오텔로가 이아고의 간계에 넘어가 자신의 아내인 데스데모나가 불륜에 빠졌다고 오해하며, 그래서 반드시 그녀를 죽이고 말겠다고 결심하는 노래다.

　　크리스의 살인 장면은 약 10분간 이어지는데, 이 시퀀스 전체를 통해 우리는 오텔로의 분노와 이아고의 집요한 음모가 맞붙는 남성 듀엣의 절정을 맛볼 수 있다. 이중창도 역시 10여 분간 이어진다. 테너 오텔로는 질투로 이성을 잃었고, 바리톤 이아고는 그 질투를 더욱 부채질하여 오텔로를 파멸로 이끌고 있다. 오텔로는 이아고의 멱살을 붙잡고, 만약 데스데모나의 불륜에 관한 정보가 틀리다면 "너의 머리 위에 나의 분노의 번개가 내리치리라"고 소리 지르며, 그

를 바닥에 내팽개치는데, 바로 그때 영화 속에서 크리스는 첫째 살인의 방아쇠를 당긴다. 베르디 특유의 관악기 소리가 "빠바바방" 울리며 우리의 가슴을 더욱 조일 때, 총이 발사되는 것이다.

　　이아고는 증거를 댄다. 데스데모

오텔로 역을 맡은 테너 마리오 델 모나코.

나의 불륜을 짐작케 하는 '손수건'이다. 화가 머리끝까지 치밀어 오른 오텔로는 불륜의 그 남자까지 죽일 참이다. "아마 신은 그에게 천 개의 목숨을 준 모양이지/ 그중 한 개는 나의 먹이"라며 이를 간다. 그때 크리스의 두번째 총알이 발사된다. 오페라 속에서는 한 남자가 바닥에 나뒹굴고, 영화 속에선 한 여성이 살해되어 바닥에 쓰러지는 폭력적인 장면이 겹쳐 있는 셈이다. 〈오텔로〉의 이 장면은 2막에 나오는데, 아마 오페라의 역사를 통틀어 이렇게 폭력적이고, 그래서 관객의 피를 끓게 하는 장면도 드물 것이다.

🌿 델 모나코와 도밍고가 오텔로의 적역

〈매치 포인트〉의 결말도 이 오페라처럼 폭력적이다. '죄와 벌'의 법칙이 적용되지 않는다. 그런 법칙의 적용은 성적 매력을 발산했던 노라에게만 해당된다. 하이스미스의 소설은, 독자와 범죄자 주인공인 리플리와의 동일시를 유도하지만, 최종적으로 리플리가 처벌되기 때문에 안전한 결말을 따른다. 그런데 우디 앨런의 영화는 그런 심판의 처벌을 건너뛴다. 살인자 크리스가 죄의식에 빠지는지의 여부는 전적으로 주관적인 문제로 남겨놓았다. 그래서 이 영화의 결말은 지금도 논란거리이다.

〈오텔로〉의 적역으로는 테너 마리오 델 모나코Mario del Monaco가 압도적으로 지지됐다. 고음의 박력 있는 그의 목소리는 폭력적이고 질투심에 불타는 주인공을 표현하기에 적절했다. 델 모나코가 오텔로를, 그리고 레나타 테발디가 데스데모나를 연기하는 〈오텔로〉는 지금도 명반으로 평가된다. 비교적 최근의 명반으로는 플라시도 도밍고Placido Domingo가 정명훈이 지휘하는 바스티유 오페라와 협연한 〈오텔로〉가 손꼽힌다.

남자의 질투는 사랑하는 여성의 목숨도 앗아 간다

Otello

15세기 말 키프로스 섬. 오텔로(테너)는 거센 바다를 헤치고 섬으로 돌아온다. 오텔로는 피부가 검은 무어인이지만 섬 사람들에게 인기가 아주 높다. 그런데 이아고(바리톤)는 오텔로를 미워한다. 오텔로가 자기 대신 카시오(테너)를 부관으로 임명했기 때문이다. 이아고는 작전을 짜서 오텔로를 파멸시킬 참이다. 일부러 길에서 카시오에게 술을 억지로 마시게 하고, 싸움에 말려들게 한다. 칼을 뽑아 든 카시오를 본 오텔로는 즉각 그를 부관에서 해임한다. 오텔로의 아내 데스데모나(소프라노)가 나타나 두 사람은 사랑의 이중창 '깊은 밤 속으로' Gia nella notte densa를 부른다.

이아고는 카시오에게 접근하여 데스데모나에게 사정하여 오텔로의 노염을 풀자고 제안한다. 카시오는 그녀를 찾아가 사정을 얘기하고, 그 사이 이아고는 오텔로를 데리고 와 이 장면을 보도록 한다. 슬슬 오텔로의 시기심을 자극하는 것이다. 데스데모나가 카시오를 용서해달라고 말하자 오텔로는 더욱 화가 난다. 이아고는 오텔로가 데스데모나에게 선물했던 손수건을 손에 넣는 데 성공한다. 그 손수건을 카시오의 집에 둔 뒤, 오텔로에게 달려가 또 술수를 쓴다. 손수건을 카시오의 집에서 봤다는 것이다. 오텔로는 화가 머리끝까지 치솟는다. 이때 부르는 테너와 바리톤의 노래 대결은 〈오텔로〉에서 가장 역동적인 부분이다(2막).

오텔로는 데스데모나에게 손수건을 보여달라고 요구한다. 그녀에게서 손수건이 없다는 사실을 확인한 오텔로는 질투심에 거의 그녀를 죽일 판이다. 그는 베니스의 고위직에 임명된 사실에는 전혀 기뻐하지 않고, 아내가 베니스 대사에게 친절하게 대하는 태도에 분노한다. 게다가 아내가 대사에게 카시오를 은근히 추천하자 질투심은 절정에 이른다.

데스데모나는 남편이 돌변해서 왜 그렇게 행동하는지 알 수 없다. 맥없이 침대에 누워 있는데, 오텔로가 다가와 어서 사실을 말하라고 윽박지른다. 데스데모나는 결백을 주장한다. 그러자 이성을 잃은 오텔로는 아내의 목을 조르기 시작한다. 결국 데스데모나는 남편의 손에 죽는다. 그녀의 죽음을 확인한 시녀는 바로 이아고의 아내인데, 그녀는 데스데모나가 너무 불쌍하여 이때까지 남편이 무슨 짓을 했는지를 모두 알린다. 뒤늦게 사실을 안 오텔로는 죄책감에 휩싸여 칼로 스스로를 찌른다. 피를 흘리며 그는 죽은 데스데모나의 목을 끌어안고 마지막으로 키스를 하며 '키스를, 한 번 더 키스를' Un bacio, Un altro bacio을 노래하며 죽어간다.

_알베르토 에레데 지휘, 로마 산타 체칠리아 오케스트라.
Decca
마리오 델 모나코(오텔로), 레나타 테발디(데스데모나), 알도
프로티(이아고), 피에로 데 팔마(카시오)

〈오텔로〉는 마리오 델 모나코의 레퍼토리다. 그의 드라마틱하고 힘찬 테너에 아주 잘 맞는 작품이고, 또 그가 훌륭한 연주를 남겨 다른 테너들이 선뜻 연주하기 주저되는 곡이기도 하다. 아무리 잘 한들 사람들은 마리오 델 모나코와 비교할 것이고, 대부분 델 모나코에게 더 후한 점수를 줄 게 뻔하기 때문이다. 델 모나코의 음성은 역시 우렁차고, 테발디의 연약한 연기는 데스데모나의 순결함을 잘 표현하고 있다. 알도 프로티의 이아고도 매력적이다.

_제임스 레바인 지휘, 내셔널 필하모닉 오케스트라,
BMG
플라시도 도밍고(오텔로), 레나타 스코토(데스데모나), 세릴 밀른스(이아고), 프랭크 리틀(카시오)

마리오 델 모나코에 필적하는 오텔로는 단연 도밍고다. 그의 역량이 십분 발휘된 명반이다. 1978년에 녹음된 이 앨범으로 도밍고는 델 모나코에 이은 최고의 오텔로로, 더 나아가 세계 최고의 테너 중 한 명으로 대접받는다. 사악한 이아고 역의 밀른스 역시 발군의 바리톤 실력을 보여준다. 레나타 스코토는 테발디에 이어 순결한 이미지의 소프라노 중 최고로 인정받는다.

알프레도
카탈라니

1854~1893

Alfredo Catalani

혼자 사는 남자가 울 때

장 자크 베넥스의 〈디바〉와 카탈라니의 〈라 발리〉

우리가 오페라에 빠지는 이유는 뭘까? 영화 속에 나타난 결과만 보면, 아리아를 부르는 가수의 연기 때문이다. 가사도 잘 알아듣지 못하고, 또 내용도 잘 모른다 할지라도 가수가 해내는 목소리의 연기 앞에서 영화 속의 인물들은 눈물을 흘린다. 〈귀여운 여인〉의 줄리아 로버츠도, 〈리플리〉의 맷 데이먼도 오페라를 보며 가수의 비극적인 목소리 연기에 울고 있다. 그러므로 오페라 가수의 첫째 덕목은 가창력이라기보다는 연기력이다. 가수들은 마치 악기를 다루듯 목소리를 이용하여 감정의 소통을 이루어낸다. 그 순간은 모두가 알 수 없는 슬픔 속으로 빠져든다. 장 자크 베넥스Jean Jacques Beineix(1946~)의 〈디바〉Diva(1981)에서도, 주인공은 오페라의 아리아를 들으며 운다. 감정이입의 파토스에 여지없이 무너진 것이다.

 오페라를 들으며 우는 이유는?

그런데 극중 배우들이 우는 모습을 보며, 관객인 우리들도

종종 슬픔에 빠진다. 낯선 언어로 부르는 노래가 아무런 자막도 없이 연주되고 있는데, 감정은 그대로 전달되는 것이다. 그러므로 배우와의 동일시를 조장하는 데 오페라를 보고 있는, 혹은 아리아를 듣고 있는 주인공을 보여주는 것은 아주 효과적인 방법이다. 게다가 아름다운 노래를 들으며 울고 있는 인물을 본다면, 대부분의 관객은 배우와 동일시되는 것은 물론이고, 단박에 그를 사랑하게 된다.

〈디바〉도 아리아를 들으며 울고 있는 남자를 보여주는 것으로 시작한다. 우편배달부 쥘(프레드릭 안드레이)은 오페라를 사랑한다. 퇴근 후 그는 소프라노 가수의 콘서트로 향한다. 전에는 단지 이 소프라노의 노래를 듣기 위해 파리에서 뮌헨까지 달랑 오토바이만 타고 간 적도 있다. 그만큼 쥘은 그 소프라노를 흠모한다. 또 다른 이유는 가수가 절대 녹음을 하지 않아, 공연장에 직접 가지 않으면 노래를 들을 수 없기 때문이다. 그러므로 소프라노 가수는 제목처럼 쥘에게 여신, 곧 디바Diva이다.

오늘 공연은 독창회다. 가수는 유명 오페라의 주요 아리아들을 들려줄 참이다. 쥘은 이날의 공연을 몰래 녹음할 작정이다. 그녀의 목소리를 영원히 듣고 싶은 욕망에, 객석에 숨어 일종의 도둑질을 하고 있는 중이다. 그녀가 부르는 첫 노래는 알프레도 카탈라니Alfredo Catalani의 오페라 〈라 발리〉La Wally에 나오는 아리아 '그렇다면? 나는 아주 멀리 떠나리라' Ne andrò lontana이다. 비극의 아리아들이 대개 그렇듯, 이 노래가 무슨 내용을 담고 있는지 잘 몰라도 목소리를 타고 넘어오는 비장함이 폐부를 찌른다. 쥘은 녹음하는 사실이 발각되면 곤경에 처할 긴장의 순간에 놓여 있지만, 자신의 디바인 소프라노가 노래를 부르기 시작하자 금방 감정의 몰입상태에 빠져들고 만다. 가수의 노래가 절정에 이를 때, 쥘의 볼에는 마침내 한 줄기 눈물이 흘러내린다.

Catalani

#1

〈디바〉의 소프라노 독창회. 그녀가 부르는 첫 노래는 카탈라니의 오페라 〈라 발리〉의 아리아 '그렇다면? 나는 아주 멀리 떠나리라' 이다.

#2

쥘이 사는 집은 공장을 개조한 듯한 원룸인데, 영화 발표 당시 첨단적 미술 이미지 때문에 관객의 큰 관심을 끌었던 공간이다.

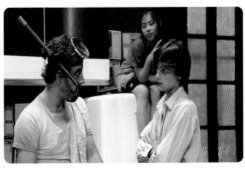

#3

쥘은 베트남계 소녀와 그녀와 동거하는 얼치기 공상가를 알게 되면서, 이들과 의사가 족관계를 맺는다. 여기서도 〈라 발리〉의 아리아는 격리된 도시인의 감정을 자극한다.

베넥스 감독은 카탈라니의 오페라를 들려주기로 작정하고 이 영화를 만든 것 같다. 특히 이 오페라에서 가장 유명한 아리아인 '그렇다면? 나는 아주 멀리 떠나리라'를 무려 다섯 번에 걸쳐 연주한다. 영화의 도입부도 소프라노가 부르는 이 아리아로 시작하고, 결말도 역시 이 아리아로 끝맺는다. 극의 중간에 잊을 만하면 이 아리아가 다시 들려오는 것은 물론이다.

카탈라니는 푸치니와 거의 동시대에 활동한 이탈리아 작곡가인데, 오페라 팬이 아닌 이상 그의 이름을 별로 들어보지 못했을 것이다. 그는 선배인 베르디의 명성에 가렸고, 또 동년배인 푸치니의 인기에 밀려 일반인들에겐 낯선 음악가다. 그의 최고작으로 알려진 〈라 발리〉도 역시 오페라 팬이 아니곤 쉽게 접하기 어려운 작품이다.

그러나 〈라 발리〉는 오페라 팬들에겐 바그너와 베르디의 특성이 적절하게 혼합된 수작으로 대접받고 있다. 이야기 전개를 노래에 의존하기보다는 바그너처럼 오케스트라의 연주에 많은 비중을 둔다. 아름다운 아리아들이 극의 전개를 끌고 가는 베르디 스타일의 이탈리아 오페라와는 좀 다른 형식이다. 베르디와 닮은 점은 부녀 간의 갈등 구조다. 베르디의 오페라치고 아버지의 역할이 중요하지 않은 게 드문데, 〈라 발리〉도 억압적인 아버지에게 반항한 '발리'라는 딸의 비극적인 사랑을 다루고 있다. 영화에서 듣는 아리아는 발리가 아버지의 명령을 거부하며 부르는 노래다. 아버지는 딸에게 자신의 명령에 따라 결혼하지 않으려면 아예 집을 나가라고 냉정하게 말한다.

"그렇다면, 나는 아주 멀리 떠나리라/ 마치 성스런 종소리의 메아리처럼/ 저곳 하얀 눈 속으로, 저곳 황금빛 구름 속으로/ 그

곳, 희망이 안타깝게도 고통이 되는 곳으로/ 오 어머니의 행복한 집이여/ 발리는 당신을 떠나 아주 멀리 가요/ 아마도 당신에겐 영원히 돌아오지 못할 수도 있지요/ 당신은 그녀를 영원히 보지 못할지도/ 영원히 영원히/ 나는 혼자 멀리 가요."

원치 않는 사람과 결혼하느니 차라리 아무도 살지 않는 산속으로 들어가 혼자 살겠다는 내용이다. 하지만 사랑하는 사람마저 포기하고 떠나기 때문에 그곳에서도 (사랑에 대한) 희망은 고통이 되고 말리라는 것도 잘 알고 있다. 이 노래를 듣는 쥘은 혼자 사는 남자다. 아무런 가족관계도 보이지 않고, 친구도 없는 것 같다. 아마 그는 어딘가에서 파리로 떠나온 사람 같다. 철저히 외톨이다. 그래서 그럴까? 쥘은 소프라노가 '희망이 고통이 된다'며 울먹이는 바로 그 순간 아리아의 슬픔 속으로 깊이 빠져 들어간다. 어쩔 수 없이 고향을 떠난 사람의 설움에, 원인을 알 수 없는 강렬한 동일시를 느끼는 것으로 보인다.

쥘이 사는 집은 무슨 공장을 개조한 듯한 원룸인데, 영화 발표 당시 첨단적인 미술 이미지 때문에 관객들의 큰 관심을 끌었던 공간이다. 지금 봐도 팝아트의 아이디어가 넘쳐나는 곳으로, 천장, 바닥, 그리고 벽은 광고를 보는 듯한 그림들이 원색으로 장식되어 있다. 오페라를 듣는 청년이 팝아트의 공간에서 산다는 역설이 그의 분열적인 존재조건을 간접적으로 표현하고 있다.

쥘은 의사가족관계를 맺는다. 레코드 가게에서 물건을 훔치는 베트남계 소녀를 만난 뒤, 그녀와 동거하는 얼치기 공상가까지 알게 된다. 세 사람은 아버지와 두 남매처럼, 또는 아버지와 어머니 그리고 이들의 아들처럼 섞인다. 쥘은 여기 의사가족에게도 그 아리아를 들고 온다. 세 사람 모두 뿌리 없는, 고향을 떠난 사람들인데, 여기서도 〈라 발리〉의 아리아는 떠날 수밖에 없었던 격리된 도시인의 감정을 자극하는 것이다.

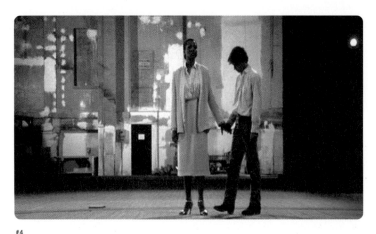

#4

마지막 장면에서 쥘은 흠모하던 소프라노를 만나 잡음 없이 녹음된 아리아를 함께 듣는다. 영화는
〈라 발리〉에서 시작해 〈라 발리〉로 종결된다.

🌿 스릴러 형식 속에 녹아 있는 오페라에 대한 오마주

영화는 스릴러의 외피를 쓰고 있다. 쥘이 몰래 녹음한 테이프, 그리고 쥘 자신도 모르게 우연히 손에 넣게 된 파리의 마약조직을 고발하는 테이프, 이 두 개의 테이프를 놓고 경찰, 마약조직, 대만계 범죄단 등 세 그룹이 쫓고 쫓기는 추격전을 벌인다. 어떻게나 이야기가 복잡하게 얽혀 들어가는지, 내러티브의 구성력 자체가 경탄할 만한 수준인데, 이런 모든 영화적 장치는 오로지 아리아 '그렇다면? 나는 아주 멀리 떠나리라'를 찬미하기 위한 수단으로 보일 정도다. 그 정도로 영화는 〈라 발리〉의 아름다움에 집중돼 있다.

마지막 장면에서 쥘은 흠모했던 소프라노를 만나, 불법조직으로 넘어갈 뻔했던 테이프를 돌려준다. 극장으로 그녀를 초대한 뒤, 잡음 없이 녹음된 아리아를 함께 듣는다. 한 번도 자신의 목소리를 들어보지 못했던 가수는 극장에 울려퍼지는 아름다운 아리아를 처음으로 듣게 되는 것이다. 이렇게 영화는 〈라 발리〉로 시작하여 〈라 발리〉로 종결되는, 오페라에 대한 오마주로 넘쳐나고 있다.

Catalani

한편 〈라 발리〉는 아르투로 토스카니니가 불과 19살의 나이에, 오페라 지휘자로 데뷔하며 연주한 곡이다. 몇 달 전 남미에서의 〈아이다〉 지휘는 마지막 몇 분 동안 대신 연주한 불완전한 데뷔였고, 본격적인 데뷔는 바로 이 곡으로 이탈리아의 토리노에서 해낸다. 토스카니니는 그때의 감격을 잊지 못해, 자신의 큰딸 이름을 '발리'라고 지었다. 발리 역의 가수로는 레나타 테발디가 전범으로 꼽힌다.

알프레도 카탈라니의 〈라 발리〉 줄거리

알프스 산의 로미오와 줄리엣

19세기 초 스위스. 발리(소프라노)는 야성적이고 관습에 얽매이지 않은 천방지축의 성격을 지닌 스위스 산악지대 영주의 딸이다. 오늘은 영주의 70회 생일이다. 미래의 사위이자 훌륭한 사냥꾼인 겔너(바리톤)는 여전히 최고의 사냥솜씨를 자랑한다. 이웃 지방에서 하겐바흐(테너)도 사냥대회에 참여했다. 하겐바흐는 영주와 싸움이 벌어졌는데, 이 싸움을 단숨에 정리한 사람은 바로 여장부 발리다. 발리는 처음 본 하겐바흐에게 사랑을 느낀다. 그런데 영주가 하겐바흐의 아버지와 원수 사이였다. 영주는 불안을 느껴 딸에게 빨리 겔너와 결혼을 하든지 싫으면 집을 떠나라고 다그친다. 그녀는 집을 떠나 더 깊은 산으로 들어간다. 여기서 발리는 유명한 아리아 '그렇다면? 나는 아주 멀리 떠나리라' 를 부른다.

1년 후 발리는 산에서 내려온다. 영주가 죽어 그녀가 이제 후계자가 된 것이다. 마을에선 하겐바흐가 개최한 축제가 한창이다. 그에겐 다른 연인이 있는 것 같고, 그는 공개적으로 파티에서 발리의 입술을 뺏겠다고 내기를 건다. 발리는 하겐바흐와 키스를 하게 되는데, 그 키스는 사랑의 키스가 아니라 농락의 키스였다고 생각한다. 복수심에 불탄 발리는 겔너에게 만약 하겐바흐를 죽이면 그와 결혼하겠다고 말한다.

겔너는 하겐바흐를 죽이려고 산으로 갔다. 겔너가 떠난 뒤 발리는 살인을 계획한 자신의 행동이 후회되기도 하지만, 이미 때는 늦었음을 안다. 겔너는 직접 하겐바흐를 죽이진 않았지만, 하겐바흐는 산에서 미끄러져 조난을 당하고 겔너만 겨우 마을로 돌아온다. 발리는 더욱 죄책감을 느끼고 다시 산속으로 들어간다.

발리는 산속에서 세상을 잊고 살고 있다. 그런데 자기의 이름을 부르는 하겐바흐의 목소리가 들린다. 그가 진정으로 사랑했던 유일한 여인은 바로 발리였다는 것이다. 두 사람은 사랑의 기쁨을 노래한다. 그때 눈사태가 난다. 하겐바흐는 눈사태 속으로 빨려 들어가고, 절망한 발리는 그 눈 속으로 자신의 몸을 던진다.

추천 CD

_파우스토 클레바 지휘, 몬테 카를로 오페라 오케스트라,
Decca
레나타 테발디(발리), 마리오 델 모나코(하겐바흐), 피에로 카
푸칠리(겔너)

〈라 발리〉는 레나타 테발디의 레퍼토리다. 그녀가 부르는 쓸쓸한 목소리는 발리의 고립된 이
미지와 잘 어울린다. 기교를 별로 쓰지 않고, 순수하게 부르는 테발디의 매력을 느낄 수 있는
앨범이다. 지금도 〈라 발리〉 앨범의 고전으로 전한다. 마리오 델 모나코의 드라마틱한 테너,
피에로 카푸칠리의 질투심 가득한 바리톤도 일품이다.

자코모
푸치니

1858~1924

Giacomo Puccini

파편화된 드라마의 매력

우디 앨런의 〈한나와 그 자매들〉과 푸치니의 〈마농 레스코〉

우디 앨런의 매력에 빠지는 이유는 무엇일까? 아마도 첫째 이유는 감독의 독특한 코미디 형식 때문일 것 같다. 그의 코미디는 크게 두 개의 카테고리로 구분되는데, 전통적인 형식에 가까운 희극과 파편화된 희극으로 나눌 수 있다. 다시 말해 〈맨하탄 살인사건〉Manhattan Murder Mystery(1993)처럼 분명한 갈등이 제시되고, 그 갈등이 해소되는 전통적인 드라마 구조의 코미디가 한 묶음이고, 〈애니 홀〉Annie Hall(1977)처럼 여러 이야기들이 파편화된 채 뒤섞여 있는 코미디가 또 다른 한 묶음이다.

바로 이 두번째 카테고리의 작품들이 우디 앨런 특유의 장점으로 평가되는데, 파편화된 코미디의 절정은 〈젤리그〉Zelig(1983)쯤으로 기록될 것이다. 〈한나와 그 자매들〉Hanna and Her Sisters(1985)은 파편화된 코미디이면서도 대중성까지 확보한 보기 드문 작품으로, 감독이 창작의 절정을 과시하던 50대에 발표됐다.

제목에서 짐작할 수 있듯 이 희극은 체호프의 『세 자매』에서 영향받은 바 크다. 세 자매의 사랑 이야기를 연결하며 당대의 러시아 부르주아들의 심리까지 표현했던 체호프에 대해 감독은 늘 애정을 표현해왔다. 영화도 세 자매의 사랑 이야기를 중심으로 진행되는 뉴요커들의 심리극이자 일상의 만화경이다.

당시 우디 앨런 영화의 상징 같은 배우였던 미아 패로Mia Farrow가 한나 역을 맡았다. 뉴욕 연극계에서 인정받는 배우인 한나는 최근 입센의 〈인형의 집〉에서 주인공인 노라 역을 무난히 소화해내 자신의 입지를 더욱 굳혔다. 영화는 첫째 딸인 그녀의 집에 모든 가족들이 모여 추수감사절 파티를 여는 것으로 시작한다.

그녀에겐 두 동생이 있다. 둘째 딸 홀리는 언니처럼 연극배우가 되고 싶으나 오디션에서도 번번이 떨어지는, 어찌 보면 배우로서는 부적격자다. 홀리 역은 역시 우디 앨런 영화의 고정 조연인 다이앤 위스트Dianne Wiest가 맡았는데, 예민하고 연약하며 혼란스러운 여성의 심리를 탁월하게 표현하고 있다. 그녀는 가족 파티에 오자마자 언니에게 돈 빌리기 바쁜 어린아이 같은 여성이다. 셋째 딸 리는 바바라 허시Barbara Hershey가 맡았다. 그녀는 나이 차가 많이 나는 화가와 사는데, 남편을 마치 스승처럼 여기며 방황의 출구를 찾으려는 젊은 여성이다. 남편에게 지나치게 의존적이라는 점에서 볼 때 리도 홀리처럼 유아기를 벗어나지 못한 여성이다.

〈한나와 그 자매들〉은 이들 세 여성의 이야기다. 그런데 제목에 한나가 나와 있고, 또 그 역을 스타인 미아 패로가 맡아, 이야기는 마치 한나에게 방점이 찍힌 것으로 오해하기 쉬운데, 실제 이야기는 오히려 둘째 홀리와 셋째 리를 중심으로 전개된다. 특히 홀리 역을 맡은 위스트가 어떻게나 연기를 실감나게 하는지, 영화는 보기

Puccini

에 따라서는 다이앤 위스트의 원맨쇼에 가까운 코미디가 됐다. 게다가 그의 상대역으로는 우디 앨런이 등장하니, 두 사람이 엮어내는 웃음은 지혜가 넘치는 통쾌함까지 선사한다.

아이러니로 쓰인 푸치니의 〈마농 레스코〉

도입부의 파티 장면에서 첫째 사위로 나오는 엘리엇(마이클 케인)은 막내 처제 리를 눈이 빠지도록 바라본다. 이 영화의 첫 대사도 엘리엇의 독백인 "그녀는 아름다워"이다. 형부로서 넘봐서는 곤란한 여성인 처제에게 정신을 잃은 것이다. 그런데 처제도 형부의 그런 시선이 싫지는 않다. 결국 두 사람은 맨해튼의 호텔을 전전하며 금지된 사랑에 탐닉한다.

불륜에 빠진 엘리엇은 한나의 두번째 남편이고, 첫 남편은 미키(우디 앨런)라는 TV 프로듀서다. 두 부부는 아이를 가질 수 없었는데, 원인은 믹키의 정충 수가 부족하기 때문이었다. 부부는 첨단적인 뉴요커답게 인공수정을 하기로 결정했다. 정액은 미키의 가장 친한 친구로부터 받았는데, 인공수정이 '너무' 성공하여, 부부는 아들을 한 명도 아니고 쌍둥이로 갖게 됐다. 그런데 이상하게 아이를 가졌음에도 불구하고, 그 일 이후 미키는 친구와 서먹서먹해지고, 부부 사이도 뒤틀리더니 결국 두 사람은 이혼하고 만다. 섹스와 인공수정이 이성적으로는 전혀 관계없는 일임에도 불구하고, 한나가 미키 친구의 정액을 받아 임신에 성공한 뒤, 마치 불륜이라도 개입된 것처럼 부부 관계는 허물어지고 마는 것이다.

둘째 딸 홀리는 바람둥이 건축가와 사랑에 빠졌다. "파바로티의 노래를 듣고 운 적이 있다"는 홀리의 말에 자기도 그런 적이 있다며 접근한 남자다. 그런데 그 남자는 홀리의 여자 친구가 "〈라 트라비아타〉를 볼 때 온몸에 힘이 빠지는 감동을 느꼈다"고 말하자,

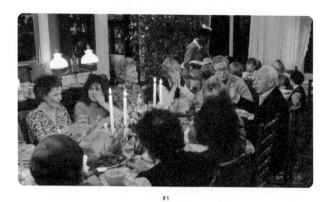

#1

영화 〈한나와 그 자매들〉은 한나의 집에 가족들이 추수감사절 파티를 여는 것으로 시작한다.

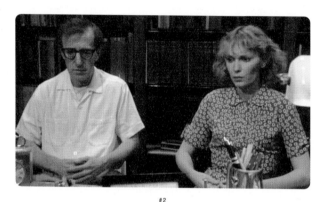

#2

한나와 그녀의 첫 남편 미키. 둘은 인공수정으로 아이를 가진 뒤, 사이가 틀어져서 이혼한다.

#3

둘째 홀리는 미키와 만나 즐거운 데이트를 즐긴다.

역시 자기도 그런 적이 있다고 말하는 돈 후안이다. 건축가는 홀리의 친구에게 마음이 있건만, 철이 덜 든 홀리는 가망 없는 사랑을 잡으려고 안간힘이다. 건축가가 사실은 얼치기 음악애호가임을 눈치챌 수 있는 장면이 바로 자코모 푸치니Giacomo Puccini의 〈마농 레스코〉 Manon Lescaut 공연 장면이다.

홀리는 건축가와 행복하게 앉아 푸치니의 비극 〈마농 레스코〉를 본다. 장면은 오페라의 절정이자 클라이맥스인 4막, 그중에서도 제일 마지막 순간이다. 매춘한 죄로 프랑스에서 추방된 어린 마농이 미국의 어느 사막에서 혼자 죽어가는 장면이다. 푸치니의 작품이 늘 그렇듯 애달픈 멜로디가 돋보이는 오페라가 〈마농 레스코〉인데, 특히 소프라노가 부르는 마지막 아리아 '홀로, 상처 입고, 버림받고' Sola, perduta, abbandonata는 그중 최고로 꼽히는 명곡이다. "홀로, 상처 입고, 버림받고……/ 모든 게 끝났다/ 평화의 안식처가 나의 무덤을 부르고 있네/ 아! 나는 죽기 싫어, 죽기 싫어/ 나의 사랑아 도움을!" 마농은 결국 사막에서 쓸쓸히 죽어가는 것으로 오페라는 끝난다.

그런데 이런 비극적인 장면을 보며 홀리와 건축가는 화려한 객석에 앉아 샴페인을 함께 마시고 있다. 오페라는 대사를 못 알아들어도 그 감정은 전달되는 법인데, 어찌된 일인지 무대에서 여주인공이 불쌍하게 죽어가고 있건만 두 남녀는 객석에서 즐거워하고 있다. 오페라를 좋아한다던 남자의 말도, 파바로티를 듣고 울었다던 홀리도, 그 진정성이 의심되는 대목이다. 홀리는 불행인지 다행인지, 그 아리아대로 '홀로 상처 입고 버림'받는다. 우디 앨런은 오페라에 일가견이 있는 감독인데, 〈마농 레스코〉는 홀리의 연애에 대한 아이러니로 이용한 것 같다.

이야기는 이런 식으로 한나의 파티에서 시작해서, 한나 남편과 처제와의 불륜, 그리고 플래시백에 의한 한나의 첫 결혼 시절, 이어 홀리의 들뜬 사랑 등을 불연속적으로 보여주는 것으로 진행된

#4
홀리는 건축가와 〈마농 레스코〉를 보면서 샴페인을 마시며 즐거워한다. 홀리는 오페라의 아리아대로
'홀로 상처 입고 버림' 받는다. 〈마농 레스코〉는 홀리의 연애에 대한 아이러니로 이용한 것 같다.

다. 세 자매의 이야기들이 한 개의 중심적인 이야기를 따라가며 선
형적으로 진행되는 게 아니라, 모든 게 수평적이며 동시다발적으로
이어지는 것이다. 그래서 이 영화의 주인공은 어느 한 사람으로 정
의되지 않는다. 세 자매는 물론이고, 그들의 남편과 애인들, 심지어
주변 인물들(특히 자매들의 부모)까지 모두 누가 주인공이고 누가 조연
이라고 구분하기 어려울 정도로 뒤섞여 있다. 전통적인 드라마 작법
에서 보자면 이단인, 파편화된 이야기 구조 속에 자매들의 일상이
녹아 있는 것이다.

❀ 페데리코 펠리니와 우디 앨런

바로 이 점이 우디 앨런의 장점이지만, 또 한편으로는 대중
관객의 주목을 끄는 데는 단점으로 작동하는 것 같다. 파편화된 수
평구조는 관객에게 익숙한 게 아니고, 따라서 관객은 금방 산만해지
기 쉽다. 파편화는 우디 앨런이 흠모해 마지않았던 페데리코 펠리니
로부터 영향을 받은 것이다. 〈달콤한 인생〉, 〈8 1/2〉은 파편화된 구

Puccini

#5
영화 속 오페라 〈마농 레스코〉에서, 매춘한 죄로 프랑스에서 추방된 마농이 미국의 어느 사막에서 쓸쓸히 죽어가는 장면이다.

조의 고전으로 꼽힌다. 장 프랑수아 리오타르J. F. Lyotard 같은 포스트모더니스트들이 이런 파편화된 드라마를 특히 옹호하는데, 이성과 의식이 지배하는 일반적인 드라마에 균열을 내는, 다시 말해 지배적인 이데올로기에 균열을 내는 빼어난 장치로 해석하기 때문이다.

　　앙드레 프레보Andre Prevot의 원작을 각색한 〈마농 레스코〉는 사랑에 희생당한 어린 여성의 아픔을 표현하다보니, 청순하고 맑은 음색을 가진 소프라노들이 즐겨 부르는 작품이다. 레나타 테발디의 연주가 전범으로 꼽히며, 미렐라 프레니Mirella Freni, 레나타 스코토 등 소위 리릭 소프라노lyric soprano들이 명반을 남겼다. 영화에는 소프라노 마리아 키아라Maria Chiara가 토리노 극장에서 연주하는 장면이 삽입돼 있다.

'홀로 상처 입고 버림받은' 여성의 운명

Manon Lescaut

18세기 후반 프랑스 북부 아미앵의 광장. 학생들이 모여 사랑의 내기를 벌이자는 노래를 부르고 있고, 이들 중에 순수한 청년 데 그뤼(테너)도 포함돼 있다. 마차 한 대가 여관 앞에 도착한다. 마농 레스코(소프라노), 그의 오빠 레스코(바리톤), 그리고 돈 많고 지적인 중년남자 제롱트(베이스)가 차례로 마차에서 내린다. 데 그뤼는 마농의 아름다움에 정신을 잃었지만 과감하게 다가가 인사를 건넨다. 그녀의 오빠가 자리를 비운 사이, 데 그뤼는 마농이 수녀원으로 가고 있다는 충격적인 사실을 알게 된다. 이렇게 아름다운 처녀가 수녀가 된다니 그는 이해할 수 없다. 그런데 알고보니 카드놀이에 빠져 사는 오빠가 돈을 받고 마농을 제롱트에게 넘겨주기로 약속한 것이다. 제롱트는 마차를 납치하는 척하여 마농을 빼내려 했는데, 이 음모를 먼저 알아차린 데 그뤼는 친구들의 도움을 받아 마농과 함께 도망간다.

얼마 뒤, 파리에 있는 제롱트의 집이다. 여기에 마농이 살고 있다. 마농은 오빠의 감언이설에 넘어가 데 그뤼를 버리고 제롱트의 정부가 된 것이다. 그러나 이 저택에 살며 마농은 자기에게 지겨움만 남았다는 사실을 알고 후회한다. 마농은 데 그뤼의 소식을 오빠에게 물었고, 오빠도 사실은 데 그뤼가 마농의 소식을 백방으로 찾고 있었다고 전해준다. 기적처럼 데 그뤼가 그녀 앞에 나타난다. 두 사람은 사랑의 노래를 부르기 시작한다. 이때 제롱트가 등장한다. 그는 불쾌한 기분을 숨기고, 전혀 흥분하지 않은 채 마농을 꾸짖는다. 그러고는 집을 나가버린다. 데 그뤼는 마농에게 지금 소유한 모든 것을 버리고 자기랑 이곳을 떠나자고 재촉한다. 이때 오빠가 나타나, 제롱트가 마농을 당국에 신고했다고 전해주며 빨리 도망가자고 말한다. 마농은 그 순간에도 보석들을 챙기려고 시간을 허비하다 결국 경찰에 붙잡힌다. 그녀는 매춘 혐의 등으로 구속된다.

르 아브르 항구. 마농은 다른 죄수들과 함께 감옥에 갇혀 있다. 밤을 새고 나면 이들은 미국으로 이송될 예정이다. 데 그뤼와 마농의 오빠는 어떻게 하든 마농을 구해내려고 분주하다. 데 그뤼는 창살을 사이에 두고 마농을 만나 곧 그녀를 구해낼 것이며, 자기 사랑이 절대 변하지 않을 것이라고 말한다. 그러나 총소리가 나고, 오빠가 달려와서는 계획이 수포로 돌아갔다고 알린다. 마농은 이제 짐짝 취급을 받으며 배 위로 옮겨졌다. 데 그뤼는 난폭한 선원을 때려눕히고 싶은 충동을 느끼지만, 오직 그녀 곁에 머물고 싶다는 소망에 가득 차 선장에게 자기를 선원으로 채용해달라고 간청한다. 제발 동정심을 가져달라는 데 그뤼의 말을 듣고 선장은 마음을 움직여, 그를 선원으로 고용한다.

미국 뉴올리언스의 황무지다. 마농과 데 그뤼는 도망 중이다. 그러나 이미 지치고 목이 말라 두 사람은 탈진해 보인다. 마농에게 물을 주기 위해 데 그뤼는 사막 같은 땅을 뛰어다니는데, 단 한 방울의 물도 찾을 수 없다. 마농은 자신의 생명이 꺼져가고 있음을 느낀다. 마농은 데

그뤼의 얼굴을 보며 감사와 사랑의 눈빛을 보낸다. 이때 마농이 부르는 아리아 '홀로 상처 입고 버림받은'은 이 오페라의 백미로 남아 있다. 그리고 마농은 죽는다. 데 그뤼도 그녀의 주검 위로 탈진한 채 쓰러진다.

추천 CD

_제임스 레바인 지휘, 메트로폴리탄 오케스트라, Decca
미렐라 프레니(마농 레스코), 루치아노 파바로티(데 그뤼),
드웨인 크로프트(레스코), 주세페 타데이(제롱트)

파바로티와 프레니 콤비의 명연주 앨범이다. 일편단심의 순수한 청년을 연기하기에는 파바로티의 오염되지 않은 맑은 목소리가 제격이다. 맑고 간절하며 마지막 장면에선 비통하기도 하다. 연약한 마농의 역할에는 프레니의 떨리는 고음이 역시 제격이다. 애절하고 불쌍해 보인다. 프레니는 도밍고와도 협연했는데(DG), 도밍고는 처량한 남자를 연기하기엔 너무 건장하고 힘 있다.

사랑은 원래 잘못된 사람과 하는 것

노먼 주이슨의 〈문스트럭〉과 푸치니의 〈라 보엠〉

이탈리아 사람들은 미신을 지나치게 믿는다. 빗자루는 세워두지 않고, 사다리 아래로는 절대 지나가지 않는다. 해서는 안 되는 것, 그것을 지키는 이유는 미신이 종종 그렇듯 악운을, 궁극적으로는 죽음을 피할 수 있게 하기 때문이다. 이성의 정반대 편에 있는 이런 신비주의를 신봉하다보니, 정말 중요한 것마저 잃어버릴 정도로 이들은 미신을 과도하게 믿는다. 이탈리아인들이 미신의 과도한 신봉자들인지 '과학적으로' 조사된 결과는 없다. 그러나 중요한 것은 다른 사람들이 이탈리아인을 그렇게 생각한다는 점이다. 이탈리아 사람들의 이런 관습을 소재로 삼아 일종의 '종족 코미디'ethnic comedy로 발전시킨 작품이 바로 〈문스트럭〉Moonstruck(1987, 노먼 주이슨 감독)이다.

 뉴욕의 이탈리아인을 풍자한 코미디

어떤 민족이든 다른 민족에 대해 특별한 인상을 갖고 있다. 대체로 사람들은 다른 민족을 좋게 보기보다는 안 좋은 점을 주로

Puccini

#1

〈문스트럭〉의 도입부. "달이 당신의 눈에 마치 커다란 피자처럼 가득 찰 때, 바로 그게 사랑이지요." 딘 마틴의 달콤한 노래가 들려오는 가운데, 둥근 보름달이 뜬 뉴욕의 밤 풍경이 보인다.

꼬집어 말한다. 우리가 이웃인 일본인과 중국인을 어떤 식으로 말하는지를 생각한다면 다른 민족에 대한 일반적인 평가가 얼마나 부정적인지를 알 수 있다. 다른 민족을 의미하는 부정적인 단어들은 아주 많은데, 그들을 찬양하는 단어는 별로 없는 점을 봐도, 사람들은 다른 민족들을 낮추어봐야 속이 편한 듯하다.

이탈리아 사람들을 바라보는 인상은 각 나라마다 다를 것인데, 미국의 뉴욕 사람들이 어떻게 생각하는지는 〈문스트럭〉에 잘 드러나 있다. 다행히(?) 이 코미디는 이탈리아인의 부정적인 점을 사정없이 욕하는 게 아니라, 바로 그 점을 풍자의 소재로 삼아 웃음도 선사하고, 또 쓸쓸한 여운까지 남긴다. 찰리 채플린 이후 수많은 코미디 작가들이 지향하는 '웃기면서도 쓸쓸한' 드라마가 탄생한 것이다. 그 소재는 미신이다.

"달이 당신의 눈에 마치 커다란 피자처럼 가득 찰 때, 바로 그게 사랑이지요." 딘 마틴의 달콤한 노래가 들려오는 가운데, 둥근 보름달이 뜬 뉴욕의 밤 풍경이 보인다. 밤에 터질 듯 둥글고 커다란 달을 바라볼 때, 그 달을 바라보고 있는 사람의 가슴에는 그만큼 큰

사랑이 자리 잡고 있다는 노래인데, 달이 의미하는 '마력'과 이탈리아인의 '열정'이 겹쳐 떠오르는 도입부이다. 그래서 영화의 제목도 '달에 홀린'moonstruck이다. 배경은 뉴욕에서도 이탈리아인이 몰려 사는 '리틀 이탈리아'Little Italy이다. 미술의 거리인 소호와 가깝고, 바로 옆에 차이나타운이 있으며, 마틴 스코시즈의 마피아 관련 영화에도 자주 등장하는 곳으로, 이탈리아 식당, 와인가게, 커피집, 피자가게, 아이스크림가게 등 이탈리아의 조그만 구역을 통째로 이곳으로 옮긴 듯한 공간이다.

　　로레타(셰어)는 30대 후반의 과부다. 장의대행사에서 일하는 그녀는 늘 죽음의 악운 때문에 인생이 꼬인다고 생각한다. 첫 남편은 교통사고로 잃었는데, 가톨릭 집안의 전통을 위반하고 괜히 시청에서 결혼하는 바람에 악운이 겹쳐 그런 사고가 났다고 믿는다. 그녀는 앞으로 더 이상 사랑은 없다고 체념하며 산다. 그런데 늘 검은 옷을 감고 다니는 그녀에게 역시 이탈리아 출신의 이웃 남자가 청혼을 한다. 단, 조건이 하나 있다. 시칠리아에 있는 어머님이 죽어가고 있으므로 임종을 지켜본 뒤 결혼하자는 것이다. 그래야 악재를 피할수 있다고 호들갑을 떤다.

　　그 남자는 어머니의 임종에 참석하기 위해 이탈리아로 가며, 자신의 단 하나밖에 없는 동생 로니(니콜라스 케이지)도 결혼식에 초대하라고 로레타에게 말한다. 형제는 몇 년 전 말다툼을 한 뒤 5년이상 서로 연락도 하지 않는 사이다. 빵집에서 빵 굽는 일을 하는 로니는 형을 증오한다. 형 때문에 화덕에 손이 들어가 손을 하나 잃었고, 그 사고로 약혼녀도 잃었기 때문이다. 그런데 그 형의 약혼녀라는 여자가 찾아와서 결혼식에 오라고 하니, 화가 다시 치밀어 오른다. 당장 큰 칼을 가져와서 자신의 목을 자르겠다고 난리다. 이런 식으로 영화는 계속해서, 과장하고 흥분 잘하는 이탈리아인의 태도를 웃음의 대상으로 삼는다.

Puccini

#2
이탈리아 청년 로니의 공간은 오페라의 세계로 장식돼 있다. 그의 방에는 주세페 베르디의 커다란 초
상화가 걸려 있고, 그는 턴테이블로 종종 오페라를 듣는다.

이탈리아인의 과도함, 이를 우려먹어 유명한 감독이 펠리
니의 조감독 출신인 리나 베르트뮐러Lina Wertmüller다. 〈미미의 유혹〉
Mimì metallurgico ferito nell'onore(1972) 등을 발표하며 1970년대 이탈리아
코미디를 널리 알린 장본인이다. 그녀의 영화 속 인물들은 걸핏하면
바람 피우고, 그래서 배신당한 사람은 복수한다며 칼 들고 설친다.
그들의 과도한 행동에 우리 관객은 웃음을 터뜨리는데, 노먼 주이슨
Norman Jewison 감독은 베르트뮐러의 그런 영화들을 기억나게 한다.
니콜라스 케이지가 차라리 죽겠다며 소리를 질러대자, 역시 그만큼
성질 급하고 과격한 로레타로 나오는 셰어도 한 발짝도 물러나지 않
고 같이 소리를 질러대며, 그런 악운이 꼭 형 때문만은 아니라고 맞
받아친다.

🪶 사랑하는 사람과 〈라 보엠〉을 보고 싶다는 희망

열정적이고 낭만적인 청년, 어찌 보면 전형적인 이탈리아
남자인 로니의 공간은 오페라의 세계로 장식돼 있다. 그의 방에는

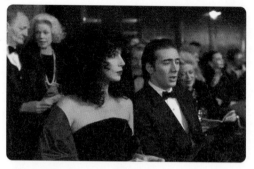

#3

로니는 일생의 소원이 사랑하는 여자와 오페라를 보러 가는 것이라며, 로레타에게 오늘 밤 그 소원을 이룰 수 있게 해달라고 청한다.

#4

그날 메트로폴리탄 극장에서 연주되는 오페라는 〈라 보엠〉. 3막에서 여주인공 미미가 '어디서 기쁨이 나올까?' 라는 아리아를 부른다.

#5

미미가 이별의 아리아를 부르는 장면을 보고 로레타는 눈물을 흘린다. 그녀의 눈물을 보니 로니는 내심 승리의 찬가를 부른다.

베르디의 커다란 초상화가 걸려 있고, 그는 턴테이블로 종종 오페라를 듣는다. 방문한 로레타와 한바탕 말싸움을 한 뒤 로니가 듣는 음악은 이 영화에서 반복해서 연주되는 자코모 푸치니의 〈라 보엠〉La Bohème이다. 이 오페라는 뒤에 나오는 〈초급 이태리어 강습〉에서도 주요한 모티브로 사용된다. 로레타는 결혼식에 시동생을 초대하러 갔다가, 열정적인 이탈리아 여성답게(물론 과도하게 정형화시킨 것이지만) 바로 그날 그만 금지된 사랑의 선을 넘어버린다. 미래의 형수와 시동생이 사랑에 빠진 것이다. 영화는 이후 금지된 사랑이 어떻게 결실을 맺는지를 그리는 로맨틱코미디의 공식을 따른다. 짝짓기가 성공할 때 영화는 끝날 것인데, 이 어려운 매듭을 푸는 데 바로 〈라 보엠〉이 이용된다.

밤새 있었던 일을 절대 비밀로 하고, 이 비밀을 관 속까지 가져가야 한다고 매몰차게 말하는 로레타에게 로니는 한 가지 청을 들어주면 그러겠다고 말한다. 일생의 소원이 사랑하는 여자와 오페라를 보러 가는 것인데, 오늘 밤 그 소원을 이룰 수 있게 해달라는 것이다. 메트로폴리탄 극장에서 오늘 연주되는 오페라는 〈라 보엠〉이다. 3막에서 여주인공 미미가 이별의 순간에 부르는 아리아, '어디서 기쁨이 나올까?'Donde lieta usci al tuo grido를 들을 때, 로레타는 흐르는 눈물을 참을 수 없다. 그녀는 오페라를 본 적이 없는 사람이다. 그런데도 미미가 눈으로 덮인 차가운 들판에 서서 사랑하는 사람 로돌포에게 이별의 노래를 눈물을 뿌리며 부르자 감정이 폭발해버린 것이다. 그녀의 눈물을 보고 로니는 내심 승리의 찬가를 부른다.

🌿 오페라처럼 열정적인 사랑의 고백

그러나 오페라는 오페라이고, 현실은 현실. 로레타는 로니의 사랑을 거부하려고 노력한다. 이때 로니는 그 어떤 영화에서도

보기 드문, 열정적인 사랑의 고백을 늘어놓는다. 니콜라스 케이지가 어떻게나 청승맞게, 또 연극적으로 과도하게 고백 연기를 하는지, 마치 한 편의 오페라를 보는 듯하다. 망설이는 그녀에게 로니는 마치 오페라의 노래를 부르듯 울부짖는다.

　"우리는 우리를 망치려고 여기에 있다/ 우리의 심장을 부수기 위해/ 잘못된 사람을 사랑하기 위해/ 그리고 죽으려고 우리는 여기에 있다."

　상당히 도전적인 대사인데, 많은 사람들은 '자신을 일으켜 세우려고, 심장을 더욱 따뜻하게 하려고, 자기에게 맞는 사람을 사랑하려고, 그래서 살아가려고' 한다지만, 그 모든 이야기는 사랑이 아니라 "똥"이라는 게 로니의 생각이다. 다시 말해, 이 낭만적인 이탈리아 청년은 과격하게도 "잘못된 사람과 심장이 부서지게 사랑하다가 죽는 게 사랑"이라고 열변을 토해낸다. 열정적인 남자가 확신에 가득 찬 목소리로 "사랑은 원래 잘못된 사람과 하는 것"이라고 열변을 토해내면, 넘어가지 않을 여성이 있을까?

　로니가 사랑의 고백을 늘어놓을 때, <라 보엠>에서 로돌포가 미미에게 사랑을 고백하는 아리아 '오! 사랑스러운 소녀여'O soare

Puccini

fanciulla가 들려온다. "새벽 달빛에 비친 달콤하고 온화한 당신의 얼굴/ 당신이라면 항상 꿈꿔왔던 내 꿈을 실현시킬 수 있겠소/ 당신의 한없는 온화함에 내 영혼은 마비되오/ 사랑의 키스를……." 이렇게 〈문스트럭〉은 〈라 보엠〉의 유명한 아리아가 계속해서 두 남녀의 관계를 끌고 가는 것으로 진행되고 있다.

영화에 쓰인 노래는 테너 카를로 베르곤치, 소프라노 레나타 테발디가 연주한 것이다. 1959년 데카Decca 레이블로 녹음된 것으로, 지금도 〈라 보엠〉 관련 음반 중 최고급으로 꼽힌다.

가난 앞에 무너져버린 예술가들의 사랑

La Bohème

1830년경 파리, 크리스마스 이브. 시인 로돌포(테너)는 화가인 마르첼로(바리톤), 그리고 철학자, 음악가 친구들과 함께 파리의 어느 다락방에 산다. 보헤미안처럼 자유롭게 사는 예술가들이지만, 이들은 지독하게 가난해서 당장 방의 난로를 지필 땔감조차 없다. 로돌포는 자신이 쓴 희곡 원고로 난로를 피울 작정이다. 집주인이 들어와 방세를 독촉하자, 이들은 꾀를 내어 집주인의 약점을 잡아 그를 쫓아낸다. 친구들은 모두 크리스마스 이브를 즐기러 밖으로 나가고, 로돌포는 홀로 남아 작품을 쓰고 있다. 이때 창백한 얼굴의 미미(소프라노)가 들어와 초에 불을 좀 붙여가도 좋으냐고 묻는다. 그녀는 기침을 심하게 한다. 바람이 불어 겨우 붙인 촛불이 꺼지자 두 사람은 바닥을 손으로 더듬거리며 잃어버린 미미의 집 열쇠를 함께 찾는다. 로돌포가 부르는 '그대의 찬 손', 미미가 부르는 '내 이름은 미미', 그리고 다시 로돌포가 부르는 '오, 사랑스런 아가씨'가 연이어 연주된다. 두 사람은 사랑에 빠진 것이다.

바깥은 축제 분위기다. 카페에 일행들이 자리를 잡고 있을 때, 마르첼로의 애인인 무세타(소프라노)가 어떤 나이 든 남자를 데리고 나타난다. 마르첼로는 질투심을 느낀다. 무세타는 그가 더욱 질투심을 느끼도록 그 중년 남자와 친한 척한다. 마르첼로가 화를 내는 것을 보고, 사랑을 확인한 무세타는 중년 남자를 잠시 심부름 보낸 사이, 마르첼로에게 더 큰 사랑을 표현한다. 그러고는 그 중년 남자 앞으로 계산을 남기고, 무세타와 이들은 술과 음식을 실컷 먹어치운다.

파리 근교. 마르첼로가 머무는 곳에 몸이 더욱 허약해진 미미는 찾아왔다. 로돌포 문제를 마르첼로에게 상의하기 위해서다. 그의 질투가 너무 심해 매일 싸우고, 도무지 지옥과 같은 지금의 생활을 더 이상 못 하겠다는 것이다. 이때 로돌포도 마르첼로를 찾아온다. 미미는 무정한 여자라서 함께 살기 어렵다는 넋두리다. 나무 뒤에 숨어 있던 미미는 기침을 하는 바람에 모습이 탄로나고, 자신이 무정하지 않다고 해명한다. 이때 무세타도 나타난다. 그녀는 마르첼로를 비난하기 시작하고, 이들 커플은 본격적인 말싸움을 시작한다. 결국 4명의 연인이 모두 자신의 심정을 토로하는 격정의 시간을 갖게 된다.

다시 파리의 그 다락방이다. 예술가들은 여전히 가난하다. 무세타가 나타나 미미가 죽어가고 있다며 그녀를 급히 이곳으로 데려와 침대에 눕힌다. 몸을 가누지 못할 정도로 허약해진 미미는 기침을 심하게 한다. 무세타는 귀걸이를 팔고, 철학자는 외투를 팔아 약값을 마련하려고 한다. 방에는 로돌포와 미미만 남았다. 미미는 행복했던 과거를 회상하며 서서히 죽어간다. 약 한번 제대로 써보지도 못하고 미미가 시름시름 앓는다는 사실에 로돌포는 가슴이 찢어진다. 그녀가 자는 줄 알았는데, 밖에서 들어온 음악가는 미미가 이미 죽었다는 사실을 확인해준다. 로돌포는 미친 듯 미미를 부르며 울부짖는다.

_툴리오 세라핀 지휘, 로마 산타 체칠리아 오케스트라,
Decca
카를로 베르곤치(로돌포), 레나타 테발디(미미), 에토레 바스티아니니(마르첼로), 잔나 단젤로(무세타)

미미 역으로는 레나타 테발디가 제격이다. 가냘프고 순결한 목소리다. 게다가 품격이 있다. 카를로 베르곤치가 격정적이고 큰 목소리로 마지막 장면에서 '미미!' 하고 울부짖을 때는 눈물이 왈칵 쏟아질 것 같다. 바스티아니니는 당대 최고의 바리톤으로 손색이 없다. 1959년 녹음.

_헤르베르트 폰 카라얀 지휘, 베를린 필하모닉 오케스트라,
Decca
루치아노 파바로티(로돌포), 미렐라 프레니(미미), 롤란도 파네라이(마르첼로), 엘리자베스 하우두(무세타)

파바로티의 레퍼토리 중 〈사랑의 묘약〉과 더불어 가장 그에게 어울린다는 평을 듣는 작품이다. 파바로티의 맑고 높은 목소리는 시인 로돌포의 캐릭터를 뛰어나게 연기하고 있다. 조안 서덜랜드와 더불어 파바로티의 오래된 오페라 파트너인 미렐라 프레니의 청순한 연주도 일품이다. 〈라보엠〉 앨범 중 대중적 인기가 아주 높은 앨범이다.

탈선의 쾌락을 찾아서
론 셰르픽의 〈초급 이태리어 강습〉과 푸치니의 〈라 보엠〉

베니스는 카사노바의 도시다. 문학가이자 여행가이며, 자서전 『나의 삶』을 남긴 발군의 작가인데, 아쉽게도 현재의 우리들에게 그의 이미지는 바람둥이로만 남아 있는 것 같다. 모차르트의 〈돈 조반니〉에 따르면, 카사노바는 2천여 명의 여성을 농락한 난봉꾼이 맞다. 그런데 왠지 그의 이야기를 들으면 파렴치범을 대할 때의 불쾌감보다는, 이유를 알 수 없는 미소가 입가에 머물곤 한다. 카사노바에게는 계몽주의 시대의 일방적이고 강압적인 이성을 일부러 비켜가는 탈선의 쾌감이 있다.

그래서 그런지 카사노바의 고향, 베니스에서는 그처럼 무슨 짓을 해도 허용될 것 같은 알 수 없는 기대감을 갖곤 한다. 설사 그런 기대감이 전혀 사실에 근거하지 않는 망상이라 할지라도, 그리고 베니스도 사실은 빡빡한 일상이 반복되는 평범한 도시라 할지라도, 많은 (유럽) 사람들은 지금도 베니스가 어떤 탈출구가 되기를 꿈꾼다.

Puccini

우리에겐 부산영화제를 통해 소개됐던 〈초급 이태리어 강습〉Italian for Beginners(2000)도 삶의 변화를 꿈꾸는 평범한 사람들의 베니스 여행기다. '도그마 95'에 서명한 덴마크 영화로, 도그마 영화들이 리얼리즘의 진지한 주제를 주로 다뤘던 점과 달리 이 영화는 로맨틱코미디다. 감독 론 셰르픽Lone Scherfig(1959~)은 여성으로는 처음으로 도그마 장편영화를 만들었는데, 이 영화로 베를린 영화제에서 은곰상을 수상하며, 단번에 자신의 이름을 알리는 데 성공한다.

영화는, 최근에 아내를 잃은 젊은 목사 안드레아스가 코펜하겐의 어느 교회에 부임하는 장면으로 시작한다. 날씨는 희뿌옇고 춥다. 이곳의 늙은 목사가 정신에 문제를 일으켜 안드레아스는 임시로 일하러 왔고, 앞으로도 길게 머물고 싶은 생각은 별로 없다. 그는 지금 아내의 죽음을 잊기 위한 여행을 하고 있는 것처럼 보인다. 교회는 거의 비어 있고, 설사 교인들이 주일의 예배에 참여해도 목사 안드레아스의 설교에는 별로 귀 기울이지 않는다. 그는 목사임에도 불구하고 교회에서 소외돼 있다. 차분한 성격의 안드레아스는 도시의 이곳저곳을 기웃거리지만 선뜻 사람들 사이로 끼어들지도 못한다.

"초급자를 위한 이탈리아어반에 들어오세요." 겉돌던 안드레아스에게 호텔의 직원 요르겐이 던진 제안이다. 몇몇 이웃이 일주일에 한 번, 저녁에 모여 이탈리아어를 배우고 있으니, 사람들도 사귈 겸 그곳으로 오라는 것이다. 요르겐은 순진해 보이는 30대 중반의 남자로 타인을 돕는 데 주저하지 않는 착한 독신남이다. 그는 호텔의 식당에서 일하는 이탈리아 여성 줄리아에게 마음이 있으나, 10살 이상 차이 나는 나이 때문에 쑥스러워서 감히 말도 못 건넨다.

카렌이라는 미용사에겐 알코올 중독자인 어머니가 한 분 있다. 고통이 너무 심해 병원에서도 모르핀 주사를 놓아주는 것 외

에는 별 도움을 줄 수 없는 지경이다. 이미 죽음 앞에 굴복했건만 '과학' 덕택에 생명을 유지하고 있는 셈이다. 카렌은 멋도 있고 매력적인 여성인데, 엄마의 고통을 바라보며 매일 눈물을 흘린다. 이렇게 영화의 전반부는 죽음의 분위기가 압도하고 있다. 늙음, 질병, 정신병, 그리고 죽음 등 우리 삶의 피할 수 없는 종결 부분이 영화에서는 도입부에 배치돼 있으며, 그래서 영화는 좀 무겁게 시작한다. 춥고 흐린 날씨만큼이나 이들의 삶은 절망에 가깝다.

🌿 카사노바의 도시, 베니스로의 여행

빵집 처녀 올림피아는 자신을 무능력자라고 구박만 해대는 아버지와 함께 산다. 자주 뭘 떨어뜨리고 넘어지곤 하는 그녀는 아버지의 욕설이 듣기 싫지만, 진짜로 자신은 능력이 없다고 여기며 열등감에 빠져 있다. 직장에선 허둥대고, 집에선 욕먹는 참 따분한 일상이다. 올림피아는 어릴 때 잠시 본 어머니가 이탈리아 여자라고 여기고 있고, 그래서 이탈리아로 가보려는 희망에 초급반에 들어온다. 그곳에 가면 삶이 좀 바뀔지 누가 알겠는가? 그녀가 처음 간 이탈리아어반에는 역시 처음 온 안드레아스가 혼자 앉아 있다.

호텔 안에 있는 식당 주인은 이탈리아 말을 제법 잘하는 할핀이라는 남성이다. 이탈리아 축구팀인 유벤투스가 이곳에 잠깐 온 덕분에 유명세를 타서 짭짤한 수입을 올리고 있고, 유벤투스의 팬을 자처하는 그는 종종 그 팀의 흑백 줄무늬 유니폼을 입고 등장한다. 고아 출신인 그가 이탈리아 말을 잘하는 것은 식당에서 함께 일하는 이탈리아 여성 줄리아 덕택이다. 전반부에는 이렇게 죽음과 절망, 그리고 고독에 갇힌 남자 셋, 여자 셋 등 여섯 명의 주요 인물들이 소개되고, 후반부는 짐작할 수 있듯 이들 사이의 짝짓기가 진행된다. 그 사랑의 라이트모티브로 쓰인 음악이 바로 푸치니의 〈라 보엠〉이다.

Puccini

〈라 보엠〉에서 바람기 많은 무세타(산드라 파세티)가 늙은 부자 애인을 동반하고 파티에 와서는, 애인인 마르첼로에게 아직도 오로지 당신만을 사랑하고 있다며 고백하고 있다.

〈초급 이태리어 강습〉은 시종일관 〈라 보엠〉의 모티브로 진행된다. 빵집 처녀 올림피아가 휘파람으로 부는 멜로디가 이 영화의 주제음으로 쓰였다. 지독하게 가난한 예술가들의 사랑을 다룬 〈라 보엠〉도 바로 이 영화처럼 춥고 흐린 파리의 하늘 아래서 진행되는 오페라이다. 실제로 파리에서 잠시 생활했던 푸치니가 가난과 외로움에 고통받을 때, 원망하며 바라보았던 그 겨울 하늘을 작품 속에 옮긴 것이다. 영화에서나 오페라에서나 춥고 흐린 하늘은 인물들의 심리를 은유하는 장치로 쓰였다. 코펜하겐은 물론이고, 베니스에 가서도 인물들은 찌푸린 흐린 하늘에서 벗어나지 못한다. 맑은 하늘을 볼 수 있을지는, 영화가 다 끝나갈 때쯤에야 짐작할 수 있다.

〈라 보엠〉에서 가장 유명한 아리아는 아마 주인공인 로돌포와 미미가 부르는 '그대의 찬 손'Che gelida manina과 '내 이름은 미미'Sì. Mi chiamano Mimi일 것이다. 그런데 이 영화에서 쓰인 멜로디는 2막의 크리스마스 파티에 나오는 '내가 길을 걸어갈 때'Quando men vo이다. '무세타의 왈츠'라고도 불리는 이 곡은 젊은이들의 불타는 사랑을 찬미하는 노래다. 바람기 많은 무세타가 늙은 부자 애인을 동반하고 파티에 와서는 애인인 마르첼로에게 자신은 변심한 게 아니

#1

영화 〈초급 이태리어 강습〉의 외로운 주인공 6명은 꿈에 그리던 베니스로의 단체여행에 오른다. 고립된 6명의 인물들에게 〈라 보엠〉의 '무세타의 왈츠' 멜로디가 사랑의 묘약으로 쓰인다.

라, 여전히 당신만을 사랑하고 있다고 고백하는 노래다. 변심한 줄 알았던 그녀가 사랑을 고백하자 기분이 떠나갈 듯 좋은 마르첼로가 "나의 청춘아, 넌 아직 죽지 않았다. (애인을 바라보며) 당신이 나의 문을 두드린다면, 나의 심장이 가서 그 문을 열리라"며 환희에 가득 차서 노래하는 사랑의 절정이다.

고립된 여섯 명의 인물들에게 이 노래는 사랑의 묘약으로 쓰인다. 이들은 모두 누군가가 문을 두드려주면 '심장이 달려가서' 그 문을 열어줄 준비가 돼 있는 사람들이기 때문이다. 이들이 코펜하겐에 머물러 있는 한, 먼저 문을 두드리는 일은 일어나지 않는다. 문을 두드리는 용기는 '물의 도시' 베니스에 도착해서야 가능할 것 같다. 여섯 주인공들은 꿈에 그리던 베니스로의 단체여행에 오른다.

🌿 사랑의 모티브로 쓰인 〈라 보엠〉의 '무세타의 왈츠'

푸치니의 오페라는 주로 여성이 극을 끌고 간다. 〈토스카〉 Tosca의 여주인공처럼 강렬한 캐릭터이든지 아니면 〈라 보엠〉의 미

Puccini

미처럼 청순가련형이든지 관계없다. 그의 오페라에선 늘 여성이 압도적인 위치를 점하고 있다. 〈라 보엠〉의 주인공도 여성인 미미다. 사랑에 희생되는 연약한 캐릭터이다. 그래서 미미 역으로는 주로 순결하고 청순한 목소리를 가진 소프라노가 기용됐다. 이탈리아의 대표적인 소프라노인 레나타 테발디의 연기가 그 전형으로 평가되며, 또 미렐라 프레니, 레나타 스코토 등의 녹음도 명연주로 알려져 있다. 테발디의 불쌍하고 가련한 연기는 지금도 듣는 사람을 눈물짓게 만들 정도로 호소력이 짙다. 마리아 칼라스의 인기가 워낙 높아 그녀도 미미를 연기했는데, 캐릭터와 목소리의 관계에서 보자면 잘못된 캐스팅에 가깝다.

미미의 상대역인 로돌포 역으로는 루치아노 파바로티Luciano Pavarotti가 최고로 꼽힌다. 사실 파바로티는 복잡한 성격을 가진 테너를 연기하기에는 역부족이라는 지적을 자주 받았는데, 로돌포 역이나 〈사랑의 묘약〉의 네모리노처럼 단순하고 순수한 청년의 연기에선 뛰어난 실력을 과시한다.

자, 여섯 명의 주인공들이 서로서로 짝을 찾아 베니스의 골목길을 헤매고 다닌다. 비를 맞으며 사랑을 고백하기도 하고, 베니스의 그 유명한 좁은 골목길에서 즉흥적으로 섹스도 한다. 베니스에서는 그래도 될 것 같지 않은가? 저녁이 되자 모두 약속한 식당에 나타난다. 누가 누구와 짝을 이뤘는지는 상상에 맡기겠고, 이들이 서로의 동반자를 찾았다고 생각할 때, 피아노곡으로 편곡된 '무세타의 왈츠'가 조용하게 흐른다. '누군가 문을 두드리면 심장이 가서 그 문을 열' 준비가 된 것이다.

죽음의 대가를 요구하는 사랑

데이비드 크로넨버그의 〈M. 버터플라이〉와 푸치니의 〈나비 부인〉

동양 사람으로서 푸치니의 〈나비 부인〉Madama Butterfly을 듣는 것은 여간 불편한 게 아니다. 내용이 전형적인 오리엔탈리즘이기 때문이다. 미국인 남자는 한 번의 유희로 사랑을 했는데, 일본 여자는 순진하게도 그 무책임한 사랑에 생명을 바친다는 내용이다. 백인 남자들은 지금이나 백 년 전이나(오페라는 1904년에 초연됐다) 동양 여자에 대해, 아니 동양에 대해 어처구니없을 정도로 이기적인 판타지를 품고 있는 셈이다. 과연 그렇기만 할까? 그런 '악질적인' 내용만으로 지금까지 관객의 사랑을 받을 수 있을까?

〈나비 부인〉, 오리엔탈리즘의 '악질' 드라마?

데이비드 크로넨버그David Cronenberg(1943~)의 데뷔 이미지는 '천재 소년', 그것이었다. 머리가 비상하게 좋은 소년들이 주로 그렇듯, 감독은 독특한 공상과학적 주제에 집착했고, 그런 희한한 내용을 괴기스런 이미지에 담아 단번에 주목을 받았다. 오직 그만이 상

상할 수 있을 것 같은 이야기와 이미지는 1980년대에 절정을 맞아, 〈초인지대〉The Dead Zone(1983), 〈비디오드롬〉Videodrome(1983), 〈플라이〉The Fly(1986), 〈데드 링거〉Dead Ringers(1988) 등의 수작들을 연속해서 내놓는다.

특히 〈데드 링거〉가 나왔을 때, 그에게 '예술가'의 칭호가 자연스럽게 붙었고, 캐나다라는 영화적 변방국가가 예술영화를 생산하는 문제적인 국가로 변신하기에 이르렀다. 제레미 아이언스Jeremy Irons가 쌍둥이 외과의사 역을 맡아, '사랑과 죽음'의 대조적인 세계를 동시에 연기하며 쓸쓸하고 차갑게 죽어갈 때, 크로넨버그의 비극적 세계는 절정에 다다른 듯 보였다. 괴상한 영화만 만들던 이상한 청년으로 인식되던 그가 어느덧 '작가'의 반열에 들어선 것이다.

그런데 갑자기 방향을 틀어 '공상' 또는 '과학' 등 감독의 영화적 소재와는 전혀 동떨어진 작품을 발표하여 주변 사람들을 어리둥절하게 만든 작품이 있는데, 바로 〈M. 버터플라이〉M. Butterfly (1993)가 그것이다. 보기에 따라서는 지극히 단순한 멜로드라마다. 그래서인지 크로넨버그의 오랜 팬들은 무척 실망한 작품이기도 하다. 그러나 이 영화는 '서늘한' 슬픔을 담은 멜로드라마라는 감독의 또 다른 작품 세계를 열었고, 이런 경향은 〈스파이더〉Spider(2002)에서 더욱 빛났다.

제목을 푸치니의 오페라에서 따온 것에서 짐작할 수 있듯이 영화는 〈나비 부인〉의 이야기를 배경으로 깔고 있다. 다시 말해 영화와 오페라의 내용이 병렬로, 나란히 제시되는 이야기 구조인 것이다. 프랑스 외교관 르네 갈리마르(여기서도 주연은 제레미 아이언스)는 북경의 대사관에서 일하고 있는데, 어느 날 외교계 파티에서 중국의 경극 가수 송 릴링(존 론)이 부르는 〈나비 부인〉의 유명한 아리아 '어떤 갠 날'Un bel dì vedremo을 듣는다. 나비 부인이 자신이 버림받았다는 사실을 부정하며, 미국인 남편이 어떤 갠 날 돌아오리라고 염원하는 애달

픈 독창이다. 그녀의 염원이 너무나 희망 없고 또 간절하여 보는 사람마저 눈물을 흘리게 만드는 이 오페라의 절정의 노래다(2막 1장).

그녀의 노래에 반한 갈리마르는 "빼어난 연기였다", "여성의 희생이 감동적이었다"며 말을 건다. 그때 가수의 입에서 나온 말은 바로 서양인의 오리엔탈리즘을 비판하는 내용이다. 때는 문화대혁명을 2년 앞둔 1964년이다. "만약 키 작은 동양 남자와 금발 여성이 사랑에 빠졌는데, 배신당한 금발 여성이 자살한다면 그때도 감동적이겠어요?" 노래나 부르는 단순한 가수로 알고 접근했던 갈리마르는 느닷없이, 조그만 동양 여자로부터 윤리교육까지 받은 셈이 됐다. 오페라 속의 순진한 일본 여성과 공산주의 국가의 의식화된 여성은 아주 달랐던 것이다. 그녀는 마치 어린아이에게 가르치듯 한마디 더한다. "오페라에서 중요한 건, 이야기가 아니라 음악이랍니다." 갈리마르는 가수가 적어도 오페라의 주인공처럼, 순수한 사랑을 위해 목숨을 끊는 희생을 찬미할 줄 알았는데, 전혀 다른 이야기를 하기에 약간 당황한다.

✿ 남자 '나비 부인'

그날 이후 갈리마르는 중국 속으로, 또 그 중국 여자 속으로 빨려 들어간다. 혼자서 경극도 보고, 북경의 밤길을 걸으며 중국 인민의 일상을 관찰하기도 한다. 그러나 무엇보다도 그의 혼을 흔드는 존재는 신비한 외모와 목소리를 가진 바로 그 가수다. 〈나비 부인〉의 미국인 장교와 일본인 게이샤처럼, 프랑스의 백인 외교관과 중국의 경극 가수 사이에 불같은 사랑이 싹튼다.

오페라의 주인공은 유희의 희생자가 된 일본 여성이다. 사랑의 환희, 이별의 고통, 재회의 갈망 그리고 버림받은 자의 절망 등이 강렬한 인상을 가진 동양 여자를 중심으로 펼쳐진다. 〈토스카〉

Puccini

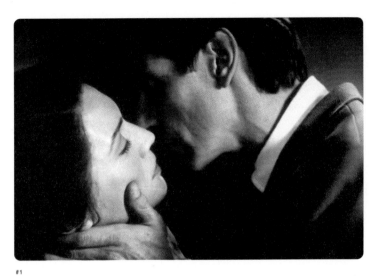

#1
갈리마르는 신비한 외모와 목소리를 가진 경극 가수의 매력에 빨려 들어간다. 〈나비 부인〉의 미국인 장교와 일본인 게이샤처럼, 프랑스의 백인 외교관과 중국의 경극 가수 사이에 불같은 사랑이 싹튼다.

등 푸치니의 작품이 대개 그렇듯, 〈나비 부인〉에서도 극을 끌고 가는 중심 인물은 '여성'이다. 나비 부인은 누가 봐도 버림받은 불쌍한 위치로 전락했건만, 자기의 애인인 미국인 장교는 반드시 돌아오리라는 희망을 절대 포기하지 않는다. 그러나 그 남자가 결혼한 채 미국인 아내를 동반하고 일본에 돌아오자, 나비 부인은 자신의 명예를 지키기 위해 단도로 자결하는 전형적인 일본식 결말을 따른다.

이런 오페라의 이야기 구조가 그대로 깔려 있는 게 영화 〈M. 버터플라이〉다. 사랑하고, 상처받고, 그리고 사랑의 희생자는 결국 자결한다. 그런데 영화에선 이야기의 중심이 서양 남성으로 바뀌었다. 남자가 비극의 중심에 선다. 갈리마르는 동양 여자와 사랑을 나눴지만, 그 사랑 때문에 외교관 생활까지 망치고 만다. 그는 스파이 혐의로 감옥에 갇히는데, 나비 부인처럼 외모도 점점 여성으로 변해간다. 길게 칠한 눈썹, 붉은색이 빛나는 손톱 등 여자 같은 외모로 그는 어느덧 동료들 사이에서 유명 인물이 된다.

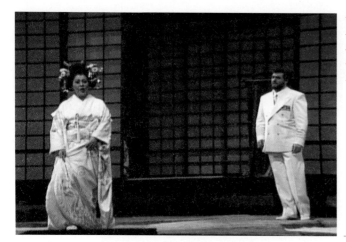

1986년 라 스칼라 극장에서 상연된 〈나비 부인〉 공연 장면. 푸치니의 작품이 대개 그렇듯 〈나비 부인〉에서도 극을 끌고 가는 중심 인물은 '여성'이다.

어느 날, 교도소 안에서 갈리마르는 일종의 공연을 하는데, 자기의 삶을 송두리째 바꾸어버린 바로 그 〈나비 부인〉의 클라이맥스 부분이다. '어떤 갠 날'과 더불어 오페라에서 가장 유명한 아리아인 '명예롭게 살지 못한다면, 명예롭게 죽으리'Con onor muore의 멜로디가 흐르는 가운데, 사랑과 명예를 모두 잃은 갈리마르는 손거울로 자신의 목을 찔러 나비 부인처럼 자결한다.

꽃 푸치니의 비극적 선율

〈M. 버터플라이〉는 오리엔탈리즘을 살짝 비켜갔다. 사랑에 울고불고 하는 인물이 동양 여성인 사실에 거부감을 느꼈던 관객이라면, 그런 불편함이 상당 부분 약화됐다(영화를 안 본 사람을 위해, 동양 여성의 신분에 대해 정확히 밝히지 않았는데, 그녀의 정체성은 좀 복잡하다). 자, 그렇다면 영화의 도입부에서 들었던 대사, 즉 "오페라에서 중요한 건, 이야기가 아니라 음악입니다"라는 가수의 말을 상기해보자.

이 영화는, 그러니까 그 가수의 말대로, 결국에는 음악의 아름다움을 맘껏 드러낸 드라마가 됐다. 인종적 편견이 개입될 수 있

Puccini

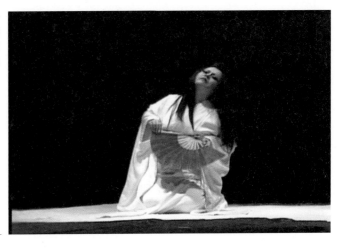

나비 부인은 사랑하는 남자가 결혼한 채 미국인 아내와 함께 일본에 돌아오자, 자신의 명예를 지키기 위해 단도로 자결한다.

는 이야기 부분은 약화되고, 그 자리에 푸치니의 비극적인 음악이 대신 들어선 것이다. 삶의 명예를 잃었다면, 사랑의 명예만이라도 지키겠다는 비극적 자결이 '죽음의 음악'을 타고 시종일관 영화 속에 흐른다. 푸치니의 매력, 곧 죽음처럼 슬픈 선율이 스크린을 압도한 영화로 〈M. 버터플라이〉는 기록된다.

한 번 맺은 사랑, 영원히 기억하리

Madama Butterfly

1900년 일본의 나가사키. 나비 부인(소프라노)은 미국의 해군 중위 핀커튼(테너)과 결혼한다. 15살인 그녀는 부유한 집안의 딸이었지만, 지금은 집안이 몰락하여 기생이 됐다. 나비 부인은 그와 결혼함과 동시에 개종도 결심한다. 그때 승려인 친척이 나타나 기독교로 개종한 나비 부인을 경멸하며, 그 누구도 그녀를 가족으로 대접하지 말라며 화를 낸다. 핀커튼은 다른 사람들을 모두 나가게 하고, 부인과 함께 사랑의 노래를 부른다.

3년의 세월이 지났다. 미국에 돌아간 핀커튼은 돌아오지 않는다. 그러나 부인은 '어떤 갠날'을 부르며, 그와의 재회를 포기하지 않는다. 그런데 미국 영사의 말에 따르면 핀커튼은 미국에서 결혼했으며, 이번에 나가사키를 방문하지만 나비 부인을 만나기 위해 오는 것은 아니라고 한다. 핀커튼이 항구에 도착한다. 부인은 하녀 스즈키(메조소프라노)와 함께 방을 꽃으로 단장하고 그를 기다린다. 밤을 새지만 그는 오지 않는다.

아침에 핀커튼은 아내와 영사와 함께 나비 부인의 집에 온다. 그녀의 상처를 생각하니 도저히 만날 수 없을 것 같아 그는 도망쳐버린다. 이때 나비 부인이 밖으로 나와 무슨 일이 벌어지는지 한눈에 알아챈다. 미국인 부인은 만약 나비 부인이 아기를 양도한다면 잘 키우겠다고 말한다. 나비 부인은 30분 후 핀커튼이 오면 아기를 주겠다고 약속한다. 그러고는 그녀의 아버지가 남긴 단도를 꺼낸다. '명예롭게 살 수 없을 때는 명예롭게 죽어라'는 아버지의 말이 새겨진 단도로 자신을 찔러 자살한다. 이때 핀커튼이 들어와 그녀의 죽은 모습을 보고 통곡한다.

추천 CD

**_툴리오 세라핀 지휘, 로마 산타 체칠리아 오케스트라,
Decca**
레나타 테발디(나비 부인), 카를로 베르곤치(핀커튼), 피오렌
차 코소토(스즈키)

테발디의 〈나비 부인〉은 자신의 목소리에 맞게 순결하고 처량하다. 그러면서 비장한 느낌도
전한다. 사랑에 눈물을 쏟는 멜로드라마의 주인공으로는 레나타 테발디의 목소리가 아주 잘
맞는다. 순결한 목소리를 가진 테발디의 매력이 잘 표현돼 있다. 베르곤치는 얄미울 정도로
소리를 거침없이 내지른다. 코소토의 스즈키는 최고 중의 하나다.

_헤르베르트 폰 카라얀 지휘, 라 스칼라 오케스트라, EMI
마리아 칼라스(나비 부인), 니콜라이 게다(핀커튼), 루치아 다
니엘리(스즈키)

테발디의 〈나비 부인〉이 정통이라면, 칼라스의 〈나비 부인〉은 파격이다. 비장하다. 너무 세
서 나비 부인이 10대 기생이라는 사실을 잊을 정도다. 그렇지만 칼라스의 나비 부인이 자결
할 때의 비장함은 소름을 돋게 한다. 아마 이런 이유 때문에 많은 팬들이 칼라스를 사랑하고,
〈나비 부인〉도 칼라스의 목소리로 듣고 싶어 하는 것 같다.

세 도시 이야기

마틴 스코시즈 등의 옴니버스 영화 〈뉴욕 스토리〉와 푸치니의 〈투란도트〉

〈뉴욕 스토리〉New York Stories(1989)는 뉴욕과 인연이 있는 감독들이 공동으로 만든 옴니버스 영화다. 우디 앨런, 마틴 스코시즈, 프란시스 코폴라Francis Coppola가 그 장본인들인데, 아무래도 뉴욕과 가장 친밀도가 높은 감독은 우디 앨런이다. 그의 영화는 뉴욕 찬가에 다름 아니다. 게다가 그는 뉴욕에서 자랐고, 지금도 뉴욕에서 주로 작업한다.

앨런처럼 이 도시에서 살며 작업하진 않지만, 스코시즈와 코폴라도 뉴욕과 인연이 깊다. 코폴라는 뉴욕에서 성장한 뒤 대학을 다니기 위해 LA로 거주지를 옮기면서부터 이 도시와의 인연이 좀 멀어졌고, 역시 뉴욕 출신인 스코시즈는 자신의 주요한 모든 영화에서 뉴욕을 다룬다. 이탈리아인 거주지인 '리틀 이탈리아'는 스코시즈 영화의 아이콘이기도 하다. 〈뉴욕 스토리〉는 이들 세 명의 감독들이 그린 뉴요커의 일상이다. 그런데 그 모습들이 서로 달라, 마치 세 도시의 다른 이야기를 보는 듯하다.

Puccini

#1
〈뉴욕 스토리〉의 첫번째 에피소드 '인생 수업'. 추상화가가 스튜디오에서 작업을 하고 있는데, 그의
힘찬 붓질만큼이나 강렬한 록 음악이 온 방에 울려퍼진다.

잭슨 폴록을 닮은 화가

　　뉴욕과의 친밀도 때문에 그런지 맨 앞과 맨 뒤에 배치된 스
코시즈와 앨런의 영화는 그들의 이름에 걸맞은 완성도를 보여주는
데, 중간에 들어 있는 코폴라의 작품은 약간 실망스럽다. 자신의 영
화 스타일과는 거리가 먼 코미디물을 만든 것도 그 이유가 될 것이다.
　　먼저 스코시즈의 에피소드인 '인생 수업'부터 보자. 장소가
어둡고 폭력적인 '리틀 이탈리아'는 아니지만, 스코시즈의 뉴욕은
여전히 전위적인 분위기로 돋보인다. 추상화가(닉 놀테)가 스튜디오
에서 작업을 하고 있는데, 그의 힘찬 붓질만큼이나 강렬한 록 음악
인 프로콜 하럼Procol Harum의 'A Whiter Shade of Pale'이 온 방에
울려퍼진다.
　　이 영화를 본 관객이라면 화가로 나온 닉 놀테가 록의 비트
에 몸을 실어, 거대한 캔버스 위에 그림을 그려나가는 힘찬 장면을
잊지 못할 것이다. 누가 봐도 화가는 뉴욕에서 활동했던 액션 페인
팅의 주인공 잭슨 폴록Jackson Pollock을 생각나게 한다. 마치 그림 그

208 _ 209

리는 행위 자체를 찬양하는 듯, 화가의 민첩한 붓질, 물감을 섞는 빠른 손동작, 형형색색의 컬러를 찍어대는 맨 손가락의 움직임 등이 뒤섞여, 화면은 록 음악만큼 역동적으로, 또 화려하게 진행된다.

스코시즈가 다루는 뉴요커는 화가처럼 예술가이거나 예술가가 되고 싶은 사람들이다. 화가에겐 젊은 여조수(로잔나 아퀘트)가 있다. 그처럼 화가가 되고 싶어 문하생으로 들어와 있는데, 불행하게도 화가는 그녀의 그림에는 별 관심이 없고, 오로지 젊은 육체를 탐할 뿐이다.

예술가들이 몰려 사는 소호 지역의 전위적인 작업실 분위기는 스코시즈가 이미 〈특근〉After Hours(1985)에서 선보인 적이 있다. 그런데 〈뉴욕 스토리〉의 작업실은 더욱 성적으로 상징화돼 있다. 2층에 위치한 여성의 방에는 창문이 없다. 그냥 벽에 구멍이 뚫려 있고, 엉성한 커튼이 내부를 살짝 가리고 있다. 여성은 치근대는 남자가 싫지만, 그가 작업하는 모습을 볼 때, 또 그의 작품을 대할 때면 어쩔 수 없이 감동하고 만다.

그녀는 관계를 절대 갖지 않겠다는 남자의 약속을 다짐받고 다시 이 스튜디오로 돌아왔다. 그런데 화가는 바로 그날 밤, 마치 발정한 야수처럼 농구공을 들고, 구멍 뚫린 창문 아래 설치된 농구 골대에 공을 계속 던져댄다. 그러고는 실수한 듯 농구공을 그 이상한 창문으로 던져 넣는다. 영화는 이 상징적인 장면처럼 젊은 여성의 육체를 탐하는 엉큼한 화가의 성적 시도와 실패로 계속 이어진다.

🦋　〈투란도트〉, 승리를 다짐하는 아리아

자코모 푸치니는 낭만주의자답게 중심에서 밀려난 사람들에 주목했다. 베르디의 오페라는 전형적인 비극으로, 왕과 공주 그리고 궁전의 귀족 등 특권층의 갈등에 초점이 맞추어 있다. 반면, 푸

Puccini

#2

화가의 여조수. 화가는 그녀의 그림에는 관심이 없고, 오로지 육체만을 탐한다.

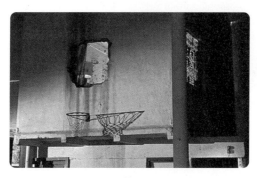

#3

화가의 작업실은 성적으로 상징화돼 있다. 2층에 자리한 여조수의 방 벽에는 구멍이 뚫려 있는데, 화가는 농구공을 그 창문 아래의 골대에 계속 던져댄다.

#4

어느 날 여조수는 파티에서 만난 남자를 자기 방으로 데리고 들어간다. 화가는 질투심에 몸부림치며 〈투란도트〉의 아리아 '아무도 잠들지 못 하리'를 듣는다.

오페라 〈투란도트〉에서 제인 이글렌의 투란도트와 파바로티의 칼라프. 이 오페라에서 단 하나의 아리아를 뽑으라면 단연 '아무도 잠들지 못 하리'일 것이다.

치니의 주인공들은 대개 가난한 예술가이든가(〈라 보엠〉, 〈토스카〉), 아니면 이국정서를 자극하는 외국인이다. 낭만주의의 시대정신에 따라 유럽인이 아닌 다른 세계의 인물들이 드라마의 주인공으로 등장한 것인데, 일본의 기생(〈나비 부인〉), 미국 서부의 개척지 여성(〈서부의 아가씨〉), 그리고 중국의 공주(〈투란도트〉) 등이다. 오페라 작곡가 중 푸치니만큼 외국 문화에 지속적인 관심을 보인 작곡가는 드물다.

푸치니에게도 약점은 있다. 일본인 기생이 답답할 정도로 백인 남자와의 사랑에서 수동적인 위치에 한정돼 있다든지, 중국의 공주가 비현실적일 정도로 잔인한 인물로 그려지는 점 등, 동양인 관객으로서 그의 극을 감상하기에는 불편한 점들이 없진 않다. 그러나 오페라의 세계에 동양인이, 그리고 동양의 문화가 소개된 데는 푸치니의 공적이 크다.

만약 오리엔탈리즘에 민감한 관객이라면, 〈나비 부인〉보다는 〈투란도트〉Turandot가 덜 불편할 것이다. 최소한 여기선 동양인 여성이 극을 끌고 가는 적극적인 인물로 설정돼 있다. 〈나비 부인〉처럼 울고불고 매달리는 여성이 아니라, 여성이 사건을 주도하고 외국인 남성들을 지배한다. 그녀는 어릴 때 외국인에게 당한 상처를 복수하기 위해 악녀 역할을 수행하는 것으로 설명돼 있다.

〈투란도트〉에서 단 하나의 아리아를 꼽으라면 단연 '아무도 잠들지 못 하리'Nessun dorma일 것이다. 이탈리아어 가사 그대로

Puccini

'네순 도르마'라고도 불리는 곡으로, 설사 〈투란도트〉자체는 잘 모르는 사람이라 할지라도, '빈체로'(승리하리라)로 끝나는 이 노래만은 몇 번 들어봤을 것이다. 테너가 부르는 이 아리아의 매력을 느낄 수 있는 장면이 영화 속에 들어 있다.

여조수는 어느 날 밤 파티에서 만난 젊은 남자를 데리고 자기 방으로 들어간다. 화가는 질투가 치밀어 올라 한숨도 눈을 붙일 수 없다. 그는 분을 삭이며 스튜디오에 앉아 음악을 듣는데, 이번에는 작업할 때면 늘 듣던 힘찬 록 음악이 아니다. 바로 '아무도 잠들지 못 하리'이다.

중국의 공주와 목숨을 건 내기를 한 남자가, 내기가 끝나는 새벽까지 아무도 잠을 자지 못할 것이며, 결국 자기가 승리하고 말 것이라는 다짐이 들어 있는 노래다. 그래서 이 노래는 승리에 대한 강렬한 욕망을 표현한 대표적인 아리아로 알려져 있기도 하다. 화가는 여성에 대한 집념으로 감정이 들끓고 있는데, 테너 마리오 델 모나코의 힘찬 목소리는 그런 감정에 비장미까지 덧붙이고 있는 것이다.

코폴라 감독은 자신의 어린 시절을 회상한 듯, 플루트 연주자(코폴라의 아버지도 유명한 플루트 연주자였다)를 아버지로 둔 소녀의 일상을 그리고 있는데, 그의 에피소드는 크게 눈길을 끌지 못하며, 마지막에 들어 있는 우디 앨런의 에피소드는 신경증을 앓는 지식인 유대인을 그린 그만의 전형적인 코미디다.

※ 앨런 특유의 코미디 모티브들 총망라

〈뉴욕 스토리〉에 들어 있는 앨런의 에피소드의 제목은 '오이디푸스 난파하다'Oedipus Wrecks이다. 비극 〈오이디푸스 왕〉의 라틴어 제목인 '오이디푸스 렉스'Oedipus Rex를 비슷한 발음으로 비튼 것이다. 어머니와의 관계에 절대적으로 의존하고 있는 오이디푸스형

#1
〈뉴욕 스토리〉의 세번째 에피소드 '오이디푸스 난파하다'. 신경증을 앓는 지식인 유대인을 그린 전형적인 코미디다.

남자를 더욱 극대화했다.

늘 아들을 따라다니며 잔소리를 해대던 어머니가 어느 날 갑자기 사라지더니 황당하게도 뉴욕의 하늘 위에 나타난다. 아들은 이제 벤담Bentham의 일망—望 감시체계인 '판옵티콘' Panopticon 속에 수감된 죄수와 같은 신세가 됐다. 어디를 가든 어머니는 자신을 보고 있고, 잘못을 지적하고, 잔소리를 해대는 것이다. 제목대로 남자는 난파 직전에 이른다.

에피소드영화임에도 불구하고 이 영화에는 앞으로 전개될 앨런 코미디의 모티브들이 총망라돼 있다. 죽음, 유령과의 소통(최근의 〈스쿠프〉까지), 마술, 중국인, 이탈리아인, 심령술사, 서커스 같은 영화 속 공연물의 등장과 그것을 바라보는 관객의 태도에 대한 주목, 성적 에너지가 넘치는 인물로서의 영화 속 우디 앨런(물론 아이러니인데, 이를테면 여배우는 관계를 가진 뒤 "당신은 정말 대단해요"같은 대사를 한다) 등 그의 코미디에 단골로 등장하는 모티브들이 여기서 잘 버무려 있다.

세 명의 뉴요커이자 미국을 대표하는 감독들이 만든 〈뉴욕 스토리〉는 옴니버스의 형식처럼 서로 다른 삶을 사는 여러 사람들

Puccini

#2
늘 아들을 따라다니며 잔소리를 해대던 어머니가 어느 날 갑자기 사라지더니 황당하게도 뉴욕의 하늘 위에 나타난다.

의 모습을 만화경처럼 비춘다. 마치 기차 안에서 창밖의 풍경을 보듯, 넋 놓고 스크린을 바라보는 경쾌한 경험을 선사하는 것이다.

자코모 푸치니의 〈투란도트〉 줄거리
사랑을 노래하는 '미완성 오페라'

전설 시대 중국의 북경. 한 관리가 나타나서 포고문을 읽는다. 절세미인의 공주 투란
도트(소프라노)와 결혼하고 싶은 사람은 세 개의 수수께끼를 풀어야 하며, 대신 다 풀지 못하
면 목숨을 내놓아야 한다고 알린다. 페르시아의 왕자도 수수께끼를 못 풀어 오늘 사형에 처
한다는 소식도 전한다. 군중 사이에 늙은 노인과 어린 처녀가 보이는데, 이들은 조국을 잃고
방황하는 타르타르의 왕 티무르와 노예 소녀 류(소프라노)이다. 이때 이들은 우연히 죽은 줄
로만 알았던 왕자 칼라프(테너)를 이 광장에서 만난다. 재회의 기쁨도 잠시, 칼라프는 투란도
트를 보자마자 그녀의 아름다움에 마음을 빼앗겨 수수께끼에 도전하겠다고 나선다.

황제의 참석 아래, 드디어 공주의 수수께끼가 시작된다. 공주는 먼 옛날 이 궁전에 타르타르
군인이 쳐들어와 왕녀를 잔인하게 죽였기 때문에 외국의 왕자들에게 복수한다는 의도를 전
한다. 그런데 칼라프는 거침없이 세 개의 수수께끼를 모두 푼다. 군중에선 환호성이 터져 나
오지만 공주는 모르는 남자와 결혼하기 싫어 황제에게 무슨 수를 써달라고 요구한다. 약속은
약속. 그러자 칼라프가 오히려 제안을 한다. 내일 아침까지 공주가 자기의 이름을 알게 되면,
그녀를 자유롭게 해줄 것이며 목숨까지 내놓겠다고 제안한다. 이름을 모르면, 공주는 당연히
자기의 아내가 되어야 한다고 말한다.

궁전에서 한 관리가 포고문을 외친다. 왕자의 이름이 밝혀질 때까지 아무도 잠을 잘 수 없으
며, 만약 이를 위반하면 사형에 처한다는 내용이다. 이때 칼라프는 그 유명한 아리아 '아무도
잠들지 못 하리'를 부른다. 공주는 계략을 쓴다. 티무르와 류를 잡아들여 고문을 시작한다.
칼라프를 사랑하는 노예 소녀 류는 자신만이 그의 이름을 안다고 주장한다. 모진 고문이 이
어지고, 류는 옆에 있던 병사의 칼을 뽑아 자결한다. 원래 오페라는 여기까지다. 푸치니가 여
기까지 쓰고 죽었기 때문이다. 이후 많은 사람들이 결말 부분을 덧붙였다. 가장 흔한 게 푸치
니의 제자 프랑코 알파니가 완결 지은 것이다.

희생을 한 류의 죽음을 애도하며, 칼라프는 공주의 비정함을 비난한다. 마음이 흔들리는 공
주. 칼라프는 공주에게 열정적인 키스를 한다. 칼라프는 죽음을 각오하고 자신의 이름을 공
주에게 가르쳐준다. 다음날 아침, 공주는 황제에게 남자의 이름을 안다고 말한다. 그의 이름
은 '사랑'이라는 것이다. 칼라프와 투란도트는 사랑의 포옹을 하고, 군중에선 환희의 노래가
울려퍼진다.

_프란체스코 몰리나리 프라델리 지휘, 로마 오페라극장 오케 스트라, EMI
비르기트 닐슨(투란도트), 프랑코 코렐리(칼라프), 레나타 스 코토(류)

〈투란도트〉는 비르기트 닐슨의 고정 레퍼토리다. 그녀는 원래 바그너 오페라 가수인데, 크게 울려퍼지는 힘찬 목소리 덕분에 투란도트 연주에서 큰 점수를 받았다. 그래서 오페라 팬들은 이 앨범을 고전으로 꼽는다. 그러나 닐슨이 이탈리아 오페라의 기복 심한 멜로드라마에 맞는 지는 여전히 의문스럽다. 닐슨보다도 칼라프의 프랑코 코렐리, 류의 레나타 스코토가 극치의 아름다움을 잘 연주하고 있다.

_주빈 메타 지휘, 런던 필하모닉 오케스트라, Decca
조안 서덜랜드(투란도트), 루치아노 파바로티(칼라프), 몽세라 카바예(류)

파바로티의 빈틈없는 연주를 들을 수 있는 명반이다. 1972년에 녹음된 것으로 그의 젊은 시 절의 청아하고 높은 음색을 즐길 수 있다. 과장하자면, 파바로티가 부르는 '아무도 잠들지 못 하리' 하나만 들어도 행복한 경험을 할 것이다.

피에트로
마스카니

1863~1945

Pietro Mascagni

파멸을 몰고 온 질투

마틴 스코시즈의 〈분노의 주먹〉과 마스카니의 〈카발레리아 루스티카나〉

마틴 스코시즈 감독이 '권투 영화' 〈분노의 주먹〉Raging Bull(1980)을 만든다고 할 때, 반응은 대체로 부정적이었다. 그는 이미 〈택시 드라이버〉Taxi Driver(1976)로 칸영화제에서 황금종려상을 받은 감독인데, B급 감독들이나 만드는 저급한(?) 장르영화를 만든다니, 부정적인 반응도 무리는 아니었다. 시골 출신의 순진한 청년이 도시에 와서, 오로지 주먹 하나로 정글에서 출세하는 통쾌한(?) 권투 영화들은 얼마나 많은가? 이미 〈록키〉Rocky(1976)도 3편까지 발표된 때였다. 그런 우려에도 불구하고 〈분노의 주먹〉은 제작이 진행됐고, 다행스럽게도 발표 때는 물론이고, 지금도 감독의 작품 중 최고작의 하나로 평가받고 있다.

'권투 장르' 영화, 니노 벤베누티, 김기수

짐작컨대 감독은 어릴 때부터 권투를 엄청나게 사랑했을 것 같다. 이탈리아인과 복싱과의 관계는 좀 특별한 데가 있기 때문

이다. 〈록키〉의 주인공이 이탈리아계 미국인인 사실은 우연이 아니다. 그만큼 이탈리아인 권투 선수가 많았다. 전쟁 이후에 수많은 이탈리아 청년들이 '헝그리 스포츠'인 복싱으로 꿈을 키웠고, 특히 가난했던 시칠리아인들은 더했다. 비스콘티 감독은 〈로코와 그의 형제들〉(1960)에서, 권투 하나로 가난에서 탈출하려던 이탈리아 남자들의 비극적인 욕망을 그려놓기도 했다.

　　스포츠계에선 이탈리아와 우리의 인연이 참 기구한데, 복싱도 그렇다. 이탈리아인들에게 '복서'를 한 명만 꼽으라면 단연 그 주인공은 니노 벤베누티Nino Benvenuti일 것이다. 그는 잘생긴 외모와 밝은 성격으로 대중스타 못지않은 인기를 누렸다. 그런데 아이러니컬하게도 '국민적 영웅'인 벤베누티는 1966년 서울에서 우리의 김기수 선수에게 패배했던 바로 그 선수다. 그는 '하필이면' 한국에서 타이틀을 잃은 뒤, 한 체급을 올려 뉴욕으로 건너가, 매디슨 스퀘어 가든에서 당시의 미들급 챔피언인 그리피스와 한판 붙는다. 이 시합은 이탈리아 전역에 중계됐고, 마치 요즘의 월드컵 응원처럼 온 국민이 그 경기를 지켜봤다. 이탈리아인들은 그가 미국인 챔피언을 이겨 패전국의 자존심을 다시 세워주고, 또 미국에서 차별받는 동포들의 눈물을 한방에 날려주기를 바랐다.

　　이탈리아인들의 기대대로 벤베누티는 그리피스와의 시합에서 이겨, 두 체급을 석권한 최초의 이탈리아인 복서가 됐다. 그날 뉴욕에 살던 이탈리아인들이 거의 모두 시합장으로 몰려간 것은 말할 것도 없다. 이렇게 그는 1967년 미들급 챔피언이 된 뒤, 1970년 전설적인 미들급 강자 카를로스 몬존Carlos Monzon에게 패할 때까지 복서로서는 더 이상 누리기 힘든 행복을 맛본다. 뉴욕에서의 승리로 복서 벤베누티는 이탈리아 현대사의 한 상징이 됐다. 스코시즈의 나이 25살 때였다.

Mascagni　　스코시즈는 시칠리아 출신 부모 아래서 태어난 미국인 감

독이다. 그의 영화는 미국에 살고 있는 이탈리아인의 삶을 그릴 때 더욱 빛난다. 초기작인 〈비열한 거리〉Mean Streets(1973)가 그랬고, 〈택시 드라이버〉, 〈분노의 주먹〉 그리고 〈좋은 친구들〉Good fellas (1990), 〈카지노〉Casino(1995) 등도 모두 미국의 '이방인' 이탈리아인들을 다루고 있다. 스코시즈는 결국 '종족 드라마'Ethnic Drama에서 더욱 뛰어난 솜씨를 보이는 셈인데, 이 영화들엔 역시 이탈리아계 미국인인 로버트 드 니로가 늘 주연으로 등장한다. 〈분노의 주먹〉은 드 니로의 아이디어로 출발한 작품이다. 신화적인 복서인 슈가 레이 로빈슨Sugar Ray Robinson과 라이벌 관계에 있던 이탈리아계 미국인 복서, 그렇지만 까맣게 잊혀진 인물인 제이크 라 모타Jake La Motta의 전기를 다뤄보자는 계획이었다.

고요한 관현악 선율이 울려퍼지는 가운데, 텅 빈 링 위에서 제이크가 혼자 섀도복싱을 하고 있는 영화의 도입부는, 폭력적인 운동인 권투가 마치 춤처럼 아름다울 수도 있고, 또 철저히 외로울 수도 있다는 느낌까지 잘 전달하고 있다. 이때 들려온 음악이 바로 피에트로 마스카니Pietro Mascagni 작곡의 오페라 〈카발레리아 루스티카나〉Cavalleria rusticana에 들어 있는 '간주곡'(인터메초)이다.

🌿 파멸을 암시하는 〈카발레리아 루스티카나〉의 간주곡

제목인 〈카발레리아 루스티카나〉는 곧이곧대로 옮기면 '시골의 기사도'쯤 된다. 여기서 시골은 시칠리아를 의미하며, 따라서 '시칠리아식 기사도 정신' 쯤으로 옮기는 게 이해에 더 좋을 것 같다. 다시 말해 시칠리아 남자들의 윤리, 도덕을 의미한다. 오페라는 체면과 허식을 중시하는 시칠리아 사람들의 허세 때문에, 정말 중요한 것을 잃어버리는 이야기를 담고 있다.

남자 주인공 투리두는 군복무를 마치고 시칠리아로 돌아

#1
텅 빈 링 위에서 혼자 섀도 복싱을 하는 제이크의 모습이 불안해 보이는 것은 〈카발레리아 루스티카나〉의 간주곡이 암시하는 폭풍 전야의 고요함이 느껴지기 때문일 것이다.

왔는데, 옛 애인 롤라는 다른 남자의 아내가 되어 있다. 그는 사랑의 상처를 잊기 위해 산투차라는 처녀와 새로 사귄다. 그런데 옛 애인이 다가오자 투리두는 순식간에 그녀의 품으로 달려가버린다. 불륜이 시작되고, 삼각관계의 갈등은 깊어지고, 투리두를 빼앗길 것 같은 산투차는 질투에 휩싸인다. 그녀는 홧김에 이런 사실을 롤라의 남편에게 일러바친다. 시칠리아의 남자가 이런 불명예를 참을 리 없다. 두 남자 사이에 결투가 벌어지고, 주인공인 투리두는 허망하게 죽고 만다. 산투차는 사랑하는 남자 투리두를 되찾기 위해 롤라의 남편과 의논했건만, 그녀에게 돌아온 것은 애인의 주검뿐이었다. 질투가 불러온 경솔한 행동이 순식간에 비극적인 결과를 초래한 것이다.

　　〈카발레리아 루스티카나〉의 '간주곡'은 광고의 배경음악으로도 자주 등장하여 대중적으로도 아주 유명하다. 그런데 제목도 '시골'풍이고, 멜로디도 지극히 고요하고 감상적이다보니 자칫 전원 찬가의 음악으로 이해하기 쉬운데, 그런 뜻과는 거리가 먼 곡이다. 산투차의 밀고를 들은 남편이 복수를 맹세한 뒤에 나오는 곡이

Mascagni

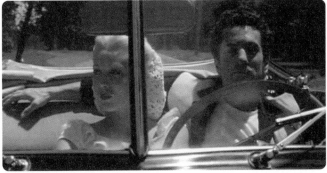

#2, 3

제이크에겐 눈부시게 아름다운 아내가 있다. 그는 의처증으로 단 한순간도 아내에게서 눈을 떼지 못한다. 이 질투는 그의 폭력성을 더욱 부채질한다.

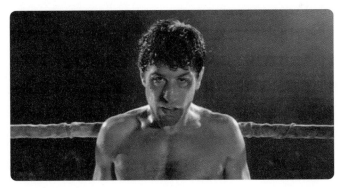

#4

제이크가 링에서 상대방을 때려눕히면 눕힐수록 자신도 질투와 폭력으로 서서히 파괴되어 간다.

바로 이 간주곡이다. 다시 말해 즐겁던 오페라에 갑자기 핏빛이 감돌고 '저주와 복수'의 긴장감이 흐른 뒤 나오는 음악이다. 따라서 이 조용한 간주곡은 폭풍 전야의 고요함처럼 기능한다. 팽팽한 긴장이 감도는 이유는 손짓 하나에도 고요한 정적이 깨질 것처럼 평화가 아슬아슬하기 때문이다. 오페라는 적막감이 도는 간주곡이 끝난 뒤, 예상대로 두 남자의 결투가 이어지고, 그 결말은 비극으로 치닫는다.

이런 점에서 볼 때, 영화 〈분노의 주먹〉의 도입부에서 '간주곡'이 쓰인 것은 아주 암시적이다. 아름답게 들리는 음악이 실은 아름답기만 한 게 아니라, 바로 그 복서의 파멸까지 비유하기 때문이다. 혼자서 링 위를 떠다니는 제이크 라모타의 모습은, 슬로모션으로 촬영됐는데, 그래서 그런지 마치 춤을 추듯 아름다워 보인다. 그러나 시각적인 아름다움에도 불구하고, 그의 운명이 불안해 보이는 것은, 바로 〈카발레리아 루스티카나〉의 간주곡이 암시하는 폭풍 전야의 고요함 같은, 파멸의 긴장감이 느껴지기 때문일 것이다. 그의 운명은 오페라 속의 주인공처럼 결투를 만나, 결국 파멸로 이어진다.

폭풍 전야의 불안한 평화

그 파멸을 재촉하는 게 바로 제이크의 '질투'다. 그에겐 눈부시게 아름다운 아내가 있는데, 그는 단 한순간도 아내로부터 눈을 떼지 못한다. 의처증 때문이다. 아내에 관련된 것이라면 그 모든 말을, 그리고 그 모든 사람을 의심한다. 이 질투는 그의 폭력성을 더욱 부채질한다. 아내에게 눈길이라도 한번 준 선수라든지, 혹은 아내가 "잘생겼다"고 한마디 한 선수라면 초죽음이 되도록 맞는다. 그런데 그 폭력이 결국 자기파괴의 성격을 갖고 있는 게, 그가 링에서 상대방을 때려눕히면 눕힐수록 자신의 입지는 더욱 좁아지기 때문이다.

제이크 라모타는 프로 권투계의 '묵시적인 규칙'을 위반하는 독불장군이다. 〈분노의 주먹〉은 이 독불장군이 어떻게 질투와 폭력으로 파괴되어가는지를 관찰하는 심리극이 됐다. 다른 권투 영화와는 달리, 여기에는 영웅의 탄생이 없다. 대신, 반영웅의 자기파멸이 그려져 있는 것이다.

〈카발레리아 루스티카나〉는 카라얀이 특히 애착을 가진 곡으로, 그가 카를로 베르곤치, 피오렌차 코소토Fiorenza Cossotto와 협연한 앨범은 명반으로 꼽힌다. 이탈리아판 녹음으로는 툴리오 세라핀(지휘)이 마리아 칼라스, 주세페 디 스테파노와 녹음한 앨범이 역시 최고로 소개된다. 작곡가인 마스카니가 직접 지휘한 앨범으로는 1940년 벤야미노 질리와 협연한 게 있고, 이 앨범은 지금도 희귀본으로 사랑받고 있다. 세 앨범 모두 밀라노의 라 스칼라 오케스트라가 연주한다.

자기 여성을 빼앗긴 것은 명예를 잃은 것

Cavalleria Rusticana

먼저 제목은 '시골의 기사도' 라는 의미다. 과거 귀족 사회의 기사도에 빗대 지어낸 말로, 작곡가 마스카니가 시칠리아 남자들의 성질을 압축하여 설명하는 것이다. 이 오페라는 소위 '베리스모' (이탈리아식의 자연주의) 계열의 작품으로, 인물과 사건 그리고 배경 등이 전부 전통적인 오페라와는 아주 딴판이다. 다시 말해, 시골의 평범한 농부들이 귀족 예술로 알려진 오페라의 주인공이 된 것이다.

19세기 말 시칠리아. 투리두(테너)는 퇴역 군인이다. 그는 현재 남의 아내가 된 옛 애인 롤라(메조소프라노)를 사랑한다. 두 사람은 과거 사랑을 맹세했으나, 투리두가 군대에 간 사이 롤라가 다른 남자와 결혼했고, 다시 만나자 불륜의 사랑 행각을 벌이고 있는 것이다. 산투차(소프라노)는 시골 처녀로 마음속으로 투리두를 흠모해왔다. 그런데 롤라가 그녀의 사랑을 산산조각낼 판이다. 게다가 롤라는 전혀 미안한 기색도 없이 산투차를 놀리기까지 한다.

화가 난 산투차는 두 남녀의 애정 관계를 롤라의 남편에게 고자질한다. 그 남편은 투리두에게 결투를 신청한다. 자기 여인을 빼앗기는 것은 명예를 잃는 것이라 생각하는 시칠리아 남자의 기사도 정신이 발휘된 것이다. 명예를 잃는 것은 목숨을 잃는 것과 마찬가지. 투리두는 싫지만 결투를 받아들인다. 산투차는 뒤늦게 정말 사랑하는 남자를 잃을 수도 있다는 사실을 깨닫고, 고자질한 사실을 후회하지만 이미 때는 늦었다. 결투에서 투리두는 졌고, 그의 죽음 소식을 들은 산투차는 기절한다.

헤르베르트 폰 카라얀 지휘, 라 스칼라 오케스트라, DG.
카를로 베르곤치(투리두), 피오렌차 코소토(산투차), 아드리아나 마르티노(롤라)

〈카발레리아 루스티카나〉의 고전으로 인정받는 앨범. 주로 메조소프라노를 연기하는 코소토가 소프라노 역을 맡은 것이 특색이다. 베르곤치의 열정적인 연기는 늘 매력적이다. 베르곤치가 마지막에 부르는 유명한 아리아 '어머니, 이 포도주는 넘치는군요' Mamma, quel vino e' generoso는 압권이다.

주세페 시노폴리 지휘, 로얄 오페라 하우스 오케스트라, DG
플라시도 도밍고(투리두), 아그네스 발차(산투차), 수잔 멘처(롤라)

도밍고가 연기하는 투리두의 순진하고 격정적인 캐릭터가 매력적이다. 여기서도 산투차 역으로는 소프라노가 아니라 메조소프라노인 아그네스 발차가 나왔다. 질투심을 실감나게 연기하는 게 매력이다. 두 정상급 가수의 노래는 시칠리아의 '촌스런' 환경까지 느끼게 할 판이다.

움베르토
조르다노

1867~1948

Umberto Giordano

잔인한 편견

조나단 드미의 〈필라델피아〉와 조르다노의 〈안드레아 셰니에〉

1990년대 초만 해도 에이즈에 대한 편견과 공포는 마녀사냥에 가까웠다. 사냥의 대상은 동성애자들이었다. 특히 남자 동성애자들은 '20세기의 페스트'를 퍼뜨리는 주범으로 간주됐다. 환자의 입장에서 보자면, 죽을병에 걸린 운명도 무섭고 잔인한데, 그것도 모자라 타락한 범죄자라는 누명까지 고스란히 뒤집어썼던 것이다. 1993년에 발표된 조나단 드미Jonathan Demme(1944~) 감독의 멜로드라마 〈필라델피아〉Philadelphia는 이렇듯 에이즈에 관한 비이성의 폭력이 난무할 때, 그 편견의 잔인함에 휘둘린 한 남자의 상처를 그린다.

에이즈에 대한 편견의 폭력

앤디(톰 행크스)는 출세가 보장된 젊은 변호사다. 자신이 몸담고 있는 법률회사의 대표로부터 특별한 신임을 받는 그는 가까운 미래에 이 회사의 스타 변호사가 될 것이다. 그런데 어느 날 거울을 보다 얼굴에 버짐처럼 보이는 피부병을 발견한다. 이른바 '에이즈의

낙인'이 나타나기 시작한 것이다. 그럴 즈음 앤디는 회사로부터 일방적으로 해고된다. "근무 태도에 문제가 있다"는 것이 회사 측이 내건 해고 이유였지만, 진짜 이유는 에이즈 환자이기 때문이라는 것을 삼척동자라도 알 수 있다.

얼마 전만 해도 '수재 변호사' 앤디와 함께 일하는 사실 자체를 영광으로 여길 듯 호들갑을 떨던 지체 높은 변호사들이 '벌레 보듯' 앤디에게 등을 돌린다. 평소에 동성애자들을 놀려대던 마초 변호사들 입장에선 앤디가 '그런 남자'라는 사실만으로도 불쾌하고, 어서 헤어지고 싶은 것이다. 앤디는 졸지에 길바닥에 나앉게 된다. 앤디는 해고의 부당성을 들어 소송을 제기하려고 하지만, 상대방이 거물급 법률회사의 대표라서 그런지, 변호를 맡겠다는 변호사조차 구하기 어렵다.

조(덴젤 워싱턴)는 흑인 변호사다. 단란한 가정의 가장이고, 동성애자들에겐 별 관심도 없는 평범한 남자다. 그도 앤디의 경우로 재판에서 이길 가능성은 없다고 판단한다. 쓸쓸히 돌아서는 에이즈 환자를 바라보는 마음은 아프지만, 승산 없는 싸움에 휘말리고 싶지는 않은 것이다. 게다가 진짜로 '근무 태도'에 문제가 있으면 싸워보지도 못하고 지는 것 아닌가?

그런데 동정심이 많은 그는, 죽을병에 걸린 앤디가 혼자 도서관에서 법전을 뒤지며 소송 준비를 하고 있는 것을 보자, 앤디의 변호사가 되기로 자청한다. 소송을 제기한 측은 '동성애자 에이즈 환자'와 그의 '흑인' 변호사이고, 그 상대방은 잘나가는 '거물급 백인' 변호사들이다. 법정의 한쪽은 백인 게이와 흑인이 앉아 있고, 그 상대 쪽에는 관록이 넘치는 백인들이 앉아 있는 장면을 상상해보라. 누가 봐도 세가 기우는 싸움이다.

앤디는 오페라를 사랑하는 변호사다. 첫 장면에서 그는 귀에 이어폰을 꽂고 오페라를 들으며 일한다. 그가 가장 사랑하는 오페

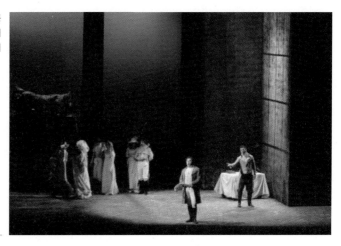

오페라 〈안드레아 셰니에〉 공연 장면. 프랑스혁명을 무대로, 혁명가들의 활동과 그들의 사랑을 그리고 있다.

라는 이탈리아의 움베르토 조르다노Umberto Giordano가 작곡한 〈안드레아 셰니에〉Andrea Chénier이다. 특히 여성주인공 마달레나가 부르는 아리아 '죽은 어머니'la mamma morta는 앤디가 가장 사랑하는 곡이다.

🌿 〈안드레아 셰니에〉, 혁명 찬가의 멜로드라마

19세기 말, 프랑스 문단에 에밀 졸라Emile Zolar가 등장해 계급성이 뚜렷한 작품들을 발표하며 '자연주의' 열풍을 불러일으킬 때, 그 바람은 이탈리아에까지 불어 닥친다. 소위 '베리스모'Verismo라는 사조가 이탈리아에서 탄생했는데, 억압받고 핍박받는 계층의 일상을 생생하게 묘사하는 문학이 그것이다. 졸라의 사실성과 계급성을 더욱 발전시킨 것으로, 어부나 광부, 소작농 같은 최하층 계급의 인물들이 주인공으로 등장해, 그들의 지역어와 속어를 그대로 사용하며 자신들의 갈등을 드러낸다. 리얼리즘이 이탈리아에서 색다르게 발전한 것인데, 이런 운동이 기반이 되어 훗날 이탈리아 영화계는 '네오리얼리즘'을 창조해냈던 것이다.

1896년에 발표된 〈안드레아 셰니에〉는 소위 베리스모 계열

의 오페라다. 문학의 베리스모는 다른 장르에도 큰 영향을 미쳤고, 귀족의 예술이라는 오페라에까지 그 '불안한 기운'을 불어넣었던 것이다. 루제로 레온카발로Ruggero Leoncavallo의 〈팔리아치〉와 마스카니의 〈카발레리아 루스티카나〉는 베리스모의 대표적 오페라다. 〈안드레아 셰니에〉는 프랑스혁명을 무대로, 혁명가들의 활동과 그들의 사랑을 그리고 있다. 작곡가 조르다노가 새삼스럽게 백 년 전 사건을 찬미하는 이유는 짐작할 수 있듯 정치적 의도 때문이다. 조국 이탈리아도 진정한 공화국으로 거듭나자는 것이다. 지주를 위해 평생을 노예처럼 일하는 소작농들이 새로운 정치 집단에 참여하여 공화국 프랑스 건설에 매진하는 내용은 당시의 이탈리아인들에게는 흥분을 불러일으키는 테마였다.

이런 사회적인 내용을 배경으로 마달레나라는 귀족 출신 여성의 사랑을 그린 게 〈안드레아 셰니에〉이다. 그녀의 연인인 안드레아 셰니에는 혁명주의자 시인인데, 과격파들에게 변절자로 몰려, 죽을 위기에 놓여 있다. 과격파의 리더는 한때 마달레나의 소작농이자, 그녀를 연모했던 제라르이다. 그러므로 몰락한 귀족 마달레나, 몰락 위기에 몰린 혁명파 시인 안드레아, 그리고 새로운 권력가가 된 소작농 출신의 제라르, 이 세 사람이 엮어내는 삼각관계가 〈안드레아 셰니에〉의 사랑 이야기다. 마달레나는 애인 안드레아를 살리기 위해 제라르 앞에서 그 유명한 아리아 '죽은 어머니'를 부른다.

사랑의 회한에 눈물짓는 운명

앤디가 질 것이 분명해 보이는 재판을 굳이 벌이는 이유는, 직장에 돌아가기 위해서가 아니다. 그는 재판이 끝나기도 전에 죽을지도 모른다. 그가 바라는 것은 '환자'라는 이유로 해고되는 옳지 못한 사례를 바로 잡으려는 것이다. 그러니 그는 에이즈에 관한 편견

Giordano

#1

앤디(왼쪽)는 에이즈 환자라는 이유로 자신을 해고한 회사를 상대로 소송을 벌인다. 그의 변호사는 '흑인'인 조(오른쪽)다.

#2, 3

마리아 칼라스가 부르는 '죽은 어머니'를 듣던 앤디는 강렬한 감정이입을 느껴서인지 울음을 터뜨린다. 약 6분간 이어지는 시퀀스로, 앤디가 오페라와 작곡가 조르다노, 그리고 마리아 칼라스에게 오마주를 보내는 장면이기도 하다.

과 싸움을 벌이고 있는 셈이다. 지리한 재판은 계속되고, 앤디는 자신의 죽음을 예감한다. 그때 듣는 음악이 바로 '죽은 어머니'이다. 약 6분간 이어지는 시퀀스로, 앤디가 오페라와 작곡가 조르다노, 그리고 가수 마리아 칼라스에게 오마주를 보내는 장면이기도 하다.

마달레나가 제라르 앞에서 부르는 어린 시절의 회상이 아리아의 내용이다. 혁명가들에 의해 집은 불타고, 자기를 구하려다 어머니는 죽고 만다. 졸지에 고아가 된 그녀를 키우기 위해 유모는 파리의 거리에서 몸까지 팔며 마달레나를 돌본다. 나직한 목소리로 노래하던 마리아 칼라스가 이 부분에서 갑자기 "나는 나를 사랑한 모든 사람들에게 불행만 가져왔지요"라며 슬픔을 토해내자, 노래를 듣던 앤디는 강렬한 감정이입을 느끼는지 울음을 터뜨린다.

마달레나는 죽음을 눈앞에 뒀을 때 기적처럼 안드레아를 다시 만났고, 다시 살아갈 수 있는 희망을 품었다고 고백한다. 아니 절규한다. 그녀는 지금 애인의 목숨을 구걸하고 있는 중이다. 마달레나의 애원이 너무나 강렬하여, 사형수인 안드레아는 진짜 살아날 것만 같다. 그러나 안드레아의 죽을 운명을 너무 잘 아는 탓인지, 앤디는 "살아 있어"와 같은 희망적인 가사에서 더욱 눈물을 흘린다. 안드레아의 영어식 이름이 앤디라는 사실을 고려하면, 죽을 운명에 놓인 안드레아에게 앤디가 동일시를 느끼는 것은 당연해 보이기도 한다. 두 남자 모두 죽음 앞에서 사랑의 회한에 눈물짓는 운명에 놓여 있다.

〈안드레아 셰니에〉는 미성을 가진 남성 테너들에 의해 특히 사랑받는 작품이다. 테너를 위한 작품이라고 정의해도 될 만큼 테너를 위한 아리아들이 빼어나다. 그래서 벤야미노 질리, 마리오 델 모나코, 프랑코 코렐리 같은 테너들이 유명한 음반을 남겼다. 그런데 영화에서 보듯, 소프라노가 부르는 '죽은 어머니'의 인상이 너무 강렬하여, 그 많은 테너 아리아들이 묻혀버린 느낌이 들 정도다.

그만큼 '죽은 어머니'는 유명해졌고, 특히 격정적인 연기가 일품인 마리아 칼라스의 연주는 그중 최고로 꼽힌다. 영화에서 들을 수 있는 아리아도 마리아 칼라스가 부른 것이다.

프랑스혁명이 부셔놓은 사랑했던 연인들의 꿈

Andrea Chénier

프랑스혁명 전후의 파리와 그 근교. 마달레나(소프라노)는 코아니 백작 집안의 아름다운 딸이다. 이 집의 하인 중 제라르(바리톤)는 혁명 사상에 눈 뜬 청년으로, 언젠가는 주인을 몰아내고 자신들의 세상을 열 것을 희망한다. 그는 주인집의 딸 마달레나를 흠모한다. 코아니 집안에서 파티가 열리고 있고, 여기에 의협심 깊은 시인 안드레아 셰니에(테너)도 초대받았다. 마달레나는 그를 사랑한다. 이렇게 세 사람 사이에는 삼각관계가 형성된다. 시인은 마달레나의 청에 따라 시 한 수를 노래하는데, 내용은 하층 계급의 고생을 측은해 하는 반귀족적인 가사다. 이때 제라르가 빈민들과 함께 등장해 파티 분위기에는 더욱 긴장감이 돈다. 제라르와 빈민 일당은 떠나고, 안드레아도 그들을 따라간다.

몇 년 후, 제라르는 혁명 지도자 중의 한 명이 됐다. 반면에 안드레아는 로베스피에르의 정치에 반대하는 의견을 피력하는 바람에 동지들로부터 감시를 받는 신세다. 귀족인 마달레나 집안은 망했고, 그녀는 하녀와 함께 파리에 숨어 산다. 마달레나는 하녀의 도움을 받아 파리에서 극적으로 안드레아를 만난다. 제라르도 부하를 시켜 마달레나를 찾고 있었는데, 하필이면 이들이 만날 때 제라르도 그 현장에 나타난다. 제라르가 마달레나를 데려가려 하자 안드레아가 막아선다. 제라르는 그때서야 마달레나의 숨겨진 남자가 안드레아임을 알고, 옛정을 생각하여 빨리 도피하라고 일러준다. 안드레아에게는 이미 체포 명령이 떨어진 것이다.

제라르는 마달레나를 잊지 못한다. 이때 부하로부터 안드레아가 체포됐다는 보고를 받는다. 그 부하는 안드레아를 데리고 있으면 마달레나도 찾을 수 있을 것이라고 귀띔한다. 제라르는 그녀를 차지하려는 마음에, 안드레아를 처벌할 고발장을 작성한다. 이 고발장을 본 마달레나는 제라르를 찾아간다. 이때 제라르는 마달레나에게 자신의 사랑을 호소한다. 끄떡 않던 마달레나는 만약 안드레아를 풀어주면 그 사랑을 받아들이겠다고 말한다. 그리고 혁명으로 인해 자기가 얼마나 고생했는지를 호소하는 아리아 '죽은 어머니'를 부른다. 제라르는 마음을 움직여 안드레아를 살려주려고 한다. 그러나 안드레아는 이미 사형선고를 받았다.

마달레나는 간수를 매수해서 안드레아와 같은 시각에 자신도 처형될 수 있도록 일을 꾸민다. 안드레아 없이 사느니 차라리 죽기로 결심한다. 다른 여죄수 대신 자기가 죽는 것이다. 안드레아가 사형 집행인에 의해 불려 나오고, 곧이어 마달레나도 나온다. 두 사람은 손을 잡고 마지막으로 이중창을 부른다. 그러고는 단두대로 향한다.

_가브리엘레 산티니 지휘, 로마 오페라 극장 오케스트라,
EMI
프랑코 코렐리(안드레아 셰니에), 안토니에타 스텔라(마달레
나), 마리오 세레니(제라르)

프랑코 코렐리의 호쾌하고 비통한 테너를 들을 수 있다. 테너의 역할이 중요한 만큼 코렐리의
역량이 곳곳에서 확인된다. 안토니에타 스텔라의 애절한 연기도 일품이다. 〈안드레아 셰니
에〉 관련 클래식으로 통하는 앨범이다.

_안토니노 보토 지휘, 라 스칼라 오케스트라, EMI
마리오 델 모나코(안드레아 셰니에), 마리아 칼라스(마달레
나), 알도 프로티(제라르)

라 스칼라 오케스트라의 1955년 실황 앨범이다. 〈안드레아 셰니에〉는 테너의 레퍼토리이
고, 또 그 역을 아주 잘 연기하는 마리오 델 모나코의 레퍼토리이기도 하다. 그런데 마리아
칼라스가 등장하면 이야기가 달라진다. 마녀와 같은 칼라스가 '죽은 어머니'를 부르는 부분
에선 이 오페라가 테너가 아니라 소프라노의 오페라라는 생각이 들게 한다. 그만큼 칼라스의
연기는 전율을 느끼게 한다.

볼프강
아마데우스
모차르트

1756~1791

Wolfgang Amadeus Mozart

자기파멸을 부른 무정부적 인간

조셉 로지의 〈돈 조반니〉와 모차르트의 〈돈 조반니〉

시대의 변화가 자신에게 불리하게 진행될 때, 사람들은 어떻게 반응할까?

볼프강 아마데우스 모차르트Wolfgang Amadeus Mozart는 그것이 의식적이든 무의식적이든 자기파괴로 나타난다고 본다. 신분사회의 종말을 맞은 18세기 계몽주의 시대, 프랑스혁명 2년 전인 1787년에 모차르트는 새 시대의 변화에 역행하는 귀족 남자의 일탈된 모습을 보여주며, 사회의 변화와 개인의 운명 사이의 관계를 묻는 오페라를 발표한다. 엽색 행각의 귀재로 알려진 한 남자의 이야기를 다룬 〈돈 조반니〉Don Giovanni가 바로 그것이다.

 좌파 감독 로지가 해석한 귀족 예술 오페라

원래 이야기는 스페인에서 전래되는 전설적인 내용이다. 그런데 그 전설보다 더 유명한 호색한 카사노바(1725~1798)가 살던 시절에 발표된 곡이라, 많은 사람들은 주인공 돈 조반니와 카사노바를

동일한 인물로 받아들였다. 또 카사노바의 원래 이름이 조반니인 것도 그런 태도를 더욱 자연스럽게 만들었다. 오페라는 카사노바의 도시 베네치아에서 시작된다.

유명한 오페라를 영화로 다시 만든 것을 오페라 필름Opera Film이라고 부른다. 오페라가 발달한 이탈리아 특유의 장르이다. 특히 2차세계대전 이후, 귀족 예술로 알려진 오페라의 재미를 대중들에게 전달하기 위해 오페라 필름이 본격적으로 제작되기 시작했는데, 흥행에서도 제법 성공을 거두었다. 영화 〈아이다〉(1953)의 경우, 소피아 로렌이 아이다로 나오고, 그녀의 노래는 소프라노 레나타 테발디가 부르는 식이다. 나중에는 가수들이 직접 연기도 하고 노래도 부르는 작품들이 쏟아져 나온다. 지금도 오페라 필름을 간혹 발표하는 대표적인 감독이 프랑코 제피렐리이다. 플라시도 도밍고가 나온 〈오텔로〉(1986)는 대중들로부터 큰 사랑을 받기도 했다.

조셉 로지Joseph Losey(1909~1984)의 〈돈 조반니〉(1979)도 오페라 필름이다. 로지의 삶이 워낙 파란만장하다보니, 발표 당시 그가 부르주아적이고 귀족적인 오페라 필름을 만들었다는 사실이 쉽게 수용되지 않는 분위기였다. 잘 알려져 있듯 조셉 로지는 미국 매카시즘Macarthyism의 대표적인 희생양이다. 미국 공산당에 가입한 적이 있던 좌파 감독 로지는 결국 마녀사냥식으로 진행되던 재판을 피해 영국으로 피신한다.

자신의 이름도 밝히지 못하고 런던에서 영화를 계속 만들던 로지는 극작가 해롤드 핀터Harold Pinter와 〈하인〉The Servant(1963), 〈사고〉Accident(1967), 〈중개인〉Le Messager(1971) 등 소위 '해롤드 핀터 3부작'을 발표하며 일약 작가 감독의 반열에 오른다. 2005년 노벨상을 받은 부조리작가 핀터와 작업하며, 로지는 신경증을 앓는 현대인의 심리를 천착하는 작품들을 내놓았는데, 이후 감독은 영화계를 대표하는 부조리 작가의 한 명으로 대접받았다. 특히 계급 간의 갈등을 집 내부

Mozart

의 세트로 대신 전달한 〈하인〉은 로지의 드라마가 심리묘사에 얼마나 탁월한지를 보여준 걸작이었다.

모차르트의 〈돈 조반니〉도 계급 사이의 갈등이 내재된 드라마다. 귀족인 돈 조반니는 세 명의 여성과 관계를 갖는데, 이들 여성과의 관계가 바로 격변기를 맞은 당시 계급 간의 갈등을 대신 표현한 것이다.

🌾 세 계급을 대표하는 세 여성들

영화는 돈 조반니(루제로 라이몬디)가 돈나 안나(에다 모저)라는 여성을 겁탈하려다 실패하는 장면부터 시작된다. 그녀는 귀족보다는 조금 낮은 계급의 여성이다. 결혼을 약속한 남자가 있지만, 여전히 아버지의 사랑에 절대적으로 의지하는 덜 자란 딸이기도 하고, 부르주아의 전형인 정숙한 딸이기도 하다. 그런데 돈 조반니의 접근으로 그녀는 자신의 육체 속에도 성적 쾌락의 감각이 발달해 있음을 처음으로 알게 된다. 그래서 겁탈하려는 남자가 밉기도 하지만, 거부할 수 없는 매력에 사랑의 포로가 되기도 한다. 한편 자신의 딸을 욕보이려던 남자를 발견한 돈나 안나의 아버지는 주저 없이 결투를 신청하는데, 돈 조반니는 원치 않는 결투에서 그만 살인을 저지르고 만다.

보다시피 영화는 흥분된 사랑과 비통한 죽음이 급속하게 연결되며, 이 드라마가 사랑에서 시작하지만 결국 죽음으로 치달을 것임을 슬쩍 암시하고 있다. 표면적으로 보자면 돈 조반니는 사랑의 화신으로 등장하지만, 그가 입고 있는 검은 옷에서도 잘 드러나 있듯, 보기에 따라서는 죽음의 상징으로도 해석되는 것이다. 돈 조반니는 살인을 저지른 이후, 죽음의 검은 옷을 주로 입고 등장하며, 간혹 여성을 유혹할 때만 위선을 상징하는 흰색 옷을 입는다.

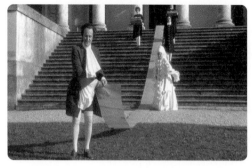

#1

호색한 돈 조반니가 얼마나 많은 여성들을 울렸는지는 하인이 부르는 아리아 '카탈로그의 노래'에 잘 드러나 있다.

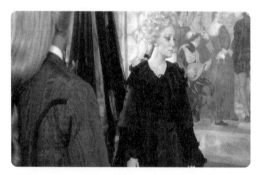

#2

돈 조반니가 관계 맺으려다 실패한 첫번째 여성 돈나 안나. 그녀는 약혼자와 함께 조반니와 결투 끝에 죽은 아버지의 복수를 맹세한다.

#3

돈 조반니가 유혹하는 시골 처녀 체를리나. 새 시대의 주인공이 될 여성으로, 돈나 안나와 돈나 엘비라에 비해 경쾌하고 희극적인 인물이다.

드라마 내내 죽음을 상징하는 상복을 입고 나오는 돈나 안나와 그녀의 약혼녀는 아버지의 주검 앞에서 복수를 맹세한다. 그런 줄도 모르고 돈 조반니는 여전히 휘파람을 불며 여자 사냥에 나선다. 그가 얼마나 많은 여성들을 울렸는지는 하인이 부르는 아리아 '카탈로그의 노래'에 잘 드러나 있다. "이탈리아에서 640명, 독일에서 231명, 프랑스에서 100명, 터키에서 91명, 그리고 스페인에서는 자그마치 1,003명이다." 모두 2천여 명의 여성들이 희대의 바람둥이 돈 조반니의 유혹에 넘어갔다는 것이다.

두번째 여성은 돈나 엘비라(키리 테 카나와)라는 귀족이다. 돈 조반니가 과거에 정조를 뺏은 여성이다. 이 여성은 어찌 보면 돈 조반니의 여성판이다. 귀족이며 사랑에 적극적이고, 세상의 윤리에 덜 신경 쓰는 편이다. 과거의 일이 부끄럽지도 않은지 계속해서 돈 조반니를 따라다니며 사랑을 고백하고, 또 변덕스럽게도 그 사랑이 받아들여지지 않으면 복수를 맹세한다. 그녀도 돈 조반니처럼 사랑에 빠질 때는 눈부신 흰색을, 사랑에 버림받았을 때는 죽음과 같은 검은 옷을 입고 나온다.

세번째 여성은 시골 처녀인 평민 체를리나(테레사 베르간차)다. 새 시대의 주인공이 될 새 여성이다. 결혼식 날 잔치판에서 돈 조반니를 처음 봤는데, 잘생기고 돈 많은 귀족이 접근하니, 그 접근 자체에 지나친 의미를 두지 않고 순간을 슬쩍 즐길 속셈이다. 순진한 신랑을 사랑하면서도, 관습적인 윤리에서 비교적 자유로운 여성이다. 돈나 안나, 돈나 엘비라가 무겁고 비극적인 인물이라면, 체를리나는 경쾌하고 희극적인 인물이다. 매사에 진지할 필요가 없다는 듯 가볍게 돈 조반니의 접근을 해석한다. 이중창 '나에게 그대의 손을'La ci darem la mano을 두 남녀가 함께 부를 때, 노래가 얼마나 사랑스러운지 계급을 넘어선 이들의 사랑이 더욱 자연스러워 보일 판이다. 앞의 두 여성이 거의 매번 상복 같은 검은 옷을 입고 등장하는 데 비해, 체

#4
돈 조반니는 지옥의 저주를 받아 불구덩이 속으로 떨어져 죽는다. 마지막에 죄를 회개하면 구원받을 수 있었지만, 그는 지옥의 죽음을 받아들인다.

를리나는 옅은 베이지색 같은 자연스러운 색깔의 옷을 주로 입는다.

영화는 돈나 안나와의 관계 맺기를 실패한 돈 조반니가, 과거의 여인 돈나 엘비라로부터 계속 저주를 받은 뒤, 새 시대의 여성 체를리나를 유혹하는 쪽으로 집중된다. 삼척동자라도 지금은 시대가 변하고 있고, 그렇다면 귀족들도 새 시대에 적응하기 위해 어떻게 행동해야 할지 정도는 알 만한데, 돈 조반니는 여전히 돈과 입담을 이용하여 평민 여성을 욕보일 생각만 하는 것으로 보인다.

🌿 시대의 변화와 함께 사라지는 구세대의 운명

조셉 로지가 모차르트 오페라의 주인공인 돈 조반니에 대해 주목한 점은 바로 그의 무정부적인 태도와 윤리다. 그는 귀족이다. 대저택과 하인들을 소유하고 있다. 잘만 하면 지역 주민들의 존경도 받는 점잖은 삶을 살 수 있다. 그런데 그는 그런 방향과는 영 딴판으로 나간다. 도저히 귀족이라고는 봐줄 수 없는 탕아에 가깝다.

Mozart

돈 조반니는 지옥의 저주를 받아 불구덩이 속으로 떨어져 죽는다. 마지막에 죄를 회개하면 구원되는 기회가 있었지만, 그는 그 모든 것을 거부하고 지옥의 죽음을 받아들인다. 새로운 계급인 체를리나와의 사랑의 실패에서 암시됐지만, 어차피 그는 새 시대를 맞아서는 과거처럼 존재할 수 없는 구질서의 귀족이다. 그는 변화된 시대와의 조화에는 실패하도록 운명 지어 있는 것이다.

그래서 지옥으로 떨어지는 돈 조반니의 죽음을 놓고 여러 해석이 분분한다. 죄를 지은 자가 천벌을 받았다는 의견이 가장 일반적이다. 그런데 로지의 영화에서처럼, 돈 조반니가 지옥으로 자진해서 떨어지는 것처럼 보이는 결말이라면, 그의 죽음을 더욱 적극적으로 해석해야 한다는 의견이 가능한 것이다. 돈 조반니는 새로운 시대에 적응하기보다는 자기 시대와 함께 역사 속으로 사라지는 것을 선택했다는 것이다. 시대의 종말과 함께 개인의 삶도 끝났다는 뜻이다.

남자의 질투는 사랑하는 여성의 목숨도 앗아 간다

Don Giovanni

17세기 스페인 세비야. 돈 조반니(바리톤)는 자기 친구 돈 오타비오(테너)로 변장한 뒤, 그의 약혼녀 돈나 안나(소프라노)를 유혹 중이다. 뒤늦게 그의 신분을 알아본 돈나 안나를 남겨두고 돈 조반니는 급하게 도망치는데, 그녀의 아버지가 막아선다. 두 남자 사이에 결투가 벌어지고, 돈 조반니는 결국 그녀의 아버지를 죽이고 만다. 돈나 안나와 약혼자 돈 오타비오는 복수를 맹세한다.

세비야 근처의 한적한 길. 돈 조반니는 하인 레포렐로(바리톤)와 길을 걷다 아름다운 여인 돈나 엘비라(소프라노)를 만난다. 알고보니 그녀도 몇 년 전 돈 조반니에게 농락당한 여자다. 길을 걸으며 복수를 맹세하는 중이었다. 돈 조반니는 줄행랑을 치고, 레포렐로가 그녀를 달래기 위해 '카탈로그의 노래'를 부른다. 돈 조반니의 2천 명의 애인 이름을 적은 길고 긴 카탈로그를 보여주며, 포기하는 게 현명하다는 조언을 하는 것이다.

돈 조반니의 성 부근 어느 시골 마을. 시골 신부 체를리나(소프라노)의 결혼 준비 잔치가 한창이다. 그녀의 아름다움에 반한 돈 조반니는 또 수작을 건다. 두 사람은 손을 잡고 사랑의 이중창 '나에게 그대의 손을'을 부른다. 이때 돈나 엘비라가 나타나, 체를리나에게 그를 조심하라며 소동을 부려 잔치는 엉망진창이 된다.

얼마 뒤, 돈 조반니의 성에서 파티가 한창이다. 이 파티는 체를리나를 유혹하기 위한 것이다. 그에게 복수를 맹세한 돈 오타비오, 돈나 안나, 돈나 엘비라도 가면을 쓰고 참가한다. 돈 조반니는 체를리나를 겁탈하려다 실패하고, 사람들이 몰려오자 그는 마치 하인이 저지른 것처럼 일을 꾸미고는 도망친다.

돈 조반니는 복수의 손길이 점점 다가오는 사실도 모르고 이번에는 하인인 레포렐로와 옷을 바꿔 입고, 신분을 위장한 채 여전히 여자 사냥에 나선다. 레포렐로가 그 세 사람에게 잡히는 바람에 돈 조반니는 자신의 신분이 곧 드러날 운명이지만 여전히 쾌락을 멈추지 않는다.

밤의 교회 묘지다. 그동안의 일을 보고받기 위해 돈 조반니는 여기서 레포렐로를 만난다. 그런데 갑자기 묘지 안의 기사상이 말을 한다. 조각이 말을 하는 것에 레포렐로는 기겁을 하지만 돈 조반니는 끄떡도 하지 않는다. 기사상은 "동이 트기 전에 너의 웃음은 사라지리라"고 예언한다.

돈 조반니는 자기의 성에서 밤늦도록 술을 마시며 놀고 있다. 전혀 반성의 기미를 보이지 않는다. 이때 기사상이 나타난다. 돈 조반니에게 참회를 요청하지만 그는 거절한다. 갑자기 번개가 치고 돈 조반니는 불길이 치솟는 지옥으로 떨어진다.

**_빌헬름 푸르트뱅글러 지휘, 비엔나 필하모닉 오케스트라,
오르페오 도르**

체사레 시에피(돈 조반니), 엘리자베스 그루머(돈나 안나), 안
톤 더모타(돈 오타비오), 엘리자베스 슈바르츠코프(돈나 엘비
라), 오토 에델만(레포렐로), 에르나 베르거(체를리나)

푸르트뱅글러 지휘의 〈돈 조반니〉 명반. 〈돈 조반니〉는 이탈리아어로 쓰여서 그런지 이탈리
아 출신 가수들이 주요한 역할을 맡을 때가 많다. 바리톤 체사레 시에피는 이탈리아 출신으로
돈 조반니의 전범을 보여준 가수로 기록된다. 바람둥이 같은 음흉함, 죽음의 공포에도 끄덕하
지 않는 용기 등 다양한 색깔의 연기를 선보이고 있다.

_칼 뵘 지휘, 비엔나 필하모닉 오케스트라, DG

셰릴 밀른스(돈 조반니), 안나 토모와-신토(돈나 안나), 피터
슈라이어(돈 오타비오), 테레사 질리스-가라(돈나 엘비라), 발
터 베리(레포렐로), 에디트 마티스(체를리나)

푸르트뱅글러와 쌍벽을 이루는 칼 뵘 지휘의 〈돈 조반니〉 명반. 1971년 녹음으로 칼 뵘의
말년 녹음 중의 대표적인 앨범. 셰릴 밀른스의 역량이 압도적이다. 그의 낮고 굵은 음성이 천
둥이 치듯 으르렁거린다. 오케스트라의 연주도 일품이고, 미래의 테너로 성장할 피터 슈라이
어의 젊은 목소리도 매력적이다.

음악이 이미지와 만날 때

막스 오퓔스의 〈미지의 여인에게서 온 편지〉, 리스트와 바그너 그리고 모차르트

막스 오퓔스Max Ophüls는 유난히 음악을 좋아한다. 웬만한 음악 전문가 못지않은 전문적인 교양도 갖고 있다. 장편으로 데뷔한 뒤에도 그는 음악 관련 단편을 만들며 음악에 대한 깊은 애정을 드러냈다. 1936년에 발표한 〈쇼팽의 빛나는 왈츠〉와 〈슈베르트의 아베마리아〉가 그것으로, 두 작품 모두 음악적 리듬과 영상 이미지 사이의 관계를 탐닉하는 실험작이다.

　　이후 그는 멜로드라마 감독으로 독보적인 위치를 갖게 됐는데, 무엇보다도 영상에 넘쳐나는 음악적인 느낌이 큰 역할을 했다. 음악이 흐르듯 유영하는 카메라 움직임, 인물들을 감싸고 도는 아름다운 멜로디들, 이야기 전개를 암시하는 음악적 라이트모티브 등, 그의 드라마에서 음악은 그 어떤 제작 요소보다 더욱 중요한 위치를 차지한다. 오퓔스의 최고작으로 종종 소개되는 〈미지의 여인에게서 온 편지〉Letter from an Unknown Woman(1948)는 감독의 이런 음악 취향이 잘 드러나 있다.

Mozart

아마도 이 영화를 본 많은 관객들은 프란츠 리스트Franz Liszt 의 피아노 연습곡 〈한숨〉Un sospiro을 잊지 못할 것이다. 피아노곡으로, 또 관현악곡으로 형식을 바꾸어가며 반복해서 연주되는데, 이야기 전개의 극적인 순간에는 빠짐없이 들려오기 때문이다. 곡명이 암시하듯 〈한숨〉은 먼저 여자 주인공인 리자(조안 폰테인)의 안타까운 심정을 대신 표현하는 곡이다. 그녀는 소녀 시절 옆집에 이사 온 피아니스트 스테판(루이 주르당)을 처음 본 뒤 평생 이 남자만 사랑하는데, 그녀의 사랑은 멜로드라마의 법칙대로 전혀 열매 맺지 못하고, 한숨만 쉬게 한다.

그리고 이 〈한숨〉은 또 피아니스트 스테판의 심정을 표현하기도 한다. 그는 '미지의 여인'으로부터 편지를 한 통 받았는데, 자신은 기억하지 못하는 과거를 편지 속의 여인이 하나씩 들추어낼 때, 아픈 과거에 대한 회한에 젖어 역시 한숨을 짓는다. 그래서 리스트의 피아노곡은 두 남녀의 사랑에 관한, 다시 말해 두 남녀의 과거의 기억에 관한 모티브로 반복되는 것이다.

영화는 음악의 본고장, 비엔나의 밤에서 시작한다. 그리고 이 영화는 거의 모든 장면이 바로 이 비엔나의 밤에서 진행된다. 밤과 대조되는 낮의 풍경은 여자 주인공 리자가 잠시 린츠라는 도시로 이사 갔을 때만 등장한다. 밤의 비엔나는 비에 젖어 있으며, 미남 피아니스트 스테판은 마차를 타고 자기 집으로 들어오고 있다. 그는 방금 전 다른 신사로부터 결투 신청을 받았는데, '미련하게' 그런 일로 죽음을 맞이하고 싶지 않아서 뒷문을 이용해 비엔나로부터 도주할 생각이다. 그는 여자문제로 결투 신청을 받았지만, 신사의 자존심 같은 것은 별로 중요하게 여기지도 않는 일종의 난봉꾼이다. 한때 그는 천재 소리를 듣는 피아니스트였는데, 이젠 결투에서 도피

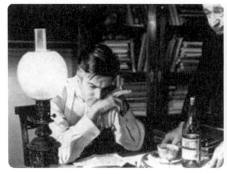 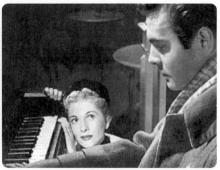

#1, 2

어느 날 스테판은 발신인을 알 수 없는 편지를 전해 받는다. 그는 편지를 뜯어보며 과거로의 여행을 시작한다(#1). 어린 리자는 피아노를 연주하는 스테판을 보고 한눈에 반한다. 리스트의 〈한숨〉의 유려하고 슬픈 멜로디가 흐를 때, 리자는 자신의 평생의 연인으로 그 남자를 마음속에 품는다(#2).

하는 파렴치한 남자로 변해 있는 것이다.

그런데 스테판의 시종이 편지 한 통을 전해준다. 스테판은 발신인을 도무지 알 수 없을 뿐만 아니라 기억하지도 못한다. 그는 편지를 뜯어보며, 과거로의 여행을 시작한다. 이 영화는 당시로서는 아주 혁신적인 플래시백 수법을 이용해, 현재와 과거의 시간이 계속해서 맞물리는 독특한 영화 형식을 선보이고 있다. 스테판이 편지를 읽을 때 카메라는 과거로 여행하고, 또 그가 자신의 잘못을 기억할 때, 다시 카메라는 현재로 돌아오는 식으로 영화는 과거와 현재를 넘나든다.

어린 리자가 스테판을 보고 한눈에 반하는 것은 그가 연주하는 피아노곡 때문이다. 〈한숨〉의 유려하고 슬픈 멜로디가 건물 주위를 싸고돌며 흐를 때, 소녀 리자는 자신의 평생의 연인으로 그 남자를 마음속에 품었다. 그러나 미남 피아니스트는 아쉽게도 이런 사실을 전혀 알지 못하므로, 그녀의 사랑은 일방적인 짝사랑이다.

Mozart

스테판이 매일 밤 연인을 바꿔가며 쾌락을 즐기고 있을 때, 리즈는 어머니가 재혼하는 바람에 린츠라는 도시로 원치 않는 이사를 간다. 어느덧 숙녀로 변한 그녀의 주위에는 오스트리아 황군의 고급 장교들이 하나둘 눈길을 보내고, 리자는 자기에게 홀딱 반한 어느 중위의 청혼을 받는다. 중위는 자기의 뜻을 곧바로 전달하지 못해 말을 빙빙 돌리고 있는데, 여전히 스테판에게 마음을 빼앗긴 채 살고 있는 리자는 장교의 청혼이 몹시 부담스럽다.

청년이 청혼의 서툰 수사학을 펴고 있을 때 들리는 음악이 바그너의 〈탄호이저〉에 나오는 아리아 '저녁별의 노래'O du mein holder Abendstern다. 아마 〈탄호이저〉에서 가장 유명하고, 또 바그너의 수많은 아리아 중 최고로 사랑받는 곡이 바로 이 '저녁별의 노래'일 것이다. 남자 바리톤이 저녁별을 바라보며, 자신이 사랑하는 여인을 지켜달라고 기도하는 내용인데, 짝사랑에 빠진 바리톤 남자의 고통을 잘 표현한 곡이다. 여자는 바리톤의 마음을 아는지 모르는지 인사도 없이 밤길을 떠나버렸고, 혼자 남은 이 남자가 별을 보며 받아들여지지 않은 자신의 가여운 사랑을 슬퍼하는 곡이다. 수많은 바리톤들이 '저녁별의 노래'로 자신의 기량을 선보였는데, 특히 독일 가수 디트리히 피셔-디스카우Dietrich Fischer-Dieskau가 연기한 버림받은 남자의 고통은 최고의 연기 중 하나로 평가받고 있다.

오퓔스는 '저녁별의 노래'를 유머러스하게 사용했다. 짝사랑에 빠진 청년 장교가 〈탄호이저〉 속의 바리톤처럼 불가능한 사랑을 희망할 때, 두 연인의 옆에 있던 군악대의 브라스 밴드는 계속해서 '저녁별의 노래'를 연주해대는 것이다. 장교의 짝사랑은 받아들여지지 않고, 그는 〈탄호이저〉의 바리톤처럼 떠나가는 리자의 뒷모습을 바라볼 뿐이다.

이런 식으로 오페라를 유머와 함께 선보이는 장면은 후반부에 또 나온다. 이번에는 모차르트의 〈마술 피리〉Die Zauberflöte를 이용한다. 모차르트가 35살에 죽는 바로 그해인 1791년에 작곡한 마지막 오페라다. 광대와 왕자가 한데 어울려 노는 데서 알 수 있듯, 프랑스혁명의 영향이 녹아 있는 곡이기도 하다. 우스꽝스러운 인물부터 비장한 인물까지 각양각색의 인물들이 등장해서 그런지, 이 오페라는 어른들은 물론이고, 아이들까지도 좋아하는 작품이기도 하다.

🌿 사랑의 묘약, 모차르트의 〈마술 피리〉

리자는 스테판을 다시 보기 위해 혼자서 비엔나로 돌아온다. 스테판과 리자가 비엔나에서 다시 만나 함께 즐기는 밤 데이트는 약 15분간 이어지는데, 이 영화의 가장 아름다운 시퀀스로 남아 있다. 리스트의 〈한숨〉이 다시 연주되고 있고, 두 남녀는 아름다운 식당과 눈 덮인 길, 그리고 공원과 유원지에서 사랑의 절정을 맛본다. 그런데 그날 밤, 리자는 스테판과 순수한 사랑을 나누었다고 생각하지만, 스테판은 리자가 누군지도 기억하지 못하고, 단 하룻밤의 쾌락의 대상으로만 그녀를 유혹했을 뿐이다.

버림받은 리자는 훗날 돈 많은 귀족과 결혼한 뒤, 스테판을 잊은 듯 산다. 그런데 어느 날 밤 남편과 오페라 〈마술 피리〉를 보러 간 게 화근이었다. 극장에서 리자는 자신을 버리고 떠났던 스테판을 다시 만난다. 안정된 가정과 미래까지 보장해주는 나이 많은 남편이 옆에 앉아 있는데, 리자의 시선은 자꾸만 스테판에게 머문다. 〈마술 피리〉의 2막이 막 시작되며, 파파게노의 그 유명한 아리아 '처녀도 좋고 아주머니도 좋고'Ein Maädchen oder Weibchen가 들려온다. 고난에 빠진 광대 파파게노가 여자가 너무 그리워 아무 여자라도 좋으니 빨리 좀 만났으면 좋겠다는 우스운 노래다. 그만 이 노래가 '마술 피

Mozart

리'처럼 듣는 사람을 다시 사랑에 빠지게 만들었다. 리자는 어리석게도 또 다시 스테판의 품으로 뛰어들고 만다. 물론 그 사랑은 장르의 법칙대로 대가를 치르게 될 것이다.

다시 현재, 편지를 다 읽은 스테판은 깊은 회한에 빠진다. 한 여인의 삶을 파괴한 데 대한 일종의 죄의식 같은 것이다. 그는 줄행랑치려던 마음을 고쳐먹고, 새벽의 결투장으로 향한다. 어쩌면 그는 죽을지도 모른다. 리스트의 〈한숨〉이 비에 젖은 비엔나의 밤을 감싸고 도는 것으로 영화는 끝난다. 이런 식으로 영화는 이미지와 음악이 끝없이 대화를 이어가듯 전개되는 것이다.

시련을 이겨내는 청춘의 순수한 사랑

Die Zauberflöte

고대 이집트. 울창한 숲으로 둘러싸인 밤의 여왕(소프라노) 왕국이다. 이웃 왕국의 왕자 타미노(테너)가 뱀에 쫓기다 쓰러진다. 이때 궁전에서 시녀 셋이 나타나 뱀을 죽이고, 그를 구한다. 시녀들은 타미노의 아름다운 외모에 감탄한다. 그들은 여왕에게 이 사건을 보고하려고 떠난다. 이때 새 사냥꾼 파파게노(바리톤)가 나타난다. 마침 깨어난 타미노는 옆에 뱀이 죽어 있어, 파파게노가 자신을 구한 사람이라고 생각한다. 파파게노는 허풍을 떨며 진짜 자기가 뱀을 처치했다고 거짓말을 한다. 다시 시녀들이 나타나 파파게노의 입을 막고, 타미노에게 여왕의 딸인 파미나 공주(소프라노)의 초상화를 보여준다. 타미노는 첫눈에 공주에게 반한다. 여왕이 나타난다. 파미나는 이집트의 신을 섬기는 대제사장 자라스트로(바리톤)에게 잡혀 있는데, 만약 타미노가 구해준다면 공주와의 결혼도 허락하겠다고 말한다. 타미노는 반드시 공주를 구하겠다고 약속한다. 파파게노도 타미노와 함께 길을 떠나라는 명령을 받는다. 타미노에게는 마술 피리를, 파파게노에게는 은방울을 준다.

한편 자라스트로의 성이다. 파미나는 탈출을 시도하다 대제사장의 노예인 모노스타토스(테너)에게 붙잡혔다. 모노스타토스는 파미나를 자기의 아내로 만들 작정이다. 이때 갑자기 등장한 파파게노의 모습을 보고 놀란 그는 줄행랑을 친다. 파파게노는 거대한 새의 모습을 하고 있었기 때문이다. 파파게노는 곧 타미노 왕자가 와서 그녀를 구해줄 것이라고 말한다.

한편 타미노는 자라스트로의 사원 앞에 있다. 한 사제가 나타나 말하길, 자라스트로는 밤의 여왕이 말한 그런 사악한 사람이 아니며, 고귀한 성품의 소유자라고 일러준다. 그러니 파미나는 안전할 것이라고 말한다. 타미노는 기뻐 마술 피리를 분다. 숲속의 모든 새들과 동물들도 이 음악을 듣고 노래를 시작한다. 파파게노도 이 소리를 듣고 파미나와 함께 타미노에게 달려온다. 얼마 후, 자라스트로 앞에 이들이 모두 등장한다. 모노스타토스는 이들 침입자들을 모두 처벌해달라고 요구한다. 자라스트로는 오히려 모노스타토스가 매를 맞아야 한다는 판결을 내리고, 타미노와 파파게노는 시련의 방으로 가야 한다는 판결을 내린다.

사원의 출입문. 사제가 나타나 두 사람에게 여자들의 유혹을 경계하라는 시련을 내린다. 밤의 여왕의 시녀들이 와서 이들을 유혹한다. 두 남자는 흔들리지 않는다. 한편 파미나는 꽃이 만발한 정원에서 잠을 자고 있다. 달빛도 아름다운 이곳에 밤의 여왕이 나타나 그 유명한 아리아 '지옥의 복수가 내 마음속에 불타오른다' *Der Hölle Rache kacht in meinem Herzen*를 부른다. 어머니를 사랑한다면 자라스트로를 죽이라는 주문이다. 파미나는 도저히 그를 죽이지 못한다. 자라스트로가 나타나 '이 신성한 전당에서 복수는 할 수 없어' *In diesen heil'gen Hallen*라는 아리아를 부른다.

한편 타미노와 파파게노는 여전히 시련을 이겨내고 있다. 이번에는 침묵의 시련이다. 한 늙

은 노파가 파파게노에게 나타나 자신은 파파게나라며 18살의 처녀라고 말한다. 파파게노는 침묵의 시련을 겪는 중이고, 천둥이 울리자 그녀가 사라진다. 소년들이 등장해 타미노와 파파게노에게 마술 피리와 은방울을 되돌려준다. 타미노가 피리를 불자, 이 소리를 듣고 파미나가 달려온다. 그런데 타미노는 침묵의 시련을 극복해야 해서, 파미나의 어떠한 질문에도 대답하지 않는다. 그녀는 사랑이 떠났다고 침울해한다.

타미노는 새로운 시련을 극복하러 떠나고 혼자 남은 파파게노에게 또 그 노파가 나타난다. 노파는 자기에게 사랑을 맹세하라고 요구한다. 그랬더니 노파는 순간 아름다운 처녀로 변한다. 하지만 지금도 시련을 받고 있는 중이라, 파파게노는 그녀와의 사랑을 연기할 수밖에 없다. 한편 실연의 아픔을 느낀 파미나는 자살하려고 한다. 하늘에서 세 소년이 나타나 타미노도 그녀를 사랑하며 지금은 시련을 겪고 있는 중이라고 알려준다. 곧 그에게 데려가주겠다는 약속도 한다.

어두운 굴속이다. 타미노는 마지막 시련을 받을 준비를 한다. 이곳에 파미나가 나타난다. 두 연인은 다시 만난 기쁨을 노래한다. 마술 피리는 그녀의 아버지가 폭풍이 몰아치던 날, 천 년 묵은 떡갈나무로 만들었다고 알려준다. 두 사람이 마지막 시련인 불과 물을 통과하는데, 아무런 해도 입지 않고 무사히 빠져나온다. 파파게노도 세 소년의 도움을 받아 파파게나를 만난다. 두 사람도 사랑의 기쁨을 노래한다.

한편 밤의 여왕은 모노스타토스와 세 시녀와 함께 복수를 위해 자라스트로의 사원에 잠입했는데, 갑자기 천둥 번개가 치고, 이들은 모두 지옥으로 떨어지고 만다. 자라스트로는 "밤이 지나갔다" 고 선포하고, 사람들의 축하를 받으며 타미노와 파미나는 결혼한다.

추천 CD

_**빌헬름 푸르트뱅글러 지휘, 비엔나 필하모닉 오케스트라, 오페라도로**

발터 루트비히(타미노), 빌마 립(밤의 여왕), 이름가르드 제프리드(파미나), 칼 슈미트-발터(파파게노), 파울 쇼플러(자라스트로)

푸르트뱅글러 지휘의 〈마술 피리〉 스탠더드 앨범. 밤의 여왕 빌마 립의 공포스런 소프라노는 당대 최고 중의 하나였다. 소리가 꽉 차고, 동화적인 분위기, 신비스런 분위기, 게다가 독일 음악 전형의 종교적인 숭고미, 또 이탈리아 스타일의 비통한 멜로드라마까지 오페라의 거의 모든 매력이 총망라돼 있다. 명반 중의 하나로 손색이 없다.

_**헤르베르트 폰 카라얀 지휘, 비엔나 필하모닉 오케스트라, EMI**

안톤 더모타(타미노), 빌마 립(밤의 여왕), 이름가르드 제프리드(파미나), 에리히 쿤츠(파파게노), 루트비히 베버(자라스트로)

1952년에 녹음된 카라얀의 〈마술 피리〉다. 모든 가수들이 고른 기량을 선보인다. 타미노 역을 맡은 안톤 더모타의 맑은 목소리는 타미노의 순수함을 잘 표현하고 있다. 자라스트로 역을 맡은 바리톤 루트비히 베버의 기량도 돋보인다.

밤은 언제 끝날 것인가

잉마르 베리만의 〈늑대의 시간〉과 모차르트의 〈마술 피리〉

악마가 유혹할 때, 우리는 검은 세상의 환락을 뿌리칠 수 있을까?

베리만은 무척 회의적이다. 스웨덴의 이 거장은 자신의 분신을 내세워, 창작의 에너지를 잃어버린 예술가가 어떻게 악마의 세상과 교류하는지를 보여준다. 그 세계는 현실과 꿈의 경계도 분명치 않고, 또 기억과 악몽마저 혼재돼 있다. 절대적인 카오스다. 예술가의 도피적인 행적을 통해, 베리만 자신이 창작의 압박에서 어떤 악몽에 시달렸는지가 그로테스크하게 그려진 작품이 바로 〈늑대의 시간〉 Vargtimmen(1968)이다.

창작력이 고갈된 어느 예술가의 고통

잉마르 베리만Ingmar Bergman(1918~2007)의 거의 모든 작품에는 자전적이 요소들이 들어 있다. 유아기 때의 억압적인 기억과 성인이 된 뒤의 굴곡 많은 여성 관계는 그의 멜로드라마를 구성하는 주요한 요소다. 〈늑대의 시간〉은 여기서 더 나아가, 스스로의 무의

식까지 집요하게 관찰한다. 감독의 분신은 요한(막스 폰 시도)이라는 화가다. 그는 마치 파우스트가 메피스토펠레스의 유혹에 넘어가듯, 창작의 압박 속에서 악마들의 유혹을 끝없이 받는다.

영화는 그의 아내 알마(리브 울만)의 플래시백으로 시작한다. 수년 전 남편은 한 권의 일기만 남겨놓은 채 종적을 감추고 사라졌다. 그녀의 회상을 통해 우리는 부부 사이에 무슨 일이 일어났는지를 보게 된다. 부부는 조그만 보트를 타고 무인도나 다름없는 고립된 섬으로 들어간다. 과거의 회상 장면이 시작된 것이다. 어떻게나 섬 자체가 멀리 느껴지는지, 섬이라는 공간이 현실인지 꿈인지 혹은 환상인지 모호할 지경이다.

그림을 그리지 못해 고통받던 화가는 이 섬에서 아내의 도움으로 조금씩 안정을 찾아가고, 햇볕이 내리쬐는 집 앞마당에서 임신 중인 건강한 아내를 모델로 하여 그림을 그리기 시작한다. 하지만 그것도 잠시. 다시 남편은 밤새도록 잠을 하나도 자지 못하는 불면증과 악몽, 그리고 환각에 시달린다. 아내는 그의 불안에 고통받는다. 언제 화가로서의 정상적인 활동을 재개할 수 있을까?

그때 아내 앞에 어떤 할머니가 나타난다. 로코코풍의 화려한 흰색 드레스를 입은 그녀는 2백 살이 넘은 유령. 잘 알아듣지도 못할 정도로 작은 목소리로 그녀는 남편의 '일기'를 찾아 읽어보라고 말한다. 아내의 플래시백을 통해 과거로 들어온 우리는 지금부터 아내가 읽는 일기를 통해 그 과거 속의 과거로 또 들어간다. 이제부터는 현재와 과거 사이의 경계를 인식한다는 것 자체가 무의미할 정도로 시간은 복잡하게 뒤섞인다.

화가의 입을 통해 설명되는, '늑대의 시간'은 자정부터 동틀 때까지다. "거의 모든 사람들이 죽는 시간이고 거의 모든 사람들이 깊이 잠드는 시간이며, 악몽이 더욱 현실화되는 시간이다. 동시에 잠 못 드는 사람들에겐 잊혀졌던 공포가 다시 찾아오는 시간이

고, 그래서 유령과 악마가 가장 큰 힘을 발휘할 때다. 한편 늑대의 시간은 세상의 아이들이 태어나는 시간이기도 하다." 화가는 늑대의 시간만 되면 전혀 잠을 자지 못한 채 아내에게 자신의 악몽을, 또는 악몽 같은 과거를 털어놓는다. 그런데 그 기억이 사실인지 아닌지는 전혀 알 수 없다.

✿ 〈마술 피리〉, 어둠을 벗어나는 희망의 노래

고립된 섬에는 백작의 성이 있다. 백작과 그의 가족, 동료들은 부부를 저녁에 초대했다. 그들은 하나같이 이상한 사람들이다. 처음 본 화가에게 '키스 마크'라며 자신의 허벅지를 보여주는 백작 부인, 노골적으로 화가를 유혹하는 백작의 늙은 어머니, 시종일관 울고 있는 백작의 동생 등, 이들은 사람이라기보다는 사람의 가면을 쓴 유령에 가깝다.

그 성에서 잠시 화가와 아내는 어둠을 벗어나는 희망을 경험한다. 모차르트 덕분이다. 백작의 동료에 의해 인형극으로 〈마술 피리〉가 손님들 앞에서 공연된다. 장면은 1막 3장으로, 주인공 타미노가 어떤 사원 앞에서 과연 자신의 연인 파미나를 찾을 수 있을지 의심이 들어 절망에 빠질 때이다. 타미노는 마치 종교음악을 부르듯 성스러운 목소리로 아리아 '오! 영원한 밤이여!'O ew'ge Nacht!를 부른다. "오! 영원한 밤이여! 언제 너는 사라질까?/ 언제 나의 눈은 빛을 볼 수 있을까?" 그때 어디선가 목소리가 들려온다. "젊은이여, 곧바로 아니면, 영원히 볼 수 없다."

백작의 동료가 인형극을 공연하는 사이, 화가와 아내는 '밤'이 사라질 수도 있다는 희망을 잠시 품는다. 곧 아니면 영원히 사라지지 않는다는 절망도 있지만 말이다. 동료는 극을 끝내며 〈마술 피리〉는 인간이 작곡할 수 있는 '예술의 극치'라며 상찬을 아끼

#1

화가 요한은 고립된 섬에서 임신 중인 아내를 모델로 그림을 다시 그리기 시작한다.

#2

백작의 성에서 공연된 인형극 〈마술 피리〉를 보며 화가와 아내는 '밤'이 사라질 수도 있다는 희망을 잠시 품는다.

#3

낚시하고 있는 화가 앞에 갑자기 금발 소년이 나타나 유혹하듯 바위 위에 눕는다.

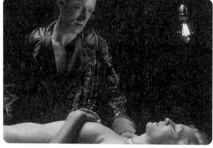

#4

화가는 베로니카의 주검을 그 어떤 사랑의 행위보다 더욱 애절하게 쓰다듬는다.

지 않는다. 모차르트가 죽을병에 걸려 있던 시절에 작곡된 곡이라, 죽음에 대한 통찰력도 돋보인다고 설명한다. '빛은 곧 보든지, 혹은 영원히 볼 수 없다'는 모차르트의 혜안에 그 동료는 감동하고 있다.

사실 그 남자의 대사는 베리만의 〈마술 피리〉에 대한 남다른 사랑을 대신 표현한 것이다. 베리만은 오페라 연출도 몇 번 진행한 경험이 있을 만큼, 오페라에 대한 조예가 깊다. 특히 애착을 보인 작품이 〈마술 피리〉로, 1973년에는 '오페라 영화'로까지 만들었다. 모차르트의 작곡대로 공연을 하고 그 모습을 필름에 담은 것이다. 영화연출가답게 자신의 시각도 보탰는데, 여자 주인공인 파미나는 '밤의 여왕'과 사라스트로 사이에서 태어난 딸이라는 암시가 그것이다. 보통의 경우, 사라스트로에게 파미나는 납치돼 있는 것으로 나오고, 밤의 여왕은 주인공 타미노를 보내 딸을 되찾고자 하는 것으로 해석된다.

그런데 아쉽게도 〈마술 피리〉의 공연을 본 날 밤에도 늑대의 시간은 계속된다. 아니 더욱 심해진다. 화가는 자신의 억압적인 과거를 회상하는데, 도무지 그 회상이 사실인지 악몽인지 구별이 되지 않는다. 화가는 섬에 오자마자 아내 몰래 불륜을 저질렀고, 그 대상은 백작의 정부인 베로니카(잉그리드 툴린)라는 여성이다. 기억 속에서 화가는 요염하고 불량한 그녀를 기억하지 못하는데, 그녀는 가슴에 새겨진 '키스 마크'를 보여주며 두 사람의 관계를 확인해준다.

현모양처와 탕녀 사이에서 갈등하던 화가는 급기야 환각 속에서 베로니카를 만나기 위해 아내에게 총을 쏜다. 이제부터 베리만이 보여주는 것은 억압된 것의 귀환에 관한 무의식적 공포다. 억압은 악마의 형체를 갖고 나타난다. 조용한 바닷가에서 화가가 낚시를 하고 있을 때, 갑자기 금발 소년이 나타나 마치 유혹하듯 바위 위에 누워 화가를 바라본다. 페도필리아Pedophillia(소아애호중)의 금지된 욕망은 화가를 죄의식에 빠뜨리고, 육욕의 화신인 뱀처럼 자신의 육

체를 물어뜯는 그 소년을 화가는 돌로 쳐 죽인다.

　　네크로필리아Necrophilia(시체애호증)도 찾아온다. 아내를 죽였다고 생각하는 화가는 백작의 성으로 돌아왔다는 베로니카를 만나러 뛰어간다. 그녀는 이미 시체가 되어 싸늘하게 누워 있다. 그러나 화가는 그 어떤 사랑의 행위보다 더욱 애절하게 베로니카의 주검을 쓰다듬는다. 화가는 어느덧 미쳐버린 것이다.

🌿 베리만의 무의식을 여행하는 '고딕영화'

　　베리만은 〈산딸기〉Smultronstälet(1957)를 발표하며, 자신의 꿈과 무의식에 대한 애정을 이미 드러낸 바 있다. 〈산딸기〉에서의 죽음에 관한 악몽 시퀀스는, 파졸리니의 〈아카토네〉Accattone(1961)에 등장하는 역시 죽음에 관련된 악몽 시퀀스, 그리고 펠리니의 〈8과 1/2〉(1963)의 도입부에 등장하는 추락에 관한 악몽 시퀀스와 더불어 최고의 꿈 장면 중 하나로 칭송받고 있다. 〈늑대의 시간〉에 이르면, 그 꿈이 현실과 구분되지 않는 것은 물론이고, 상상과도 또 기억과도 구분되지 않는 수준으로까지 나아갔다.

　　그래서 영화는 발표 당시 내러티브의 복잡성 때문에 별로 환영받지 못했다. 꿈과 환상이 뒤섞여 있더라도, 결말에선 어떻게든 실타래를 풀듯 정리를 해야 하는데, 결말조차 뒤섞인 채 끝이 나버리니 그런 평가도 무리가 아니었다. 그런데 포스트모던의 고민을 겪은 지금의 세대가 보면 더욱 흥미로운 영화가 〈늑대의 시간〉일 수 있다. 엉망으로 흩어져 있는 듯한 수많은 삽화들에는 베리만의 무의식의 흔적들이, 억압의 공포들이 온전히 내재해 있기 때문이다. 그 억압은 무섭지만, 바로 우리들의 것이기도 하다. 사라져버린 그 화가, 과연 '밤의 고통'에서 벗어나 창작의 에너지를 얻었을까?

다시 꾼 악몽

릴리아나 카바니의 〈비엔나 호텔의 야간배달부〉와 모차르트의 〈마술 피리〉

우리에게 〈마술 피리〉는 '밤의 여왕' 때문에 더욱 유명한 듯하다. 목소리를 떠는 기교가 필요한 '콜로라투라'coloratura의 소프라노가 등장해 복수의 증오심을 불러대는 장면은 〈마술 피리〉의 압권으로 남아 있다. 콜로라투라의 높고 끊어질 듯 팽팽하게 이어지는 목소리의 기교는 듣는 이의 살갗에 소름을 돋게 할 정도인데, 소프라노 조수미가 바로 이 '밤의 여왕'을 멋지게 연주해내, 유럽 무대에서 자신의 이름을 날렸던 사실은 잘 알려져 있다. 이렇게 〈마술 피리〉는 '밤과 복수'라는 모티브가 강해서 그런지, 모차르트의 작품치고는 아주 어두운 이미지를 갖고 있다. 파파게노, 파파게나 같은 희극적인 인물이 등장해 천진한 웃음도 선사하지만, 이상하게도 극이 끝나고 나면, 마음이 납처럼 무거워지는 경험을 누구나 하게 될 것 같다.

🌿　〈마술 피리〉의 어두운 이미지와 비엔나의 밤

릴리아나 카바니Liliana Cavani(1933~)는 존 말코비치가 주연했

던 〈리플리스 게임〉Ripley's Game(2002)으로 최근에 우리에게 다시 알려 졌는데, 그녀는 이미 1960, 70년대에 정치영화로 두각을 드러낸 이탈 리아 감독이다. 권력의 무자비함을 빗댄 〈식인주의자들〉I Cannibali (1970) 등이 대표작이고, 제목도 이상하게 바뀐 〈비엔나 호텔의 야간 배달부〉Il Portiere Di Notte(1974)는 출세작이자, 수많은 논쟁을 불러일으 킨 문제작으로 남아 있다. 원제목은 '야간의 리셉션니스트'쯤 된다. 호텔의 리셉션 데스크에서 밤에 근무하는 사람을 의미하고, 그 호텔 이 비엔나에 있다보니, 아마도 제목이 그렇게 바뀐 듯하다.

막스(더크 보가드)는 비엔나에 있는 '오페라 호텔'에서 일한 다. 그가 밤에만 근무하기 때문에 우리는 '호텔의 밤'이라는 은밀하 고 유혹적인, 그리고 비밀스런 공간으로 초대된다. 막스는 잘생긴 중년 남자인데, 호텔의 오랜 투숙객 여성에게 '특별한 봉사'도 간혹 하고, 또 젊은 남자 댄서에겐 종종 마약 주사도 놓아준다. 왠지 막스 와 그 주변 사람들은 모두 좀 이상해 보인다. 게다가 그 댄서는 주사 를 맞으며 이상한 쾌감을 느낀 듯, 막스를 애원하는 눈빛으로 바라 보기까지 한다. 또 이 호텔에 밤이 되면 근엄한 정장을 차려입은 남 자들이 하나둘 들어와 무슨 회의 같은 것도 한다.

결론부터 말하자면 이들은 모두 강제수용소에서 함께 근무 했던 나치의 잔당들이다. 여성 투숙객과 댄서는 호텔에 숨어 살고 있고, 나머지 사람들도 모두 쥐처럼 도시의 이곳저곳에 숨어 있다. 이들은 비밀조직을 갖고 있는데, 그 목적은 혹시라도 자신들의 신분 을 눈치 챈 사람이 나타나면 수단과 방법을 가리지 않고 그 대상을 제거하는 것이다. 그때는 여전히 전범자의 처벌이 진행 중이었고, 이 들은 신분이 드러나면 죄의 대가를 치러야만 하는 골수 나치들이다.

이 호텔에 어느 날 미국의 오페라단이 투숙한다. 비엔나에 서 〈마술 피리〉를 공연하기 위해서다. 지휘자의 아내는 루치아(샬롯 램플링)라는 여성으로 백설처럼 순결한 이미지를 갖고 있다. 막스는

Mozart

리셉션 데스크에서 이들 부부에게 방의 열쇠를 건네주며 살짝 놀란다. 루치아라는 여성이 아무래도 자기가 아는 사람인 것 같기 때문이다. 루치아도 마찬가지다. 마치 절대 다시 봐서는 안 되는 사람을 본 듯, 표정이 그렇게 불편할 수가 없다.

나치 수용소에서 겪은 사도마조히스트적인 사랑

모차르트의 〈마술 피리〉는 1791년에 발표됐는데, 프랑스혁명의 영향이 엿보이는 작품이다. 그의 모든 작품에는 귀족들을 비꼬고 놀려먹는 풍자가 들어 있어, 반귀족적인 작곡가의 취향을 짐작할 수 있다. 하긴 세계 최고의 음악가였지만, 모차르트는 여전히 거만한 귀족들의 명령 하나에 꼼짝 못하는 입장이었고, 그는 그런 관계에 많은 상처를 받은 것으로 알려져 있다. 〈마술 피리〉는 남자 영웅(타미노)이 이집트의 대사제에게 납치돼 있는 여성(파미나)을 구하러 가는 내용인데, 영웅의 동반자로 '평민'인 남자(파파게노)가 동등한 비중으로 등장하고, 처음에는 악마 같은 사람으로 제시됐던 '이집트인' 대사제가 사실은 현명한 지도자로 해석되는 등 혁명 전 유럽의 고정관념에 도전하는 내용을 포함하고 있다. 지금 다시 봐도, 여자 주인공의 어머니인 '밤의 여왕'이 사실은 사악한 여성이고, 그녀가 복수를 맹세하는 대상인 이집트인, 다시 말해 '아랍인' 사제는 백성들의 리더라는 내용은 '전복적'이라고 설명해도 지나치지 않다.

막스는 루치아를 봤을 때, 자신의 과거를 아는 사람을 다시 봤을 때의 두려움이라기보다는, 마치 영원히 잃어버렸다고 체념했던 연인을 만난 듯한 묘한 감정에 빠진다. 그의 플래시백으로 두 사람의 관계를 알 수 있는데, 알고보니 루치아는 강제수용소에서 막스와 육체적 관계까지 맺은 유대인이었다. 막스는 루치아가 수용소로 들어오는 바로 그날, 그녀의 청순함에 매료됐고, 자신의 위치를 이

용해 루치아와 사도마조히스트적인 사랑을 나눈다. 루치아는 어느 덧 막스의 노리개가 돼버렸던 것이다.

그런 관계도 사랑으로 발전할 수 있을까? 수용소에 끌려온 여성이 나치 장교와 나눈 사랑이라는 게, 생존을 위한 몸부림이거나 모멸이지, 어떻게 사랑이 될 수 있을까? 영화는 여기에 대해 많은 생각거리를 제공한다. 감독 카바니는 두 사람의 관계를 사랑으로 해석한다. 그렇지 않고서야 다시 만난 두 남녀가 또 다시 과거의 관계를 반복할 리가 없다. 그래서 개봉 당시 비평계는 반분됐다. 인간의 본능을 꿰뚫어봤다는 쪽과 아우슈비츠의 아픔을 섹스의 희열로 환원하여, 고통마저 흥행의 도구로 삼았다는 쪽이 팽팽히 맞섰다.

막스는 〈마술 피리〉를 보러 간다. 물론 그녀가 진짜 자기가 아는 루치아인지 확인하기 위해서다. 그는 루치아가 어디에 앉아 있는지 열심히 찾은 뒤, 뒤쪽에 앉아 하염없이 그녀를 바라본다. 무대에선 파파게노와 파미나가 '사랑의 이중창'을 부르고 있다(1막). "사랑을 느끼는 남자는 착한 마음을 갖고 있지/ 달콤한 감정을 나누는 것은 여성의 첫째 의무라네/ 우리는 사랑 속에서 기쁨을 느끼네, 우리는 오직 사랑으로 사네"라며 무대에선 두 남녀가 사랑의 권능을 찬미하고 있고, 객석에선 막스가 다시 찾아온 사랑의 대상 루치아를 보고 있다.

그런데 루치아의 태도를 보니, 그녀도 막스의 접근이 두렵거나 싫지 않은 것 같다. 그녀는 뒤에서 막스가 자신을 보고 있다는 사실을 안다. 뿐만 아니라 나치 장교였던 그가 자기에게 다가와 과거처럼 다시 사랑을 나눌 것을 기대하는 것 같다. 그녀는 슬쩍슬쩍 뒤를 돌아다보기까지 한다. 그녀의 시선을 확인했을 때, 막스는 회심의 미소를 짓는다. 이때 무대 위에선 그 유명한 '마술 피리의 아리아'가 연주된다. 남자가 피리를 연주하면, 마법이 작동해 그녀가 어디에 있는지 알 수 있을 거라는 내용이다.

Mozart

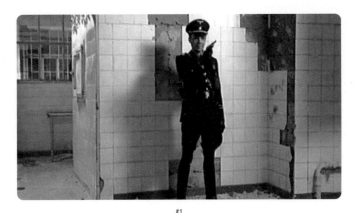

#1

나치 장교 시절 막스는 수용소에 끌려온 유대인 루치아의 청순함에 반한다.

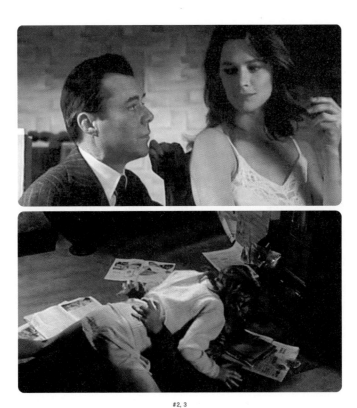

#2, 3

호텔에서 서로를 알아본 막스와 루치아. 둘은 수용소 시절의 미친 사랑을 다시 나눈다.

#4

영화 속 오페라 〈마술 피리〉의 공연 장면. 막스는 극장 안에서 뒤쪽에 앉아 루치아를 하염없이 바라본다. 무대에선 파파게노와 파미나가 '사랑의 이중창'을 부르고 있다.

"마법적인 음악은 얼마나 힘이 센지, 야생의 동물들도 희열을 느끼네, 파미나! 파미나! 어디 있어요? 나의 피리 소리를 들어요" 하며 남자는 여자를 애타게 찾고 있는 것이다.

원초적 본능과 상술의 경계선

영화의 후반부는 두 남녀의 '미친 사랑'이다. 막스와 루치아는 호텔방에서, 또 막스의 집에서 미친 듯 사랑을 나눈다. 나치 동료들의 추적을 피하기 위해 막스는 루치아와 함께 아예 자기 집에 숨어들어 꼼짝도 않는다. 동료들은 자신들의 안전도 위협에 빠뜨릴 수 있는 루치아를 처치할 참이다. 이 일을 방해한다면, 막스도 당연히 제거된다. 집 안에 숨어 있던 두 남녀는 이제 먹을 것도 다 떨어졌고, 나치들의 방해로 전기와 수도까지 모두 끊어진 생활을 시작한다. 아우슈비츠의 공간과 별로 다를 바 없는 곳이다. 절대로 반복돼선 안 될 것 같았던 '악몽' 같은 아우슈비츠의 기억들이 지금 비엔나에서 재연되는 셈이다. 그때와의 차이라면 지금은 남녀 모두가 죽음의 위

협 아래서 사랑에 몸을 맡긴다는 점이다. 정말 두 남녀는 죽음이 눈앞에 다가왔지만, 마지막으로 남은 사랑까지도 모두 소진한다.

막스는 배고픔으로 정신을 잃은 루치아를 일으켜 세운 뒤, 흰색 드레스를 입힌다. 수용소에 들어왔을 때 소녀 루치아가 입고 있던 그런 옷이다. 막스는 그녀를 처음 봤을 때 입고 있던 나치 장교복을 다시 입는다. 그들은 자동차를 타고 비엔나의 밤거리를 지나, 어느 다리 앞에서 내린 뒤, 함께 다리 위를 걷는다. 뒤에서는 나치의 잔당들이 이들을 쫓고 있다. 두 발의 총성이 들리는 것으로 영화는 끝난다.

두 사람이 정말 사랑했는지, 만약 그들의 관계를 사랑으로 그렸다면 이는 교묘한 상술인지, 그 차이를 쉽게 판단하기 어렵게 영화는 구성돼 있다. 그런 모호함 때문인지, 지금도 이 영화는 카바니의 문제작으로, 또 1970년대 정치영화의 문제작으로 남아 있다.

반어법으로 쓰인 종교음악의 숭고함

루이스 브뉘엘의 〈비리디아나〉, 그리고 모차르트의 〈레퀴엠〉과 헨델의 〈메시아〉

루이스 브뉘엘Luis Buñuel(1900~1983)의 작품에는 거의 빠짐없이 꿈에 관
련된 장면이 등장한다. 잠자고, 꿈꾸는 동안 벌어지는 불가해한 일들
이 그의 영화에선 주요한 모티브로 작동한다. 〈부르주아의 은밀한
매력〉Le charme discret de la bourgeoisie(1972)의 꿈처럼 약간 무서운 내용도
있고, 〈세브린느〉Belle de Jour(1967)의 꿈처럼 엉큼한 것도 있으며, 〈비
리디아나〉Viridiana(1961)의 꿈처럼 계시적이어서 엄숙함을 느끼게 하
는 것도 있다. 브뉘엘에게 칸영화제 황금종려상을 안겨준 〈비리디아
나〉는 '꿈의 미학'인 초현실주의 작품의 최고작 중 하나로 꼽힌다.
여기서도 꿈은 영화의 내용을 암시하는 중요한 모티브로 쓰이고 있
다. 게다가 그 꿈 장면에 등장하는 음악은 무의식의 심연을 자극하여
'숭고의 공포'를 느끼게 할 판이다.

✿ 애타는 사랑의 순간에 연주되는 모차르트의 〈레퀴엠〉

Mozart

수녀 수업 중인 비리디아나(실비아 피날)에게 혼자 사는 숙부

가 초청장을 보낸다. 비리디아나는 잘 알지도 못하는 숙부 집에 가는 것이 영 내키지 않지만, 부자인 그로부터 적지않은 경제적 도움을 받고 있기에 어쩔 수 없이 그 초청에 응한다. 그런데 이 숙부(브뉘엘 영화의 아이콘인 페르난도 레이)는 좀 이상한 사람이다. 밤이면 모차르트의 〈레퀴엠〉Requiem을 틀어놓고, 혼자서 죽은 아내의 유품을 꺼내본다. 면사포와 웨딩드레스를 만지작거리던 그는 하이힐도 신어보고, 심지어 코르셋까지 입어본다. 전형적인 페티시즘fetishism에 빠진 남자다.

남자는 분명히 죽은 아내와 다시 사랑하기 위해 안간힘을 쓰고 있는데, 페티시의 퇴행적인 사랑 뒤에 흐르는 음악은 죽은 자의 영혼을 달래는 진혼곡이다. 다시 말해 행위는 사랑의 주제를 자극하는데, 음악은 죽음의 충동을 부추기는 것이다. 이때 비리디아나가 몽유 상태로 등장한다. 걷고 있으나 실은 꿈을 꾸고 있다. 사실, 도착한 그날 낮부터 비리디아나는 숙부로부터 이상한 낌새를 느꼈다. "너는 걷는 것도 죽은 숙모와 닮았다"며 그가 접근하는 게 왠지 꺼림칙했다.

유령처럼 하얀 잠옷을 입은 비리디아나는 갑자기 숙부의 방으로 들어온 뒤, 벽난로의 재를 한 움큼 바구니에 담는다. 숙부는 풍만하게 드러난 질녀의 허벅지를 바라보기 바쁘다. 그녀는 곧 이어 들고 들어온 실타래를 불속으로 던져버린 뒤, 난로 옆의 그 재를 숙부의 침대 위에 뿌려놓는다. 그러고는 아무 일도 없었다는 듯 다시 문을 열고 자신의 방으로 되돌아간다.

도대체 잠을 자며 비리디아나는 무엇을 꿈꾸었을까? 실타래를 불속에 던지는 것은 자신에게 가장 소중한 그 무엇을 포기하는 것처럼 보인다. 아마도 치근대는 숙부 때문에 수녀가 되고 싶은 자신의 꿈이 무너질지 모른다는 공포를 느꼈으리라. 그래서 그런지 그녀는 재를 숙부의 침대 위에 뿌렸다. 재는 영화 속에서 이야기되듯

죽음과 참회의 상징이다. 숙부가 세속적인 욕망을 버리고, 참회한 뒤, 차라리 죽었으면 좋겠다는 그녀의 바람이 꿈속에서 표현된 것으로 봐도 무방할 것 같다. 수녀가 되기로 마음먹었던 처녀가 곤란하게도 한 남자의 죽음을 바라고 있는 셈이다. 음악은 계속해서 〈레퀴엠〉이다.

다음 날 밤, 숙부는 드디어 자신의 속내를 드러낸다. 그는 무슨 일이 있어도 질녀를 자신의 새 아내로 맞이하고 싶은 것이다. 처음에는 죽은 아내의 웨딩드레스를 한 번만 입어달라고 요청했다. 비리디아나는 동정심에 내키지는 않았지만 숙부의 요청을 들어준다. 드디어 숙부는 질녀에게 약을 먹여 잠들게 한 뒤, 강제로 겁탈하려 한다. 수녀 수업을 받고 있는 질녀를 침대 위에 눕혀놓고, 풍만한 그녀의 가슴 위에 얼굴을 비벼대는 늙은 숙부의 모습은 이상하게도 너무 애절하여, 그가 지금 범죄를 저지르고 있다는 사실을 잊을 정도다. 이런 병적일 정도로 간절한 사랑의 순간에 들려오는 음악은 여전히 〈레퀴엠〉이다. 사랑과 죽음은 공존하고 있는 것이다.

🌿 반어법으로 쓰인 〈메시아〉의 '할렐루야'

연말연시가 오면 아마도 가장 자주 듣는 종교음악이 게오르그 헨델Georg Friedrich Handel의 〈메시아〉Messiah일 것이다. 〈레퀴엠〉도 그렇지만, 〈메시아〉도 오페라는 아니다. 그러나 여느 오페라 못지않은 내러티브가 있고, 또 오페라와 더불어 성악의 최고급에 속하는 작품이다. 〈메시아〉는 예수의 일대기를 다루는 오라토리오oratorio다. 모두 3부인데, 1부 '예언과 탄생', 2부 '수난과 속죄' 그리고 3부 '부활과 영생'으로 구성돼 있다. 곧, 예수가 태어나 희생하고 부활하는 전 생애를 음악으로 표현한 드라마나 다름없다. 가사는 전부 성경에 나오는 문장으로 쓰였는데, 특히 복음서, 「시편」에서 많

Mozart

#1

비리디아나의 숙부는 밤이면 모차르트의 〈레퀴엠〉을 틀어놓고, 혼자서 죽은 아내의 유품을 꺼내본다.

#2

비리디아나는 한밤중에 갑자기 숙부의 방으로 들어와 침대 위에 재를 뿌려놓는다. 재는 영화 속에서 이야기되듯 죽음과 참회의 상징이다.

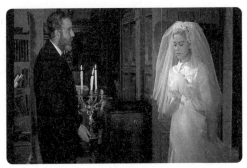

#3

숙부는 비리디아나에게 죽은 아내의 웨딩드레스를 한 번만 입어달라고 요청한다.

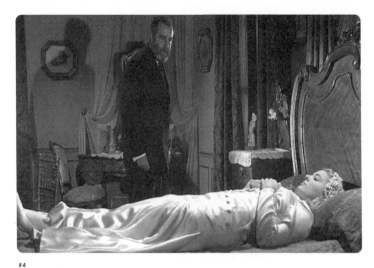

#4
늙은 숙부는 잠든 비리디아나의 가슴 위에 얼굴을 비벼댄다. 이상하게도 그의 모습은 너무 애절해 보이는데, 이때 들려오는 음악은 모차르트의 〈레퀴엠〉이다.

이 이용됐다. 오페라처럼 몸짓 연기만 하지 않을 뿐이지 가수들의 노래 속에는 오페라에 못지않은 연기력까지 표현되고 있다.

〈메시아〉에 별 관심 없는 사람도 아마 이 작품에서 가장 유명한 '할렐루야'는 한번쯤 들어봤을 것이다. 남녀합창단이 힘찬 목소리로 '할렐루야' 하고 외치듯 부르는 이 노래는 종교음악 관련 성악곡 중 최고로 유명한 곡일 듯싶다. 이 노래는 2부의 마지막 부분에 연주되는데, 예수가 희생의 죽음을 당했지만, 곧 부활할 것이라는 염원이 담겨 있는 웅장한 합창곡이다. 가사는 「요한계시록」에서 따왔다. 예수가 영원히 왕 중의 왕이 되리라는 내용이다. 얼마나 노래가 엄숙하고 벅찬지, 영국 왕 조지 2세가 연주 도중 기립하여 듣는 바람에, 지금도 '할렐루야'가 연주되는 동안은 관객들이 기립하는 관례가 만들어진 곡이다.

〈비리디아나〉는 첫 장면에서 '할렐루야'가 들려오는 것으로 시작한 뒤, 종결 부분에서 '할레루야'가 다시 연주되는 것으로 끝난다. 비리디아나는 결국 수녀가 되는 길을 포기하고, 숙부가 물려

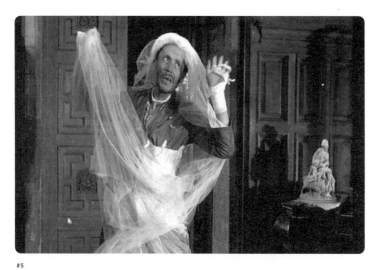

#5

헨델의 종교음악 '할렐루야'가 들려오는 동안, 술에 취한 걸인들은 춤을 추기 시작한다. 브뉘엘은 강렬한 반어법을 이용해서 배신당한 신심과 주를 찬양하는 음악 모두를 극명하게 드러내었다.

준 유산인 대저택의 일부를 이용하여 가난한 자들을 돕는 종교적인 삶을 시작한다. 그녀는 거리에 나가 별의별 사람들을 집으로 다 데려온다. 주로 교회 앞에서 구걸하는 거지들이다. 이들에게 노동하는 법도 가르치고, 규율을 지키는 태도도 가르쳐 새로운 삶을 살도록 할 참이다.

브뉘엘의 영화를 좋아하는 사람들은 짐작하겠지만, 부랑자들이 비리디아나의 뜻대로 갱생하는 일은 아쉽게도 절대 일어나지 않는다. 그들은 밥을 손쉽게 얻어먹을 수 있는 이유 때문에 비리디아나 앞에서 연기하고 있을 뿐이다. 브뉘엘의 영화에선 종교적 믿음은 물질적 효용에 의해 가려진 위선으로 종종 나타난다. 비리디아나가 잠시 외출한 사이, 이들 걸인들은 자신들만의 성찬을 만든다. 언제 크리스털 술잔에 와인을 마시고, 은수저와 은그릇에 쇠고기 요리를 맛보는 호강을 누려보겠는가. 걸인들은 이참에 옛 주인의 전축을 틀어 음악도 즐긴다. 이때 들려오는 곡이 바로 '할렐루야'이다. "할렐루야, 주를 위해 전능하신 분께서 통치하시도다, 할렐루야/ 이 세

상의 왕국이 우리 주와 그리스도의 왕국이 되고, 그가 영원히 통치할 것이다/ 왕 중의 왕, 신 중의 신이시다."

예수의 삶의 절정을 찬미하는 이런 엄숙한 합창이 들려오는 가운데, 술에 취한 걸인들은 기립은 고사하고 춤을 추기 시작한다. 심지어 어떤 남녀는 소파 뒤에 숨어 섹스까지 할 참이다. 종교음악 중의 종교음악인 '할렐루야'를 배경으로, 지금 무대에선 세속적이다 못해 카오스의 나락 속으로 빠지는 듯한 광란의 향연이 벌어지고 있는 것이다. 다빈치의 〈최후의 만찬〉처럼 폼을 잡고 앉아 기념촬영 흉내도 내던 이들은 심지어 집에 돌아온 비리디아나를 겁탈하려고도 한다. 영화 속의 세상은 '이 세상이 주와 그리스도의 왕국'이 되기에는 너무나 멀어 보인다.

브뉘엘은 이런 식으로 내용과 음악을 강렬한 반어법을 이용하여 표현, 배신당한 신심과 주를 찬양하는 음악 모두를 극명하게 드러내는 데 성공하고 있다. 깨져버린 비리디아나의 순수한 믿음이 더욱더 안타까워 보이고, 화면과 엇박자로 연주되는 종교음악의 숭고함은 '공포의 아름다움'까지 선사하고 있는 것이다. 약 10분간 이어지는 〈메시아〉 관련 시퀀스는, '할렐루야'의 음악이 얼마나 가슴을 뛰게 하는 명곡인지를 잘 표현한 명장면으로 남아 있다.

〈메시아〉는 네 명의 가수, 곧 소프라노, 알토, 테너, 베이스의 역할이 중요하다. 대중적으로 인기 있는 곡을 소프라노가 많이 불러서 그런지, 소프라노의 비중이 특히 커졌다. 3부의 첫 곡인 '나는 구세주가 살아 있음을 알고 있네' 같은 소프라노 아리아는 장례식의 노래로 쓰일 만큼 유명하다. 〈메시아〉 전문 소프라노 중 영국인 제니퍼 비비안Jeniffer Vivian이 가장 널리 알려져 있고, 그녀의 연주로 〈메시아〉는 더욱 유명해졌다.

모차르트, 에쿠우스, 반항아

밀로스 포먼의 〈아마데우스〉, 모차르트의 네 개의 오페라와 〈레퀴엠〉

모차르트 관련 영화 중 가장 유명한 〈아마데우스〉Amadeus(1984)는 역설적이게도 모차르트를 알기에는 좀 적절하지 않은 작품이다. 무엇보다도 작곡가의 전기적 사실이 과도하게 바뀌어 있다. 음악사적 입장에서 보자면 억지스런 주장들이 눈에 거슬릴 정도다. 그중 대표적인 사례가 모차르트는 경쟁자 살리에리에 의해 사실상 죽임을 당했다는 것이다. 최고의 권력을 휘두르던 합스부르크 왕가의 궁정 악장 살리에리가 멍청한 음악인으로 설정된 것도 너무 극적이다. 또 유명 음악가 집안인 베버 가문의 여자인 아내 콘스탄체 베버가 천박한 하숙집 딸로 나오는 것도 지나치다. 그런데도 많은 관객들은 이 영화를 최고의 모차르트 관련 전기 영화로 기억한다. 여기에는 원작자인 영국인 극작가 피터 셰퍼Peter Shaffer의 역할이 크다. 그는 〈에쿠우스〉Equus(1973)라는 공전의 히트작을 썼던 작가로, 6년 뒤 또 하나의 문제작을 발표했는데, 바로 모차르트의 죽음을 획기적으로 해석한 〈아마데우스〉(1979)가 바로 그 작품이다. 밀로스 포먼Milos Forman(1932~)의 영화 〈아마데우스〉는 피터 셰퍼의 드라마를 각색한 것이다.

　　〈아마데우스〉는 셰퍼의 출세작 〈에쿠우스〉와 매우 닮았
다. 〈에쿠우스〉의 이야기 갈등을 모차르트라는 음악가의 전기적 사
실에 대입시킨 작품이 〈아마데우스〉라고 봐도 된다. 그만큼 셰퍼는
〈아마데우스〉를 쓰며 전작인 〈에쿠우스〉의 뼈대를 대거 이용하고
있다. 두 작품은 모두 세대가 다른 두 남자가 부자父子처럼 등장해,
각자가 속한 세상을 첨예하게 대립시키고 있는 구조를 갖고 있다.

　　모차르트는 〈에쿠우스〉의 주인공인 알란처럼 자유와 본능
을 상징하며, 이는 제도와 이성을 상징하는 살리에리의 세상에 의해
희생되고 만다. 비범한 신세대가 평범한 구세대에 의해 억압받고 패
배를 맛보지만, 결국 그의 자유 영혼이 영원한 승리자로 남는 것도
두 작품의 공통점이다. 그리고 〈아마데우스〉의 주인공으로 나온 톰
헐스Tom Hulce가 바로 〈에쿠우스〉의 알란 역으로 유명해진 배우라는
점을 기억할 때, 두 작품의 유사성은 더욱 두드러진다. 모차르트도
억압받은 '에쿠우스의 아들'에 다름 아니다.

　　아마 〈아마데우스〉를 처음 본 사람은 일반적으로 알고 있
던 모차르트와는 좀 다른 인물이 주인공으로 나와 당황했을 것이다.
초상화 등에서 봐왔던 귀엽고 재치 넘치는 곱상한 모차르트가 아니
라, 경솔하고 무례하고 음탕한 술주정뱅이로 모차르트의 캐릭터가
설정돼 있기 때문이다. 그런데 이런 천방지축이 보통 사람은 도저히
꿈꿀 수 없는 음악적 재능을 갖고 있다. 살리에리는 바로 이 점을 이
해할 수 없는 것이다.

　　음악사에 따르면 살리에리는 신을 찬양하는 종교음악을 많
이 작곡했는데, 전기적 사실 그대로 깊은 신앙심을 갖고 있던 그는
모차르트라는 존재 때문에 그 신심을 잃어버린다. 어떻게 저런 경솔
한 인간에게 신은 감히 넘볼 수 없는 재능을 선물했는지 괘씸한 마

Mozart

음이 들 정도다. 영화는 이렇게 시종일관 '범인'凡人 살리에리의 시점으로 전개된다.

모차르트는 아버지에 의해 조기교육을 받은 신동이다. 베토벤의 아버지 등, 이후 많은 아버지들이 모차르트의 아버지를 흉내 냈다. 모차르트의 아버지는 희생하는 부모의 전형이다. 어릴 때부터 아들을 데리고 연주 여행을 다니며, 오로지 아들의 출세만을 바란다. 다행히 그 아들은 아버지의 음악적 기대를 저버리진 않았지만, 윤리적인 의무는 내팽개치고 만다. 아버지의 명령을 거부한 모차르트의 죄의식은 이때부터 싹이 자랐던 것이다.

〈돈 조반니〉, 아버지에 대한 죄의식을 표현

모차르트는 천생 반항아로 나온다. 여자의 꽁무니를 좇아 버릇없이 궁중의 복도를 뛰어다니던 소년은 당시로선 당연시되던 오페라의 이탈리아어 가사를 독일어로 쓰려고 하면서 기성 계급과 충돌하기 시작한다. 독일어 가사에 궁정 극장에선 보기 민망한 공간인 터키의 하렘(여성들의 거처)에서의 이야기를 다룬 〈후궁으로부터의 탈출〉이 그렇게 작곡된다. 계급사회를 조롱하는 코미디 〈피가로의 결혼〉은 공연 금지된 작품인데, 이를 또 오페라로 만든다. 프랑스혁명이 일어나기 불과 3년 전이다. 금지된 그 모든 것을 넘어가려는 천재 청년의 발걸음은 거칠 것이 없어 보인다. 이럴 즈음 아버지의 사망 소식을 듣는다.

모차르트의 아버지는 막내아들의 성공을 위해 바이올린 연주자이자 작곡가인 자신의 경력을 모두 포기했었다. 그런데 아들은 비엔나에서 막 성공가도를 달리자마자 아버지와 갈라서고 만다. 그 후 부자는 한 번도 서로 만나지 않은 것으로 음악사에 기록되어 있다. 살리에리의 증언에 따르면 이때부터 모차르트의 음악은 점점 더

#1, 2

모차르트는 독일어 가사로 〈후궁으로부터의 탈출〉을 작곡하며 기성 계급과 충돌을 일으킨다(#1). 또한 계급사회를 조롱하는 코미디로 공연 금지곡인 〈피가로의 결혼〉도 오페라로 만들었다(#2).

어두워지고 복잡해졌다.

　　살리에리의 증언에서 짐작할 수 있듯 〈돈 조반니〉는 죄지은 아들의 자기반성 같은 작품이다. 오페라의 주인공은 모차르트처럼 여자들의 뒤를 좇으며 쾌락에 탐닉한다. 마치 세상을 비웃듯 돈 조반니는 여성들의 정조를 희롱한다. 어떻게나 그 행동이 집요하고 일방적인지 마치 자기를 알아주지 않는 세상에 대해 분풀이를 하는 듯하다. 자기파괴의 기분이 느껴지는 방탕한 생활의 끝에, 돈 조반니는 무덤에 누워 있던 어떤 기사의 심판에 따라 지옥의 불구덩이 속에 빠지는 것으로 오페라는 종결된다. 죽은 아버지를 기억하게 하는 유령, 곧 검은 기사에 의해 죄지은 아들은 죽음의 벌을 받는 것이다. 〈돈 조반니〉가 초연됐던 프라하 국립극장에서 재연된 영화 속 오페라 장면은 약 6분간 이어지는 장관으로 남아 있다.

Mozart

#3, 4

〈돈 조반니〉에서 아버지에 대한 자신의 죄의식을 고백했다면(#3), 〈레퀴엠〉에서는 모차르트가 죽은
아버지에게 용서를 비는 것으로 보인다(#4).

　　　　비엔나 최고의 천재 음악가가 궁정 극장을 놔두고 체코까지
가서 첫 공연을 한 점에서 알 수 있듯 〈돈 조반니〉를 발표할 때(1787)
부터 모차르트는 현실 세계에선 패배자로 내몰린다. 설상가상 빚에
쪼들리고, 건강마저 악화된다. 모차르트는 35살의 젊은 나이에 죽고
마는데, 죽는 그해(1791)에 발표된 곡이 바로 마지막 오페라인 〈마술
피리〉와 미완성 진혼곡인 〈레퀴엠〉이다.

　　　　영화 속에서 〈마술 피리〉는 죽어가는 모차르트가 과거와는
달리 관습적인 사랑의 소중함을 노래하는 작품으로 제시된다. 파파
게노와 파파게나가 마치 영원한 부부처럼 정답게 이중창을 부르는
아름다운 무대가 약 5분간 이어진다. 그런데 모차르트는 결정적으
로 건강을 잃었고, 약 두 달 후 그는 죽는다. 죽기 전 두어 달 동안 그
는 돈 때문에 건강을 해쳐가면서까지 작곡에 매달리는데, 그 작품이

바로 〈레퀴엠〉이고, 영화는 이 진혼곡을 만들어가는 과정을 보여주며 종결된다. 특히 7번째 곡이자, 모차르트가 직접 쓴 마지막 곡인 '콘푸타티스'Cnfutatis가 모차르트와 그를 시기한 살리에리에 의해 공동으로 만들어지는 약 10분은 이 영화의 백미로 남아 있다. 〈돈 조반니〉에서 아버지에 대한 자신의 죄의식을 고백했다면, 〈레퀴엠〉에서는 모차르트가 죽은 아버지에게 용서를 비는 것으로 보인다. 미완성곡인 〈레퀴엠〉의 나머지 부분은 모차르트의 제자인 쥐스마이어Suessmayer가 완성했다.

🌿 되살아난 음악가 살리에리

〈레퀴엠〉의 작곡을 살리에리와 함께 작업한다는 영화의 설정은 사실과 거의 관계없고, 이는 작가 셰퍼의 아이디어에서 나온 상상이다. 살리에리는, 절대 요양이 필요한 모차르트로 하여금 계속 일하게 함으로써 간접적으로 그를 죽였다는 것이다. 모차르트를 살리에리가 죽였다는 주장은 원래 러시아의 작가 알렉산드르 푸슈킨Aleksandr Pushkin이 제일 먼저 내놓았다. 독살했다는 것인데, 드라마 〈모차르트-살리에리〉는 니콜라이 림스키 코르샤코프Nikolay Rimsky-

Korsakov에 의해 오페라로 만들어지기도 했다. 영화는 살인의 방법을 독약이라는 물질적 차원이 아니라 질투라는 심리의 차원으로 바꾸어놓았다.

푸슈킨의 작품에 따르면 살리에리는 악의 화신이다. 여기에 비하면 〈아마데우스〉의 살리에리는 동정받는 악인으로 등장한다. 범속한 세상을 대변하는 그가 천재의 마법 앞에서 갈등하는 모습에서 수많은 관객이 동일시의 감동을 느낀 것은 유명한 사실이다. 평범한 사람으로 연기된 살리에리도 사실 비범한 인물에 가깝고, 그런 그에겐 뛰어난 제자들이 많았다. 특히 스승으로부터 큰 사랑을 받았던 슈베르트는 살리에리의 죽음에 진혼곡을 바쳐 그의 죽음을 애도했다.

리하르트
바그너

1813~1883

Wilhelm Richard Wagner

낭만적 반영웅을 애도하며

루키노 비스콘티의 〈루트비히〉, 바그너의 〈트리스탄과 이졸데〉와 〈탄호이저〉

리하르트 바그너Richard Wagner는 19세기 낭만주의의 맹주다. 그는 음악뿐 아니라 문학, 미술, 연극 등 다른 예술에도 큰 영향을 끼쳤다. 바그너의 초기작인 〈탄호이저〉Tannhäuser(1845), 〈로엔그린〉Lohengrin(1848)을 보고 음악의 매력에 빠진 사람들이 어디 한둘일까? 바그너의 숭배자들이 등장한 것도 이때부터다. 리하르트 슈트라우스, 안톤 브루크너, 구스타프 말러 등 음악가들은 물론이고, 프리드리히 니체, 버나드 쇼 등 철학자, 작가들까지 바그너를 찬미하는 데 주저하지 않았다.

　　도대체 무슨 매력이 바그너를 그렇게 돋보이게 할까? '악극' music drama이라는 새로운 형식을 창조했기 때문에? 그래서 귀족들의 연예의 대상으로 머물러 있던 오페라를 예술의 한 장르로 승화시켰기 때문에? 물론 그런 업적도 크다. 그러나 무엇보다도 돋보이는 것은 그가 바로 '낭만주의'의 동의어로 기능하기 때문일 것이다. 그는 낭만주의의 기호다.

비스콘티 감독의 말기 작품인 〈루트비히〉Ludwig(1973)는 지금은 역사 속으로 사라진 바이에른 왕국의 마지막 왕의 일대기를 다룬다. 뮌헨에 수도가 있던 이 왕국은 비스마르크가 이끄는 프로이센에게 함락된 1871년, 역사 속에서 사라진다. 바이에른 왕국의 마지막 왕이 루트비히다. 그런데 이 왕의 별명이 '달의 연인'이라는 점에서도 알 수 있듯, 그는 좀 특별한 인물이다. 낮에는 아무것도 하지 않고 잠만 자며, 황혼 무렵에 일어나 6시경 목욕하고, 곧이어 첫 식사를 한 뒤, 새벽 두 시쯤 점심을 먹고, 아침 7시쯤 저녁을, 그리고 8시쯤 다시 침실로 들어간다. 시간을 거꾸로 사는 그가 밤에 하는 일이란, 말을 타고 달빛 아래서 혼자 산책하거나, 셰익스피어를 읽는 것이다. 그래서 그는 '달의 연인'이 됐다. 왕이라기보다는 낭만적 기인에 가깝다.

영화는 루트비히가 19살의 어린 나이로 왕위에 오르는 장면부터 시작하여, 프로이센의 꼭두각시 왕으로 지내다, 결국 미쳐 자살하는 장면으로 끝난다. 장장 4시간짜리 영화다. 그는 도무지 왕위에 어울리는 인물이 아니다. 왕이 되자마자 그가 실현한 첫 업무는 빚문제와 정치적 이유 등으로 외국에 추방돼 있던 바그너를 다시 데려오는 것이다. 왕은 음악으로 국민을 행복하게 만들겠다는 허망한(?) 소리를 해대고, 그런 음악의 창조자는 바그너라는 데 추호의 의심도 없다. 제정신이 있는 왕이라면 절대 하지 않을 일을 그는 오히려 자긍심을 가진 채 밀어붙인다. 천재의 예술을 위해서라는 이유다. 그래서 탄생한 극장이 지금도 바그너 관련 축제로 유명한 바이로이트Bayreuth 극장이다.

왕은 또 개인적인 사랑에도 막무가내다. 대상은 이미 결혼한 여성인 오스트리아의 왕비 엘리자베스이다. 결혼한 여성을 사랑

Wagner

#1

바이에른 왕국의 마지막 왕 루트비히는 시간을 거꾸로 산다. 밤이 되면 달빛 아래서 혼자 산책하거나, 셰익스피어를 읽는다.

#2

음악으로 국민을 행복하게 만들겠다며 루트비히는 왕이 되자마자 외국에 추방돼 있던 바그너를 다시 데려온다.

#3

루트비히는 이미 결혼한 여성인 오스트리아의 왕비 엘리자베스를 사랑한다. 그는 금지된 사랑에 목숨을 건다.

하는 테마는 바그너의 작품에도, 또 비스콘티의 작품에도 자주 보이는데, 영화 〈루트비히〉에서도 주인공은 금지된 사랑에 목숨을 건다. 왕과 엘리자베스는 푸른 달빛 아래서 말을 타고 밤의 산책을 즐긴다. 왕은 〈로엔그린〉을 본 뒤 바그너 숭배자가 됐는데, 곧 뮌헨에서 〈트리스탄과 이졸데〉Tristan und Isolde를 무대에 올릴 예정이라며 엘리자베스도 초대한다.

✢ 〈트리스탄과 이졸데〉, 숙모와 조카 사이의 사랑

바그너의 대부분 작품들이 근친상간의 불륜이듯 〈트리스탄과 이졸데〉도 숙모와 조카 사이의 사랑을 다룬다. 트리스탄의 삼촌인 왕은 새로운 왕비를 정략적으로 맞이하는데, 그녀는 바로 트리스탄이 사랑하는 이졸데이다. 자신의 연인이 졸지에 숙모가 되는 어처구니없는 상황에서 트리스탄은 현실을 받아들이려고 노력하지만, 그게 잘되지 않는다. 잘 안 되기는 이졸데도 마찬가지다. 두 연인은 순수한 사랑을 지키는 대가로, 결국 목숨을 내놓아야만 하는 비극에 이른다.

〈트리스탄과 이졸데〉는 처음부터 끝까지 거의 밤에만 진행되는 '밤의 오페라'이다. 두 연인은 밤에만 몰래 만나 자신들의 비극적인 사랑을 위무한다. 이졸데가 운명을 탄식하며 부른다. "나는 당신과 함께 밤으로 도주하기를 꿈꿨지, 그곳에서는 더 이상 기만이 없다고 나의 심장이 약속하네, 나는 죽음에 투신하기를 기다려왔지." 트리스탄도 저주하듯 울부짖는다. "당신의 손에 달콤한 죽음이, 나에게 낮은 세상의 종말이네, 이제 우리는 밤에 투신했네, 오! 우리에게 내려오라 사랑의 밤이여, 세상에서 우리를 구해다오."

이승에서의 불가능한 사랑을 저승에서 완성하자는 전형적인 낭만주의적 대사인데, 이런 죽음에 대한 염원을 두 연인은 밤의

사랑의 상처에 방황하는 루트비히는 전쟁 중임에도 천장에 인조 달을 매단 뒤, 하루 종일 〈탄호이저〉
의 유명한 아리아 '저녁별의 노래'만 듣고 있다.

달을 바라보며 기원하고 있다. 이때 흐르는, 가슴을 쥐어짜는 듯한
슬픈 멜로디가 〈트리스탄과 이졸데〉에 들어 있는 '사랑의 죽음'이
라는 테마다. 2막의 밤에 트리스탄과 이졸데가 불륜의 경계를 넘어
사랑을 폭발시키는 순간에 들을 수 있고, 이후에도 두 연인의 사랑
에 관한 장면이 나올 때면 반복되는 멜로디다. 영화에서도 반복됨은
물론이다. 루트비히가 엘리자베스에 대한 사랑을 염원할 때다. 이
멜로디를 통해, 사랑이 이곳에서 이루어질 수 없다면, 저곳으로 기
꺼이 가겠다는 루트비히의 광적인 집념을 드러낸다.

〈탄호이저〉, 상처받은 남자의 고독을 달래다

현명한 엘리자베스는 제자리로 돌아가고, 루트비히는 체념
의 고통에 상처받는다. 사랑에 버림받은 루트비히는 곧이어 터진 보
오전쟁(1866)에서 오스트리아 편을 들다, 패배의 굴욕을 겪는다. 그런
데 왕이라는 사람이 전쟁 중에 전선에는 전혀 가보지도 않고, 자신의

방에만 틀어박혀 사랑의 상처에 방황하고 있다. 낮에도 밤과 같은 효과를 내기 위해 방의 커튼을 모두 내리고, 천장에는 인조 달을 매단 뒤, 뮤직박스를 통해 하루 종일 〈탄호이저〉의 유명한 아리아 '저녁별의 노래' O du, mein holder Abendstern(3막)만 듣고 있다. 전쟁 중에도 그는 '달의 연인'으로 머물렀던 것이다.

　　영화 〈루트비히〉에서, 사랑에 대한 염원은 〈트리스탄과 이졸데〉의 '사랑의 죽음'으로, 사랑의 상처에 대한 고통은 〈탄호이저〉의 '저녁별의 노래'로 표현하고 있다. 오직 그녀만을 사랑하는 루트비히는 고통에서 헤어나지 못한다. 이때 들리는 멜로디가 '저녁별의 노래'다. 평생 한 여자만 몰래 사랑했던 남자가 자신의 사랑이 받아들여지지 않는다는 사실을 인정하고, 대신 먼 길을 떠나는 여자의 안녕을 비는 애절한 내용이다. "오 나의 성스러운 저녁별아/ 나는 항상 너에게 인사했지/ 믿음을 배신하지 않는 그 마음으로/ 그녀가 지나갈 때 그녀에게도 인사해다오/ 그녀가 하늘의 축복을 받는 천사가 되려고/ 여기 죽음의 계곡을 넘어갈 때도." 바그너의 오페라에서 절절하게 표현된, 한 여자에 대한 변치 않는 남자의 사랑이 영화 〈루트비히〉에도 그대로 전이돼 있다. 루트비히는 그녀를 포기했지만, 그 포기의 고통은 영원히 남는다.

　　영화의 전반부가 루트비히의 사랑을 묘사하는 것이라면, 후반부는 그의 끝없는 추락이다. 훗날 그는 동성애자가 됐는데, 잘생긴 시종들과 에로틱한 게임을 하지만, 왠지 그의 모습은 더욱 어둡고 외로워 보인다. 병든 그의 얼굴은 항상 부어 있으며, 이빨은 거의 다 썩어 시커멓게 변해 있다. 왕위에 오를 때의 아름다운 모습은 사라진 지 이미 오래다. 결국 그는 '미친 사람'으로 진단받아 감금된다. 그를 감금시킨 대신들이 축배를 마시고 있는 사이, 왕은 주치의와 함께 밤의 산책을 나선다. 그는 자신에게 말하듯 작은 소리로 이야기한다. "밤, 밤보다 더 아름다운 것은 없지. 물에 빠져 죽는 것은

아름다운 죽음이야. 죽어서도 모습이 흉하게 변하지 않으니까." 그날 밤, 그는 호숫가에서 시체로 발견된다. 루트비히도 바그너처럼 낭만주의의 기호다. 지금도 그의 무덤에는 유럽의 젊은이들이 애도의 꽃다발을 바친다.

비스콘티는 낭만적 반영웅의 표상 같은 루트비히의 일대기를 다루며, 역시 낭만주의의 큰 별인 바그너의 음악을 이용하고 있는데, 영화는 '밤과 죽음을 찬미'하는 전형적인 낭만주의적 세계를 보여주고 있다.

바그너의 작품을 연주하는 데는 '바그너 전문 가수'들이 따로 있다. 고음의 힘찬 목소리를 끝없이 질러대야 하기 때문이다. 이탈리아 오페라와는 창법 자체가 다르다. 트리스탄은 테너 볼프강 빈트가센, 이졸데는 소프라노 비르기트 닐슨Birgit Nilsson, 그리고 '저녁별의 노래'는 바리톤 디트리히 피셔-디스카우의 연주가 전범으로 꼽힌다.

연인의 죄를 씻는 기적의 기도

Tannhäuser

13세기 독일. 음유시인 탄호이저(테너)는 사랑의 여신인 베누스(소프라노)의 궁진에서 향락을 즐기고 있다. 이곳은 타락의 장소다. 이제 이런 생활도 지겨운지 탄호이저는 다시 세속으로 돌아가고자 한다. 베누스는 처음에는 만류하다가 곧 그가 세상으로 돌아가는 것을 허용한다. 아름다운 대지를 다시 본 탄호이저는 과거의 잘못을 뉘우치며 길가의 십자가에 용서를 빈다. 이때 순례자의 행렬이 로마를 향해 간다. 여기서 탄호이저는 볼프람(바리톤)과 사냥하는 사람들을 만난다. 탄호이저가 아름다운 노래를 남기고 떠난 뒤, 엘리자베스(소프라노)는 여전히 그를 사모하고 있는데, 영주는 다가올 노래 대회에서 우승하는 사람과 엘리자베스를 결혼시키기로 했다는 것이다. 탄호이저는 그녀가 있는 바르트부르크로 돌아가기로 마음먹는다.

바르트부르크의 성안이다. 엘리자베스는 탄호이저가 돌아왔다는 사실에 기쁨을 감추지 못한다. 두 사람은 재회의 이중창을 부르고, 남몰래 그녀를 사랑하는 볼프람은 외로움을 느낀다. 노래 대회가 개막된다. 먼저 볼프람이 부른다. 남자다운 저음의 목소리로 품위 있는 노래를 들려준다. 다음은 탄호이저. 그는 사랑의 찬가를 부르기 시작하는데, 자기도 모르게 베누스에 대한 찬미를 늘어놓는다. 타락한 여신과 놀아난 사실이 알려지자 기사들은 칼을 빼들고 그를 죽이려 든다. 볼프람과 엘리자베스의 노력으로 탄호이저는 목숨을 건진다. 영주는 탄호이저가 죄를 용서받기 위해서는 로마로 가는 순례에 참가해야 한다고 명령한다.

얼마 뒤, 엘리자베스는 순례자의 행렬이 돌아오기를 기다리며 기도를 드리고 있다. 그러나 돌아온 순례자들 속에 탄호이저는 보이지 않는다. 그녀는 탄호이저의 영혼을 구원해달라는 간절한 기도를 올리며, 그의 죄가 용서받는다면 자신의 목숨을 내놓아도 좋다고 말한다. 유명한 아리아 '엘리자베스의 기도'가 아주 비장하고 슬프게 연주된다. 아직도 그녀를 사랑하는 볼프람은 마지막으로 그녀의 마음을 떠보지만, 그녀의 가슴 속에는 오직 탄호이저만 있다는 사실을 확인할 뿐이다. 탄호이저를 위해 목숨을 버릴 각오까지 하는 그녀가 길을 떠나는 모습을 보며 볼프람은 그 유명한 바리톤의 아리아 '저녁별의 노래'를 부른다. 별들이 그녀의 외로운 여행에 길동무를 해달라는 내용이다. 〈탄호이저〉의 최고의 장면이 연주되는 곳이 바로 여기다.

탄호이저가 지친 채 돌아온다. 그는 죄를 용서해달라고 빌었지만, 교황은 지팡이에 잎이 돋고 꽃이 피어야만 가능하다고 말한다. 곧 기적이 일어나지 않는 한 탄호이저가 용서받기는 불가능하다. 볼프람은 성스러운 엘리자베스가 탄호이저의 마음에서 베누스의 잔영을 모두 지울 수 있으면 기적도 일어날 수 있을 것이라고 말한다.

이때 엘리자베스의 장례 행렬이 지나간다. 그녀는 목숨을 바치는 기도를 올리며 탄호이저의

용서를 빌었던 것이다. 탄호이저도 이 행렬을 보고 엘리자베스를 위해 기도하며 죽어간다. 그때 기적이 일어났음을 알리는 전갈이 들리는데, 교황의 지팡이에 꽃이 폈다는 것이다.

추천 CD

_요세프 카일버트 지휘, 바이로이트 페스티벌 오케스트라, 멜로드람
라몬 비나이(탄호이저), 그레 브로우벤스틴(엘리자베스), 디트리히 피셔-디스카우(볼프람)

바이로이트 페스티벌 1954년 녹음 앨범. 당시 마리오 델 모나코와 더불어 드라마틱 테너의 진수를 보이던 칠레 출신 라몬 비나이가 탄호이저를 연기했다. 그의 천둥 같은 목소리를 즐길 수 있다. 볼프람 역할은 피셔-디스카우의 전유물 같다. 그보다 더욱 연기를 잘하는 볼프람을 찾기란 쉽지 않다.

_오토 거드스 지휘, 베를린 도이치 오퍼 오케스트라, DG
볼프강 빈트가센(탄호이저), 비르기트 닐슨(엘리자베스), 디트리히 피셔-디스카우(볼프람)

바그너 전문 가수들의 기량이 돋보이는 앨범이다. 바그너 특유의 크고 높은 음의 연주는 물론이고 3막의 애절함도 아주 매력적으로 연기하고 있다. 비르기트 닐슨의 숭고하고 애절한 소프라노 연기, 그리고 사랑하는 연인을 포기해야만 하는 볼프람의 고독한 연기도 일품이다. 물론 피셔-디스카우가 연기한다.

운명적인 사랑은 극장에서 완성되고

알프레드 히치콕의 〈살인!〉과 바그너의 〈트리스탄과 이졸데〉

알프레드 히치콕Alfred Hitchcock처럼 연극 무대를 좋아한 감독이 또 있을까?

이미 여러 연구자들에 의해 밝혀졌지만 그의 영화에서 극장은 서스펜스의 절정에 등장하는 긴박한 장소이다. 〈39계단〉The 39 Steps(1935)에서 메모리 씨가 암살당하는 극장, 〈무대 공포증〉Stage Fright(1950)에서 커튼에 악당이 깔려 죽은 극장 등 관객들의 기억 속에 남은 극장들은 한두 개가 아닐 것이다. 감독은 영화와 관객 사이의 관계에 대해 관심이 많았고, 그래서 그 관객을 조종하는 데서 큰 매력을 느꼈기 때문에, 극장에 대한 그의 주목은 당연해 보이기도 한다. 극장에선 객석의 반응을 직접적으로 느끼면서 작업을 할 수 있지 않은가? 이런 극장에 대한 감독의 관심이 본격적으로 드러난 작품이 바로 유성영화 초기의 〈살인!〉Murder!(1930)이다.

〈살인!〉은 당시로선 아주 혁신적인 형식을 갖고 있다. 보편적으로 영화라는 허구는 현실을 모방하는 매체이고 그래서 허구와 현실의 경계는 분명한 법인데, 이 영화는 그런 허구와 현실의 견고

Wagner

한 경계를 흐릿하게 만들어버렸다. 영화가 허구의 세상에 남아 있지 않고, 현실 속으로 침범해 들어오면 관객은 알 수 없는 불안 같은 것을 경험하게 된다. 허구와 현실은 서로 경계를 두고 떨어져 있어야지, 관객은 혼란을 느끼지 않고 안전하게 공연을 즐길 수 있는 것이다. 히치콕은 바로 이 경계의 고정관념에 도전한다. 버스터 키튼이 〈셜록 주니어〉Sherlock Jr.(1924), 〈카메라맨〉The Cameraman(1928) 등에서 허구와 현실의 경계를 파괴함으로써 섬뜩한 기분을 자극하는 코미디를 만들었다면, 히치콕은 그 파괴로 자신의 장기인 서스펜스를 더욱 풍성하게 만들었다.

서스펜스의 절정에 등장하는 극장이라는 공간

영화는 어느 개인의 무서운 운명에 관한 이야기임을 암시하려는 듯 베토벤의 〈운명 교향곡〉이 들려오는 것으로 시작한다. 런던의 어느 밤 골목이다. 히치콕이 독일 표현주의 영화의 후계자임을 한눈에 알 수 있는 어둡고 불안한 밤거리에 비명이 울린다. 연극 여배우 한 명이 살해됐고, 그 현장에는 그녀의 라이벌인 또 다른 여배우 다이애나(노라 베어링)가 넋을 잃고 앉아 있다. 살해 도구로 쓰인 벽난로용 쇠꼬챙이가 피에 얼룩진 채 발견됐으며, 현장에는 두 여성 이외에 다른 누구도 없었다는 점을 들어, 다이애나는 가장 유력한 용의자가 된다.

성공한 연극인이자 제작자이기도 한 존 경(허버트 마셜)은 살인 혐의자 다이애나의 재판에 배심원으로 참가한다. 11명의 배심원들이 모두 유죄를 주장하는 분위기에 밀려 자신도 결국 유죄에 투표했지만, 왠지 꺼림칙하다. 그렇게 선한 인상을 가진 여성이 살인자라니 믿을 수 없고, 나중에 밝혀지지만 존 경은 재판 내내 혐의자의 아름다움에 눈을 떼지 못했다. 첫눈에 그만 살인혐의자 여성에게 반

해버린 것이다. 존 경은 거울 앞에서 면도를 하다 자신의 행동이 경솔했음을 반성한다. 유죄를 확인할 수 있는 증거도 없었고, 무엇보다도 다이애나에게 느낀 비밀스런 감정이 그를 가만히 두지 않는다. 이야기가 전환점을 맞이하는 부분이 바로 여기인데, 영화가 시작된 지 대략 30분이 지난 이 지점에서 존 경은 자신만의 수사를 진행하기로 결심한다.

〈트리스탄과 이졸데〉, 운명적인 사랑에 대한 암시

거울 앞에서 존 경이 혼자 반성하고, 사건을 추리하는 긴 독백이 이어지는 이 장면은 전반부의 클라이맥스이다. 그는 자신의 이미지를 거울에 '비춰보며' 말 그대로 자신의 행위를 다시 비춰보는 것이다. 바로 이때 연주되는 음악이 바그너의 〈트리스탄과 이졸데〉의 서곡이다. 운명적인 사랑에 빠진 두 남녀의 비극적인 이야기를 암시하기에 충분한 멜로디로, 바그너의 여러 서곡 중에서도 특히 비극적인 작품으로 남아 있다.

숙모가 될 여성인 이졸데를 사랑하고 만 트리스탄처럼, 존 경은 사형선고를 받은 다이애나에게 운명적인 사랑을 느낀다. 거울을 뚫어져라 바라보며, 그는 사건의 전모를 추리해간다. 〈트리스탄과 이졸데〉의 서곡이 절정에 이를 때, 존 경은 마침내 사건 현장에 다른 누군가가 있었다는 사실을 유추해내고, 그 사람이 바로 살인자라는 확신에 이른다. 음악과 존 경의 독백으로 진행되는 5분간의 '거울 시퀀스'는 드라마의 긴박한 전환점을 강조하기에 아주 효율적인 장치로 기능하고 있다.

다이애나는 함께 있었던 남자의 신원만 밝히면 자유의 몸이 될 터인데, 한사코 그 사람의 이름 대기를 거부한다. 존 경은 범인이 같은 극단의 여장 남자 배우인 페인(에즈메 퍼시)이라는 사실도

Wagner

#1

연극 여배우 한 명이 살해된 현장에 있었던 다이
애나는 가장 유력한 용의자가 된다.

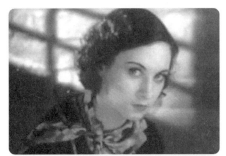

#2

배심원으로 참가한 존 경은 거울 앞에서 면도를
하다 자신의 섣부른 유죄 판결에 반성하며, 자신
만의 수사를 진행하기로 결심한다. 이때 바그너
의 〈트리스탄과 이졸데〉의 서곡이 연주된다.

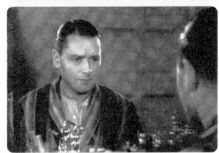

#3

존 경은 범인으로 여겨지는 여장 남자 배우인 페
인에게 살해 사건을 재연해보자고 청한다.

#4

마지막 장면에서 존 경과 다이애나는 서로를 포
옹하고 있다. 그런데 이 순간 카메라는 뒤로 빠지
고 이 장면은 극장의 마지막 무대임이 밝혀진다.

결국 알게 되고, 이제 자신의 심증을 증명할 물증만 확보하면 된다.

그가 범인을 밝혀내는 과정이 이 영화의 대단원을 구성한다. 이 부분은 〈살인!〉의 압권이자, 허구와 현실의 경계를 허무는 과감한 실험으로 남아 있다. 존 경은 〈햄릿〉Hamlet의 트릭을 이용하기로 한다. 다시 말해 〈햄릿〉의 연극 속에서, 햄릿이 극중 연극을 공연하며 선왕의 살해범을 찾아내는 수법을 빌린다. 허구 속에서 또 다른 허구를 내세워 진리를 밝혀내는 방법인 것이다.

존 경은 그날 밤의 사건을 마치 드라마처럼 꾸민 뒤, 살인범에게 그가 했을 법한 역할을 주며 함께 연습을 해보자고 제안한다. 살인범은 연습 도중, 살해의 순간에 이르자 자신도 모르게 진짜 살인의 전 과정을 연기할 뻔했다. 그도 현실과 허구의 경계를 망각한 것이다. 그가 살인범임을 스스로 드러내려는 순간, 연습은 중단됐지만, 존 경이 이 허구의 연습을 통해 햄릿처럼 사건의 진실을 확인하게 된 것은 물론이다.

살인자는 사실 다이애나를 사랑했는데, 죽은 여배우가 그날 밤 자신의 약점을 다이애나에게 말해버리자 충동적으로 살인을 저질렀다. "너 몰랐니? 그는 반(half)이야." 살해된 여배우는 이렇게 말했던 것이다. 그가 '완전치 않다'는 의미인데, 이 대사는 대개 두 가지로 해석됐다. 먼저 이 영화의 원작 소설에 나와 있듯 그가 인도계 혼혈이란 의미이고, 또 영화에서 암시되듯 동성애자라는 의미이기도 하다. 둘 중 무엇이 됐든, 히치콕의 보수성이 노골적으로 드러난 테마인데, 완전치 못한 그 남자는 더 이상 도망갈 출구가 없다는 판단이 서자, 서커스의 공중곡예 도중 관객 앞에서 목을 매 자살한다. 그 사람의 현실(자살)이 바로 허구(서커스라는 스펙터클)가 되는 것이다. 이처럼 〈살인!〉에선 현실이 허구가 되고, 또 허구가 현실이 되는 두 경계의 침범이 수차례 반복된다.

Wagner

아마 가장 복잡한 부분은 마지막 장면일 것이다. 존 경과 다이애나는 사랑하는 두 남녀처럼 등장해 서로를 포옹하고 있다. 다이애나는 사건 현장에서 살인범을 봤지만 자신을 짝사랑했던 '특별한' 남자에 대한 깊은 동정심에 고발하지 못했다고 설명된다. 이는 관객을 안심시키기 위한 장치에 불과하고, 사실은 히치콕 영화의 거의 전작에 걸쳐 숨어 있는 주제인 죄의식 때문이다. 사실 다이애나는 경쟁자 여배우를 죽이고 싶었는데, 그 남자배우가 대신 범죄를 저질렀고, 그래서 숨어 있던 죄책감 때문에 신고를 못한 것이다. 표면상 모든 오해가 풀렸고, 두 남녀의 사랑은 비로소 완성될 판이다. 그런데 바로 이 순간 카메라는 뒤로 빠지고 우리가 보고 있는 장면은 극장의 마지막 무대임이 밝혀진다. 두 사람이 포옹하고 있는 사이 무대의 커튼은 내려오고, 이제야 영화가 정말 끝이 나는 것이다.

그렇다면, 이때까지 우리가 본 모든 내용은 전부 영화 속의 연극이었던가? 다시 말해 존 경과 다이애나의 사랑은 영화라는 허구 속의 현실이 아니라, 허구 속의 또 다른 허구에 그치고 만 것인가? 이렇게 본다면 두 사람의 사랑은 허구 속에서만 존재한다. 다시 말해 사랑은 극장에서만 존재하는 것이다.

한편, 마지막의 극장 장면을 다르게 볼 수도 있다. 두 사람은 결국 사랑의 결실을 맺어 연극인 커플이 됐고, 그래서 영화의 결말처럼 무대 위에서 사랑을 속삭이는 수많은 장면을 함께 연기한다. 현실의 사랑은 허구로까지 확장됐고, 여전히 사랑은 극장에서 완성된다. 지금 다시 봐도 〈살인!〉은 현실과 허구의 관계에 대한 감독의 앞선 시각이 돋보이는 작품이다. 허구가 현실을 모방한다는 아리스토텔레스적인 고정관념은 해체되고, 현실이 허구가 되고, 또 허구가 현실이 되는 복잡한 상상력이 자유분방하게 표현된 것이다.

사랑해선 안 될 사람을 사랑하고 만 불행한 운명

Tristan und Isolde

전설시대 아일랜드와 콘월의 앞바다. 아일랜드의 공주 이졸데(소프라노)는 지금 콘월의 왕 마르크에게 시집가기 위해 배를 타고 있다. 양국의 화해를 위한 결혼이지만 그녀는 이런 결혼을 원치 않았다. 이 배를 지휘하는 사람은 콘월의 기사로 왕의 조카이기도 한 트리스탄(테너)이다. 이졸데는 그를 사랑했는데, 졸지에 그의 숙부에게 시집가게 됐다. 몇 해 전 트리스탄은 당시 어떤 결투에서 이졸데의 약혼자를 죽였다. 싸움에선 이겼지만 몸에 상처를 입어, 그 상처를 치료하기 위해 변장을 하고 의술이 뛰어나다는 이졸데를 찾아갔다. 이졸데는 상처의 모양을 보고 트리스탄이 약혼자를 죽인 사람인 줄 알았지만, 그만 그와 사랑에 빠졌던 것이다. 그런데 갑자기 양국 간에 정략결혼이 성립됐고, 그녀는 지금 그 희생양이 된 것이다. 강인한 성격의 이졸데는 차라리 죽자고 결심한 뒤, 시녀인 브란게네에게 독약을 준비시킨다. 그러고는 트리스탄을 부른다. 트리스탄도 그녀의 뜻을 알고 칼을 바친다. 차라리 자신을 죽여달라는 것이다. 그런데 그녀는 의외로 축배를 권한다. 트리스탄은 그 술이 독배라고 생각하고 마셨고, 남은 잔은 이졸데가 다 마셔버린다. 두 사람은 죽음의 술을 마셨던 것이다. 그런데 이상한 일이 생긴다. 갑자기 두 사람의 눈동자가 변하고, 서로를 뜨겁게 바라보더니 강렬한 포옹을 하는 것이다. 사실 시녀가 꾀를 내어 공주가 죽느니, 차라리 사랑에 빠지는 게 낫다고 생각해, 술에 사랑의 묘약을 섞었던 것이다.

왕궁의 밤. 이졸데는 트리스탄을 만나고 싶어 안달이다. 두 사람은 이제 숙모와 조카의 관계인데, 여전히 금지된 사랑을 나누고 있다. 시녀 브란게네의 몇 차례 충고가 있었지만 이졸데는 횃불을 끄고 트리스탄을 부르는 신호를 보낸다. 두 사람은 격정적으로 포옹하고 '오, 우리에게 내려오도다, 사랑의 밤' O sink hernieder Nacht der Liebe이라는 사랑의 이중창을 부른다. 이들은 밤새도록 사랑을 맹세한다. 그때 갑자기 왕의 일행이 들이닥친다. 왕의 충복 멜로트가 이들을 감시하고 있었던 것이다. 멜로트는 트리스탄에게 속죄의 표시로 상처를 입히고, 왕은 결투를 중단시킨다. 이졸데는 부상당한 트리스탄의 품으로 달려간다.

브리타니에 위치한 트리스탄의 성. 상처가 더욱 깊어져 트리스탄은 정신을 거의 잃을 정도다. 오직 이졸데만 기다리고 있다. 드디어 이졸데가 나타나, 트리스탄을 부르며 달려온다. 트리스탄도 그녀에게 달려가지만 그만 그녀를 품에 안은 채 죽는다. 이때 또 한 척의 배가 이곳으로 온다. 왕과 그 일행이다. 옛 이야기를 전해 들은 왕은 넓은 포용력을 발휘하여 트리스탄과 이졸데를 용서하기로 한 것이다. 그런데 이런 사실을 모르고 있던 트리스탄의 충복 쿠르베날은 그들을 공격하고, 멜로트를 죽이고 자신도 죽는다. 죽은 트리스탄의 얼굴을 하염없이 바라보던 이졸데도 환희와 이별을 상징하는 격정적인 음악이 흐르는 가운데 그의 품에서 죽는다. 트리스탄, 쿠르베날, 그리고 이졸데의 주검이 놓여진 가운데 막이 내린다.

추천 CD

_**빌헬름 푸르트뱅글러 지휘, 필하모니아 오케스트라, EMI**
루트비히 수트하우스(트리스탄), 키르스텐 플라그스타트
(이졸데)

〈트리스탄과 이졸데〉관련 고전으로 꼽히는 앨범. '성스러운 테너'로 불렸던 수트하우스의 숭고한 고음을 들을 수 있다. 그의 고독한 고음은 전율을 느끼게 할 정도다. 트리스탄의 역할로는 존 비커스와 더불어 최고의 테너로 평가받는다. 플라그스타트의 소프라노도 바그너 가수의 전범을 보여주고 있다. 높고 힘찬 목소리가 격정적으로 연주된다.

_**칼 뵘 지휘, 바이로이트 페스티벌 오케스트라, DG**
볼프강 빈트가센(트리스탄), 비르기트 닐슨(이졸데)

바이로이트 페스티벌의 인기가 한창 치솟을 때인 1966년 녹음 앨범이다. 칼 뵘의 지휘력을 짐작할 수 있을 정도로 분위기가 집중돼 있음을 느낄 수 있다. 바그너 전문 가수들이 대거 등장한다. 빈트가센과 닐슨 모두 힘차고 우렁찬 목소리의 주인공으로 전형적인 바그너 가수들이다.

백만장자와 결혼하는 법

빌리 와일더의 〈하오의 연정〉과 바그너의 〈트리스탄과 이졸데〉

빌리 와일더 감독은 작가주의의 희생자다. 히치콕, 호크, 웰스 같은 할리우드의 감독들이 예술가와 거의 동의어인 '작가' 대접을 받을 때, 와일더는 주로 코미디나 만드는 흥행사로 인식됐다. 관객의 비위를 맞추는 데 집중하다보니, 작가들에게 보이던 일관된 주제나 스타일이 빈약하다는 이유다. 그가 맹활약을 할 때, 영화비평계는 작가주의 이론가들이 득세할 때다. 그들에게 한번 무시되자, 와일더는 대중들로부터는 사랑을 받았지만 비평적으로는 마땅한 주목을 받지 못했던 것이다.

빌리 와일더, 작가주의의 희생자

와일더 감독이 새로 조명되기 시작한 것은 1980년대 말부터다. 당시에 불어 닥친 포스트모더니즘 바람 덕을 좀 봤다. 대서사가 억압으로 인식되고, 전복과 냉소 등의 태도가 새로 평가될 때다. 중심과 제도에 균열을 내는 탈중심적인 작업에서 어떤 해방감을 느

Wagner

끼던 시대풍조가 잊혀져 있던 감독, 빌리 와일더를 다시 거장으로 불러냈던 것이다.

와일더는 코미디와 누아르 장르에서 빛났다. 〈뜨거운 것이 좋아〉(1960), 〈아파트를 빌려드립니다〉The Apartment(1961) 같은 코미디, 〈이중배상〉(1945), 〈선셋대로〉(1951) 같은 누아르는 지금도 할리우드의 고전으로 남아 있다. 특히 코미디 작가로서의 그의 업적은 현재 활동 중인 우디 앨런과 비교되며 높이 평가되고 있다. 시나리오 작가이자 감독인 두 사람은 여러 면에서 비교되는데 앨런이 아이러니의 코미디로 빛난다면, 와일더는 바로 '전복과 냉소'의 테마가 숨어 있는 불온한 작품들로 특징된다.

〈뜨거운 것이 좋아〉 속에 숨어 있는 남성과 여성의 관습적인 역할에 대한 도전, 〈아파트를 빌려드립니다〉 속의 출세와 섹스와의 관계에 대한 조롱 등, 그의 코미디는 웃음을 제공하는 동시에 '낯선' 주제를 슬쩍 숨겨놓는다. 실컷 웃고 극장 문을 나왔는데, 뭔가 예사롭지 않은 의문들이 꼬리를 무는 것이다. 만약 그 의문들을 정면으로 다룬다면 대부분 검열에 통과되기 곤란한 것들이다. 그래서인지 감독은 웃음을 전면에, 불온한 테마와 주제는 배면에 위치시키는 자기만의 독특한 이중구조를 선보였다. 감독이 코미디 장르에서 절정의 기량을 뽐내던 때 발표된 〈하오의 연정〉Love In The Afternoon (1957)도 바로 이런 구조를 갖고 있다.

자, 한번 상상해보자. 당신의 청순한 딸이 아버지뻘 되는 바람둥이 백만장자와 사랑에 빠졌다. 당신은 어떻게 처신할 것인가? 사랑에는 국경도 없다는데, 두 사람이 좋아한다면 아무 문제도 없는가? 주위에선 돈 때문에 결혼한다고 떠들 텐데? 기왕이면 나이가 비슷한 젊은이들끼리 사랑해야지, 또 아버지뻘 되는 남자와의 결혼이 정말 순수할까? 이런 복잡한 문제들을 뒤로 숨기고, 영화는 마치 사랑의 찬가처럼 눈부시게 시작한다.

장소는 파리다. 밝은 태양 아래 수많은 연인들이 사랑을 나누고 있다. 프랭크(게리 쿠퍼)는 백만장자 바람둥이다. 전 세계를 돌아다니며 온갖 스캔들을 만들어낸다. 클로드(모리스 슈발리에)는 사립탐정인데, 특히 남의 스캔들을 뒷조사하는 게 그의 전공이다. 그에겐 음악학교에 다니는 첼리스트 딸 아리안(오드리 햅번)이 있다. 아버지는 비록 불륜과 간통의 현장을 잡아 돈을 벌지만 딸은 어떻게 하든 그런 세계에서 멀리 떨어져 살게 하고 싶다. 그런데 이 딸도 아버지를 닮아 호기심도 많고, 뭔가를 수사하는 데 재주가 있다. 그녀는 우연히 아빠가 뒷조사 중인 바람둥이 프랭크의 사진을 보고 매력을 느낀다. 짐작하겠지만, 이때부터 영화는 불안하게도(?) 처녀와 늙은 백만장자 사이의 로맨틱코미디로 넘어간다.

〈트리스탄과 이졸데〉, 금지된 사랑의 상징

바그너의 오페라 〈트리스탄과 이졸데〉의 내용은 중세부터 전해 내려오는 게르만 지역의 전설이다. 바그너의 오페라가 주로 그렇듯, 이 작품도 금지된 사랑, 곧 근친상간을 다룬다. 트리스탄이 숙모인 이졸데와 사랑을 나누기 때문이다. 그런데 원래의 전설은 이보다 더했다는 설명도 있다. 트리스탄과 이졸데는 본래 모자 관계인데, 음유시인들에 의해 이야기가 전해지며 이런 불편한 내용들이 윤색됐고, 그래서 지금처럼 두 사람의 관계가 숙모와 조카로 바뀌었다는 것이다.

어찌 보면 전형적인 오이디푸스적 사랑을 그리고 있는 〈트리스탄과 이졸데〉의 내용은 바그너의 오페라로 더욱 대중에게 알려졌으며, 이 오페라는 '사랑의 승리'를 그린 극단적 낭만주의 작품으로 종종 소개된다. 덧붙이자면 사랑은 제도, 법, 관습 등 그 모든 가치를 넘어선다는 것이다. 이후로 〈트리스탄과 이졸데〉는 '낭만적

Wagner

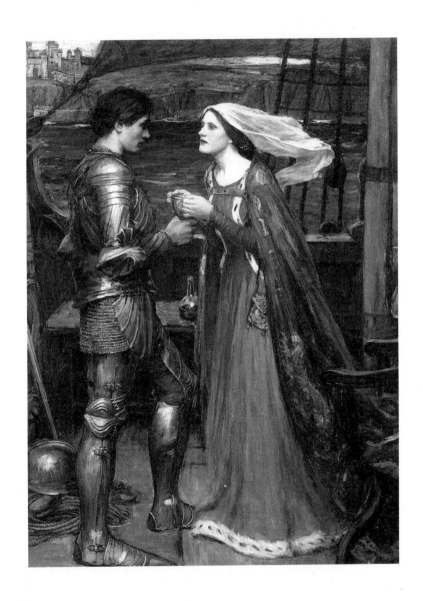

존 워터하우스가 그린 〈트리스탄과 이졸데〉(1911).
어찌 보면 전형적인 오이디푸스적 사랑을 그리고 있는 〈트리스탄과 이졸데〉의 내용은 바그너의 오페라로 더
욱 대중에게 알려졌으며, 이 오페라는 '사랑의 승리'를 그린 극단적 낭만주의 작품으로 종종 소개된다.

#1

〈트리스탄과 이졸데〉의 서곡인 '사랑의 죽음'의 테마곡이 연주되는 동안, 아리안은 백만 장자 프랭크로부터 눈을 떼지 못한다.

#2

오드리 햅번이 맡은 아리안은, 매일 오후 4시만 되면 백만장자의 호텔 룸으로 찾아가 아버지와 같은 남자와 '하오의 연정'을 불태운다.

#3

아리안의 아버지의 부탁을 받아들여 파리를 떠나기로 작정하고 기차에 올라탄 프랭크와 사랑을 지키기 위해 달려온 아리안.

사랑'의 상징이자 동시에 '금지된 사랑'의 상징으로도 해석됐다.

〈하오의 연정〉을 찍을 당시 오드리 햅번Audrey Hepburn은 28살, 게리 쿠퍼Gary Cooper는 56살이었다. 두 배우는 거의 부녀 관계와 다름없는 나이 차를 보였다. 이 두 사람의 사랑을 그리는 게 〈하오의 연정〉이다. '아리안/햅번'은 곤경에 빠진 '프랭크/쿠퍼'를 구하려다 그만 그와 사랑에 빠진다. 백만장자는 요즘 말로 하면 작업을 걸었는데, 순진한 처녀는 목숨을 걸었던 것이다.

아리안이 관습의 경계선을 넘어가는 계기를 맞이하는 장소가 〈트리스탄과 이졸데〉가 공연되는 극장이다. 이곳에선 오페라의 유명한 서곡인 '사랑의 죽음'의 테마곡이 연주되고 있고, 아리안은 또 다른 여성에게 작업을 벌이고 있는 백만장자 프랭크로부터 눈을 떼지 못한다. 그가 바람둥이인 사실을 뻔히 알면서도 한번 빼앗긴 마음은 도무지 붙들어지지가 않는 것이다. 무대에선 금지된 사랑의 찬가가 연주되고 있고, 아리안은 불나비처럼 그 금지된 사랑을 향해 날아가고 있다.

감독은 관객을 아리안의 입장과 동일시하도록 극을 전개한다. 그녀가 간절히 원하면 원할수록, 관객은 이 사랑이 찬양받을 만한 것인가 아닌가 따위는 안중에도 없고, 마냥 사랑이 실현되기만을 바라게 된다. 그렇다면 프랭크가 아리안의 진심을 제대로 알고, 그녀를 진정으로 사랑하기만 하면 된다. 〈하오의 연정〉은 장르영화답게 관객의 이런 바람을 배반하지 않고 해피엔드로 끝난다.

그런데 영화를 보면서도 좀 뒤가 개운치 않은 게 있다. 아리안은 음악학교에 다니는 어린 학생이다. 게다가 그 역을 오드리 햅번이 맡다보니 그녀는 더욱 청순한 처녀의 상징처럼 보인다. 이런 처녀가 매일 오후 4시만 되면 백만장자의 호텔 룸으로 찾아가 아버지와 같은 남자와 '하오의 연정'을 불태운다. 우리는 그 연정이 결실을 맺기를 기대한다. 좀 이상하지 않은가?

#4
며칠 전 프랭크에게 딸과 헤어질 것을 요구했는데도 불구하고, 마지막에 아버지는 두 연인의 모습을 웃으며 뒤에서 바라본다. 아버지의 미소는 관객의 윤리적 죄의식을 희석시켜준다.

마지막 장면은 더욱 모호하다. 파리의 기차역이다. 프랭크는 아리안의 아버지의 부탁을 받아들여 파리를 떠나기로 작정했다. 아버지는 며칠 전 그를 만나, 딸을 그만 놔두라고 요구했었다. 그런데 이제야 처녀의 마음을 진정으로 알게 된 백만장자는 아버지의 부탁이 있었음에도 불구하고, 그만 그녀의 사랑을 받아들이게 된다. 기차에 올라탄 프랭크는 플랫폼을 달려오는 아리안을 힘껏 객차 위로 끌어올린 뒤, 불타는 키스를 나눈다. 할리우드 해피엔드의 전형적인 장면 중의 하나인 것이다.

※ 비수와 같은 냉소

그런데 이상하게도 아버지는 이런 두 연인의 모습을 웃으며 뒤에서 바라보고 있다. 그는 며칠 전에 두 사람이 헤어질 것을 요구했는데 말이다. 좀 의아스럽지 않은가? 바로 이런 장치가 와일더의 돋보이는 기지로 보인다. 아버지의 미소는 말하자면 윤리적 죄의식에 대한 면죄부 같은 것이다. 다시 말해, 관객은 장르의 법칙에 넘

Wagner

어가, 사랑의 실현을 무의식적으로 지지했는데, 막상 그 사랑이 실현되고 나니 죄의식 같은 것을 느끼게 된다. 과연 저런 사랑도 찬양받을 수 있을까? 내가 지금 뭔가에 홀린 것 아닌가? 하는 의구심이 드는 것이다. 아버지의 미소는 그런 죄의식을 희석시켜준다. 그녀의 아버지도 기뻐하지 않은가? 아버지의 승인을 받은 사랑이라면, 우리 관객이 크게 문제 삼지 않아도 되는 것처럼 보이는 것이다.

그럼에도 불구하고 죄의식의 여운은 여전히 남는다. 갓 스물도 안 된 순진한 처녀와 산전수전 다 겪은 50대 바람둥이 백만장자와의 사랑, 우리는 어떤 이유로 그런 사랑을 지지했을까? 왠지 와일더는 우리의 속마음을 꿰뚫어보고 그 속에 숨어 있는 욕망을 조롱하고 있는 것 같다. 감독은 영화를 해피엔드로 봉합시켜놓았지만, 우리 관객을 윤리적 범죄의 공범의식에서 완전히 자유롭게 놔주지 않은 것이다. 와일더의 코미디는 늘 이렇게 비수와 같은 냉소를 숨기고 있다.

'사랑의 죽음'을 유혹하는 비극적 멜로디

알프레드 히치콕의 〈현기증〉, 〈북북서로 진로를 돌려라〉와 바그너의 오페라

마틴 스코시즈 감독이 〈택시 드라이버〉를 만들 때, 꼭 함께 일하고 싶은 작곡가가 한 명 있었다. 감독이 젊은 시절 시네필로서 수많은 영화들을 섭렵할 무렵, 그는 특히 히치콕의 영화에 나오는 음악에 큰 매력을 품고 있었다. 품격 있는 클래식, 세련된 도시풍의 재즈, 그리고 가벼운 대중음악까지 자유자재로 멜로디를 빚어내는 그 작곡가의 폭넓은 음악 세계에 감독은 반했던 것이다.

작곡가의 이름은 버나드 허먼Bernard Herrmann(1911~1975)으로 할리우드에선 음악의 대가로 대접을 받는 거물이었다. 〈택시 드라이버〉를 만들 당시 스코시즈는 여전히 신예였고, 그래서 감히 연락조차 하기 쉽지 않았다. 스코시즈는 밑져야 본전이라는 마음으로 전화를 걸었다. 그런데 당연히 거절할 줄 알았던 이 노장 작곡가는 영화 이야기를 듣고는 걱정했던 것과는 달리 한번 만나자고 대답해왔다. 그렇게 해서 탄생하게 된 게, 허먼의 유작으로 남은 〈택시 드라이버〉의 '아름답고 퇴폐적인' 음악들이다. 그는 자신의 마지막 작품이 될 〈택시 드라이버〉의 녹음을 마친 몇 시간 뒤에 죽었다. 〈택시

Wagner

드라이버〉는 허먼에겐 일종의 '백조의 노래'였던 셈이다.

✿ 버나드 허먼, 히치콕의 영화를 도맡아 작곡

허먼은 원래 오슨 웰스의 단짝이었다. 웰스가 라디오 극을
만들 때, 허먼은 그 드라마들의 음악 담당이었다. 진짜 우주전쟁이
벌어진 것처럼 라디오 극을 꾸며 대혼란을 일으킨 사건으로 유명한
웰스의 〈세계대전〉이라는 라디오 드라마의 작곡가도 물론 허먼이
었다. 웰스의 데뷔작인 〈시민 케인〉, 그리고 〈위대한 앰버슨 가〉The
Magnificent Ambersons(1942)도 허먼의 음악과 함께 제작됐다.

그러나 이러니저러니 해도 허먼이 영화음악계의 거장으로
남게 된 데는 히치콕과의 협업이 결정적이었다. 뉴욕의 줄리아드 음
악학교 출신인 허먼은 어릴 때부터 신동 대접을 받았다. 불과 20살
때 자신의 오케스트라를 결성해 활동을 시작할 정도로 음악적 재능
을 일찍 보여주었다. 〈택시 드라이버〉에서는 색소폰으로 연주되는
칙칙한 재즈 음악이 큰 매력이었지만, 원래 그의 특기는 클래식 음
악이다. 허먼의 클래식풍 음악은 영국 출신 감독 히치콕을 만나 만
개했던 것이다.

히치콕의 전성기 시절 작품은 전부 허먼이 음악을 담당했
다. 특히 〈싸이코〉Psycho(1960)를 기점으로
앞뒤로 발표된 영화들, 〈현기증〉Vertigo
(1958), 〈북북서로 진로를 돌려라〉North by
Northwest (1959), 〈새〉The Birds(1963)는 히치콕

히치콕의 전성기 시절 작품은 전부 버나드 허먼이 음악을 담
당했다.

의 최고 걸작이자, 동시에 허먼의 최고작으로 남았다. 〈싸이코〉의 샤워 장면에서 연주되는 긴박한 바이올린 소리, 〈새〉에서 들리는 기분 나쁜 새소리(인위적으로 만든 소리였다) 등, 영화 팬들의 기억에 영원히 남은 음악과 사운드는 모두 허먼의 아이디어에서 나온 결과들이다.

영화와 오페라의 관계에서 보자면, 허먼이 최고의 기량을 보여준 작품은 〈현기증〉과 〈북북서로 진로를 돌려라〉이다. 두 작품 모두 명백하게 바그너의 오페라 스타일을 이용하고 있다. 라이트모티브로 쓰이는 음악이 반복적으로 이용되며, 그 멜로디 자체가 극의 전개 방향을 암시하기도 하고, 캐릭터들의 심리 상태를 대신 표현하기도 한다. 〈현기증〉은 마치 오페라처럼, 비극적인 이야기가 애절한 음악의 배경 위에 전개되는 멜로드라마다. 히치콕의 작품치고는 드물게 스릴보다는 남녀의 사랑하는 감정이 더욱 중요하게 다뤄졌다. 얼마나 음악이 아름다운지, 〈현기증〉은 차라리 허먼의 작품이라고 부르고 싶을 정도다. 사실, 히치콕도 허먼의 음악을 온전히 살리기 위해, 배경음악의 연주를 끊지 않고 화면을 구성해간다.

바그너의 오페라를 빼닮은 허먼의 영화음악

〈현기증〉은 죽은 여자를 잊지 못하는 남자의 사랑 이야기다. 전직 경찰 스코티(제임스 스튜어트)가 동창의 의뢰를 받아 죽은 자의 혼령에 사로잡힌 그의 아내 매들린(킴 노박)을 추적하며 이야기가 시작된다. 건강하고 아름다운 여성이 혼령에 사로잡혀 있으며, 그렇게 혼이 빠진 여성을 구하려다, 스코티도 그만 그녀에게 혼이 빠져 버린다. 영혼이 산 사람의 정신을 지배한다는 모티브 자체가 지극히 낭만주의적인데, 그런 낭만적인 분위기를 묘사하는 데 허먼은 낭만주의의 거장인 바그너의 음악 스타일을 이용하고 있다.

Wagner

스코티가 다른 남자의 여자를 사랑하는 괴로움을 감출 때면 어김없이 바이올린 등의 현악기로 연주되는 애절한 멜로디가 들려온다. 특히 초반부에서 스코티가 그녀를 처음 추적하는 약 10분간의 시퀀스에서 연주되는 비극적인 멜로디는 이 드라마의 전체적인 분위기를 압축하고도 남는다. 마치 바그너의 〈트리스탄과 이졸데〉에서 연주되는 그 유명한 멜로디인 '사랑의 죽음'을 연상시키는 비극적인 멜로디이기 때문이다. 바그너의 음악은 지상에서 이룰 수 없는 사랑이라면 죽어서라도 자신들의 사랑을 완성하겠다는, 말 그대로 낭만적인 염원이 담긴 것인데, 영화에서도 그런 정서를 강렬하게 자극하고 있다.

바그너의 트리스탄도 스코티처럼 다른 남자(숙부)의 여자인 이졸데를 사랑하는 고통 속에 빠진 남자다. 현실에선 불가능한 사랑 앞에서 남자가 죽음의 한계를 넘어갈 비장한 생각을 하는 점에서도 트리스탄과 스코티는 닮았다. 스코티는 혼이 빠진 매들린이 바로 자신의 눈앞에서 투신자살하는 치명적인 장면을 목격한다. 그런데 그녀는 이미 죽었지만, 스코티는 도저히 죽은 여자를 잊을 수 없다. 어느 날 거리에서 죽은 매들린을 똑 닮은 여성인 주디(킴 노박이 1인 2역)를 우연히 만난다. 말하자면 스코티에게 주디는 매들린의 유령이나 마찬가지다. 그렇지 않고서야 두 여자가 이렇게 같을 수 없다. 스코티는 유령 같은 여성 주디에게 혼이 빠져버린다. 이럴 때면 매들린과 함께 있을 때 연주됐던 그 애절한 현악의 멜로디가 어김없이 들려온다.

스코티는 영화의 전반부에서는 매들린과, 후반부에서는 주디와 사랑에 빠지는데, 두 여성 모두 뭔가 알 수 없는 비밀을 갖고 있는 미지의 여성들이다. 여자의 입장에서 보자면, 스코티를 사랑하는 점은 분명하지만, 그 사랑을 지속할 수 없는 비밀을 갖고 있는 셈이다. 여자들은 뭔가를 속이고 스코티를 사랑하는, 일종의 범죄를 저

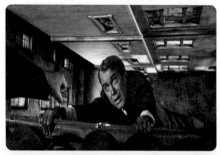

#1
영화 〈현기증〉에서 경찰 스코티는 옥상에서의 추격전에서 동료의 추락사를 경험한 이후 병적인 고소공포증을 겪게 된다.

#2
스코티가 다른 남자의 여자를 사랑하는 괴로움을 감출 때면 〈트리스탄과 이졸데〉의 '사랑의 죽음'을 연상시키는 멜로디가 들려온다.

#3
〈북북서로 진로를 돌려라〉 중 러시모어 산에서의 추락 장면은 〈현기증〉의 첫 장면에서의 추락 장면과 매우 유사하다.

#4
여성이 뭔가를 속이고 남자를 사랑하는 모티브는 〈북북서로 진로를 돌려라〉에서도 반복된다.

지르고 있는데, 결국 그 거짓이 비극의 씨앗이 된다.

여성이 뭔가를 속이고 남자를 사랑하는 모티브는 〈북북서로 진로를 돌려라〉(이하 〈북북서〉)에서도 반복된다. 손힐(캐리 그란트)은 자신에게 갑자기 다가온 여성(에바 마리 세인트)을 사랑하는데, 그 여성은 곧이어 모호한 구석을 남기며 남자의 접근을 저지한다. 이 여자도 〈현기증〉의 여성처럼 남자를 진정으로 사랑할 수 없는 조건에 놓여 있기 때문이다. 그녀도 어쩔 수 없이 남자를 속이고 사랑을 나누었다.

🌾 〈현기증〉과 〈북북서로 진로를 돌려라〉는 닮은 점이 많아

〈북북서〉는 히치콕 특유의 스릴러다. 게다가 제임스 스튜어트James Stewart처럼 진지한 인상을 주는 배우가 아니라 코미디에 잘 어울리는 경쾌하고 영리한 캐리 그란트Gary Grant가 주인공으로 나와 두 작품의 다른 성격을 말해주고 있다. 그런데도 모티브 면에서 보자면 두 영화는 닮은 게 많다. 여성의 정체성이 그렇고 또 음악도 비슷하다. 여기서도 버나드 허먼은 바그너풍의 음악을 이용한다. 두 남녀가 출구가 없는 사랑을 불태울 때면 어김없이 바그너풍의 현악기 연주가 들려오는 식이다. 기차 안에서 첫 키스를 할 때, 못 만날 줄 알았던 여성을 손힐이 시카고에서 다시 만났을 때, 그리고 그녀가 왜 자신을 속일 수밖에 없었는지 그 이유를 밝힐 때면 바그너풍의 모티브가 빠짐없이 연주되는 것이다. 러시모어 산에서의 추락 장면은 〈현기증〉의 첫 장면에서의 추락 장면과 유사하다는 것은 널리 알려진 사실이다.

버나드 허먼은 〈현기증〉에서 마치 오페라를 작곡하듯, 비극적인 선율로 드라마의 진행을 끌어갔다. 〈북북서〉에서는 음악의 비중이 상대적으로 낮다. 두 작품의 장르의 차이 때문이기도 하다.

그럼에도 불구하고 〈북북서〉에서도 사랑의 모티브로는 바그너풍의 음악이 중요하게 이용됐다.

　　허먼과 히치콕의 관계는 감독이 〈찢어진 커튼〉Torn Curtain (1966)의 음악을 거부하면서 깨졌다. 그때 히치콕을 흠모했던 또 다른 감독인 프랑수아 트뤼포François Truffaut가 허먼을 프랑스로 초대했다. 허먼은 트뤼포와 협업하며 〈화씨 451도〉Fahrenheit 451(1966), 〈비련의 신부〉La Mariee etait en noir(1968) 등에 자신의 음악적 향기를 남겨놓았다.

욕망은 덧없어라

루이스 브뉘엘의 〈욕망의 모호한 대상〉과 바그너의 〈발퀴레〉

바그너의 음악은 어둡다. 달빛만이 세상을 밝히는 푸른 밤이 바그너의 시공간이다. 사랑도, 삶에 대한 열정도 모두 포기하고픈 유혹적인 밤이 드라마를 압도한다. 게다가 사랑을 절실하게 바라던 인물들이 그 사랑 때문에 목숨을 포기하는 대목에 이르면, 이런 음악을 듣고 있는 사람마저 알 수 없는 죽음의 유혹에 빠지곤 한다. 불같은 사랑은 마치 종교적인 의례처럼 죽음의 고요 앞에 자세를 낮추는데, 그 패배의 고통이 숭고의 지점에까지 도달해 있는 듯하다. 이른바 '바그너리언'Wagnerian들은 이런 식으로 바그너의 음악에 빠져든다.

바그너주의자 브뉘엘

루이스 브뉘엘도 바그너를 좋아한다. 데뷔작 때부터 그는 바그너의 음악을 끌어 쓴다. 1929년에 초현실주의의 고전으로 남아 있는 〈안달루시아의 개〉Un chien andalou를 발표하며, 그는 이 고전 무성영화의 피아노 반주곡으로 바그너의 〈트리스탄과 이졸데〉를 이

용한다. 지금 일반적으로 볼 수 있는 〈안달루시아의 개〉의 복원판에도 물론 바그너의 음악이 입혀 있다. 1930년 두번째 작품인 〈황금시대〉L'Age d'or를 발표하며, 이번에도 또 〈트리스탄과 이졸데〉를 이용한다. 두 연인이 정원에서 '미친 듯' 사랑할 때, 오케스트라가 연주하는 곡이 바로 〈트리스탄과 이졸데〉이다. 남녀 주인공이 그리스의 조각상 아래에서 격렬한 입맞춤을 나눌 때 〈트리스탄과 이졸데〉에서 가장 유명한 '사랑의 죽음'의 멜로디가 연주되는 것이다.

그가 바그너를 특별히 좋아했던 사실은 그의 마지막 작품인 〈욕망의 모호한 대상〉Cet Obscur Object du Desir(1977)에서도 발견된다. 이번에는 〈발퀴레〉Die Walküre를 이용한다. 이렇게 그는 우연하게도 영화감독을 시작하며, 또 영화감독의 삶을 끝내며, '죽음의 작가'인 바그너의 음악을 자신의 작품 속에 남겨놓았다.

감독이 77살에 발표한 유작 〈욕망의 모호한 대상〉은 마치 데뷔작 때의 미학으로 되돌아간 듯한 태도 때문으로도 유명하다. 그는 천생 '초현실주의자'이다. 20대의 혈기방장할 때의 작품인 〈안달루시아의 개〉가 지금도 영화사에 남아 있는 첫째 이유는 아방가르드의 첨예한 미학인 초현실주의를 영화 속으로 끌어온 심미안 때문이다. 영화에 대한 관습적인 시각을 모조리 뒤집어버리려는 듯 감독은 새로운 내러티브 구조, 새로운 이미지 등을 제공했다.

브뉘엘의 그러한 전복적인 태도는 기성 감독으로 성장하며 점점 뒤로 숨어들었는데, 나이 70을 넘긴 후반기 들어 다시 표면 위로 선명하게 나타난다. 말기의 걸작으로 알려진 〈부르주아의 은밀한 매력〉Le Charme discret de la bourgeoisie(1972), 〈자유의 환상〉Le Fantome De La Liberte(1974), 그리고 〈욕망의 모호한 대상〉은 초현실주의의 긴장과 유머가 다시 화려하게 복원돼 있다.

Wagner

브뉘엘의 아이콘이 된 배우 페르난도 레이Fernando Rey는 부
유한 사업가 마티유로 나오는데, 어느 날 자기 집의 하녀로 들어온
콘치타라는 여성을 만나면서, 그녀와 이상하고도 불가해한 관계 속
으로 빠져 들어간다. 영화는 처음부터 끝까지 마티유라는 늙은 남자
가 콘치타라는 젊은 여성과 육체적 관계를 가지려는 시도와 그 좌절
로 점철된다. 마치 〈부르주아의 은밀한 매력〉에서 주인공들이 저녁
식사를 함께하려는 의도가 계속 좌절되는 것과 비슷한 구조다.

마티유는 젊은 여성 콘치타의 매력에 빠져 별의별 시도를
다 해보지만, 단 한 번도 그녀를 온전히 소유할 수 없다. 변덕이 죽
끓듯 하는 콘치타라는 여성은 남자의 애간장을 잔뜩 태워 곧 관계를
맺을 듯 유혹해놓고, 갑자기 자신이 '처녀'라며 약속을 다음으로 미
루자고 거절하는 식이다. 이런 변덕이 한두 번도 아니고, 영화가 시
작하여 끝날 때까지 계속 반복된다.

어떻게나 여성의 변덕이 심한지, 그래서 마티유의 눈에는
드디어 그녀가 두 사람으로 보이기 시작한다. 어떨 때는 정말 처녀
처럼 정숙하고 매력적인 여성으로 보이고, 또 어떨 때는 관계를 빌
미로 돈을 뜯는 창녀처럼 보이기도 하는 것이다. 감독은 콘치타라는
여성의 이중적인 정체성을 표현하기 위해, 아예 두 여배우를 기용했
다. 초현실주의적인 유머가 돋보이는 게 바로 이 점인데, '2인 1역'
의 콘치타가 탄생한 것이다.

다시 말해, 정숙한 처녀와 악녀 같은 창녀의 대립으로 콘치
타의 성격을 설정한 뒤, 처녀 역으로는 프랑스 배우 캐롤 부케Carole
Bouquet를, 그리고 창녀 역으로는 스페인 배우 앙헬라 몰리나Angela
Molina를 기용했다. 두 여성의 정체성은 또 경우에 따라 섞여 있기도
해, 처녀 속에 창녀의 성격이, 그 반대로 창녀 속에 처녀의 성격이 녹

#1

부유한 사업가 마티유는 하녀로 들어온 콘치타를 만나면서, 그녀와 이상하고도 불가해한 관계 속으로 빠져 들어간다.

#2

영화는 처음부터 끝까지 마티유라는 늙은 남자가 콘치타라는 젊은 여성과 육체적 관계를 가지려는 시도와 그 좌절로 점철된다.

#3

콘치타는 때론 돈을 뜯는 창녀처럼, 때론 정숙한 처녀처럼 이중성을 보이며 마티유를 욕망과 좌절의 순환구조에 묶어둔다.

아 있는 것은 물론이다.

처녀와 창녀, 두 정체성은 한 여성의 몸에 동시에 드러나는
식인데, 아마 영화를 처음 본 관객은 캐롤 부케가 연기한 '지적인 콘
치타'가 마티유의 방을 나가더니, 곧 바로 앙헬라 몰리나가 연기하
는 '성性적인 콘치타'가 그 방으로 들어와, 도대체 누가 누구인지 헷
갈렸을 것이다. 마티유는 그녀에게 집도 사주고 드디어 사랑의 밤을
함께 보내는 데 성공하는 듯 들떠 있을 때, 콘치타는 마치 정조대 같
은 속옷을 입고 나타나 그의 욕망을 다시 좌절시키는 식으로, 두 사
람 사이의 밀고 당기기는 계속하여 반복된다. 나중에는 관객에게도
사랑을 '소유'하려는 부르주아의 상징 마티유가 오히려 가여워지
고, 처녀성을 무기로 나이 든 남자를 농락하는 '여성' 콘치타에게는
벌을 주고픈 생각마저 들 정도로, 성적인 관계는 늘 여성에 의해 일
방적으로 좌절된다.

마티유가 욕망하고, 콘치타가 좌절시키는 이야기는 끝이
없는 순환구조로 짜여 있다. 욕망은 결핍이고, 그래서 욕망에는 끝
이 없다는 자크 라캉Jacques Lacan의 주장이 저절로 떠오를 정도로 〈욕
망의 모호한 대상〉은 끝없이 욕망하고 좌절하는 한 남자에 대한 부
조리극이다. 짐작컨대, 라캉은 초현실주의자들과 친분 관계를 유지
하고 있었고, 초현실주의자 브뉘엘은 당시 세상을 풍미하던 정신분
석학자의 주장에 무관심할 수는 없었을 것이다.

🌀　　격정적인 사랑의 이중창이 돋보이는 〈발퀴레〉

더 이상 콘치타에게 관계를 구걸할 것 같지 않던 마티유가
영화의 종결부에서 그녀에게 또 다시 욕망의 의도를 드러낸다. 두
사람은 파리의 쇼핑가를 거닐고 있는데, 복도에 설치된 스피커에서
'테러' 소식을 전하고 있다. 테러리스트들이 시에나의 주교에게 폭

탄 테러를 범행하여, 주교는 식물인간이 됐다는 소식이다. 영화의 배경은 지금처럼 테러가 일상화됐던 1970년대의 유럽이다.

'지적인 콘치타'와 얌전하게 쇼윈도를 구경하고 있던 마티유는, 쇼윈도 속에서 자수 놓는 여성이 피로 물든 레이스로 바느질하는 모습을 보며, 이상하게도 자신의 가슴에 다시 사랑을 향한 욕망이 솟아오름을 느낀다. 그때 들려오는 노래가 바로 〈발퀴레〉의 '사랑의 이중창'이다. 1막에서 들을 수 있고, 지그문트와 지글린데의 화음이 돋보이는 아름다운 곡이다.

〈발퀴레〉는 '니벨룽겐의 반지'Der Ring des Nibelungen 시리즈에 들어 있는 네 개의 작품 중 두번째 오페라다. 다른 작품에 비해 상대적으로 쉽고, 또 연인의 사랑이 강조돼 있어, '반지' 시리즈 중에서는 가장 사랑받는 작품으로 알려져 있다. 특히 1막은 테너 지그문트, 소프라노 지글린데, 그리고 베이스 훈딩 등 세 인물이 등장해 목소리의 경연을 벌이듯 드라마를 진행하고 있어, 바그너의 음악이 좀 낯설다고 생각한 사람들도 친밀감을 느낄 수 있다. 영화에서 듣는 대목은 지그문트와 지글린데가 처음 만나, 사랑의 감정을 폭발시키는 '오 달콤한 행복이여, 축복받은 여인이여'라는 이중창이다. 아주 유명한 곡이라 그냥 '사랑의 이중창'이라고도 부른다.

테너와 소프라노가 격정적인 노래를 주고받는 사이, 얌전하던 마티유의 눈빛이 다시 욕정으로 변하기 시작한다. 방금 전까지 '지적인 콘치타'가 마티유 옆에 서 있었는데, 그의 눈빛이 변하자 갑자기 그녀는 '성적인 콘치타'로 변해 있다. 쇼핑몰에 〈발퀴레〉의 노래는 퍼져가고, 도망가는 콘치타를 따라 마티유가 뒤따라갈 때, 이곳에서도 테러로 보이는 폭발물이 터져, 두 사람의 모습이 보이지 않는 것으로 영화는 끝난다. 아마 이들은 저승에서도 욕망과 좌절의 순환구조 속에 머물지 않을까?

영화 속의 노래는 바그너 전문 가수가 불렀다. 소프라노 레

오니 리자넥Leonie Rysanek은 바로 이 〈발퀴레〉의 연기로 명성을 얻은 가수다. 테너는 미국인 가수 제임스 킹James King이 맡았고, 지휘는 칼 뵘Karl Bohm이다.

리하르트 바그너의 〈발퀴레〉 줄거리

아버지의 명령을 거부한 딸의 비극적인 운명

Die Walküre

신화시대 독일이 배경이다. '니벨룽겐의 반지' 4부작 중 두번째 작품이다. 첫날밤의 〈라인의 황금〉에 이어 둘째 날 연주된다. 신의 통치자 보탄(바리톤)은 아홉 명의 딸이 있다. 그녀들은 말을 타고 하늘을 나는 발퀴레로서 영웅들이 죽으면 그들을 신의 궁전 발할라로 인도하여 영원히 살게 하는 의무를 갖고 있다.

보탄은 인간 영웅을 창조했는데, 지그문트와 지글린데가 그들이다. 이들은 남매이지만 지금은 서로를 모른 채 떨어져 산다. 막이 오르면 적들의 추적을 받는 젊은 지그문트(테너)가 숲속에서 비틀거리며 등장한다. 그는 훈딩(베이스)의 오두막을 두드리는데, 바로 그곳에 지글린데(소프라노)가 살고 있다. 그녀는 어릴 때 훈딩에게 유괴된 뒤 지금은 그의 아내가 돼 있다. 두 남녀는 첫눈에 서로에게 끌리고, 서로가 매우 닮은 사실에 의아해 한다.

훈딩은 집에 들어서자마자 낯선 젊은이가 있다는 사실에 불쾌감을 드러낸다. 지글린데가 자초지종을 설명하는데, 훈딩은 자기가 추적하던 사람이 바로 눈앞에 있음을 알게 된다. 훈딩은 다음날 지그문트를 처치하기로 작정한다. 지글린데의 도움으로 오두막의 벽에 꽂혀 있는 칼을 뽑아낸 지그문트는 자신들이 사실은 남매지간이었음을 알게 된다. 그들의 아버지가 강제로 결혼하게 된 지글린데를 불쌍히 여겨 여기에 칼을 꽂아두었고, 오직 영웅만이 이 칼을 뽑을 수 있을 것이라고 말했다. 지그문트는 이 칼을 '노퉁'이라고 이름 붙인다. 남매였던 이들은 이제 부부의 연을 맺고, 오두막집에서 탈출한다.

한편 보탄은 이 광경을 보고 발퀴레 중의 한 명인 딸 브륀힐데(소프라노)를 시켜 두 남자의 싸움에서 지그문트를 도우라고 명령한다. 이때 보탄의 아내가 나타나 그의 계획을 저지한다. 지그문트는 남의 아내를 뺏고 누이동생과 불륜을 범한 죄인이므로, 그를 도울 것이 아니라 벌을 내려야 한다고 말한다. 보탄은 지그문트가 영웅으로 성장하기를 원했기 때문에 그를 도우려고 했는데, 아내의 말을 듣고 나니 그럴 수 없다는 사실을 받아들인다. 보탄은 비통한 심정으로 브륀힐데에게 이번에는 훈딩을 도우라고 명령한다.

지그문트와 지글린데가 들어온다. 브륀힐데는 그가 훈딩의 칼에 의해 죽을 운명임을 알려준다. 그러자 지크문트는 아직 정신을 차리지 못한 지글린데를 죽이려고 한다. 생사를 함께하겠다는 의도였다. 이에 감동한 브륀힐데는 아버지의 명령을 어기고 두 사람을 도와주기로 결심한다. 지그문트와 훈딩은 결투를 벌이고, 곧 지그문트가 이길 참이다. 이때 보탄이 나타나 그의 칼을 두 동강으로 만들어버린다. 지그문트는 쓰러지고, 지글린데는 다시 정신을 잃는다. 브륀힐데는 그녀를 말에 태우고 급히 이곳을 벗어난다.

브륀힐데는 다른 발퀴레들의 도움을 받으려 한다. 하지만 그들은 아버지 보탄의 처벌을 두려워한다. 브륀힐데는 지글린데에게 부러진 칼을 건네주며, 혼자 숲속으로 들어가라고 말한다.

지글린데는 곧 아이를 출산할 것인데, 바로 그 아이가 영웅이 될 것이라는 점도 일러준다. 브륀힐데는 두려운 마음으로 아버지 보탄을 만난다. 아버지와 딸 사이에 비장한 대화가 오고간다. 브륀힐데는 아버지의 명을 어겼지만, 자기가 했던 일이 사실은 아버지가 원했던 일이 아니었냐고 호소한다. 보탄은 괴로운 마음으로 처벌을 내린다. 발퀴레의 신분을 박탈하고, 그녀를 신들의 세계에서 추방한다. 그리고 바위산에서 잠들게 한 뒤, 처음으로 그를 발견한 남자가 그녀를 마음대로 할 수 있다고 말한다. 브륀힐데는 자기가 자는 사이 주위를 불로 지켜달라고 요청한다. 그래서 그 불을 뚫고 들어오는 영웅만이 자신을 구할 수 있도록 한 것이다. (이 불을 뚫고 들어오는 자가 바로 지글린데가 낳은 지그프리드가 될 것이다. 지그프리드와 브륀힐데의 이야기가 니벨룽겐의 세번째 이야기인 〈지그프리드〉이다).

추천 CD

_에리히 라인스도르프 지휘, 런던 심포니 오케스트라,
Decca
비르기트 닐슨(브륀힐데), 존 비커스(지그문트), 그레 브로우벤스틴(지글린데)

바그너 전문 가수들의 고른 기량을 즐길 수 있는 앨범. 존 비커스의 우렁차고 맑은 테너가 특히 일품이다. 브로우벤스틴의 연약하고 품격 있는 소프라노와 비르기트 닐슨의 힘차고 강렬한 소프라노의 대조가 매력적이다.

_빌헬름 푸르트뱅글러 지휘, 비엔나 필하모닉 오케스트라,
EMI
마르타 뫼들(브륀힐데), 루트비히 수트하우스(지그문트), 레오니 리자넥(지글린데)

〈발퀴레〉 관련 고전 앨범이다. 바그너 오페라의 매력이 잘 표현돼 있다. 수트하우스와 리자넥이 연기하는 지그문트와 지글린데의 사랑스런 무대(1막), 수트하우스와 뫼들이 연기하는 지그문트와 브륀힐데의 비장한 무대(2막) 등 어디 하나 빠지는 곳이 없는 명반이다.

리하르트
슈트라우스

1864~1949

Richard Strauss

목마를 타고 떠난 숙녀

스티븐 달드리의 〈디 아워스〉와 슈트라우스의 〈네 개의 마지막 노래〉

오랫동안 세상에서 경험을 쌓다보면, 남녀 누구에게나 마음속에 눈물의 샘이 자라기 마련이다. ―『댈러웨이 부인』 중에서

 낭만과 의식의 흐름

버지니아 울프Virginia Woolf는 이름만 들어도 왠지 낭만성이 잔뜩 느껴진다. 아마 우리 시인 박인환의 영향이 큰 것 같다. "한 잔의 술을 마시고/ 우리는 버지니아 울프의 생애와/ 목마를 타고 떠난 숙녀의 옷자락을 이야기한다"는 〈목마와 숙녀〉의 낭만성과 이국 정서는 영국의 여류작가를 더욱 신비화시키기도 한다. 그런데 신경증과 정신병을 앓다 강물에 투신자살한 작가에게서 아스라한 낭만성을 느끼는 것은 우리만의 일이 아닌 듯하다.

미국의 작가 마이클 커닝햄Michael Cunningham은 버지니아 울프와 그녀의 소설 『댈러웨이 부인』Mrs. Dalloway에게 경의를 표하며, 『디 아워스』라는 소설을 발표했다. 울프의 실제 삶과 『댈러웨이 부

인』속의 이야기들, 그리고 커닝햄 자신의 상상력을 합쳐 새로운 이야기를 써냈는데, 이 작품으로 그는 1999년 퓰리처상을 받는다. 커닝햄의 소설을 각색하여 만든 영화가 바로 스티븐 달드리Stephen Daldry(1961~)의 〈디 아워스〉The Hours(2002)인데, 누가 봐도 버지니아 울프에 대한 애틋한 사랑이 곳곳에 배어 있다.

버지니아 울프를 좋아하는 사람들은 잘 알겠지만, 그녀의 작품은 낭만성만을 기대하고 접근했다간 큰코다친다. 페미니스트들이 말하는 여성 시각의 내용은 차치하고, 소설 형식 자체가 독특하기 때문이다. 마르셀 프루스트Marcel Proust의 영향을 받은 그녀는 1차세계대전 이후 불어 닥친 아방가르드 정신에 심취했고, 드디어 제임스 조이스James Joyce와 더불어 '의식의 흐름'이라는 혁신적인 수법의 소설을 발표했던 것이다. 『댈러웨이 부인』(1925)은 의식의 흐름을 이용한 그녀의 첫 성공작이다.

댈러웨이 부인이 아침에 일어나 저녁 파티를 위해 꽃을 사러 밖으로 나가는 것으로 시작한 장편은 그날 저녁 파티가 끝날 때 종결된다. 단 하루 동안의 이야기인데, 내레이터가 이 인물에서 저 인물로 종횡무진 이동하기 때문에 기존의 소설 읽듯 슬슬 읽다간 이야기 전개조차 따라가기 어렵다. 다시 말해 이야기를 서술하는 주체가 한 인물에 고정돼 있지 않고, 작가에서 작중 인물로, 또 다른 인물로, 생각이 흐르는 대로 변해간다. 작가 울프는 댈러웨이가 되어 다른 사람들을 묘사하고, 또 동시에 다른 사람의 시각을 이용해 댈

마르셀 프루스트의 영향을 받은 버지니아 울프는 제임스 조이스와 더불어 '의식의 흐름'이라는 혁신적인 수법의 소설을 발표했다. 『댈러웨이 부인』은 의식의 흐름을 이용한 그녀의 첫 성공작이다.

러웨이를 바라보기도 하는 것이다. 그러므로 소설은 수많은 작중 인물들이 자기의 생각을 직접적으로 고백한 내용들을 꼬리에 꼬리를 무는 것처럼 연결해놓았다.

영화 〈디 아워스〉는 세 여자의 상념을 따라간다. 먼저 강물에 투신자살하는 1941년의 버지니아 울프(니콜 키드먼), 그리고 호텔에서 자살을 시도하는 1951년의 로라(줄리안 무어), 마지막으로 자살하는 사람을 바라봐야만 하는 2001년의 클라리스(메릴 스트립) 등 세 여인의 고통스런 하루의 모습을 담는다.

🍃 죽음의 암시, 슈트라우스의 〈네 개의 마지막 노래〉

작가 울프가 등장하는 부분은 다분히 자전적인 내용이다. 실제로 정신병을 앓았던 작가는 몇 번의 자살 시도 끝에 결국 1941년 59살 때 강에 투신자살하는데, 영화에는 그날의 하루가 그려져 있다. 울프는 정신병으로 겪는 본인의 고통은 물론이고, 자기 때문에 고통받는 남편의 무너져가는 모습도 참기 어렵다. 키가 크고 바싹 마른 신경질적인 그녀는 입을 꼭 다문 채 강 속으로 계속 걸어 들어간다.

두번째 부분의 로라는 『댈러웨이 부인』의 고통스런 이야기를 읽으며, 자기번민에 빠져 있다. 로라는 어느덧 기성세대로 편입돼 있는 판에 박힌 자신의 모습에 절망하며 산다. 예민한 이 여성은 더 이상의 삶의 연장을 포기하며, 자살을 시도한다. 아마 그녀가 레즈비언으로 살았더라면 더욱 좋았을 것이라는 여운을 남겨놓는다.

마지막 부분은 소설 『댈러웨이 부인』과 상당히 비슷한 내용이다. 시간을 현재로, 또 장소를 뉴욕으로 바꾸었다. 댈러웨이 부인과 이름이 같은 클라리스는 전 남편 리처드(에드 해리스)를 위한 파티를 준비 중이다. 그는 오늘 명예로운 작가상을 받기로 돼 있고, 클

라리스는 바로 그 수상을 축하할 참이다. 그런데 에이즈를 앓고 있는 리처드는 머지않아 죽을 운명이고, 세속적인 상을 받는다는 것 자체를 경멸하고 있다. 엊그제 클라리스를 만나 찬란한 사랑을 나누었던 것 같은데, 이제 그는 벌써 늙었고 죽음의 그림자에 사로잡혀 깊은 연민의 눈물을 흘리고 있는 것이다.

클라리스가 처참한 기분을 느끼며 혼자 파티 준비를 하고 있을 때, 부엌 가득히 울려퍼지는 노래가 바로 리하르트 슈트라우스 Richard Strauss의 〈네 개의 마지막 노래〉 중 '잠자리에 들 때'이다. 이 노래는 오페라가 아니다. 슈트라우스가 남긴 4곡의 연가곡을 묶은 것에 포함된 작품이다. 말하자면 성악음악의 대표작 중 하나인데, 오페라에 뛰어난 능력을 보여준 작곡가의 작품답게, 마치 오페라를 듣듯 풍부한 이야기를 담고 있다. 헤르만 헤세 Hermann Hesse의 시에 곡을 붙인 세 곡과 요세프 폰 아이헨도르프 Joseph von Eichendorff의 시에 곡을 붙인 한 곡을 합쳐 〈네 개의 마지막 노래〉가 완성됐다.

슈트라우스는 바그너 이후의 독일 오페라를 대표하는 작곡가인데, 그의 작품 중 코믹오페라인 〈장미의 기사〉 Der Rosenkavalier, 그리고 그리스 비극을 각색한 〈살로메〉 Salome, 〈엘렉트라〉 Elektra, 〈낙소스의 아리아드네〉 Ariadne auf Naxos 등은 20세기 오페라의 최고작 중 하나로 기록돼 있다. 〈네 개의 마지막 노래〉는 '봄', '9월', '잠자리에 들 때' 그리고 '저녁노을' 등으로 구성된다. '봄'만 생명의 찬란함을 노래할 뿐 나머지는 모두 생명의 쇠퇴(9월)와 죽음에의 직감(잠자리에 들 때), 그리고 죽음 자체(저녁노을)를 슬퍼한다. 헤세가 정신병을 앓는 아내를 위해 썼다는 '잠자리에 들 때'는 낮이 자신을 지치게 하니, 이젠 다정히 밤의 별들을 맞이하겠다는 내용으로, 죽음의 시간이 임박함을 암시하고 있다.

클라리스는 소프라노 제시 노먼 Jessye Norman의 목소리로 연주되는 '잠자리에 들 때'를 들으며 음식을 만들고 있는데, 이유를 알

Strauss

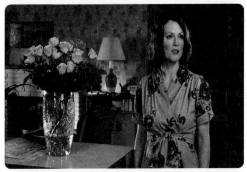

#1, 2, 3

〈디 아워스〉는 세 여자의 상념을 따라간다. 강물에서 자살하는 1941년의 버지니아 울프(#1), 호텔에서 자살을 시도하는 1951년의 로라(#2), 마지막으로 자살하는 사람을 바라봐야만 하는 2001년의 클라리스(#3), 이 세 여인의 고통스런 하루를 담았다.

#4

엄마를 애타게 사랑하는 아들을 뒤에 남긴 채 로라가 죽음의 장소로 들어간 호텔 방엔 작가 버지니아 울프가 맞이했을 강물이 넘실거린다.

수 없는 눈물이 자꾸만 쏟아진다. 말 그대로 '살다보니 마음속에 눈물의 샘이 자란' 것이다. 클라리스는 리처드와 잘 살았는지도 모른다. 무슨 일이 생겼는지 두 사람은 헤어졌고, 이별 뒤 두 사람 모두 동성애 애인과 동거했다. 1950년대 로라의 '동성애 여운'이 클라리스에게 전이된 것인데, 그녀는 지금도 여자 애인과 동거하며 딸 하나를 두고 있다.

✿ 댈러웨이 부인 같은 세 여성의 교차된 삶

두번째 이야기에서 로라는 미국의 전형적인 중산층 가정주부를 연기했다. 남편은 착하고, 아들도 건강하다. 그런데 로라의 눈에는 계속 눈물이 흐른다. 줄리안 무어Julianne Moore의 연기가 돋보이는 부분이기도 한데, 뭔가 말로는 표현할 수 없는 현재의 자기 모습에 대한 절망이 그녀의 얼굴에 드러나 있다. 엄마를 애타게 사랑하

는 아들을 뒤에 남긴 채 로라가 죽음의 장소로 들어간 호텔 방엔 작가 버지니아 울프가 맞이했을 강물이 넘실거린다. 죽음 직전의 꿈 장면에서 만난 강물의 폭력적인 공포에서 로라는 깨어나고, 다시 절망했던 일상으로 회귀한다. 이렇게 로라는 책 『댈러웨이 부인』으로, 또 강물로써 작가 버지니아 울프와 연결돼 있다.

세 여성의 삶은 한 편 한 편이 시간 순서대로 진행되는 게 아니라, 로라의 경우처럼 서로 연결 고리를 가지며 교차 편집되어 있다. 1940년대와 50년대, 그리고 현재가 서로 맞물려 있는 것이다. 이 세 가지 이야기를 모두 한곳으로 묶어주는 것은 물론 『댈러웨이 부인』을 쓰는 버지니아 울프이다. 소설의 첫 문장, 곧 "댈러웨이 부인은 자신이 직접 가서 꽃을 사와야겠다고 중얼댔다" 처럼, 영화 속의 세 여성은 전부 꽃을 준비하러 가는 것으로 행위를 시작한다. 그런데 세 여인은 예정된 파티를 준비하며 끊임없이 눈물을 흘리는데, 그 눈물은 그날 하루에 대한 자기연민처럼, 또는 세상을 살다보니 깊게 자라버린 눈물샘이 터져나온 것처럼 보이기도 한다.

페테르
차이코프스키

1840~1893

Pyotr Tchaikovsky

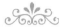

아! 이 범죄가 제발 성공해야 할 텐데

안소니 밍겔라의 〈리플리〉와 차이코프스키의 〈예프게니 오네긴〉

'리플리'는 스릴러 작가 패트리샤 하이스미스가 창조한 인물이다. 대개 스릴러의 장인들은 범죄를 수사하는 탐정을 자기 픽션의 주인공으로 설정하는데, 그녀는 반대로 범죄자를 주인공으로 내세운다. 하이스미스의 여러 소설에 등장하는 살인자의 이름이 톰 리플리이다. 바로 이 점이 하이스미스의 특별함인데, 독자는 자기도 모르는 사이에 살인자 리플리와 동일시되어 범죄의 유혹 속으로 빠져드는 것이다. 더 나아가 범죄를 성공적으로 수행하기 위해 리플리에게 응원까지 보내게 된다.

안소니 밍겔라Anthony Minghella(1954~) 감독의 〈리플리〉The Talented Mr. Ripley(1999)는 1955년 발표된 소설 『재주 있는 리플리 씨』 The Talented Mr. Ripley를 각색한 영화로, '우리 모두는 범죄자'라는 하이스미스의 주제를 충실하게 전달하고 있다. 이 소설은 르네 클레망 Rene Clement이 〈태양은 가득히〉Plein Soleil(1960)라는 제목으로 이미 영화화했고, 밍겔라의 작품은 두번째로 각색된 영화다.

아마도 하이스미스가 최근에 다시 유명하게 된 데는 철학자 슬라보예 지젝Slavoj Zizek의 영향이 큰 것 같다. 작가는 스릴러 분야에선 이미 대가 대접을 받았지만 대중적 인지도는 낮았는데, 지젝이 자주 그녀의 작품을 언급한 뒤, 이제 일반 독자들에게도 알려지게 된 것이다.

이야기는 톰 리플리(맷 데이먼)라는 별 볼일 없는 청년이 재벌 아들 디키(주드 로)에게 접근한 뒤, 그를 살해하고 또 그의 정체성까지 훔쳐 떼돈을 벌려고 하는 익히 알려진 내용이다. 디키의 부친은 이탈리아에서 허송세월을 보내고 있는 아들을 데려와주면 '재벌급'의 사례를 하겠다고 리플리에게 제안했다. 리플리는 꿈도 꾸지 못했던 유럽 여행을 할 수 있을 뿐만 아니라, 돈까지 지급한다고 하니 거절할 이유가 없다. 그는 이탈리아의 나폴리 근처에 있는 조그만 해변 도시로 떠난다. 선박 재벌의 아들 디키는 그곳에서 애인인 마지(기네스 펠트로)와 함께 돈을 펑펑 쓰며 살고 있다.

자, 지금부터 스크린은 '이탈리아 기행'이라고 이름 불러도 좋은 정도로, 지중해의 아름다운 풍경을 눈부시게 잡아낸다. 이국 정서에 관심이 있는 관객이라면 스토리는 제쳐두고 풍경만 구경해도 될 정도다. 밍겔라 감독은 이탈리아계 미국인인데, 그래서 그런지 이탈리아 풍광의 아름다움을 잡아내는 데 뛰어난 솜씨를 보여준다.

사실 이런 점, 다시 말해 작품 속에 그 지역의 아름다움을 세밀하게 묘사하여, 독자의 주목을 끄는 장치는 원작자 하이스미스의 장기다. 미국인인 그녀는 유럽을 여행하고 결국 유럽에서 살며 작품 활동을 했는데, 그곳의 공간을 세밀하게 표현하는 데 남다른 솜씨를 보였다. 〈리플리〉에서 펠트로가 연기하는 마지는 하이스미스의 분신으로 봐도 된다. 마지는 파리에서 소설을 쓰다가, 우연히

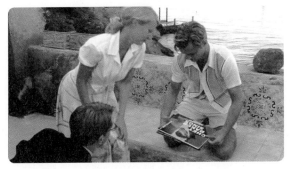

#1

리플리가 디키에게 접근하기 위해 이용하는 재료는 재즈다. 원래 리플리는 클래식 음악을 좋아하지만 디키의 환심을 끌기 위해서 재즈를 공부한다.

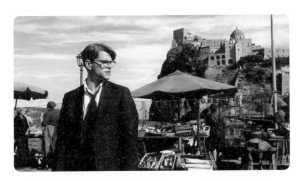

#2

'이탈리아 기행'이라고 이름 불러도 좋은 정도로, 지중해의 아름다운 풍경이 눈부시게 펼쳐진다.

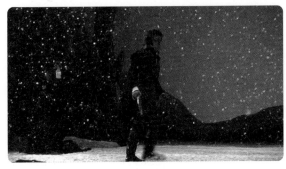

#3

리플리는 디키를 살해한 뒤 어느 날, 로마의 오페라 극장에서 〈예프게니 오네긴〉을 본다. 이 오페라에서 가장 유명한 오네긴과 그의 친구 렌스키의 결투 장면이다.

#4
리플리는 렌스키의 아리아를 들으며 울고 있다. 렌스키가 "무덤에 눈물이라도 뿌려주오"라며 변심한
애인에게 통절한 염원을 기도하는 부분은 오페라의 백미이자, 이 영화의 절정이기도 하다.

디키를 만난 뒤 그를 따라 이탈리아로 왔고, 물론 여기서도 그녀는 글
을 쓰며 산다. 하이스미스처럼 유럽을 떠다니는 미국인 여성 작가인
셈이다.

비밥재즈의 향연

리플리가 디키에게 접근하기 위해 이용하는 재료는 재즈
다. 원래 리플리는 클래식 음악을 좋아하고, 재즈는 두통을 일으킨
다고 말할 정도로 싫어했다. 하지만 디키의 환심을 끌기 위해선 재
즈를 알아야만 한다. 리플리는 재즈 앨범을 사 모으고 또 이를 들으
며 연주가의 이름과 곡목을 외운다. 소니 롤린스Sony Rollins, 마일스
데이비스Miles Davis, 찰리 파커Charles Parker 등 비밥시대 거장들의 연주
가 차례로 들려오는 것이다. 리플리는 결국 이 재즈를 미끼로, 재즈
광인 디키에게 접근하는 데 성공한다. 예술이라는 도구를 통해 이야
기를 끌어가고, 동시에 예술적 자극까지 제공하는 것, 이것도 원래
하이스미스 소설에서 반복되는 장치다. 하이스미스의 인물들은 〈리

Tchaikovsky

#5
이상주의자 오네긴이 순수한 시인 렌스키의 애인을 뺏는 바람에, 두 남자는 '명예의 결투'를 벌이는
데, 상처받기 쉬운 성격의 렌스키가 친구의 총알에 맞아 죽는다.

플리〉의 인물들처럼 대개 예술 애호가, 수집가, 그리고 예술가들인
데, 이런 드라마 장치 덕분에 그녀의 소설은 항상 예술적 향기까지 선
사한다. 영화에서 밍겔라 감독은 그 장치의 소재로 재즈를 선택했다.

　　　리플리는 디키를 살해하기 전, 자신이 얼마나 디키를 사랑
했는지 고백한다. 하지만 디키의 태도는 멸시에 가깝다. 아니, 리플
리의 그런 성정체성을 메스꺼워한다. 고백이 멸시로 되돌아오자 리
플리는 '태양이 가득한' 지중해의 보트 위에서 살인을 저지른다. 디
키를 죽인 뒤 그는 계속해서 미국으로부터 돈을 받기 위해 디키의 서
명을 위조하고, 주위 사람들을 속이는 사기 행각을 계속 이어간다.
만일 한군데라도 거짓이 탄로 나면 그는 꼼짝없이 체포되는 신세다.

　　　그런데 관객은 이런 범죄자의 거짓말이 혹시 밝혀지지 않
을까 초조해지는 것이다. 경우에 따라서는 멸시만 받고 살아온 리플
리가 피아니스트로서의 꿈을 실현해나가는 새로운 삶에 동정심까지
느끼기도 한다. 디키는 원래 방탕아이니, 어찌 보면 죗값을 치른 것
이 당연하고, 불쌍하게만 살아온 리플리도 행복해지면 좋지 않겠냐
는 생각이 드는 것이다. 그러니 하이스미스의 첫 장편인 『열차의 이

방인』 *Strangers on a Train*을 히치콕이 전격 각색한 이유를 알 수 있을 것 같다. 두 작가 모두, 우리를 잠재적인 범죄자로 인식하는 냉소적인 시각의 소유자들이다. "점잔 빼고 있는 당신, 당신도 속으론 범죄를 꿈꾸지"라며 비웃는 듯하다.

리플리는 디키를 살인한 뒤 어느 날, 로마의 오페라 극장에서 차이코프스키Pyotr Tchaikovsky의 〈예프게니 오네긴〉Eugene Onegin을 본다. 이 오페라에서 가장 유명한 오네긴과 그의 친구 렌스키의 결투 장면이다(2막 2장). 도무지 만족을 모르는 이상주의자 오네긴이 순수한 시인 렌스키의 애인을 뺏는 바람에, 친구 사이였던 두 남자는 '명예의 결투'를 벌이는데, 상처받기 쉬운 성격의 렌스키가 친구의 총에 맞아 죽는 장면이다.

리플리는 이 장면을 보며 울고 있다. 하긴 렌스키의 아리아가 곱고 애절하여, 노래 자체가 슬픔을 자극하는 것은 사실이다. 특히 결투에서의 죽음을 예감한 렌스키가 "(그대여) 무덤에 눈물이라도 뿌려주오"라며 변심한 애인에게 통절한 염원을 기도하는 부분은 오페라의 백미이자, 이 영화의 절정이기도 하다. 울고 있는 리플리가 사실은 살인자라는 사실을 까맣게 잊게 하는 데 차이코프스키의 오페라가 결정적인 역할을 하는 것이다.

그런데 조심해야 할 것이, 우리도 그의 눈물을 보며 슬픔을 느낀다는 사실이다. 하이스미스의, 밍겔라의 함정에 어느덧 우리도 빠져 있는 셈이다. 그렇다면, "우리 모두는 범죄자"라는 영화의 냉소는 맞는 게 아닌가?

🌿 〈예프게니 오네긴〉의 결투, 원작자 푸슈킨의 결투

차이코프스키의 오페라 〈예프게니 오네긴〉은 러시아 리얼리즘의 선구자 알렉산드르 푸슈킨Aleksandr Pushkin이 쓴 소설이 원작

Tchaikovsky

이다. 푸슈킨은 이 작품으로 유명 작가가 됐는데, 그는 아이러니컬하게도 렌스키처럼 결투로 죽었다. 아름다운 아내가 그 원인으로, 작가의 아내를 두고 온갖 스캔들이 끊이지 않았다. 참다 못해 푸슈킨은 아내의 애인으로 짐작되는 프랑스인 백작과 '명예의 결투'를 벌였고, 이 결투에서 지는 바람에 죽는다. 소설은 작가의 운명을 예언하듯 씌어졌던 셈이다.

자기에게 되돌아온 실연의 상처

Eugene Onegin

19세기 초 러시아. 시골 저택의 정원이다. 라리나 부인의 두 딸 타차나(소프라노)와 올가(메조소프라노)가 하인들과 함께 일을 하고 있다. 이때 올가의 약혼자 렌스키(테너)가 그의 도시 친구 예프게니 오네긴(바리톤)을 데리고 들어온다. 낭만적인 타차나는 첫눈에 오네긴에게 반하고 만다. 타차나는 밤에 그에게 보내는 연서를 쓴다. 새벽이 되어서야 편지를 끝낼 수 있을 정도로 그녀의 사랑은 불처럼 타올랐다.

편지를 받은 오네긴이 타차나를 찾아온다. 결과는 참담했다. 그는 타차나를 사랑하지도 않으며, 또 처녀로서 순수한 마음을 지키라는 뼈 있는 말까지 남긴다. 타차나는 수치심을 느낀다.

타차나의 생일 축하 파티가 한창이다. 렌스키와 오네긴은 이 파티에 참석했다. 그런데 오네긴은 자꾸만 렌스키의 약혼녀인 올가하고만 춤을 춘다. 올가도 약혼자를 좀 놀려주려고 얼굴에 행복한 미소를 지으며 오네긴하고만 춤을 춘다. 결국 이게 원인이 돼 두 남자는 싸우게 되고, 성질을 참지 못한 이들은 결투를 신청한다.

다음날 아침, 결투장에서 렌스키는 오네긴을 기다리며 올가를 향한 자기의 사랑이 이제 끝날지도 모른다는 불안한 노래를 부른다. 두 남자는 결국 결투를 벌이고, 렌스키는 친구의 총에 맞아 죽는다.

3년 뒤 그레민 공작의 저택에서 무도회가 벌어진다. 공작부인은 바로 타차나다. 여기에 지치고 타락한 오네긴도 참석한다. 서로는 아직 알아보지 못한다. 오네긴은 자신이 이곳에 돌아온 이유가 몇 년 전 알았던 순수한 시골 처녀와 다시 사랑에 빠지기 위해서라고 노래한다. 그러면서 아직도 타차나의 편지를 간직하고 있음을 보여준다. 타차나는 처음에 쌀쌀맞게 오네긴을 대한다. 그러나 첫사랑의 열렬한 호소 앞에 그녀도 마음이 흔들려 함께 사랑의 줄행랑을 칠 생각도 한다. 타차나는 사랑과 명예를 놓고 고민하다, 결국 명예를 택한다. 두 사람은 영원한 이별을 나눈다.

_보리스 카이킨 지휘, 볼쇼이 극장 오케스트라, 오페라도로
예프게니 벨로프(예프게니 오네긴), 세르게이 레메셰프(렌스키), 갈리나 비시네프스카야(타차나), 라리사 아브데예바(올가)

〈예프게니 오네긴〉 관련 클래식으로 평가받는 앨범. 러시아의 가수들이 러시아 가사로 부른다. 볼쇼이 오케스트라의 연주도 일품이다. 결투 장면에서의 비장함과 슬픔이 압도적으로 표현돼 있다. 과거 LP 시절 '웨스터민스터' 레이블로 매우 사랑받았던 앨범이다.

_게오르크 솔티 지휘, 로얄 오페라 하우스 코벤트 가든 오케스트라, Decca
베른트 바이클(예프게니 오네긴), 스튜어트 버로스(렌스키), 테레사 쿠비악(타차나), 줄리아 하마리(올가)

솔티 지휘의 코벤트 가든 실황 앨범이다. 바리톤 바이클과 테너 버로스의 대결이 압도적으로 중요하다. 두 가수 모두 정상급의 기량을 보여준다. 오네긴의 방탕함과 오만함, 그리고 렌스키의 연약하고 선량한 캐릭터가 특징적으로 드러나 있다.

루이지
케루비니

1760~1842

Luigi Cherubini

마녀의 외로운 그림자

피에르 파올로 파졸리니의 〈메데아〉, 그리고 마리아 칼라스

예술가는 프로필로 말한다. 특히 프로이트주의자들에 따르면, 예술가는 이력서에서 결정 난다. 고아로 자란 에드가 앨런 포, 광기에 시달린 모파상, 결국 미쳐 죽은 니체, 미친 뒤 자살한 슈만……. 예술가들은 그들이 겪은 상처의 깊이만큼 그 결과물을 내놓는다는 게 프로이트주의자들의 생각이다. 그러니 예술가는 태어나는 것이지 길러지는 게 아니다. 이들의 주장에 동의한다면, 행복한 가정에서 태어나, 별 탈 없이 자란 분들은 일찌감치 예술가 되기를 접어두는 게 좋다.

　　마리아 칼라스Maria Callas(1923~1977), 카리스마의 상징 같은 이 여가수의 프로필도 어느 예술가 못지않게 드라마틱하고 또 지독하게 애절하다. 한때 세상을 주름잡던 '오페라의 여신'이었지만, 사랑에 버림받고, 54살의 비교적 젊은 나이로 혈육 하나 없는 파리의 어느 집에서 혼자 죽은 사실은 그녀의 파란만장한 삶을 압축적으로 설명한다.

파졸리니와 칼라스는 친구다. 코뮤니스트 게이 감독 파졸리니는 이탈리아 사회 내에서 존재 자체가 항상 문제적이었다. 지금이야 그런 정치적, 성적 취향이 무슨 문제가 되겠냐마는 〈메데아〉Medea가 발표되는 1969년에는 감독의 '특별한' 정체성이 여전히 배격의 대상이었다. 선수들은 서로 알아보는 것일까? 사람들이 파졸리니에게 흠집을 내려고 별 수작을 다 부릴 때, 칼라스는 사회적으로 외로운 처지에 있던 파졸리니의 예술가로서의 자질을 찬양하는 데 늘 앞장섰다. 1960년대를 통틀어 두 사람의 우정은 예술계의 미담으로 종종 소개됐다.

〈메데아〉는 칼라스가 유일하게 출연한 영화이다. 이번에는 파졸리니가 칼라스를 돕는다. 당시 칼라스는 철저히 사랑에 배신당하고 버림받은 불쌍한 여자였다. 10년 가까이 동거해오던 그리스의 선박왕 오나시스는 케네디 대통령의 미망인 재클린을 만난 뒤, 칼라스를 보란 듯이 차버렸다. 한때 잘나가던 여인이 졸지에 수모를 당했고 이는 전 세계 언론의 가십거리였다. 그럼에도 불구하고 칼라스는 사실 그때 별로 동정을 받지 못했다. 사람들은 사랑을 쟁취한 재클린에게 더욱 주목했고, 악녀의 이미지가 강했던 칼라스에겐 고소하다는 기분마저 느꼈다. 칼라스는 세상으로부터 몸을

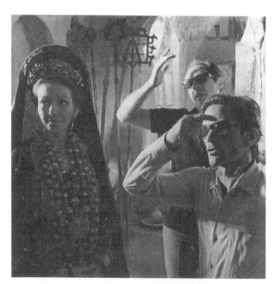

메데아 역을 맡은 왼쪽의 칼라스와 오른쪽의 파졸리니 감독. 칼라스는 사회적으로 외로운 처지에 있던 파졸리니의 예술가로서의 자질을 찬양하는 데 늘 앞장섰다.

숨겨 파리에 은둔했다.

　　칼라스가 가수로서, 그리고 한 사회인으로서 거의 모든 활동을 중단하고 있을 때, 그녀를 카메라 앞으로 불러내 다시 용기를 주고, 일에 대한 열정을 북돋우려고 한 감독이 바로 파졸리니다. 〈메데아〉는 철저히 칼라스를 염두에 두고 만든 영화다. 먼저 그 내용이 당시의 칼라스의 상황과 아주 닮았다. 『메데아』는 그리스의 작가 에우리피데스가 쓴 비극으로, 사랑에 배신받은 여자가 잔인하게 그 배신자에게 복수하는 내용이다.

⚜ 서구 제국주의와 제3세계에 대한 알레고리

　　영화는 그리스로 대표되는 이아손이라는 영웅과 야만을 대표하는 오리엔트의 메데아라는 여자의 만남과 갈등, 그리고 파멸을 그린다. 그리스의 문명과 오리엔트의 야만이 충돌하는 비극인 셈이다. 이쯤 되면 벌써 지긋지긋한 오리엔탈리즘을 떠올리는 관객이 적지 않을 것이다. 사실, 유럽과 백인 우월주의를 심어놓은 작품들은 지금도 넘쳐나고 있으니 이런 반응은 당연하다.

　　그런데 파졸리니의 〈메데아〉는 예상과는 달리 오리엔트의 여자, 메데아의 시선으로 전개된다. 오리엔트의 눈으로 서양의 그리스를 그리고 있는 것이다. 그리스는 유럽의 잔인한 제국주의로, 오리엔트는 제국의 침범을 받는 제3세계로 묘사된다. 이아손 일당이 메데아가 사는 콜키드에 상륙하여, 맨 처음 하는 일이 지나가는 사람들을 죽여 돈을 뺏는 것이다. 뿐만 아니라 이들은 동방의 사원에 제멋대로 들어가 성물을 훼손하는 짓도 서슴지 않는다. 그때나 지금이나 서구인이 비서구인의 종교를 인정하지 않는 버릇은 여전한 것이다.

　　칼라스는 콜키드의 공주이자 사제인 메데아로 나온다. 그런데 이아손을 보자마자 사랑에 빠져, 그가 찾고 있는 성물 '황금의

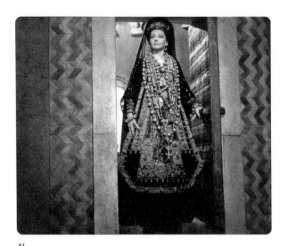

#1
파졸리니의 영화 〈메데아〉는 칼라스가 유일하게 출연한 영화이다. 칼라스는 콜키드의 공주이자 사제인 메데아로 나온다.

양털'을 대신 찾아준다. 적에게 국가의 보물을 내준 것이다. 두 사람은 함께 그리스의 코린트로 도주한 뒤, 두 아들까지 낳아 부부처럼 산다. 사제였던 메데아는 이아손을 위해 그 모든 특권을 전부 포기했다. 그런데 이아손은 코린트의 공주와 또 다른 사랑에 빠져 자신을 영웅으로 만들어준 메데아를 배신하고 만다.

사랑에 버림받은 메데아가 이아손의 애인을 마법을 이용해 죽이고, 또 이아손과의 사이에서 낳은 두 아들까지 죽인 이야기는 '잔인한 여성'을 이야기할 때 항상 인용될 만큼 유명하다. 그리스의 비극은 잔인하고 야만스런 여성이 오리엔트의 메데아라는 데 중점을 둔다. 그런데 파졸리니는 이 부분도 바꾼다. 외부를 야만으로만 바라보고, 외부인을 일방적으로 추방하고 배격하는 사람들은 바로 그리스인이라고 묘사한다. 파졸리니는 옹졸한 그리스인의 이기적인 태도에 방점을 찍은 것이다.

메데아, 칼라스를 위한 캐릭터

사랑에 버림받은 메데아가 복수의 칼을 갈 때, 아마 많은 관객들이 현실 속의 칼라스를 떠올렸을 것이다. 칼라스는 미국으로 이민간 그리스계 부모 사이에서 태어났다. 그런데 그녀는 14살 때 부모가 이혼하는 바람에 다시 어머니를 따라 그리스로 돌아온다. 미국에서 그리스 이민자들이 어떤 괄시를 받고 살았는지를 상상하고 싶

Cherubini

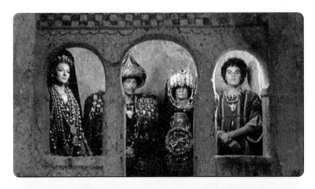

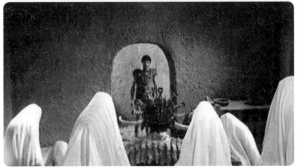

#2, 3, 4

파졸리니의 〈메데아〉는 오리엔트의 여자, 메데아의 시선으로 전개된다. 그리스는 유럽의 잔인한 제국주의로, 오리엔트는 제국의 침범을 받는 제3세계로 묘사된다.

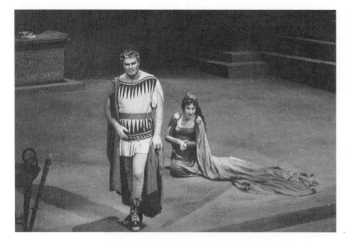

마리아 칼라스는 1953년 밀라노의 라 스칼라 극장에서 공연한 뒤 자주 메데아 역을 연기했다. 메데아는 노르마와 더불어 칼라스에게 가장 잘 맞는 역할이라는 평가를 받았다.

으면 〈포스트맨은 벨을 두 번 울린다〉The Postman Always Rings Twice(1981, 밥 라펠슨 감독)를 보는 게 도움이 될 것이다. 칼라스는 오페라계의 거물이었던 이탈리아 남자 조반니 메네기니Giovanni Meneghini와 결혼하면서 최고의 경력을 쌓을 수 있었다. 그러나 그는 거의 아버지뻘 되는 남자였다. 처음 결혼 상대도 그랬지만, 두번째 남자 오나시스도 17살 차이가 나는 늙은 남자다. 그래서 칼라스에게 세속적인 사랑의 기쁨을 맛보지 못한 요녀의 이미지가 더욱 굳어졌다.

미국에서 차별받는 그리스인의 딸이었던 칼라스는 메네기니와의 결혼으로 이탈리아 시민이 됐어도, 대중의 사랑은 오직 무대 위에 있을 때만 받았다. 평범한 한 여자로서의 그녀는 메데아처럼 늘 배척의 대상이었다. 당시 이탈리아 사람들은 그녀의 라이벌이었던 레나타 테발디를 더욱 응원했고, 칼라스는 발음이 부정확하다는 둥 그녀의 단점을 지적하는 데 더 큰 재미를 느꼈다. 이렇게 그녀는 늘 '추방의 대상'인 외부인이었다. 그러니 메데아는 칼라스 바로 그녀를 위해 태어난 역할처럼 보이는 것이다.

칼라스는 메데아처럼, 자기의 모든 것을 포기하고 오나시스를 사랑한다. 1959년, 아직 한창 노래를 부를 수 있는 36살 때 오나시

Cherubini

스를 만난 뒤 그녀는 사실상 가수로서의 활동을 중단하게 된다. 그런데 그 사랑의 대가는 '버림받은 여자'였다. 메데아가 처량하게 이아손에게 버림받고 또 그리스에서 추방될 때, 혼자서 파리로 떠나버린 외로운 칼라스의 모습이 떠오른다. 그녀는 〈메데아〉를 촬영한 뒤 오페라 무대에서 자주 함께 공연했던 테너 주세페 디 스테파노와 세계를 돌아다니며 연주회를 가졌다. 물론 오페라 정식 무대는 결코 서지 못했다. 1974년 일본 삿포로에서의 공연이 그녀의 마지막 무대였다.

칼라스는 정말로 오나시스만을 사랑했는지, 그가 죽은 1975년부터는 집에만 틀어박혀 있었다. 그해에 친구인 파졸리니도 폭행을 당해 죽는다. 졸지에 연인도, 친구도 한번에 다 잃은 것이다. 2년 뒤 파리의 어느 아파트에서 죽은 여자의 시체가 발견됐고, 그제야 사람들은 칼라스가 혼자 파리에서 은둔하고 있었다는 사실을 알았다. 화려하고 강렬한 이미지로 잘 알려진 칼라스는 사실 뉴욕의 그리스 소녀 시절부터 죽는 순간까지 영원한 외부인으로 살았던 것이다.

칼라스, 추방당한 외부인

〈메데아〉는 루이지 케루비니Luigi Cherubini의 오페라로도 유명한데, 칼라스는 1953년 밀라노의 라 스칼라 극장에서 레너드 번스타인Leonard Bernstein의 지휘로 공연한 뒤 자주 메데아 역을 연기했다. 빈첸초 벨리니의 동명 오페라 주인공인 노르마와 더불어 칼라스에게 가장 잘 맞는 역할이라는 평가를 받았다. 마녀와 같은 여자 메데아에 대한 칼라스의 연기가 어떻게나 탁월한지, 이탈리아 비평계는 '성스러운 마녀'라는 별명을 붙여주었다.

샤를
구노

1818~1893

Charles Gounod

소원 성취의 악몽

루퍼트 줄리안의 〈오페라의 유령〉과 구노의 〈파우스트〉

루퍼트 줄리안Rupert Julian(1879~1943) 감독의 〈오페라의 유령〉Phantom of the Opera(1925)은 미국 호러 영화의 클래식이다. 원래 호러 장르는 독일인들이 유행시켰다. 로버트 비네Robert Wiene의 〈칼리가리 박사의 밀실〉Das Cabinet des Dr. Caligari(1920), 프리드리히 무르나우F. Murnau의 〈노스페라투, 밤의 유령〉Nosferatu, eine Symphonie des Grauens(1922) 같은 표현주의 영화들이 발표된 뒤 호러 장르는 전 세계로 퍼져나갔다.

할리우드도 호러에 주목하기 시작했는데, 그 선구자격인 제작자가 유니버설 영화사의 창립자인 칼 램를Karl Lammel이다. 독일계인 그는 저예산 제작의 호러 영화를 만들며 할리우드 내에 자신의 입지를 넓혔다. 그 첫 성공작이 바로 줄리안 감독의 〈오페라의 유령〉이다. 유니버설 영화사는 이 영화가 성공한 뒤, 토드 브라우닝Tod Browning 감독의 〈드라큘라〉Dracula(1931), 제임스 웨일James Whale 감독의 〈프랑켄슈타인〉Frakenstein(1931) 등을 계속 발표하며 호러 장르의 발전에 결정적인 역할을 했다. 유니버설에서 제작한 〈오페라의 유령〉을 시작으로 호러 장르가 할리우드에서도 굳건히 뿌리를 내린 것이다

오페라에서 최고의 호러물을 꼽자면 단연 샤를 구노Charles Gounod의 〈파우스트〉Faust이다. 오페라는 대개 비극이나 코미디 장르에 한정돼 있는 음악 드라마다. 괴테의 『파우스트』를 각색한 구노의 오페라도 굳이 갈래 짓자면 비극이다. 그런데 이 비극은 다른 극과 달리 약간의 공포도 느끼게 하는데, 이유는 말할 것도 없이 메피스토펠레스라는 악마의 존재 때문이다. 파우스트 박사가 새벽이 되도록 혼자 책을 읽다가 "허무해"라고 탄식하며, "사탄아 내게로 오라"고 절규할 때 갑자기 공중 어디에서 "여기 내가 있소"하며 나타나는 유령 같은 존재다. 핏빛의 검붉은 옷을 입은 그는 말 그대로 귀신처럼 쏙 나타난다. 전지전능한 재주를 가진 메피스토펠레스가 파우스트에게 어떤 선물을 주는지는 잘 알려진 대로다.

이런 파우스트와 메피스토펠레스와의 관계가 잘 드러난 영화가 바로 〈오페라의 유령〉이다. 영화는 화려한 도시 파리에 있는 휘황찬란한 극장 '파리 오페라 극장'으로 사람들이 몰려오는 장면으로 시작한다. 황금색으로 빛나는 실내는 역시 황금빛의 샹들리에로 더욱 눈부시고 화려하다. 지금 극장에선 프랑스를 대표하는 오페라 작곡가인 구노의 〈파우스트〉가 공연 중이고, 무대 위에선 오페라의 마지막 부분인 4막 1장의 발레 장면이 꿈처럼 우아하게 연출되고 있다. 영화에서 파우스트처럼 불가능한 소원을 비는 인물은 크리스틴이라는 오페라 가수다. 그녀는 파리 오페라 극장의 프리마돈나가 되고 싶어 하는데, 현재의 주역인 실력 있는 소프라노 카를로타 때문에 그녀의 꿈은 실현 가능성이 낮아 보인다.

화려한 프리마돈나를 꿈꾸는 크리스틴에게 다가오는 존재가 바로 '오페라의 유령'이라는 별명이 붙은 정체를 알 수 없는 남자다. 그는 극장의 지하에 숨어 사는 음악의 귀재인데, 혼자 크리스틴

Gounod

을 바라보며 사랑을 키웠다. 유령은 처음 모습을 드러낼 때 마치 〈노스페라투〉의 흡혈귀처럼 벽에 실루엣의 그림자로 등장하며 공포를 더욱 자극한다. 유령은 '사랑을 바치면 노래하는 목소리를 주겠다'고 그녀에게 제안한다. 오로지 오페라 가수로 출세할 생각에 가득 찬 크리스틴은, 파우스트처럼 망설이지 않고 악마의 제안을 받아들인다.

🌿 〈파우스트〉, 디지털 시대에 사운드트랙으로 복원돼

크리스틴은 그렇게도 바랐던 〈파우스트〉의 마르게리트 역을 맡았다. 오페라의 마지막 부분인, 천사들에 의해 죽은 마르게리트의 영혼이 하늘로 올라가는 장면이 무대에서 펼쳐지고 있고, 바로 그 역을 맡은 크리스틴은 드디어 파리 오페라 극장의 프리마돈나가 되는 꿈을 이룬 것이다.

루퍼트 줄리안의 영화는 1925년에 발표된 무성영화다. 당시의 관행대로 영화가 상영될 때 극장 사정에 따라 피아노 반주, 혹은 오케스트라 연주가 병행되었고, 필름 자체에 음악이 녹음돼 있지는 않았다. 이 영화에 지정된 음악이 따로 있었던 것도 아니고, 표준적인 오케스트라 음악이 마련된 것은 사운드가 도입될 무렵인 1929년이었다. 그후 미국 호러의 클래식인 이 영화는 상영과는 특별한 인연을 맺지 못했다. 디지털 시대를 맞아 무성영화의 복원과 음악 입히기 등이 한창 진행될 때, 이 영화도 새롭게 복원 작업을 거친다.

1990년대 이후 음악을 입힌 버전이 여러 번 발표됐다. 음악은 영화 속에 이미 지정돼 있기 때문에 구노의 〈파우스트〉가 기본으로 쓰였다. 지금 DVD 등으로 볼 수 있는 일반적인 버전은 1990년의 복원판이고, 음악은 가브리엘 티보도Gabriel Thibaudeau가 맡았다. 1925년의 흑백 시절 영화이지만, 〈오페라의 유령〉은 컬러 장면이 몇 분 나오는 사실로도 유명한데, 이는 복원하며 새롭게 꾸민 것이다. 유

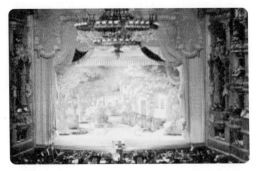

#1

영화 〈오페라의 유령〉의 무대인 파리 오페라 극장 내부. 황금색으로 빛나는 실내는
역시 황금빛의 샹들리에로 더욱 눈부시고 화려하다.

#2

무대에 오른 카를로타는 '보석의 노래'를 부른다. 바로 이때 유령의 명령을 거부한
대가로 객석 한가운데로 샹들리에가 떨어져 내린다.

#3

카를로타와는 대조되도록, 크리스틴은 순결하고 순종적인 여성의 이미지가 풍기는
물레를 돌리며 파우스트에 대한 사랑을 노래하고 있다.

#4
흑백 필름의 영화를 보는 도중, 갑자기 검붉은 옷을 입은 악마가 나타나 광기를 드러내는 부분은 그 생생한 색깔 덕분에 더욱 긴장돼 보인다.

령이 말 그대로 메피스토펠레스처럼 붉은 망토를 입고, 자신을 '붉은 죽음'이라고 소개하는 부분이다. 흑백 필름의 영화를 보는 도중, 갑자기 검붉은 옷을 입은 악마가 나타나 광기를 드러내는 부분은 그 생생한 색깔 덕분에 더욱 긴장돼 보인다.

　　복원판에서 쓰인 〈파우스트〉의 명장면은 두 군데다. 무대에 더 이상 서지 말라는 유령의 협박을 받았지만 카를로타는 이를 무시하고 노래를 부른다. 무대는 마르게리트의 정원이다. 그녀는 어떤 보석함을 옆에 놓고, 손거울 등을 꺼내보며 그 화려함에 혼이 빠져 있다. 〈파우스트〉를 아는 관객에겐 사운드트랙이 없는 무성영화라 할지라도 지금 무대에서 소프라노가 무슨 노래를 부르는지 짐작하기가 아주 쉬운 부분인데, 장소와 소품에서 알 수 있듯 그녀는 지금 '보석의 노래'를 부르고 있는 중이다. 메피스토펠레스가 순결한 마르게리트의 마음을 빼앗기 위해 책략을 쓴 것으로, 카를로타는 지금 황금 앞에 잠시 정신을 잃은 것이다. 바로 이때 유령의 명령을 거부한 대가로 극장의 객석 한가운데로 샹들리에가 떨어져 내린다. 그래서 카를로타는 유령이 무섭기도 하고, 또 유령의 저주를 받았다는

#5
유령 역을 맡은 론 채니의 무서운 동작은 호러 연기의 전범으로 남았고, 이런 그의 연기 패턴은 뒤에 벨라 루고시, 보리스 카를로프 등의 호러 전문 배우가 등장하는 데 밑거름이 됐다.

소문 때문에 무대에서 밀려난다.

두번째 부분은 크리스틴이 '툴레의 왕'Il etait un Roi de Thulé이라는 일명 '물레의 노래'를 부르는 장면이다. 카를로타와는 대조되도록, 크리스틴은 순결하고 순종적인 여성의 이미지가 풍기는 물레를 돌리며 파우스트에 대한 사랑을 노래하고 있다. 카를로타는 황금으로, 그리고 크리스틴은 물레로 상징화돼 있는 것이다. 크리스틴이 가녀린 목소리로 소프라노의 아리아를 부르고 있을 때, 사랑에 배신당한 사실을 확인한 유령은 그녀를 처벌하기 위해 나타나는데, 그의 계획과는 달리 마지막에 처벌되는 사람은 바로 유령 자신이 된다. 관객이 살인자 유령을 센 강 속으로 던져버렸던 것이다.

좌절된 소프라노의 거대한 판타지

크리스틴은 가수로서의 출세라는 세속적인 욕망을 실현하기 위해 유령과 덜컥 손을 잡았다. 그런데 그녀는 늘 마스크를 쓰고 다니는 유령의 원래 얼굴, 곧 끔찍한 모습을 본 뒤 가수의 경력도 포

Gounod

기하고 그로부터 도주할 생각만 한다. 자신의 능력으로는 딸 수 없는 열매를 맛보기 위해 타인의 힘을 빌렸는데, 그 사람이 바로 악마와 같은 존재라는 사실을 안 뒤 마음이 돌변한 것이다.

어떻게 보면 이 영화는 크리스틴의 거대한 판타지로 읽힌다. 달성할 수 없는 욕망을 실현하는 꿈을 꾸는데, 그 꿈이 불행하게도 악몽이다. 악마의 손을 빌려 자신의 꿈을 실현했던 크리스틴은 양심의 가책을 느끼는지 곧바로 자기처벌의 길로 들어서는 것이다. 샹들리에가 떨어지는 장면은 아마도 크리스틴이 수없이 상상했던 장면이 아닐까? 그렇게라도 해서 카를로타를 무대에서 끌어내고 싶었을 것이다. 꿈에서도 검열이 있듯 죄를 지어가며 욕망을 실현한 크리스틴은 자신의 잘못을 되돌리기 위해 그 죄를 스스로 벌하고, 드디어는 유령을 쫓아낸 뒤, 다시 옛 연인의 품으로 돌아간다. 그러므로 영화는 좌절된 어느 소프라노의, 다시 말해 욕망하는 속인의 백일몽에 다름 아니다.

유령 역을 맡은 론 채니Lon Chaney의 무서운 동작은 호러 연기의 전범으로 남았고, 이런 그의 연기 패턴은 뒤에 벨라 루고시Bela Lugosi, 보리스 카를로프Boris Karloff 등의 호러 전문 배우가 등장하는 데 밑거름이 됐다. 이들은 모두 유니버설 영화사에서 경력을 쌓았다.

샤를 구노의 〈파우스트〉 줄거리
악마의 도움을 받더라도 되찾고 싶은 청춘

16세기 독일. 연구소에 앉아 있는 파우스트(테너)는 세상을 헛되이 살았다며, 이젠 돌아갈 수 없는 청춘을 한탄한다. 신을 저주하며 악마를 부르자, 진짜로 악마 메피스토펠레스(베이스)가 나타난다. 젊음을 되찾게 해달라고 파우스트가 열정적으로 노래하자, 메피스토펠레스는 만약 영혼을 넘겨준다면 그 소원을 들어주겠다고 말한다. 두 사람은 계약을 맺고, 파우스트는 다시 아름다운 청년으로 변한다.

라이프치히의 어느 마을. 발렌틴(바리톤)이 군대 입대를 앞두고 친구들과 술을 마시고 있다. 그런데 메피스토펠레스의 등장으로 분위기는 어색해진다. 게다가 그는 발렌틴의 여동생인 마르게리트(소프라노)를 모욕적인 말로 조롱한다. 발렌틴은 칼을 뽑아들었는데, 이상하게 칼이 메피스토펠레스에게 닿지 않고 주위에서 뱅뱅 맴돈다. 그가 악마임을 알아챈 사람들은 검은 십자가로 그를 몰아낸다. 한편 마르게리트는 교회로 가던 중 파우스트를 만난다. 그녀는 첫눈에 파우스트에게 반한다.

마르게리트의 집 정원. 파우스트와 메피스토펠레스가 나타나 보석 상자를 그녀의 창 옆에 두고 몸을 숨긴다. 물레를 돌리고 있던 그녀는 보석 상자를 발견하곤 '보석의 노래'를 들떠서 부른다. 마르게리트 혼자 연기하는 이 부분이 〈파우스트〉의 압권이다. 이웃 마르테가 나타나 보석의 아름다움을 침이 마르도록 노래한다. 이때 두 남자가 등장한다. 먼저 메피스토펠레스가 마르테를 데리고 정원으로 나가자, 파우스트는 마르게리트와 단 둘이 남게 됐다. 두 사람은 영원히 변치 않을 사랑을 맹세한다. 사랑의 포로가 된 두 사람을 보고 메피스토펠레스는 회심의 미소를 짓는다.

마르게리트는 자기 방에서 혼자 눈물짓고 있다. 이웃들이 그녀를 조롱한다. 처녀의 몸으로 파우스트의 아기를 배었기 때문이다. 메피스토펠레스가 나타나 그녀에게 지옥으로 가라고 저주를 퍼붓자 마르게리트는 정신을 잃고 만다. 군에 갔던 오빠 발렌틴이 돌아왔다. 그는 곧바로 칼을 뽑아 파우스트에게 결투를 신청한다. 하지만 악마의 도움을 받는 파우스트의 칼을 당해낼 도리가 없다. 도리어 그들의 칼에 찔린 발렌틴은 동생을 책망하며 죽어간다.

마녀들의 축제가 벌어지는 산 속이다. 파우스트와 메피스토펠레스는 술에 취해 있다. 무대 위에선 발레 공연이 화려하게 펼쳐지고 있는데, 파우스트는 갑자기 오랫동안 잊고 있던 마르게리트의 환영을 본다. 파우스트는 하루만이라도 그녀를 보게 해달라고 메피스토펠레스에게 요구한다.

자기 아이를 살해한 죄목으로 마르게리트가 감옥 안에서 사형을 기다리고 있다. 그녀는 오빠의 죽음과 파우스트의 배신으로 정신이상자가 돼 있었다. 파우스트를 보자 그녀는 행복한 마음으로 과거를 떠올리며 사랑의 노래를 부른다. 그러나 메피스토펠레스를 보자 "악마!"라고

소리 지른다. 그녀는 죽어가는 순간에도 구원의 기도를 열심히 드린다. 천사들에 의해 그녀는 구원됐음이 상징적으로 표현된다. 파우스트도 무릎을 꿇고 과오를 회개하고, 그의 죄도 역시 용서되는 것으로 드라마는 종결된다.

추천 CD

_앙드레 클뤼탕 지휘, 파리국립오페라 오케스트라, EMI
니콜라이 게다(파우스트), 비토리아 데 로스 안헬레스(마르게리트), 보리스 크리스토프(메피스토펠레스)

프랑스 오페라답게 프랑스에서 연주된 앨범 중 돋보이는 게 많다. 앙드레 클뤼탕 지휘의 이 앨범은 〈파우스트〉 관련 연주 중 최고의 고전으로 평가받는다. 파리국립오페라 오케스트라는 그들의 품위를 증명하고 남는다. 니콜라이 게다의 맑은 목소리는 파우스트의 순수함을 표현하는 데 아주 적절하다. 최고의 전성기를 맞이했을 때의 보리스 크리스토프의 중후한 베이스를 들을 수 있다.

_조르주 프레트르 지휘, 파리국립오페라 오케스트라, EMI
플라시도 도밍고(파우스트), 미렐라 프레니(마르게리트), 니콜라이 기아우로프(메피스토펠레스)

1979년 녹음 앨범으로 도밍고의 싱싱한 테너를 감상할 수 있다. 크리스토프 이후 최고의 베이스로 평가받는 기아우로프의 연기도 무섭고 교활하다. 그의 아내인 미렐라 프레니는 늘 그렇듯, 순결하고 애절한 여성 캐릭터를 연기하는 데 최고의 기량을 선보인다.

부활의 계절, 봄에 만난 악령

마틴 스코시즈의 〈순수의 시대〉와 구노의 〈파우스트〉

만약 소원이 이루어진다면, 우리는 악마에게 영혼을 팔 수 있을까?

파우스트는 판다. 문리를 깨우친 대석학도 그러는데, 우리 같은 범인들은 어떨지 어렵지 않게 짐작할 수 있다. 파우스트는 '청춘'을 소원했다. 만물이 부활하는 봄, 그는 청춘의 부활을 얻는 대가로 영혼을 메피스토펠레스에게 내준다. 창밖에는 봄의 새소리가 들려오고, 파우스트 박사는 젊음만이 향유할 수 있는 '순수한 사랑'에 대한 욕심으로 악마와의 계약서에 주저 없이 서약한다. 자연이 다시 태어나는 봄, 그 봄의 찬란한 생명력 앞에 너무도 간단히 이성을 잃은 것이다.

 오페라 〈파우스트〉의 공연으로 영화 시작

마틴 스코시즈의 〈순수의 시대〉The Age of Innocence(1993)는 샤를 구노의 오페라 〈파우스트〉로 시작한다. 비극을 암시하는 무거운 멜로디의 '서곡'이 연주되는 가운데, 사랑을 상징하는 장미꽃이 빨

갛게, 노랗게, 하얗게 피워 오른다. 사랑과 죽음의 이야기가 전개되리라는 사실을 눈치챌 수 있는 도입부이다. 무대는 1870년 뉴욕의 오페라 극장이다. 〈파우스트〉는 첫 가사 "허무해!" Rien!로 극의 전체적인 내용을 효과적으로 암시한 사실로도 유명한데, 영화에서 보는 장면은 허무에 빠졌던 파우스트가 악마의 도움을 받아 젊은이로 '부활'한 순간부터다. 오페라는 지금 사랑의 절정을 노래하는 3막을 연주 중이다.

　　　　뉴욕의 명문가 사람들이 정장을 차려입고, 테너 파우스트와 소프라노 마르게리트가 사랑의 이중창을 부르는 장면을 보고 있다. 남자들은 하나같이 검정색 정장을 차려 입고, 여자들은 바닥에 끌리는 화려한 드레스를 걸치고 있다. 빅토리아 시대의 '규범적인 외관'이 정돈된 아름다움을 선사하기도 하고, 또 정돈된 만큼 뭔가 알 수 없는 규율의 억압을 느끼게 하는 모습들이다. 카메라는 마치 레고 장난감처럼 질서 정연하게 앉아 있는 똑같은 모습의 관객들을 한눈에 보여준다.

　　　　뉴랜드(대니얼 데이 루이스)는 뉴욕의 변호사로 약혼을 앞두고 있다. 약혼녀는 물론 명문 가문 출신의 규수인 메이(위노나 라이더)이다. 그는 뉴욕의 유명 인사들이 대거 참석하는 오페라 공연에 왔다가, 우연히 메이의 사촌 언니인 엘렌(미셸 파이퍼)을 만난다. 엘렌은 첫눈에 봐도 좀 특별한 여성이다. 주로 흰색 옷을 입은 다른 여성들과는 달리, 엘렌은 화려한 푸른색의 드레스를 입고 있다. 그녀는 유럽의 백작과 결혼한 뒤, 지금은 파경을 맞아 다시 뉴욕으로 돌아온 처지다. 아무리 그녀가 백작부인이라고 해도, 별거에 들어간 여성에게 호감을 가질 뉴요커는 드물다. 그럼에도 엘렌은 기가 죽기는커녕 돌아온 뉴욕에서 자신의 자유를 즐기려는 태도를 보인다. 무대에는 〈파우스트〉가 공연되고 있고, 흰색 드레스의 메이와 푸른색 드레스의 엘렌 사이에 잘생긴 청년 뉴랜드가 앉아 있는 모습으로, 이 멜로드라마

의 삼각관계는 단번에 제시돼 있는 셈이다.

※ 벚꽃 아래 '순수한 시대'의 사랑은 익어가고

　　오페라 무대의 열정은 세 남녀에게도 전달될 정도로 뜨겁다. 파우스트는 악마의 도움을 받아 단지 청춘의 단맛을 즐기고자 했지만, 청순한 처녀 마르게리트를 본 뒤 진짜 사랑에 빠지고 만다. 그는 지금 사랑을 고백 중이다. 처녀의 이름과 같은 마르게리트 꽃(영어권에서 데이지 꽃으로 부르는 것)이 봄의 정원에 만발해 있고, 의미심장하게도 마르게리트는 꽃을 한 송이 꺾으며 자기에게 찾아온 사랑의 환희를 노래한다. "오! 평온함이여, 행복이여, 말할 수 없는 신비로움이여! 나의 가슴 속에서 노래하는 외로운 목소리를 나는 듣네."

　　꽃처럼 아름다운 처녀가 '늙은' 자신과 사랑에 빠진 사실을 안 파우스트는 안절부절못하며 그 사랑을 놓지 않으려고 매달린다. "오! 사랑의 밤이여, 빛나는 하늘이여, 달콤한 열정이여! 평온한 기쁨이 우리의 영혼을 하늘로 데려가네." 마르게리트는 알려진 대로, 악령에 사로잡힌 파우스트의 사랑 고백을, 순수한 것으로 받아들인 탓에 생명을 내놓는 가혹한 희생을 치른다. 그녀는 스스로 자신의 꽃을 꺾은 것이다.

　　무대의 사랑이 객석에까지 전달된 것일까? 정숙한 여성과의 결혼을 앞둔 청년 뉴랜드는 '튀는' 여성 엘렌에게 점점 빠져가는 자신을 알게 된다. 오페라 극장의 의상만큼이나 단일하고 정돈된 '순수의 시대'에 사는 사람으로선 결코 엿봐선 안 되는 불륜에 빠져드는 것이다. 뉴욕의 이웃들이 엘렌을 '타락한 여성'으로 내몰면 내몰수록, 뉴랜드는 제도의 강요에서 자유로운, 혹은 자유롭고자 노력하는 그녀가 더욱 대견해 보이고 또 사랑스럽다. 뉴랜드의 눈에는 빅토리아 시대의 뉴욕이 '순수의 시대'가 아니라, 진실을 덮고 껍데

Gounod

#1

뉴랜드의 약혼녀 메이가 흰색 드레스를 입고 활쏘기를 하고 있다. 영화 속 인물들의 규격화된
옷차림은 당시 빅토리아 시대의 사회적 관습을 상징한다.

#2

오페라 〈파우스트〉가 공연되는 도중에 흰색 드레스의 메이와 푸른색 드레스의 엘렌 사이에
앉게 된 뉴랜드. 영화의 주축이 된 삼각관계가 단번에 드러나는 장면이다.

#3

영화 속의 오페라 〈파우스트〉 공연 장면. 파우스트는 청순한 처녀 마르게리트를 본 뒤 진짜
사랑에 빠지고 만다. 그는 지금 마르게리트 꽃이 만발해 있는 정원에서 사랑을 고백 중이다.

기만 좇는 '위선의 시대'로 보인다. 그러므로 영화 제목은 강력한 아이러니이다.

벚꽃이 만발한 뉴욕의 들판에서 순수의 결정체 같은 그의 연인 메이가 흰색 드레스를 입고 활쏘기 시합을 할 때, 뉴랜드는 자신의 사랑에 서서히 금이 가고 있다는 사실을 알았지만, 시대의 약호를 거부할 만한 용기는 갖지 못했다. 그는 메이와 결혼하고, 대신 실현하지 못한 엘렌과의 사랑 때문에 영원히 고통받는 운명에 놓인다. '순수의 시대'의 사회적 관습은 마치 오페라 극장의 규격화된 옷처럼 사람들의 행동을 옥죄고 있는 것이다.

뉴랜드에게 악령이 존재한다면 바로 순수의 시대의 '눈에 보이지 않는 정신'인 셈이다. 그는 엘렌을 만나기 전에는 자신에게 익숙한 그런 정신에 전혀 의문을 품지 않았다. 봄을 맞아 세상이 다시 태어날 때, 자신이 안주하고 있던 그 정신이 실은 억압의 기제라는 사실을 뒤늦게 깨달은 것이다.

〈파우스트〉의 인물들이 순수한 사랑을 경험하는 대가로 목숨을 내놓았다면, 〈순수의 시대〉의 인물들은 순수한 사랑을 포기한 대가로 현상 유지의 안정을 얻는다. 그래서 〈파우스트〉는 전형적인 비극이고, 〈순수의 시대〉는 전형적인 멜로드라마다. 한쪽에는 숭고한 정신을 좇는 눈물이 있고, 또 한쪽에는 현실을 선택할 수밖에 없는 한숨이 있다.

작곡가 샤를 구노는 당시 낭만주의 작가 제라르 드 네르발 Gerard de Nerval이 번역한 『파우스트』를 읽고, 오페라 구상을 꿈꾼다. 광기와 환상의 세계 속에서 자신의 문학 세계를 추구하던 네르발은 불과 20살 때 괴테의 작품을 프랑스어로 번역, 일약 유명 작가로 떠오른 인물이다. 예민한 작가는 결국 1855년 47살의 나이에 목매달아 자살했는데, 그로부터 4년 뒤 구노는 드디어 필생의 작업인 오페라 〈파우스트〉를 발표했다. 재미있는 사실은 괴테가 자신의 작품을 매

Gounod

번 고쳐가며 죽을 때까지 쓴 것처럼, 구노도 자신의 오페라를 죽을 때까지 여러 번 고쳐 지금은 다양한 버전이 존재한다는 점이다. 영화는 밀라노 라 스칼라 극장의 버전을 이용했다.

❧ 플라시도 도밍고, 최고의 파우스트 중 한 명

3막을 절정으로 오페라는 4막에서 마르게리트의 범죄와 광기를 묘사하고, 마지막 5막에서 그녀의 죽음과 파우스트의 회개로 종결된다. 원래 구노의 오페라는 프랑스어로 작곡됐는데, 영화 〈순수의 시대〉는 스코시즈가 이탈리아계 미국인이어서 그런지 모르겠지만, 이탈리아어 대사로 각색된 '이탈리아판'을 사용하고 있다. 따라서 영화에서 듣는 가사는 전부 이탈리아 말이다. 아름다운 아리아가 너무 많아, 지나치게 장식적인 오페라라는 지적도 받는 〈파우스트〉는 그래서 그런지 가수들에겐 아주 인기가 높다.

특히 테너와 소프라노는 이 오페라에서 자신의 기량을 인정받는 경우가 많다. 3막에서 파우스트가 부르는 아리아 '성스럽고 순결한 집'Salut! demeure chaste et pure과 마르게리트가 부르는 '나는 정말 알고 싶네'Je voudrais bien savoir(일명 '툴레의 왕')는 가수들이 가장 사랑하는 노래이기도 하고, 물론 오페라 팬들이 좋아하는 레퍼토리이기도 하다.

현재 활동 중인 가수 중에는 플라시도 도밍고가 최고의 파우스트 연기를 해내는 것으로 평가받는다. 그의 맑고 큰 목소리는 고뇌하는 인간부터 사랑에 들뜬 청년의 모습까지 거침없이 오간다. 순결한 마르게리트 역으로는 미렐라 프레니가 대표적이다. 그녀는 '청순한 소프라노'를 상징하는 이탈리아 가수 레나타 테발디의 후계자로 손꼽히는 인물로, 사랑에 희생되는 순결한 이미지의 여성을 연기하는 데 발군의 실력을 보인다.

자크
오펜바흐

1819~1880

Jacques Offenbach

다시 되살린 '이탈리아식 코미디'의 매력

로베르토 베니니의 〈인생은 아름다워〉와 오펜바흐의 〈호프만의 이야기〉

에른스트 호프만Ernst Hoffmann은 마법과 광기의 작가다. 분열된 자아가 악마적 매력에 이끌려 광기의 파멸에 이르는 이야기들은 그의 전매 특허다. 장편 『악마의 묘약』, 그리고 단편 『황금 냄비』, 『모래의 남자』 등은 그의 작품 중 최고로 남아 있다. 그런데 호프만이라는 작가 자체가 자기 주인공들과 좀 닮았다. 정체성이 분열된 광기의 남자에 다름 아니다.

　　법학을 전공한 법률가인 호프만은 하나의 직업에 머물지 않고, 연극 연출가, 음악 비평가, 오케스트라 지휘자, 오페라 작곡가까지 병행했다. 하나도 제대로 하기 어려운 일들인데도 불구하고, 그는 아마도 악마의 도움을 받았는지, 보통 두세 개의 직업을 동시에 해냈고 또 모두 잘했다. 19세기 초 유럽인에게 이 독일 작가는 마술을 부리는 메피스토펠레스 같은 인물로 비쳤던 것이다.

자크 오펜바흐Jacques Offenbach의 오페라 〈호프만의 이야기〉
Les Contes d'Hoffmann는 악마적 인상을 풍기던 천재 작가 호프만에 관련
된 전기적 소문에, 그의 소설에서 볼 수 있는 기괴한 이야기까지 섞
어 만든 작품이다. 당시로선 드문 형식인, 이야기 속에 이야기가 들
어 있는 액자 구조로, 주인공인 호프만이 먼저 등장하여 잊을 수 없
는 자신의 사랑 이야기 세 편을 들려주겠다고 말한다. 호기심이 많
은 젊은이들이 호프만 앞에 둘러앉아 그의 사랑과 여성 편력에 관련
된 이야기를 듣는 것으로 극이 시작된다. 호프만으로부터 영감을 받
은 내용이니만큼 기괴한 사랑과 악마와 광기, 그리고 푸른 밤의 마
법이 넘쳐난다.

로베르토 베니니Roberto Benigni(1952~)의 〈인생은 아름다워〉La
vita è bella는 아들을 위해 희생한 어느 유대인 아버지의 삶을 그리고
있다. 개봉 당시 흥행에서 전 세계적인 성공을 거두었을 뿐만 아니
라, 칸 영화제에서 심사위원특별상을, 아카데미에서 외국어영화상
까지 수상해 평단의 찬사까지 받는 행운을 누렸다. 전반부는 사랑의
환희와 다가오는 비극의 전조들로, 그리고 후반부는 일상이 된 비극
과 다가오는 행복의 암시들로 진행된다. 두 부분이 극적으로 대조돼
있는 것이다.

전반부는 전형적인 '이탈리아식 코미디'다. 1960년대에 유행
한 코미디 장르로, 희극 속에 사회 비판 의식을 장치해놓는 형식인데,
피에트로 제르미Pietro Germi의 〈이탈리아식 이혼〉Divorzio all'italiana(1961),
비토리오 데 시카의 〈이탈리아식 결혼〉Matrimonio all'italiana(1964) 등에서
볼 수 있는 '해학과 풍자'가 그 장점이다. 〈인생은 아름다워〉는 파시
스트가 점점 세를 늘려가는 1939년 이탈리아의 아레초라는 도시에
서 이야기가 시작된다. 베니니 자신이 토스카나 출신이라, 그의 영

Offenbach

#1

영화 〈인생은 아름다워〉는 베니니가 제공하는 웃음과 파시스트에 대한 풍자로 시작한다.

#2

영화 전반부에는 베니니의 이탈리아 자랑이 아주 교묘하게 녹아 있다. 귀도와 친구가 자는 침실이나 창고에는 르네상스의 초상화와 조각들이 여기저기 널려 있다.

#3

귀도는 도라에게 구혼하기 위해 〈호프만의 이야기〉가 공연되는 오페라 극장으로 찾아간다. 무대에선 두 여성이 남자들의 혼을 빼는 노래를 부르고 있고, 객석에선 귀도가 도라의 혼을 빼려고 안간힘이다.

화는 대부분 이 지역에서 진행되는데, 아레초는 도시 풍경은 물론이고 인근의 전원 풍경도 아름답기로 유명한 토스카나의 대표적인 도시다. 영화는 베니니가 제공하는 웃음과 파시스트에 대한 풍자로 시작한다.

토스카나의 아름다운 풍경을 보여주는 것 자체가 '이탈리아식 코미디'의 한 형식이다. 이탈리아만이 갖고 있는 고유한 공간을 병풍처럼 배치하여, 영화를 보면서 이탈리아의 아름다움에 매혹되도록 고려한 장치다. 영화의 전반부에는 베니니의 이탈리아 자랑이 아주 교묘하게 녹아 있다. 먼저 주인공 귀도(로베르토 베니니)와 그의 친구가 자는 방을 기억해보자. 진품의 아우라가 배어 있는 르네상스의 초상화와 조각들이 이리저리 널려 있다. 그 방은 호텔의 창고와 같은 곳이다. 일반인들에게 보여주고, 미처 정리하지 못한 문화유산조차도 다른 나라에 갖다놓으면 보물급일 정도인데, 그런 것들이 널려 있다는 뜻이다.

또 토스카나 사람들은 우스갯소리로 네 명 중 한 명이 시인이라고 할 정도로 시인을 많이 배출했다. 단테Dante, 페트라르카Petrarca 등이 모두 이 지역 출신이다. 그래서 영화가 시작되자마자, 주인공인 귀도의 친구가 시를 낭송하며 운전을 하는 것은 결코 우연이 아니다. 그리고 생전 처음 들어보는 복잡한 이름의 맛있는 요리는 그 덤이다. 이탈리아, 특히 토스카나에 대한 강한 자부심과 은근한 자랑이 곳곳에서 드러나 있다.

✽ 이탈리아 토스카나 지방에 대한 자부심

아레초라는 도시에서 서점을 내려는 귀도는 우연히 평생의 반려자 도라(니콜레타 브라스키, 실제로 베니니의 아내이다)를 만난다. 귀도는 그녀에게 구혼하기 위해 〈호프만의 이야기〉가 공연되는 오페라 극

Offenbach

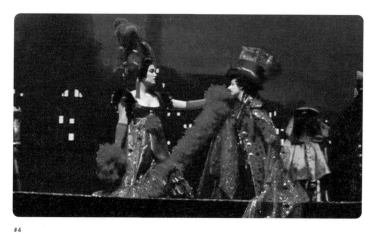

#4
영화 속 오페라 〈호프만의 이야기〉 공연 장면. '뱃노래'는 베네치아의 푸른 밤을 배경으로 남성들의
혼을 빼는 두 여성이 등장해 사랑을 찬미하는 노래다.

장으로 찾아간다. 무대에선 호프만의 두번째 여성인 줄리에타에 관
련된 이야기가 막 시작됐다. 줄리에타는 베네치아의 요부로, 악마의
주문을 받아 남자들의 영혼을 뺏는 마녀다. 호프만도 그녀의 마법에
걸려 사랑의 유희에 빠져들고, 결국에는 사랑의 상처만 받는다. 이
런 식으로 오페라는 세 명의 기괴한 여성과 이런 여성들을 조종하는
극중 악마들에 의해 매력을 발산한다.

　　줄리에타의 이야기는 너무나 유명한 여성 이중창 '아름다
운 밤, 사랑의 밤' Belle nuit, o nuit d'amour(일명 '뱃노래')으로 시작한다. 베
네치아의 푸른 밤을 배경으로 남성들의 혼을 빼는 두 여성이 등장해
사랑을 찬미하는 노래다. 전형적인 독일 낭만주의적인, 다시 말해
호프만적인 '밤의 찬가'로 이뤄져 있다. "아름다운 밤이여, 사랑의
밤이여/ 우리의 놀이 위로 미소를!/ 밤은 낮보다 더욱 달콤하지/ 오
사랑의 아름다운 밤이여."

　　호프만의 이야기들은 마법의 공포까지 표현하는 오싹한 재
미가 특징인데, 베니니는 호프만의 마법에서 공포는 빼고, 대신 웃
음과 사랑을 전달하는 데 신비한 그 마법을 이용했다. 무대에선 화

려한 곤돌라가 운하를 가로질러 가고, 그 배 위에는 사랑을 상징하는 붉은 드레스를 입은 소프라노와 메조소프라노 두 여성이 사이렌처럼 남자들의 혼을 빼는 노래를 부르고 있다. 객석에선 반대로 귀도가 친구에게서 배운 얼치기 마술까지 동원하며 여성인 도라의 혼을 빼려고 안간힘이다.

영화의 후반부는 평범한 계급의 귀도가 귀족적인 도라를 아내로 맞이한 뒤 겪게 되는 비극이다. 그는 마치 〈졸업〉The Graduate (1967, 마이크 니콜스 감독)에서 더스틴 호프만이 결혼식장에서 신부를 뺏듯, 약혼식장에서 도라를 뺏어 달아났다. 달콤한 신혼도 잠시, 길거리의 가게에는 이미 "유대인과 개는 출입 금지"라는 불길한 간판이 걸리기 시작한다.

전반부가 이탈리아의 표면적 아름다움에 주로 집중돼 있었다면, 후반부는 그 내면인 이탈리아인의 도덕성에 주목한다. 바로 '가족애'다. 이들의 가족에 대한 태도는 마피아 영화에서 상징화돼 있듯 자못 헌신적이다. '대부' 시리즈만 기억해도 잘 알겠지만, 이탈리아의 남자들은 가족의 명예, 가족의 사랑을 지키기 위해 목숨을 건다. 그래서 보기에 따라서는 이탈리아인의 이런 태도가 과도하게 느껴질 정도다. 북부 유럽에선 전통적인 의미의 가족 관계라는 것이 많이 붕괴된 반면, 이탈리아인은 여전히 그 가족을 지키기 위해 안간힘이다. 이탈리아인의 가족애는 그래서 이들의 아름다운 전통이자 동시에 보수적인 태도를 가늠하는 부정적인 척도로 해석되기도 한다. 베니니는 물론 가족애를 아름다움으로 바라본다.

※ 이탈리아인의 특별한 가족 사랑

유대인 귀도의 가족은 모두 강제수용소에 들어간다. 아버지 귀도는 아들이 절대 수용소에 들어와 있다는 사실을 모르게 하고

Offenbach

싶고, 또 무슨 대가를 치러서라도 생지옥에서 아들을 구하고 싶어 한다. 아들의 행복을 위한 아버지의 무조건적인 희생, 아마 이 점이 전 세계의 관객을 울린 것 같다. 그는 생사를 알기 어려운 아내에게 자신들이 살아 있다는 점을 알리기 위해 수용소의 전축을 이용해서 〈호프만의 이야기〉에 나오는 이중창 '아름다운 밤, 사랑의 밤'을 틀어대기도 한다. 〈쇼생크 탈출〉The Shawshank Redemption(1994, 프랭크 다라본트 감독)의 〈피가로의 결혼〉을 기억케 하는 설정인데, 공기를 타고 넘실대는 두 여자 가수의 목소리가 마치 복음처럼 아내의 귓가에 들리는 식이다. 영화 속의 목소리는 소프라노 몽세라 카바예Montserrat Caballé, 메조소프라노 셜리 버렛Shirley Verrett이 맡았다.

이렇게 베니니는 이탈리아의 영화 전통을 십분 이용하여 이탈리아의 자랑, 곧 토스카나의 문화와 가족애를 앞뒤로 배치해 수작을 만들어냈다. 그런데 전쟁의 시대에 사는 지금, 종결 부분에 해결사처럼 제시되는 미군 탱크와 유대인의 고통에 대한 일방적인 강조는 보기에 따라서는 불편하다는 점도 지적해야 할 것 같다.

기괴하고 공포스런 사랑의 이야기들

Les Contes d'Hoffmann

19세기 유럽. 선술집에서 호프만(테너)은 동창들에게 그동안 겪은 사랑에 관련된 신기한 이야기를 해주겠다고 말한다. 이런 서막이 있은 뒤 본격적으로 오페라가 시작된다. 다시 말해 오페라 속에 오페라가 있는 구조이다.

1막은 올림피아의 이야기. 이탈리아의 발명가 스팔란차니는 사람과 거의 비슷한 자동인형 올림피아(소프라노)를 만든다. 그녀의 몸은 스팔란차니가 만들었지만, 눈만은 오직 동료 코펠리우스가 만들 수 있다. 호프만은 올림피아를 소개받는다. 첫눈에 반한 그는 친구의 만류에도 아랑곳하지 않고 올림피아에게 매달린다. 자동 태엽이 감긴 뒤, 올림피아는 쉬지 않고 춤을 춘다. 호프만은 그녀와 함께 춤을 추다가 그만 지쳐 나가떨어지고, 스팔란차니가 인형을 자기 방으로 데려간다. 이익 분배 문제로 늘 싸우던 코펠리우스는 홧김에 인형을 산산이 부숴버린다. 그때서야 호프만은 자기가 사람이 아니라 인형과 사랑에 빠졌음을 알게 된다.

2막은 줄리에타의 이야기. 베네치아의 아름다운 밤에 몇몇 사람들이 화려한 옷을 입고 곤돌라를 타고 있다. 줄리에타(소프라노)는 일명 '사랑의 밤'으로 알려진 곤돌라의 뱃노래를 부른다. 사실 그녀는 웃음을 파는 여성으로 정부까지 두고 있다. 줄리에타를 본 호프만은 거부할 수 없는 사랑을 느낀다. 그녀의 영혼은 악마가 쥐고 있다는 사실도 모르는 채 그는 더욱 강렬한 사랑을 갈구한다. 악마의 계략에 빠져 호프만은 줄리에타 앞에서 노래를 부르는데, 갑자기 자신의 이미지가 거울 속에서 사라져버린다. 호프만은 줄리에타의 침실까지 따라가게 되고, 그곳에서 그녀의 정부를 만나 결투를 벌이기까지 한다. 그런데 겨우 그녀의 방에 들어가니, 이미 그녀는 또 다른 남성과의 사랑의 밀회를 위해 외출 준비를 하고 있는 것이다. 그제야 줄리에타의 정체를 안 호프만은 서둘러 그곳을 떠난다.

3막은 안토니아의 이야기. 독일의 뮌헨이다. 안토니아(소프라노)는 연인 호프만을 기다리며 계속 노래 부르고 있다. 그녀의 아버지는 딸이 노래하는 게 못마땅하다. 결핵을 앓고 있어 건강이 좋지 않은데도 노래를 부르니, 딸의 건강이 더욱 악화될까봐 걱정이다. 호프만은 오랜만에 그녀를 만나고, 두 연인은 사랑의 이중창을 부른다. 호프만은 건강을 위해 더 이상 노래를 부르지 말라고 그녀로부터 다짐을 받는다. 이때 미라클 박사가 온다. 그는 안토니아의 어머니의 초상화를 악마로 소생시킨다. 안토니아에게 노래 부를 것을 강요하기 위해 어머니를 악마로 불러낸 것이다. 마법에 걸린 안토니아는 또 노래를 부른다. 악마와 박사와 안토니아는 쉬지 않고 노래한다. 안토니아는 계속 높은 음을 불러대다 그만 쓰러져 죽고 만다. 호프만은 죽은 안토니아를 가슴에 안고 있다.

후기. 다시 처음 등장했던 그 술집으로 돌아온다. 호프만은 술에 곯아떨어졌다. 시의 여신들이 나타나 호프만의 앞날을 위로하는 가운데, 그는 깊은 잠에 빠진다.

추천 CD

_앙드레 클뤼탕 지휘, 파리음악원 오케스트라, EMI
니콜라이 게다(호프만), 잔나 단젤로(올림피아), 엘리자베스
슈바르츠코프(줄리에타), 비토리아 데 로스 안헬레스(안토니
아)

〈호프만의 이야기〉 중 고전으로 꼽히는 앨범. 이 오페라는 3명의 소프라노가 필요한 작품인
만큼 다양한 소프라노의 색깔을 즐길 수 있다. 올림피아의 기계적인 콜로라투라, 줄리에타의
마녀 같은 소프라노, 그리고 안토니아의 구슬픈 소프라노까지 동원된다. 단젤로, 슈바르츠코
프, 데 로스 안헬레스 모두 최고의 기량을 보여주고 있다.

_실뱅 캉브를랭 지휘, 벨기에 국립오페라, EMI
닐 쉬코프(호프만), 루치아나 세라(올림피아), 저시 노만(줄리
에타), 로잘린드 플로라이트(안토니아)

오펜바흐의 프랑스어 오페라는 아무래도 프랑스 음악인이 해석할 때 자연스럽다. 프랑스인
지휘자 캉브를랭은 세 명의 소프라노를 모두 개성을 살려 연주하고 있다. 어름처럼 차가운 올
림피아, 밤처럼 약간 무서운 줄리에타, 그리고 병약한 안토니아의 성격이 제대로 살아 있다.

관객은 관음주의자다

원신연의 〈구타유발자들〉, 미하엘 하네케의 〈퍼니 게임〉, 그리고 오페라의 역설

히치콕이 가장 희열을 느낄 때는 영화를 연출할 때가 아니라 관객들을 자기 뜻대로 감독할 때였다. 자신이 설계한 서스펜스의 미로를 따라 관음주의자로 변한 관객들이 이리저리 쏠리며 불안해하고 초조해할 때 감독은 자부심마저 느꼈다. 모름지기 영화감독은 관객의 심리를 통제할 줄 알아야 한다는 뜻에서였다. 원신연 감독의 〈구타유발자들〉(2006)은 이런 점에서 볼 때 절반쯤은 성공한 것 같다. 전반부는 대체로 새로웠고, 후반부는 진부했다.

역설적으로 쓰인 〈호프만의 이야기〉

영화의 도입부는 이렇게 시작한다. 티 없이 맑은 푸른 가을 하늘에 새 한 마리가 난다. 자연의 평화와 아름다움을 상상하기에 충분한 공간이다. 여기에 천사와 같은 소프라노 가수의 목소리가 들려온다. 시골의 도로 위로 흰색의 고급 승용차가 미끄러지듯 달려가고 있고, 그 안에는 40대로 보이는 음대 교수와 그의 제자인 젊은 여

Offenbach

성이 앉아 있다.

　　장르영화를 어지간히 본 관객이라면 웬만한 영화 장치들은 다 넘겨짚는다. 도입부의 푸른 하늘과 소프라노의 맑은 목소리 같은 평화의 장치들은 곧이어 전개될 폭력의 역설적인 암시임을 짐작하는 것이다. 게다가 사전 정보처럼 제공된 영화 제목이 〈구타유발자들〉이 아닌가. 아! 저 남녀는 이제 구타를 유발하는 불쌍한 사람들이 되겠구나, 이런 마음의 준비를 하는 것이다.

　　설사 그렇게 생각하지 않았다고 할지라도, 도입부 5분경 장발의 교통순경(한석규)이 등장할 때면, 뭔가 일이 이상하게 꼬여 갈 것임을 눈치 챌 수 있다. 머리가 저리도 긴 저 경찰, 정말 경찰이 맞을까? 경찰로 위장한 양아치가 아닐까? 장발 경찰의 등장으로 아주 자연스러운 공간에 하나의 오점이 찍혔는데, 이제 관객은 그 오점의 정체를 알 때까지 온전히 서스펜스의 긴장 속으로 빨려 들어가고 만다.

　　평화로운 자연이라는 폭력의 전제 조건을 만드는 데 효과적인 역할을 한 아리아는, 자크 오펜바흐의 〈호프만의 이야기〉에 나오는 '숲속의 새들'Les oiseaux dans la charmille이다. 오페라에서 인형이 부르는 이 소프라노의 아리아는 그래서인지 마치 로봇이 부르듯 온기라고는 없는 찬 느낌이 들도록 연주된다. 노래는 〈파리넬리〉에서 들었던 컴퓨터로 합성된 카스트라토Castrato의 목소리처럼, 기계음에 가까운 '완벽한 소리'로 불린다. 이렇게 컴퓨터처럼 흠이 없기 때문에, 역설적으로 노래의 뒤에 나오는 폭력으로의 반전을 전달하는 데 더욱 효과적이다.

　　영화의 전반부는 교수와 여제자, 이 두 명을 둘러싸고 시골의 건달들이 하나둘 모여드는 데까지 진행된다. 여기까지 〈구타유발자들〉은 아주 볼 만하다. 언제 폭발할지 모를 폭력의 시간은 계속 뒤로 연기되며, 그만큼 관객의 긴장을 최고조로 증폭시키고 있다. 아! 저 시골 건달들 도대체 무슨 못된 짓을 하려고 저러지? 그 못된

#1, 2

〈구타유발자들〉의 도입부. 소프라노 가수의 목소리가 들려오는 가운데, 고급 승용차가 미끄러지듯 달려간다(#1). 음대 교수가 장발의 교통 순경에게 신호 위반으로 걸리면서 불길한 하루가 예고된다. 이때 관객을 긴장시키는 역할을 한 아리아는 〈호프만의 이야기〉의 '숲속의 새들'이다(#2).

짓을 상상하면 가슴이 조마조마하고 눈은 더욱더 스크린에 고정된다. 동시에 관객은 가학적 관음주의자까지 되어 빨리 공격이 개시되기를 바라기도 한다. 피해자가 외제차나 몰고 다니는 불륜의 교수와 그 여제자이니, 폭력이 그리 심하지만 않다면, 좀 때려주어 혼을 내주는 것도 그리 나쁠 것 같지 않다. 우리는 숨어서 보고 있고, 내 마음도 들키지 않을 테니, 크게 죄의식을 느낄 필요도 없는 것 아닌가.

🌿 〈구타유발자들〉과 〈퍼니 게임〉, 같은 점과 다른 점

후반부는 아주 순진해 보이는 청년 봉연(이문식)이 등장하며 시작되는데, 여기서부터는 전반부의 긴장이 사라져 그만 김이 새버린다. 예측 가능한 시간에 예측 가능한 폭력, 그리고 폭력의 원인에 관한 관습적인 해설쯤에 이르면 전반부의 새로움이 희석될 정도다. 이제 폭력은 직접적으로 행사되고, 그래서 관객의 관음주의도 식어버린다. 무슨 일이 일어날지에 대한 궁금증이 사라졌기 때문이다. 지금부터는 배우들이 선사하는 폭력과 코미디의 연기를 구경하든지, 아니면 그 폭력이 구역질 난다면 눈을 가리면 된다. 심리의 서스

Offenbach

#3, 4

〈퍼니 게임〉의 도입부는 오페라의 아리아로 시작된다. 목소리의 주인공을 맞추는 부부의 '오페라 게임'은 이들의 사회적 계급과 성향까지 짐작케 한다(#3). 폭력의 가해자인 시골 청년 두 명은 상냥한 태도, 정갈한 흰색 옷에 지적인 언어를 구사한다(#4).

펜스가 시각적인 스펙터클로 바뀌어버렸고, 더 나아가 어정쩡한 해피엔딩에 이르면 맥이 풀리기도 한다.

〈구타유발자들〉과 아주 비교되는 영화로 미하엘 하네케 Michael Haneke(1942~)의 〈퍼니 게임〉Funny Games(1997)이 있다. 오페라의 아리아로 시작하는 도입부의 평화로운 풍경, 대략 반나절 동안 진행되는 압축된 시간, 한 장소에서 사건이 벌어지는 경제적인 공간구성, 소수의 등장인물, 그리고 폭력의 테마 등 유사점이 많다. 차이점이 있다면, 〈퍼니 게임〉은 제목부터 반어법적이고, 하네케의 영화가 그렇듯 폭력에 관련된 영화라기보다는 영화 매체의 속성에 대한 성찰에 더욱 비중을 둔 사뭇 철학적인 작품이라는 점이다. 먼저 밝히자면, 이 영화에선 폭력 자체가 전혀 보이지 않는다.

여기서도 폭력의 희생자는 상류층이다. 30대로 보이는 부부와 소년인 아들로 구성된 한 가족이 휴가를 이용해 호수가 있는 시골로 가는 중인데, 부부는 차 안에서 오페라를 틀어놓고 누가 작곡한 작품이고, 어떤 가수가 불렀는지를 맞추는 게임을 한다. 피에트로 마스카니의 〈카발레리아 루스티카나〉에서 연주되는 '산투차, 너가 여기에'Tu qui, Santuzza를 들으며 아내는 소프라노가 레나타 테발

디인지 금방 맞춘다. 다시 남편이 답할 차례. 목소리의 주인공은 테너 벤야미노 질리인지 알겠는데, 누구의 무슨 작품인지를 계속 고민한다. 도입부의 '오페라 게임'은 이들의 사회적 계급과 성향까지 짐작케 하는 압축적인 장치로, 이렇게 정상적인 가족이 폭력의 희생자가 된다는 것은 짐작하기 쉽지 않다. 불륜의 관계 같은 구타를 유발한 만한 잘못도 전혀 없다.

또 가해자들도 한눈에 척 보면 알 수 있는 건달 외모를 갖고 있지 않다. 상냥한 태도, 정갈한 흰색 옷에, 그리고 무엇보다도 교육받은 사람만이 쓸 수 있는 지적인 언어를 구사한다. 자, 이제 가족들은 요트도 타고 골프도 치며 여기 시골의 자연에서 제목대로 '즐거운 게임'을 즐기기만 하면 된다. 그런데 친절하다 못해 어리석어 보이던 시골 청년 한 명이 찾아와 계란을 빌려달라며 혼자 있는 아내에게 계속 말을 걸고 집 안을 곁눈질할 때, 일이 이상하게 꼬여 갈 수도 있다는 불안과 공포가 슬슬 밀려오기 시작한다. 이때가 영화가 시작된 지 약 10분경이다.

폭력배로 돌변한 시골 청년 두 명은 다음날 오전 9시까지 가족들이 죽을지 살지 내기를 하자고 아내에게 제안한다. 도대체 이들 청년들은 무슨 이유로 선량한 가족들을 못살게 구는가? 청년들의 괴롭힘은 언제 끝날 것인가? 과연 내기대로 9시까지 가족들이 죽을까? 관객도 내기에 슬쩍 끼어들게 되고, 서스펜스의 법칙에 걸려든 관객은 응시의 긴장을 늦출 수 없다. 꼼짝없이 관객은 영화가 끝날 때까지 감독의 심리전에 말려든 것이다.

하네케는 한술 더 떠 브레히트Brecht처럼 관객을 놀리기까지 한다. 불량 청년은 가족들을 괴롭히다 카메라를 바라보며 '나 잘 하고 있지?' 문득 윙크를 하고, "우리가 내기에서 이길 것 같으냐? 당신들은 가족들 편이 아니냐?"며 따지기도 하고, 가족들의 고통에 눈을 가리고 싶은 관객에게 "벌써 끝내려고요?"라며 더욱 잔인해지고, 영

Offenbach

화의 종결부에선 다른 희생자를 발견한 뒤 야릇한 미소를 지으며 '이 게임 재밌지요, 또 할까요?' 하고 문득 다시 관객을 바라본다.

🌿 현실보다 더 현실 같은 영화

폭력에 대한 관객의 심리를 갖고 놀던 감독은 아내로 하여금 장총을 잡게 하여, 그 나쁜 놈 중 한 명을 쏴죽이도록 한다. 아! 드디어 이 잔혹한 비극이 끝나고 저 가족들은 살아나겠구나, 라고 관객이 안심하는 순간, 다른 청년이 갑자기 리모트컨트롤을 찾더니 이렇게 영화가 끝나면 안 된다며 화면을 앞으로 돌려버린다. 죽은 청년은 다시 살아나고, 가족들은 어이없게도 다음날 오전 9시 이전에 모두 살해되고 만다.

〈구타유발자들〉의 폭력에는 성장기의 '왕따'라는 상처가 이유로 제시되지만, 여기선 납득할 만한 이유도 없다. 피해자는 폭력의 대상이 될 만한 부끄러운 짓도 하지 않았다. 그냥 폭력이 일어났다. 그런 못된 짓을 보며, 폭력의 관음주의자가 됐던 관객들이 품었던 무수한 상상들이 오히려 죄의식을 자극하도록 극은 꾸며져 있다. 또 영화라는 허구의 세상에서, 마치 현실을 보듯 흥분하는 관객들의 환영주의를 실컷 조종했던, 감독과의 심리전에서 패배한 허망함이 남기도 한다. 관객과의 심리전을 끝까지 밀고 간 〈퍼니 게임〉으로 하네케는 일약 유명 감독이 됐고, 자신에게 명성을 안겨준 이 작품은 본인에 의해 리메이크되어 새로 개봉될 예정이다.

카미유
생상스

1835~1921

Camille Saint-Saën

여자가 눈물을 흘릴 때

클린트 이스트우드의 〈매디슨 카운티의 다리〉와 생상스의 〈삼손과 데릴라〉

멜로드라마는 언제, 어떻게 태어났을까?

문학비평가 피터 브룩스Peter Brookes에 따르면 멜로드라마는 프랑스 혁명 이후에 탄생한 극 형식이다. 이제 비극적 영웅은 사라지고, 시민계급이라는 보통 사람들이 등장했다. 순수한 영혼을 가진 햄릿 같은 인물이 자신의 영혼을 지키기 위해 목숨을 거는 드라마는 더 이상 새로운 계급에게 호소력을 가질 수 없었다. 새 계급은 영혼의 순수성에 집착하기보다는 하루하루의 현실에 적응하기 바쁜 '수레바퀴 아래'의 소시민들이었다. 영혼은 사치가 되고, 현실은 숙명처럼 한 개인을 지배하는 삶의 원칙이 됐다. 멜로드라마는 이런 식으로 어쩔 수 없이 현실의 명령에 굴복하고 마는, 보통 사람들의 비극성에 초점을 맞추기 시작했다는 것이다.

멜로드라마가 주로 다루는 내용은 보통 사람들의 사랑의
비극이다. 사랑이 비극으로밖에 끝날 수 없는 데는 바로 현실원칙이
지배하기 때문인데, 우리 영화에 자주 등장하는 대표적인 현실원칙
의 기제는 가족이다. 사랑을 택하자니, 혹은 숭고한 정신을 실천하
자니, 가족으로서의 의무가 뒷덜미를 잡는 식이다. 가족이라는 초자
아는 한 개인의 운명을 틀어쥐고, 절대 일탈의 자유를, 혹은 희생의
명예를 허용하지 않는다. 이상은 저 높이 있으나, 현실의 조건은 그
이상을 포기하도록 강요한다. 그래서 멜로드라마 주인공들은 현실
원칙에 굴복할 수밖에 없는 자신의 한스러운 운명에 눈물짓는다. 클
린트 이스트우드Clint Eastwood(1930~)가 만든 멜로드라마 〈매디슨 카
운티의 다리〉The Bridges of Madison County(1995)도 '가족의 초자아' 앞에
굴복하고 만, 한 여성의 비극적 사랑을 다루고 있다.

아이오와 주의 푸른 들판이 한가롭게 펼쳐진 농촌에 프란
체스카(메릴 스트립)라는 여성이 남편, 아들딸과 함께 단아한 가정을
이루고 있다. 남편은 성실한 농부이고, 아들과 딸도 아마 그 남편처
럼 성실한 농부로 성장할 것이다. 가족은 평온해 보이며, 앞으로도
별다른 변화는 일어날 것 같지 않다. 아마도 이 가정은 넓디넓은 아
이오와의 들판처럼 언제나 변화 없는 일상을 반복할 것이다. 무덤처
럼 고요한 환경과 그 환경을 닮은 가족의 초상이 영화의 초반부를
압도한다.

가족들이 가축 박람회에 참석하기로 한 날, 프란체스카는
아침 식사 준비로 바쁘다. 클래식 채널 라디오에서는 마리아 칼라스
가 부르는 〈노르마〉의 아리아 '카스타 디바'(성스러운 여신)가 연주되
고 있다. 노래처럼 부엌에는 경건한 고요함이 흐른다. 그런데 아들
과 남편이 밥 먹으러 들어오며 '클래식한 분위기'는 한순간에 깨지

Saint-Saëns

고, 딸은 더 나아가 컨트리 음악이 나오는 채널로 바꾸어버린다. 이들에겐 박람회까지 긴 여행을 하려면 식사를 제대로 하는 게 중요할 뿐이지, 며칠간 어머니와 헤어져 있으며, 그래서 약간의 이별 의식이 필요하다는 것 따위는 안중에도 없다. 가족들이 아무 말도 없이 밥만 꾸역꾸역 먹고 있는 모습을 보고 있으니 이상하게도 프란체스카의 눈에는 이유를 알 수 없는 눈물이 흐른다.

식구들이 모두 떠난 텅 빈 집에서 프란체스카는 혼자 상념에 빠져 있는데, 그 느낌이 참 편안해 보인다. 가족들 없이 혼자 있는 시간이 프란체스카에게 해방감을 주는 듯하다. 다시 라디오는 클래식 채널로 맞춰지고, 이번에는 카미유 생상스의 오페라 〈삼손과 데릴라〉Samson et Dalila에 나오는 아리아 '그대 음성에 내 마음 열리고'Mon coeur s'ouvre à ta voix가 역시 칼라스의 목소리로 연주되고 있다.

🌿 　새벽의 키스에 꽃들이 열리듯 마음도 열리고

〈삼손과 데릴라〉는 성경에 나오는 유명한 에피소드를 각색한 오페라다. 이스라엘인 장사 삼손이 팔레스타인 여성 데릴라의 꾐에 빠져, 머리칼이 잘리고 힘을 못 쓰게 됐는데, 마지막으로 신께 드린 기도가 효과를 발휘해 팔레스타인들을 다시 무찌른다는 내용이다. 드라마 내용은 종교적이고, 또 사뭇 인종적이라 보기에 따라서는 거부감을 느낄 수도 있다. 이스라엘/팔레스타인, 저항하는 피억압자/폭력적인 압제자, 장사/요부, 유일신/이단, 믿음/방탕 등 무수히 많은 이항 대립항으로 두 민족이 대조돼 있으며, 물론 이스라엘은 긍정적으로 팔레스타인은 부정적으로 그려져 있다. 오리엔탈리즘의 입장에서 보자면, 팔레스타인 사람들의 가슴에 못을 박는 내용으로 이야기가 전개되는 것이다.

내용이 그럼에도 불구하고 지금도 주요 오페라 극장의 레

#1

식구들이 모두 떠난 텅 빈 집에서 프란체스카가 혼자 〈삼손과 데릴라〉의 아리아를
듣고 있을 때, 로버트의 지프가 그녀의 집 앞에 도착한다.

#2, 3

집에 매여 있는 여성 프란체스카는 지프와 여행이 상징하는 자유로운 남자 앞에서
'새벽의 키스에 꽃들이 열리듯' 자신의 마음이 열리는 것을 느낀다.

퍼토리로 〈삼손과 데릴라〉가 선택되는 이유는 단연코 음악의 아름다움 때문일 것이다. 특히 2막 전체를 통해 주인공인 삼손과 데릴라가 부르는 이중창과 아리아는 이 오페라의 백미로 남아 있다. 이스라엘의 영웅으로 추앙받게 된 삼손, 그리고 그의 힘이 도대체 어디서 나오는지 그 비밀을 알려고 접근하는 팔레스타인 미녀 데릴라, 이 두 사람의 목소리의 경연이 벌어지는 부분이다. 음모를 꾸미는 여성답게 데릴라의 연기는 메조소프라노가 맡고 있으며, 사랑의 열병에 빠진 순수한 청년 삼손의 연기는 테너가 맡았다. 두텁고 낮은 여성의 목소리는 맑고 높은 남성의 목소리를 끌어당기고 또 압도하기도 한다.

데릴라는 자신의 미모에 혼이 빠진 삼손에게 결정타를 날린다. 이단의 여성에게 약간 주저하고 있는 삼손은 데릴라가 부르는 유혹적인 아리아에 정신을 잃고 마는데, 그 아리아가 바로 '그대 음성에 내 마음 열리고'이다. 깊고 두터운 메조소프라노의 목소리는 더 이상 남자가 빠져나갈 수 없게 옥죄여온다. 소프라노 칼라스는 메조소프라노에 가까운 두터운 목소리를 갖고 있어, 소프라노임에도 불구하고 〈삼손과 데릴라〉를 여러 번 연주했다.

"그대 음성에 내 마음 열리고/ 새벽의 키스에 꽃들이 열리듯/ 그러나 나의 사랑아 나의 눈물을 닦아주오/ 다시 한번 그대의 목소리로 말해다오!/ 데릴라에게 영원히 돌아온다고 말해다오/ 다시한번 기억해주오/ 지난날의 약속들, 내가 사랑했던 그 약속들을!" 데릴라의 농염한 목소리에서 나오는 유혹의 힘 앞에 굴복한 삼손은 "사랑해"를 연발하고 만다.

부엌에서 프란체스카가 혼자 이 노래를 듣고 있을 때, 저 멀리 밖에서 지프 한 대가 그녀의 집으로 접근한다. 로버트(클린트 이스트우드)라는 중년 남자로, 이곳저곳을 자유롭게 여행하며 작업하는 사진작가다. 집에 매여 있는 여성 프란체스카는 지프와 여행이 상징하

#4
로버트의 진정 어린 사랑의 고백을 받고도 프란체스카는 자신의 사랑을 포기하고, 집에 남기로 결정한다.

는 자유로운 남자 앞에서 '새벽의 키스에 꽃들이 열리듯' 자신의 마음이 열리는 것을 느낀다.

　　게다가 그는 사진을 찍기 위해 이탈리아를 여행하던 중, 바리라는 도시가 풍경이 너무 아름다워, 예정에도 없었는데 그냥 내렸다는 게 아닌가. 프란체스카는 감히 상상도 못했던 자유와 낭만을 그 남자는 일상처럼 누리며 살고 있는 것이다. 프란체스카가 라디오에서 주로 오페라 음악을 들었던 사실에서 암시되었는데, 그녀는 오페라의 나라 이탈리아 사람이고, 우연하게도 로버트가 무작정 내렸다는 바로 그 도시, 바리 출신이다. 이탈리아에 근무하던 미군을 따라 미국으로 건너왔던 것이다.

🌿　현실의 명령에 굴복하는 멜로드라마적 인간

Saint-Saëns　　　　　복잡한 표정을 하고 있는 프란체스카에게 그는 묻는다. "이

곳의 생활이 마음에 들지 않나요?" 프란체스카는 무슨 비밀이라도 들킨 사람처럼, 갑자기 정색을 하고 자기가 사는 곳을 오히려 과장하며 자랑한다. "아니요, 조용하고 좋아요. 남편은 깨끗하고 성실하며 아이들도 착하지요. 내가 꿈꾸던 것과는 조금 다르지만요." 무슨 자존심이 발동했는지, 그녀는 "아주 좋다"고 강변했는데, 이상하게 눈가에는 눈물이 맺힌다.

로버트의 사랑의 고백은 뿌리치기 힘들 정도로 진정으로 가득 차 있다. "이런 감정의 확신은 일생에 단 한 번 오는 것이요." 그런 확신을 프란체스카도 느꼈지만, 그녀는 자신의 사랑을 포기한다. 그녀는 집에 남기로 결정한다. "이런 결정을 할 수밖에 없도록 살아왔지요." 프란체스카는 부엌에서 혼자 눈물이나 흘리고 있을 그 지긋지긋한 일상을 다시 받아들인 것이다. 그래서 관객인 우리도 눈물이 난다. 포기할 수밖에 없는, 그래서 현실의 명령을 받아들이는 멜로드라마적 인간에 자기 연민을 느끼는 이유일 터다.

카미유 생상스의 〈삼손과 데릴라〉 줄거리

간절한 소망은 반드시 이루어진다

Samson et Dalila

기원전 1150년경 팔레스타인의 수도 가자. 이스라엘의 히브루 사람들은 이교도인 필리스티나 사람들의 압제 속에 살고 있다. 이들에게 용기를 불어넣는 인물이 바로 장사 삼손(테너)이다. 그가 필리스티나에 대한 항거를 부추길 때, 가자의 필리스티나 총독이 나타나 히브루 사람들과 이들의 종교를 조롱한다. 삼손을 중심으로 히브루인들이 이에 항거하며 맞서 싸운다. 총독은 순식간에 삼손에게 살해되고, 이에 놀란 필리스티나 병사들은 도주하기 바쁘다. 삼손의 괴력에 매혹된 데릴라(메조소프라노)가 나타나 그에게 추파를 던진다. 히브루 성직자들의 만류에도 불구하고 삼손은 그녀의 유혹에 빠져든다.

데릴라는 자신의 정원에서 '내 사랑! 연약한 내 마음에 힘을 주오'를 부르며 삼손을 기다린다. 필리스티나의 대사제가 나타나 데릴라에게 삼손의 힘의 근원을 알아내라고 주문한다. 데릴라는 사제의 요구에는 별 관심을 보이지 않고, 다만 삼손도 사랑의 노예로 만들고 말겠다는 다짐을 한다. 데릴라는 사랑도 정복의 대상으로 여기는 잔인한 여성이다.

뒤늦게 나타난 삼손은 그녀를 사랑하지만, 떠날 수밖에 없는 사실을 알고 괴로워한다. 주저하는 그를 두고 데릴라는 유명한 아리아 '그대 목소리에 내 마음 열리고'를 부른다. 삼손을 유혹하는 데 성공했다고 느낀 순간, 그녀는 도대체 힘이 어디서 나오는지 묻는다. 대답을 거부하던 삼손은 데릴라의 사랑을 소유하기 위해 결국 비밀을 털어놓고 만다. 그가 잠든 사이, 삼손의 머리는 모두 잘리고, 데릴라의 집밖에서 기다리던 필리스티나 병사들은 환호성을 지른다.

머리카락이 잘리고 눈까지 멀게 된 삼손은 감옥에 갇혀 있다. 그는 대사제의 신전으로 끌려 나온다. 여기에선 필리스티나 사람들이 승리를 축하하는 잔치를 벌이고 있다. 사제들은 물론이고 데릴라까지 삼손을 비웃으며 즐거워한다. 부끄러움과 분노에 사로잡힌 삼손은 속으로 다시 한 번 자기에게 힘을 달라고 간절히 기도한다. 그러고는 신전의 두 기둥을 손으로 밀기 시작한다. 기적 같은 일이 벌어져 돌로 만든 신전은 순식간에 무너지고, 삼손도 데릴라도 그리고 필리스티나 사람들도 모두 폐허 속에 파묻힌다.

_조르주 프레트르 지휘, 파리국립오페라 오케스트라, EMI
존 비커스(삼손), 리타 고르(데릴라)

〈삼손과 데릴라〉 관련 고전으로 꼽히는 앨범. 비커스의 폭포수 같은 테너와 고르의 유혹적인 목소리가 압권이다. 특히 2막에서 두 사람이 부르는 사랑스런 분위기의 연기는 이 오페라의 백미다.

_다니엘 바렘보임 지휘, 파리국립오페라 오케스트라, DG
플라시도 도밍고(삼손), 엘레나 오브라츠소바(데릴라)

현재 활동 중인 테너 중 삼손의 역할에 가장 잘 어울리는 가수로 꼽히는 도밍고의 연주가 매력적이다. 그의 소리는 맑고 힘차며 또 비통한 기분도 잘 소화한다. 메조소프라노 오브라츠소바의 연기는 마녀 같은 기분을 느끼게 한다.

조르주
비제

1838~1875

Georges Bizet

상실의 아픔

샐리 포터의 〈피아노 2〉와 비제의 〈진주조개잡이〉

샐리 포터Sally Potter(1949~)는 1992년 〈올란도〉Orlando로 유명해진 영국의 여성 감독이다. 4백년을 뛰어넘는 환상 공간 속에 여성의 정체성 문제를 풀어놓아 페미니스트들로부터 특별한 주목을 받기도 했다. 그녀는 원래 발레리나 출신이자, 안무가이고 또 색소폰을 연주하는 음악인이다. 영화 쪽으로의 진출 이전에 감독이 주로 활동하던 무대는 음악계였던 셈이다. 2000년 베니스영화제 경쟁 부문에 출품된 〈피아노 2〉The Man Who Cried는 감독의 그런 음악적 배경과 재능이 잘 드러나 있는 작품이다.

샐리 포터, 음악인 출신 영화감독

영화에도 첫눈에 반하는 경험이 존재한다. 그 대상이 배우든, 풍경이든, 이야기든 혹은 액션이든 보자마자 사랑에 빠지는 경험을 누구나 한번쯤은 했을 것이다. 오페라를 좋아하는 사람들에겐 〈피아노 2〉가 그럴 것 같다. 영화는 시작하자마자 어느 여성이 물에

빠져 허우적대는 모습을 보여준다. 곧이어, 1920년대 러시아의 숲이다. 아버지와 어린 딸이 술래잡기를 하고 있다. 그런데 숲이 너무 울창해 아버지와 딸은 서로 영영 못 찾을 것만 같다. 그런 불안감에 빠져 있을 때 가늘고 애절한 남자 목소리의 노래를 듣게 된다. 이 노래는 조르주 비제Georges Bizet의 오페라 〈진주조개잡이〉Les pêcheurs de perles에 들어 있는 '나는 다시 들을 수 있을 것 같아'Je crois entendre encore라는 아리아로, 서정적인 테너들이 애창하는 곡이다. 어떻게나 목소리가 가냘프고 약한지, 만약 숨소리라도 낸다면 크게 들릴 정도다. 순식간에 객석이 적막감에 사로잡히는 것은 물론이다.

아버지와 딸의 이별, 위험(물에 빠진 모습)에 처할 딸의 운명 등을 암시하는 비극적인 테마가 던져진 가운데, 그런 비극을 위무하듯 또는 더욱 강조하듯, 높고 가는 테너의 노래는 끊어질 듯 이어지며 단번에 드라마의 분위기를 압도한다. 사실, 아리아의 가사는 알아듣지 못해도 크게 상관없다. 원래 음악이라는 것이 감성의 예술인만큼, 가사를 못 알아들어도 언어가 없는 악기에서 더욱더 풍부한 감정을 느끼듯, 감정의 전달은 충분히 이뤄지기 때문이다. 그리고 처음에 나오는 이 아리아는 유대어로 불러지기 때문에, 아마 그 의미를 이해하며 듣는 관객은 거의 없을 것이다.

도입부의 암시대로 어린 딸은 결국 아버지와 헤어지고 만다. 러시아계 유대인인 아버지는 미국으로 돈 벌러 떠났다. 그 사이 유대인 마을이 방화로 파괴되고, 고아가 된 딸은 졸지에 영국으로 입양된다. 영어를 못하는 소녀는 '수지'라는 새 이름으로 불리는데, 또래들에게 '집시'라고 놀림받고 따돌림당하며 철저히 혼자 성장한다. 샐리 포터의 영화가 늘 그렇듯 이 영화도 고립된 소녀의 성장기, 곧 어느 여성의 내적 고독을 따라가는 이야기다.

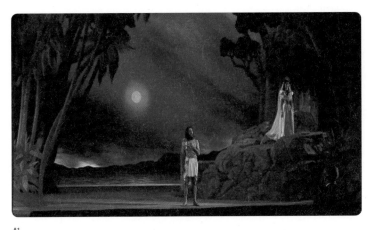

영화 〈피아노 2〉 중 오페라 〈진주조개잡이〉 공연에서 단테가 '나는 다시 들을 수 있을 것 같아'를 부르고 있다. 오페라의 남자 주인공 나디르가 억제했던 사랑을 다시 갈망하며 부르는 노래다.

고립된 소녀의 성장기

　　어릴 때 아버지가 부르는 '나는 다시 들을 수 있을 것 같아'를 늘 듣고 자란 수지(크리스티나 리치)는 자신도 노래에 소질이 있음을 알게 된다. 프랑스의 어느 극단에 가수 지망생으로 지원하는데, 사실 그 극단은 노래보다도 여성의 각선미에 더 관심이 많은 곳이다. 그래도 수지는 파리에 가기로 결심한다. 우선 양부모로부터 독립해야 하고, 또 아버지가 있는 미국행 여비를 벌기 위해서다.

　　수지는 노래는 전혀 하지 못하고 카바레 같은 데서 노출이 심한 옷을 입은 채 엉성한 춤이나 추던 어느 날, 파리 사교계의 파티에 무용수로 갔다가, 바로 그 노래를 다시 듣는다. 이곳 오페라계의 유망주인 이탈리아인 테너 단테(존 터투로)가 그 아리아를 부른다.

　　"나는 다시 들을 수 있을 것 같아/ 종려나무 아래에 숨어/ 그녀의 부드럽게 울려퍼지는 목소리를/ 비둘기처럼 노래하는 그녀를/ 오! 마력적인 밤이여/ 성스러운 황홀경이여/ 오! 행복한 기억이여/ 경솔한 광기여, 달콤한 꿈이여!/ 여기 별빛 아래에서……."

오페라 〈진주조개잡이〉 공연 장면. 이 오페라는 발표 이후 프랑스에서 잊혀져 악보마저 분실된 작품인데, 이탈리아 음악인들에 의해 악보가 부활된 사실로도 유명하다.

오페라의 남자 주인공 나디르가 억제했던 사랑을 다시 갈망하며 부르는 노래다. 사랑했던 여성 때문에 우정을 잃을 뻔했던 나디르는 그녀를 보지 않기로 맹세했는데, 몇 년 만에 다시 그녀를 보자, 사랑의 감정이 터져나오는 것이다. 〈진주조개잡이〉는 이렇듯 우정과 사랑이라는 테마 속에 삼각관계를 풀어놓은 전형적인 멜로드라마다. 한 여자를 두고 결국 친구 관계였던 두 남자는 죽음의 대결을 벌이게 되는데, 대반전이 일어나 마치 〈카사블랑카〉처럼 친구의 희생으로 나디르는 사랑하는 여자와 함께 위험에서 탈출하는 데 성공한다.

수지가 넋이 빠진 채 노래를 듣고 있을 때, 단테에게 접근하는 여성은 수지가 아니라, 그녀와 함께 카바레에서 춤추는 허영 기가 많은 금발의 롤라(케이트 블란쳇)이다. 롤라가 단테를 유혹하는 데 열중하는 사이, 수지는 이 파티에 함께 온 '집시' 청년 세자르(조니 뎁)와 인사를 나누게 된다. 출세와 허영을 좇는 단테와 롤라 커플, 그리고 고립된 신분을 상징하는 유대인 처녀 수지와 집시 청년 세자르 커플, 이 두 커플의 대조되는 일상이 영화의 중심을 이루고 있다. 단테는 〈일 트로바토레〉, 〈토스카〉, 그리고 〈진주조개잡이〉 등의 주

#2, 3

출세와 허영을 좇는 단테와 롤라 커플(#2), 그리고 고립된 신분을 상징하는 유대인 처녀 수지와 집시 청년 세자르 커플(#3), 이 두 커플의 대조되는 일상이 영화의 중심을 이루고 있다.

#4

영화 속 〈일 트로바토레〉 공연 장면. 단테는 〈일 트로바토레〉, 〈토스카〉, 〈진주조개잡이〉 등의 주역을 맡으며 파리 오페라계의 스타로 성장한다. 그의 옆에는 늘 롤라가 함께한다.

역을 맡으며 파리 오페라계의 스타로 성장한다. 그의 옆에는 늘 롤라가 있음은 물론이다.

반면 수지와 세자르는 단테가 노래하는 극장에서 단역이나 잡일 등을 하며 지내는데, 독일군의 모습이 부각될수록 생존 자체가 위험해 보인다. 수지는 세자르를 통해 소녀에서 처녀로 성장하고 있건만, 그녀의 마음에는 늘 아버지를 다시 만나야 한다는 염원이 자리 잡고 있다. 아버지를 잃은 상실의 경험은 수지의 고독을 이해할 수 있는 트라우마이다.

천신만고 끝에 수지는 미국에 도착했으나, 아버지는 허망하게도 죽음을 앞두고 병상에 누워 있다. 아버지는 방화 때문에 수지가 죽었으리라 포기하고 있었다. 예기치 않은 딸의 방문에 감격한 아버지, 죽음이라는 또 다른 이별을 눈앞에 둔 딸, 이런 순간에 두 사람은 뭘 할 수 있을까? 만약 당신이 수지라면 뭘 할 수 있겠는가? 수지는 흐르는 눈물을 닦고, 노래를 시작한다. 어릴 때 아버지가 유대어로 불러주던 바로 그 노래, '나는 다시 들을 수 있을 것 같아'를 나지막이 부르는 것이다.

🌿　청아한 목소리의 테너 질리의 노래로 유명해져

'나는 다시 들을 수 있을 것 같아'는 이 영화에서 세 번에 걸쳐 반복되며, 도입부에서는 유대어로, 그리고 나머지 두 번은 원래의 언어인 프랑스어가 아니라 이탈리아어로 노래된다. 37살에 요절한 비

〈진주조개잡이〉의 아리아는 특히 청아하고 맑은 목소리를 가진 테너 벤야미노 질리의 연주로 전 세계적인 인기를 얻었다.

제가 25살에 작곡한 오페라 〈진주조개잡이〉는 사실 발표 이후 프랑스에서 잊혀져 악보마저 분실된 작품인데, 이탈리아 음악인들에 의해 악보가 부활된 사실로도 유명하다. 그래서인지 이탈리아 출신 테너들에 의해 이 아리아는 유명세를 타기 시작했다. 특히 청아하고 맑은 목소리를 가진 테너 벤야미노 질리의 연주로 이 아리아는 전 세계적인 인기를 얻었고, 덩달아 오페라도 유명 극장의 주요 레파토리에 들 수 있었다.

불꽃같은 사랑은 막을 수 없어
Les pêcheurs de perles

선사시대 실론. 오두막집과 종려나무가 보이는 해변에서 진주조개잡이들이 힌두 악기에 맞춰 춤추고 있다. 언덕 위에는 힌두 사원이 아래를 내려다보고 있다. 매년 여기서 어부들은 노래를 부르고 춤을 추며, 바다 깊숙한 곳에서 느끼는 죽음의 공포를 떨쳐낸다. 이들의 리더인 추르가(바리톤)가 나타나자 어부들은 여전히 그에게 충성을 맹세한다. 그때 추르가의 옛 친구인 나디르(테너)가 갑자기 나타난다. 나디르는 자신이 수많은 모험을 하고 돌아다녔다고 말한다.

나디르는 추르가에게 함께 경험했던 옛일을 기억하냐고 묻는다. 그들이 함께 여행하던 중, 어느 해변에서 성스러운 사원을 봤는데, 안에서는 많은 사람들이 아주 어린 소녀에게 절을 하고 있었다. 그런데 그 소녀를 보자마자 두 청년은 그만 동시에 사랑에 빠지고 만 것이다. 소녀는 달빛처럼 빛나는 아름다움을 지니고 있었다. 이들은 혹시 우정을 잃을지 모른다는 두려움 때문에 그 소녀를 사랑하지 않기로 서로 맹세했다. 나디르는 그 맹세를 지금도 잊지 않고 있다고 말한다.

처녀 성직자인 레일라(소프라노)가 어부들의 안전을 빌기 위해 해변에 나타났다. 얼굴에 베일을 하고 있는 그녀는 평생 동안 순결을 지킬 것을 맹세했다. 이는 추르가가 어부들의 안전을 위해 요구한 것이다. 레일라가 기도를 시작하자 나디르는 깜짝 놀란다. 그 목소리는 바로 성스러운 사원에서 들었던 그 목소리였기 때문이다. 나디르는 기쁨에 들뜬다. 언덕 위 사원에서 레일라는 신에게 계속 찬송을 올리고 있고, 나디르는 더 이상 자신의 사랑을 숨기지 못한다. 나디르는 그녀에게 달려가고, 레일라는 기도를 중단하며 말한다. "내가 사랑했던 사람은 바로 당신이요."

밤이 깊은 힌두 사원이다. 레일라는 이제 쉴 참이다. 어부들이 모두 안전하게 돌아왔기 때문에 그녀의 업무는 끝난 것이다. 다른 성직자는 그녀에게 순결 서약을 잊지 말라고 충고한다. 레일라는 어릴 때의 사건을 하나 얘기해준다. 어느 날 적들에게 쫓기는 남자를 그녀가 숨겨주었고, 모진 고문에도 불구하고 그녀는 남자가 있는 곳을 끝까지 대지 않았다. 살아남은 남자는 그녀에게 목걸이를 하나 남기고 떠났는데, 그 목걸이를 지금도 걸고 있다는 것이다.

이때 나디르가 찾아온다. 두 사람은 사랑의 찬가를 부른다. 그러자 다시 날씨가 험악해진다. 성직자들이 나타나 나디르를 체포한 뒤, 바다가 화를 내는 것은 두 연인 모두에게 죄가 있기 때문이라고 말한다. 군중들 앞에 끌려나온 레일라의 베일이 벗겨지고, 추르가는 이제야 그녀가 옛 힌두 사원의 신비로운 소녀임을 알게 된다. 친구를 살리려고 했던 추르가는 갑자기 태도를 바꿔, 성직자들의 요구대로 두 사람을 처형하기로 결정한다.

추르가는 마음이 진정되자 친구를 살리겠다고 생각한다. 그런데 레일라가 나타나 제발 나

디르를 살려달라고 애원하자 다시 질투심이 솟아오른다. 처형 준비는 진행되고, 이제 모든 것을 포기한 레일라는 목걸이를 풀어 이것을 자기의 어머니에게 전해달라고 말한다. 목걸이를 본 추르가는 깜짝 놀란다.

어둠 속에서 두 연인은 쇠사슬에 묶여 있다. 그때 갑자기 저 멀리서 불길이 보인다. 추르가가 달려와 말하길, 마을 전체에 불이 났다는 것이다. 어부들이 모두 마을로 달려가자, 추르가는 두 연인의 쇠사슬을 끊는다. 목걸이의 주인공은 바로 자신이라고 밝힌 뒤, 이제 레일라의 은혜에 보답하겠다고 말한다. 두 사람에게 보트를 내준 뒤 어서 도망가라고 말하는 추르가. 함께 떠나자는 이들에게 그는 "신만이 미래를 알 수 있다"고 답하며, 홀로 섬에 남는다. 은혜는 갚았지만 동료를 배반한 괴로움에 추르가는 떠날 수 없는 것이다. 대신 자신을 향해 달려오는 노도와 같은 불길을 움직이지 않은 채 바라본다.

추천 CD

_조르주 프레트르 지휘, 파리국립오페라 오케스트라, EMI
알랭 반초(나디르), 기레르모 사라비아(추르가), 일레아나 코트루바스(레일라)

나디르의 청아한 목소리가 이 오페라의 매력을 제대로 표현할 수 있는데, 알랭 반초의 연기는 기대에 부응하고 있다. 소년처럼 순결하고 맑은 목소리를 들려준다. 1막에서 연주되는 '나는 다시 들을 수 있을 것 같아'는 이 오페라의 백미이자, 테너 아리아의 정수를 보여준다.

_피에르 데르보 지휘, 파리오페라코믹극장 오케스트라, EMI
니콜라이 게다(나디르), 에르네스트 블랑(추르가), 자닌 미쇼(레일라)

니콜라이 게다의 팬들에겐 좀 실망스런 앨범이다. 그의 힘찬 테너와 나디르의 성격과는 맞지 않는다. 그러나 추르가 역의 블랑, 레일라 역의 미쇼의 연기는 일품이다. 니콜라이 게다의 세계적인 명성 때문에 일반적으로는 더 알려져 있는 앨범이다.

경계선 위를 걷는 사람들

오토 프레밍거의 〈카르멘 존스〉와 비제의 〈카르멘〉

카르멘Carmen은 오페라계에서 가장 유명한 팜므파탈이다. 숨 막히는 관능미로 남자를 압도하고, 남자들의 순진한 사랑을 갖고 논다. 그녀는 자기가 원하는 사랑은 무슨 수를 써서라도 쟁취하지만, 일단 그 사랑을 정복하고 나면 곧바로 싫증을 내는 탕녀이기도 하다. 사실, 이런 캐릭터는 남성들의 전유물이었다. 남성은 정복하고, 여성은 눈물짓는 수많은 허구들을 기억해보라.

　　비제의 오페라 〈카르멘〉이 주목받았던 것은 피해자가 아니라 가해자로서의 강력한 여성 캐릭터가 등장한 데도 큰 이유가 있다. 물론 그녀는 전통 드라마의 법칙대로 죽음의 대가를 치른다. 그러나 이미 남성들이 그녀의 손아귀에서 실컷 농락당한 뒤다. 그녀는 정말 자기 멋대로 사는 자유로운 새처럼 보인다. 결말은 사뭇 봉합적이지만, 여성 역할의 경계를 넘어선 점에서 〈카르멘〉은 관습을 깨는 전복성을 내포하고 있는 것이다.

Bizet

오토 프레밍거Otto Preminger(1906~1986) 감독은 스튜디오 시스템의 금기를 넘으려고 노력한 사실로도 유명한 인물이다. 그는 1953년 〈달은 푸르다〉The Moon Is Blue를 발표하며, 당시에는 관행이던 자체 검열Hays Code을 거부했다. 언론의 집중포화를 맞았던 감독은 결국 재판에까지 불려갔는데, 재판정은 예상과는 달리 감독의 손을 들어주어, 미국의 검열 규정이었던 헤이스 코드는 그때 없어졌다.

원래 비엔나의 연극 연출가 출신인 그는 누아르 〈로라〉Laura(1944)로 미국에서도 유명세를 얻기 시작했고, 〈달은 푸르다〉를 전환점으로 1950년대에 창작의 절정을 보여줬다. 우리에겐 마릴린 먼로 주연의 〈돌아오지 않는 강〉River of No Return(1954)이 가장 잘 알려져 있는 것 같다. 감독은 금기와의 싸움을 계속하여, 프랭크 시나트라Frank Sinatra 주연의 〈황금 팔을 가진 남자〉The Man With The Golden Arm(1956)를 발표하며, 당시로선 충격적으로 마약 중독자의 일상을 묘사하기도 했다.

〈카르멘 존스〉Carmen Jones(1954)는 비제의 오페라를 각색한 뮤지컬을 영화로 만든 것이다. 뉴욕의 브로드웨이에서 먼저 뮤지컬로 일정하게 성공한 작품이다. 그런데 이 뮤지컬을 영화로 만들며 프레밍거는 몇 가지 점에서 할리우드의 관행에 도전한다. 먼저, 모든 배우를 흑인으로만 기용했다. 1929년 킹 비더King Vidor 감독이 〈할레루야!〉Halle-lujah를 발표하며, 장편영화로는 처음으로 배우들을 전원 흑인으로만 기용한 적이 있다. 남부 흑인들의 문화를 다룬 이 흑백영화는 블루스, 재즈 등이 넘쳐나는 드라마인데, 어찌 보면 드라마적 가치보다는 인류학적 가치가 더 높은 다큐멘터리 같은 작품이다. 그래서 백인 관객이 보기에 거부감이 크지 않았던 것이다.

그런데 〈카르멘 존스〉는 컬러 영화이자, 뮤지컬 장르영화

#1, 2

〈카르멘 존스〉에서 붉은 치마와 검은색 셔츠를 입고 등장하는 카르멘은 그 색깔처럼 사랑(붉은색)과 죽음(검은색)의 경계선에서 아슬아슬한 모험을 할 운명이다(#1). 카르멘의 애인인 돈 호세는 영화에서 미국인 사병인 조니로 나오는데, 그는 카르멘의 유혹에 빠져 파탄으로 치닫게 된다(#2).

이다. 상업성을 염두에 둔 작품인 것이다. 그런데도 프레밍거는 미국 남부 흑인들의 삶을 간접적으로 보여주기 위해, 상업성의 위험을 무릅쓰고 배우들을 전부 흑인으로만 기용하는 과감한 시도를 했던 것이다.

　　비영어권 관객에겐 크게 중요하지 않지만, 흑인들이 말하고 노래하는 영어도 리얼리티를 살리기 위해 전부 남부 억양으로 진행했다. 킹 비더 감독이 흑인들의 문화를 다뤘다면, 프레밍거는 뮤지컬의 형식을 빌려 남부 흑인들의 일상을 그렸다. 흑인들의 억압된, 희망 없는 삶이 그려진, 리얼리즘적 내용이 녹아 있는 뮤지컬이 탄생한 것이다.

#3, 4

투우사 에스카밀로는 영화에서 권투 챔피언 허스키 밀러로 나온다. 돈과 여자를 한손에 쥐고 있는 인물로, 관능의 화신인 카르멘에게 빠져 있다(#3). 카르멘에게 실컷 농락당하고 버림받은 조니는 결국 카르멘을 죽인다(#4).

흑인들만 등장하는 뮤지컬

영화에서 〈카르멘〉의 배경은 모두 미국으로 바뀌어 있다. 시대는 전쟁 중의 미국 남부다. 흑인들은 낙하산 만드는 군수공장에서 일하며 따분한 일상을 보내고 있다. 세상의 주인은 군인들이고, 시민들은 그 군인들의 입맛에 따라 일해야 하는 신세다. 오페라에선 담배공장에서 일하던 카르멘(도로시 댄드리지)이 여기선 군수공장의 여직공이다. 그녀는 일도 별로 열심히 하지 않고, 자신의 미모를 이용해 군인들과 사랑싸움이나 하며 건들거리는 바람둥이다. 몸에 딱 붙는 붉은 치마와 검은색 셔츠를 입고 등장하는 카르멘은 그 색깔처럼

코벤트 가든의 오페라 〈카르멘〉 공연 장면. 마리아 어윙이 카르멘으로 열연했고, 루이스 리마가 돈 호세 역을 맡았다.

영화의 처음부터 끝까지 사랑(붉은색)과 죽음(검은색)의 경계선에서 아슬아슬한 모험을 할 운명이다.

카르멘의 애인인 돈 호세로는 당시 최고의 인기 가수 중 한 명이었던 해리 벨라폰테Harold Belafonte가 나왔고, 영화에서 그의 직업은 미국인 사병으로 변해 있으며, 이름은 조니다. 착실한 사병인 그는 곧 조종학교에 진학할 예정인데, 그 과정이 순조롭게 진행되면 '자랑스러운' 조종사가 될 것이다. 물론, 조니는 카르멘의 유혹에 빠져 파탄으로 치달을 운명이다. 두 사람 사이에 끼어들어 삼각관계를 형성하는 투우사 에스카밀로는 이 영화에선 권투 챔피언 허스키 밀러로 나온다. 돈과 여자를 한손에 쥐고 있는 인물로, 관능의 화신인 카르멘에게 빠져 있다.

영화는 뮤지컬의 형식을 취하고 있지만, 당대 미국 사회의 환부를 지적하는 데 주저하지 않았던 프레밍거의 관심이 여기서도 효과적으로 드러나 있다. 흑인들의 삶 자체가 전부 지푸라기라도 잡아야 할 만큼 아슬아슬해 보인다. 카르멘 같은 보통의 흑인들은 군수공장에서 노동자로 일하고 있는데, 지금으로 말하자면 대부분 비정규직 노동자들이고, 전쟁이 끝나면 아무런 할 일도 없는 고향으로

비제의 오페라 〈카르멘〉이 주목받았던 것은 피해자가 아니라 가해자로서의 강력한 여성 캐릭터가 등장한 데도 큰 이유가 있다. 물론 그녀는 전통 드라마의 법칙대로 죽음의 대가를 치른다.

다시 돌아가야 할 운명들이다.

　　노동자 흑인들이 할 수 있는 또 다른 일은 조니처럼 군인이 되는 것이다. 경우에 따라서는 국가의 터무니없는 명령에도 복종하고, 자신의 의견도 희생해야 하지만, 그 순응의 대가로 최소한 알량한 빵값은 보장받는다. 흑인 챔피언 밀러가 지금은 돈도 여자도 주무르고 있지만, 한 번이라도 링 위에서 쓰러지면, 그에게 돈을 대고 있는 흥행사들은 순식간에 등을 돌릴 것이다. 돌아갈 데 없는 노동자, 생존의 차원에서 선택한 직업인 군인, 엔터테인먼트의 스타이자 희생자인 권투 선수, 그러니 이들 모두는 언제 넘어질지 모르는 '경계선 위'를 걷는 사람들이나 마찬가지다.

　　이런 파탄의 운명에 빠질 인물들이, 초반부에선 분홍빛의 사랑을 노래하다가, 결국 죽음의 추락으로 떨어지는 드라마가 〈카르멘 존스〉이다. 오페라 〈카르멘〉은 너무나 많은 히트곡들이 포함돼 있어, 오페라를 모르는 관객에게도 어디서 들은 듯한 귀에 익숙한 멜로디들이 반복해서 들려올 정도다. 시작하자마자 들려오는 카르멘의 건방지고 바람기 많은 아리아 '사랑은 반항하는 새와 같네' L'amour est un oiseau rebelle(일명 '하바네라')를 시작으로, '싸움이 벌어졌어

요.' Mon officier, c'était une querelle, '투우사의 노래' Chanson du Toréador, '꽃
노래' Air de la Fleur 등에 이르기까지, 베르디의 〈라 트라비아타〉에 버
금갈 정도로 유명한 아리아들이 많다. 영화 〈카르멘 존스〉는 가사
를 전부 남부 흑인 영어로 바꾸었고, 또 내용도 일부 변경했다. 오페
라풍의 시적인 표현은 흑인들 사이에서 통할 수 있는 직접적인 표현
으로 바뀌어 있는 식이다.

✿ 카르멘의 화신, 마리아 칼라스

순진한 사병 조니는 결국 카르멘에게 실컷 농락당하고 버
림받는다. 그럼에도 그는 카르멘을 잊지 못한다. 빠져도 단단히 빠
진 것이다. 카르멘은 조니의 상처 따위는 신경 쓰지 않는 듯, 챔피언
의 곁에서 호사를 즐기고 있다. 배신한 여성이 더 이상 돌아오지 않
는다면, 어떻게 할 것인가? 조니는 그녀를 죽인다. 악녀에 가까운 카
르멘이 순수한 청년 조니의 손에 의해 죽임을 당할 때, 관객들은 어
떤 기분을 느낄까? 속이 시원하지만은 않을 것 같다. 그러기에는 너
무 오랜 시간 그녀의 매력에 빠져 있었기 때문이다.
　거부할 수 없는 아름다움을 지닌 악녀가 결국 죽임을 당함
으로써 처벌받는 이야기는 이후 수많은 드라마에 영향을 미쳤다. 우
리 영화의 경우 신상옥 감독의 〈지옥화〉(1958)도 '카르멘의 응징'이
녹아 있는데, 전성기 때의 최은희 씨의 거부할 수 없는 매력이 결국
죽음으로 처벌받는 멜로드라마이다.
　오페라의 카르멘 역할로는 단연 마리아 칼라스가 손꼽힌
다. 원래 이 역할은 메조소프라노를 위한 것이었다. 목소리의 캐릭
터를 보자면, 소프라노는 주로 청순하고 순결한 역할에 맞다. 반면
메조소프라노는 음모를 꾸미는 검은 세상의 목소리로 주로 나온다.
그래서 비제는 카르멘의 목소리로 메조소프라노를 지정했다. 그런

Bizet

데, 칼라스는 그 어떤 메조소프라노보다 더욱 어둡고 마법적인 연기를 해냈던 것이다. 칼라스가 건방을 떨며 부르는 '하바네라'는 정말 마녀가 살아나 연기하는 듯한 착각을 일으킬 정도다. 니체는 비제의 〈카르멘〉을 찬양하며, "그의 〈카르멘〉을 듣고 있으면, 우리도 덩달아 걸작이 된다"고 말했는데, 칼라스의 노래를 들었다면 어떤 비평을 했을지 무척 궁금하다.

조르주 비제의 〈카르멘〉 줄거리

거부할 수 없는 팜므파탈의 유혹

1820년경 스페인의 세비야. 담배공장 앞의 광장이다. 기병대의 군인인 호세(테너)가 광장에 나타난다. 시골에서 올라온 애인을 만나기 위해서다. 그때 공장의 여직공들이 점심시간을 맞아 광장으로 쏟아져 나온다. 집시 여인 카르멘(소프라노, 또는 메조소프라노)이 유혹적인 노래 '하바네라'를 부르며 호세에게 추파를 던지고, 호세는 마음을 점차 뺏긴다. 카르멘은 호세에게 장미 한 송이를 던지고 공장으로 들어간다. 호세는 애인의 눈치가 보이지만, 카르멘에게 이미 넋이 나갔다. 공장에서 갑자기 비명 소리가 들린다. 카르멘이 동료 여공과 싸우다 칼로 그녀를 다치게 했기 때문이다. 호세와 병사들은 카르멘을 체포한다. 카르멘은 전혀 겁을 먹지 않고, 오히려 호세에게 묶은 줄을 몰래 풀어달라고 유혹한다. 결국 호세는 줄을 풀어준다. 카르멘은 혼란을 틈타 도망가고, 호세는 그 책임을 지고 영창에 들어간다.

세비야 근처의 어느 술집. 카르멘 주위에는 늘 남자들이 들끓는데, 이번에는 투우사 에스카밀로(바리톤)가 나타나, 그 유명한 '투우사의 노래'를 부른다. 그러나 카르멘은 오직 호세만 기다린다. 드디어 호세가 석방되자, 카르멘은 그를 반기며 춤을 춘다. 그때 귀대 명령이 전달되고, 호세는 어쩔 수 없이 부대로 돌아가려 한다. 오랜만에 만난 애인이 곧바로 헤어지려고 하니 카르멘은 화를 낸다. 귀대를 촉구하는 기병대 대장과 말다툼을 벌이다, 호세는 칼을 뽑아 싸우기까지 한다. 군의 법칙인 상명하복을 어긴 호세는 또 다시 영창에 들어갈 신세다. 그래서 그는 차라리 밀매업자들을 따라 산으로 가는 게 낫겠다고 생각한다.

사랑하는 여자 카르멘을 따라 탈영까지 했지만, 이제 카르멘은 호세를 지겨워한다. 그리고 산에서의 고단한 삶에 호세는 점점 지쳐간다. 어느 날 밀매업자들의 망을 보던 호세는 낯선 침입자를 보고 총을 쏘는데, 알고보니 그는 에스카밀로다. 두 남자는 결투를 벌이고, 이때 카르멘이 끼어들어 투우사는 목숨을 건질 수 있었다. 에스카밀로는 산에 있는 사람들을 모두 투우장에 초대하며 길을 떠난다.

얼마 뒤 세비야의 투우장. 카르멘은 이제 에스카밀로의 애인이 되어 투우장에 나타났다. 이 광경을 본 호세는 그녀가 혼자 있을 때 옆에 나타나 "저 남자를 사랑하느냐"고 묻는다. 카르멘은 "오직 투우사만을 사랑한다"며 호세의 약을 올린다. 투우장의 관객들은 "에스카밀로 만세"를 부르고, 이 순간 호세는 카르멘의 등을 찌른다. 군중들이 놀라고, 호세는 자기가 이 여자를 죽였다며 울부짖는다.

_조르주 프레트르 지휘, 파리국립오페라 오케스트라,
EMI
마리아 칼라스(카르멘), 니콜라이 게다(호세), 로베르 마사르(에스카밀로)

〈카르멘〉 관련 녹음 중 가장 인기 높고, 또 고전으로 평가받는 앨범이다. 프랑스 오페라에 관한 한 최고의 해석을 들려주는 파리국립오페라의 조르주 프레트르가 지휘했고, 카르멘 역으로는 '마녀' 마리아 칼라스가 나왔다. 아마 칼라스의 연주를 먼저 들은 사람들은 다른 가수들의 노래가 시시하게 느껴질 정도로, 그녀의 연주는 압권이다. 1막에서 '하바네라'를 부를 때는 남자를 갖고 노는 요부이고, 2막에서 호세에게 떠나지 말라고 앙탈을 부릴 때는 귀여운 소녀 같은 느낌마저 주며, 마지막으로 투우장에서 투우사를 사랑한다며 호세를 약 올릴 때는 영락없는 악녀다. 너무 밉고 얄미워서 분노가 느껴질 정도다. 그야말로 팜므파탈의 정수를 연기한다. 니콜라이 게다의 순진한 연기도 일품이고, 로베르 마사르의 바리톤 연기는 이 앨범의 숨겨진 매력이다. 처음부터 끝까지 하나도 놓칠 게 없는 최고의 연주를 들려주는 앨범 중의 앨범이다.

_게오르크 솔티 지휘, 런던 필하모닉 오케스트라, Decca
타티아나 트로야노스(카르멘), 플라시도 도밍고(호세), 호세 반 담(에스카밀로)

원래 카르멘은 메조소프라노를 위한 레퍼토리다. 이 앨범은 트로야노스가 연기한 메조소프라노의 매력이 잘 드러나 있다. 호세를 연기하는 도밍고는 박력 있고, 비통하다. 특히 카르멘을 죽일 때의 연기는 통렬하다. 바리톤 호세 반 담이 부르는 투우사의 노래도 일품이다.

프란츠
레하르

1870~1948

Franz Lehár

딸은 어떻게 성장하는가?

알프레드 히치콕의 〈의혹의 그림자〉와 레하르의 〈유쾌한 과부〉

히치콕은 대중 장르인 스릴러 전문 감독이다. 그런데 영화 이론이 발달함에 따라 이제 그의 작품을 재미만 추구하는 대중 스릴러로만 본다면 표피적인 시각이라고 비난받기 쉽다. 특히 정신분석학에 이론적 토대를 둔 비평가들이 히치콕을 집중적으로 해석한 뒤부터는, 또 최근 들어 지젝과 그의 그룹들이 라캉을 다시 읽으며 히치콕을 조목조목 따진 뒤부터는, 평범한 장면도 비범하게 보이고, 또 봐야만 하는 강박증까지 느낄 판이다. 그만큼 히치콕의 영화는 무궁무진한 읽을거리를 내포하고 있음에 틀림없다.

1943년에 발표된 〈의혹의 그림자〉Shadow of a doubt는 영국 출신 히치콕이 미국 사회의 윤리에 대해 본격적으로 발언한 첫 작품이다. 그런데 제목부터 '의혹'이니 '그림자'니 하면서 모호한 분위기를 풍기고 있는데, 도대체 무엇이 '의혹의 그림자'인지 참 헷갈리게 만들어놓았다.

　　굳이 의혹의 대상을 좁힌다면 크게 두 가지로 정리된다. 사랑했던 사람이 의혹의 대상이 된다는 것과 히치콕 영화에 빠지지 않는 요소인 사람 사이의 관계의 모호함이다. 이야기를 간략히 정리하면 이렇다. 동부에 사는 삼촌 찰리(조셉 코튼)가 불쑥 서부의 소도시에 사는 누나 엠마 집을 방문한다. 그 집에는 삼촌과 이름이 똑같은 질녀 찰리(테레사 라이트)가 산다. 삼촌과 질녀는 연인 관계보다 더할 정도로 서로를 아끼는 사이다. 한편에선, 돈 많은 과부를 세 명이나 죽인 살인자를 경찰이 추격 중이라는 기사가 연일 신문에 등장한다. 질녀 찰리는 서서히 삼촌을 '의혹의 그림자'로 바라보기 시작하는데, 불행하게도 삼촌이 바로 그 범인이라는 사실을 나중에 알게 된다. 세상에서 가장 사랑했던 삼촌이 살인자였던 것이다.

　　스릴러 감독답게 히치콕은 친절하고 평범해 보이는 남자가 실은 가면을 쓴 악마라는 사실을 긴장과 서스펜스를 곁들여 손에 땀이 나게 풀어나간다. 이럴 때 보면, 히치콕은 추리소설의 나라인 영국에서 온 작가가 틀림없다. 온화한 이미지를 갖고 있는 배우 조셉 코튼Joseph Cotten을 살인자로 내세워, 히치콕은 자신의 일관된 테마인 '우리 모두는 잠재적인 범죄자'라는 메시지를 슬쩍 숨겨놓고 있는 것이다.

　　그런데 범죄에 관련된 이런 이야기는 커다란 맥거핀Mac Guffin이 아닐까 하는 의심이 들 정도로, 영화 속 인물들의 관계가 정말 '그림자'처럼 애매모호하게 얽혀 있다. 진실로 히치콕이 보여주고 싶은 것은 모호하고 위험한 사람 사이의 관계이고, 그 관계를 보여주기 위해 살인사건 같은 흥밋거리(맥거핀)를 주입한 것 같은 인상이 드는 것이다.

Lehár　　먼저 삼촌과 질녀의 관계가 정상을 훨씬 넘어섰다. 삼촌 찰

#1

영화 〈의혹의 그림자〉의 도입부 왈츠 장면. 이때 오페라 〈유쾌한 과부〉의 '입술은 침묵하고'가 연주된다. 영화에서 찰리의 살인 대상이 바로 '유쾌한 과부'들이다.

#2

누나 엠마가 자신의 딸 이름을 남동생과 똑같이 찰리라고 지은 사실에서 남매간의 특별한 관계를 짐작케 한다.

#3

삼촌과 조카 찰리의 관계는 정상을 넘어선다. 찰리는 조카에게 선물로 에메랄드 반지를 직접 손가락에 끼어주기까지 한다.

리는 질녀와 이야기할 때면 거의 언제나 손을 꼭 잡거나, 혹은 포옹할 듯한 자세다. 질녀 찰리도 여기에 질세라 삼촌에게 기댄다. 삼촌은 동부에서 돈 많고 '유쾌한 과부' 들과 놀아나며 검은 돈을 벌었는데, 그 돈으로 누나의 가족들에게 줄 선물을 샀다. 누나에겐 털목도리, 매형에겐 고급시계 등을 선물한다. 그런데 질녀 찰리에겐 에메랄드 '반지'다. 게다가 직접 손가락에 끼어준다. 뿐만 아니라 삼촌 찰리가 머무는 동안 이용하는 방은 질녀의 방이다. 질녀는 동생들 방에 가고, 삼촌이 다 큰 처녀인 질녀의 침대를 이용하는데, 친밀하다고 보기에는 어딘지 지나친 구석이 많다. '반지와 침대'의 속뜻을 떠올리면 찰리의 행동에서 근친상간의 냄새가 풍기는 것이다.

❧ 〈유쾌한 과부〉, 20세기 희극 오페라의 대표작

프란츠 레하르Franz Lehár의 〈유쾌한 과부〉Die Lustige Witwe(1905)는 20세기 독일어권 오페라의 대표작이다. 리하르트 슈트라우스가 비극에서 재능을 보였다면, 레하르는 희극에서 최고의 기량을 보여줬다. 그의 대표작이 〈유쾌한 과부〉다. 돈 많은 젊은 과부를 두고 파리의 모든 남자들이 재산을 쟁취하기 위해 온갖 아첨을 다 떠는 내용이다. 3막의 이야기를 끌고 가는데, 춤이 하도 중요하게 취급돼 '춤의 오페레타'라고도 불린다. 왈츠, 폴카, 마주르카 등 당대의 귀족들이 추는 춤들이 대거 등장하기 때문이다.

〈유쾌한 과부〉에서 가장 유명한 노래를 한 곡만 꼽으라면 단연 '입술은 침묵하고'Lippen schweigen일 것이다. 남녀주인공이 부르는 이중창이다. "입술은 침묵하고/ 바이올린은 속삭이네/ 나를 사랑해주오!/ 한 걸음 내디딜 때마다/ 제발 말해주오/ 나를 사랑한다고……."

Lehár

왈츠풍의 이중창인 이 노래의 멜로디는 사랑의 테마로 이

레하르의 오페라 〈유쾌한 과부〉는 '춤의 오페레타'라고 불릴 만큼 왈츠, 폴카, 마주르카 등 당대의 귀족들이 추는 춤들이 대거 등장한다.

용되며 반복해서 연주되는데, 마지막 3막에선 남녀 가수에 의해 가사가 붙은 노래로 불려진다. 〈유쾌한 과부〉의 공연이 끝나면 이중창의 멜로디가 귀에 맴돌 정도로 이 노래는 반복해서 연주된다.

히치콕이 영화에서 이용하는 게 바로 이중창의 멜로디다. 영화가 시작하자마자 신사숙녀들이 서로 손을 잡고 왈츠를 추는 장면을 볼 수 있는데, 그때 연주되는 곡이 이중창의 멜로디다. 돈 많은 과부들이 왈츠를 추며 유쾌한 시간을 보내고 있고, 남자들은 신세한번 고치려고 여자들에게 갖은 아첨을 다 떠는 분위기다. 영화에서 삼촌이 살인하는 대상이 바로 '유쾌한 과부'들이다. 삼촌은 자신이 『죄와 벌』의 라스콜리니코프인 것처럼 행동한다. 조카에게 자신의 범죄 사실이 탄로 나자, 타락을 일삼는 여성 하나쯤 죽이는 게 뭐가 잘못됐냐는 식으로 대답한다. 그럴 때 삼촌은 윤리적 확신범에 가깝다.

하지만 그의 이야기는 앞뒤가 맞지 않는 게, 누나의 집에 와서도 잘생기고 돈 많은 과부를 보면 눈을 번뜩이는 것이다. 마치 소년이 사랑에 빠진 듯 새로운 여성을 보자마자 호기심을 가득 드러낸다. 삼촌은 자기보다 좀 나이도 많은 넉넉한 여성, 곧 어머니와 누나

#4

〈유쾌한 과부〉의 멜로디는 삼촌이 살인범인 사실을 암시한다. 찰리는 자신의 범죄 사실을 눈치챈 조카를 죽이려다 오히려 자신이 기차에서 떨어져 죽는다.

같은 여성에게 사랑을 느끼는 것처럼 보인다. 그래서 여러 비평가들이 주장했듯, 삼촌 찰리의 범죄는 어릴 때 누나와의 사랑이 억압된 데 따른 변태적인 결과로도 해석되는 것이다. 마침 누나가 자신의 딸 이름을 남동생과 똑같이 찰리라고 지은 사실에서도 남매간의 특별한 관계를 짐작할 수 있는데, 찰리뿐 아니라 누나도 남동생과의 어릴 때의 기억에 관해 남다른 느낌을 갖고 있음을 알 수 있다.

　　〈유쾌한 과부〉의 멜로디는 영화에서 삼촌 찰리의 범죄와 관련될 때면 마치 무의식을 자극하듯 연주된다. 그러면서 그가 '유쾌한 과부'들의 살인범인 사실을 암시하고, 또 찰리 본인에게는 죄의식을 자극하는 기제로 이용되는 것이다. 조카 찰리는 어디선가 그 멜로디를 들어 멜로디를 허밍은 할 수 있지만, 어떤 곡인지는 기억하지 못한다. 그녀가 만약 그 멜로디가 어디서 나오는지, 혹은 오페라의 제목을 기억해낸다면 삼촌의 신분은 금방 탄로 나는 것으로 서스펜스가 장착돼 있다.

Lehár

조카 찰리의 이상형은 삼촌 찰리다. 모험을 즐기며 이곳저곳을 떠다니는 삼촌은 하루 종일 은행 창구에 매여 있는 아버지와 매우 대조된다. 삼촌에 비하면 은행장의 명령에 꼼짝 못하는 아버지는 거세된 남자나 다름없다. 그녀가 일상의 무료함에 빠져 시간을 죽칠 때 마치 백마 탄 왕자처럼 나타난 남자가 삼촌 찰리다. 삼촌은 그녀에게 연인이자, 의지할 수 있는 아버지와 같은 존재인 것이다.

딸이 아버지에게 원초적인 사랑을 느끼듯, 조카 찰리는 삼촌 찰리로부터 순수한 사랑을 느낀다. 여기에 히치콕식으로 해석한 여성 오이디푸스 콤플렉스가 깔려 있다. 딸은 아버지의 존재를 지우고(부친 살해), 살인자 삼촌을 체포하는 데 열심이었던 형사를 새로운 애인으로 받아들이는 것이다. 삼촌은 자신의 범죄 사실을 알고 있는 조카를 기차 안에서 죽이려다 오히려 실수로 기차에서 떨어져 죽임을 당한다. 드디어 삼촌의 '그림자'에서 벗어난 그녀는 비로소 '사회화'되고, 그녀 옆에 젊은 형사가 함께 서 있는 것으로 영화는 종결된다. 그녀는 여성판 '오이디푸스 궤적'을 그리고 있는 것이다.

다시 제목으로 돌아가면, '의혹'의 대상은 하나 더 늘어난다. 범죄와 타락의 도시 동부에서 온 악의 상징 삼촌은 제거됐고, 행복한 가정을 상징하는 서부의 가족들은 다시 원래의 자리로 되돌아갔다. 그런데 평화롭게 보였던 그 가족 관계, 과연 진정으로 행복할까? 근친상간적 도착과 억압의 관계 속에 놓여 있는 미국의 가족 관계가 과연 미덕으로 남을 수 있을까? 그 가족의 관계도 '의혹의 그림자'로 남는 것이다.

사랑에 울고 돈에 울고

Die Lustige Witwe

20세기 초 파리. 발칸 반도의 상상의 나라 폰테베드로의 대사관. 백만장자가 막대한 유산을 남기고 죽었다. 그의 아내는 젊은 한나(소프라노), 일명 '유쾌한 과부'로 불린다. 폰테베드로는 너무 작은 나라다. 만약 한나가 프랑스 남자와 재혼하면 국가의 큰 손실이다. 그녀가 재산을 조국을 위해 쓰도록 하기 위해선 고국의 남자와 결혼해야 한다. 돈을 바라고 파리의 멋쟁이 남자들이 몰려든다.

파리 주재 폰테베드로 대사 제타(바리톤)는 부하 외교관인 다닐로(테너 혹은 바리톤)를 내세워 한나의 마음을 뺏으려 한다. 다닐로는 사실 그녀의 옛 애인. 돈 때문에 다시 그녀에게 구혼한다는 게 기분 나쁘다. 사랑하지만 안 그런 척한다. 한나도 다닐로를 사랑한다. 하지만 그가 마음을 열지 않으니 애간장이 탄다. 이 두 사람의 사랑이 결합되는 해피엔딩이다.

추천 CD

_로브로 폰 마타치치 지휘, 필하모니아 오케스트라, EMI
엘리자베스 슈바르츠코프(한나), 에버하르트 배흐터(다닐로),
요세프 크나프(제타)

〈유쾌한 과부〉는 슈바르츠코프가 압도적인 기량을 보이는 레퍼토리다. 지금도 그녀의 녹음
이 전범으로 간주된다. 2막에서 한나가 다닐로의 사랑을 갈구하며 부르는 아리아 '빌라의
노래'는 서정적이고 고혹적이다. 이 오페라는 노래 이외에 왈츠, 마주르카 등 여러 춤곡이
연주되는 매력도 갖고 있다.

_존 엘리엇 가디너 지휘, 빈 필하모닉 오케스트라, DG
셰릴 스튜더(한나), 보 스코부스(다닐로), 버린 터펠(제타)

〈유쾌한 과부〉는 소프라노의 역할이 절대적으로 중요한 레퍼토리다. 독일어 가사를 잘 소화
하고, 희극적인 연기를 할 수 있는 소프라노들이 한나 역을 맡는다. 이 앨범은 셰릴 스튜더의
기량을 확인하게 한다. 스튜더는 즐겁고, 음흉하고 또 간절한 맛에 이르기까지 변화무쌍한
성격을 연기하고 있다.

헨리
퍼셀

1659~1695

Henry Purcell

죽어도 좋아

페드로 알모도바르의 〈그녀에게〉와 퍼셀의 〈요정의 여왕〉

윌리엄 셰익스피어William Shakespeare의 아이디어에 따르면, 우리는 오랜 잠을 잔 뒤 깨어나서 처음 본 사람과 운명적인 사랑에 빠진다. 이런 아이디어로 쓴 희극이 『한여름 밤의 꿈』A Midsummer Night's Dream이다. 네 명의 젊은 연인들이 서로 엇갈리는 사랑을 나누다, 요정의 마법에 걸려 깊은 잠에 빠지고, 그 잠에서 깨어난 뒤 다시 처음의 연인에게 돌아간다는 내용이다. 이들은 잠에서 깨어날 때, 다행히도 원래 애인의 얼굴을 처음으로 봤던 것이다. 셰익스피어의 희극을 오페라로 각색한 작품이 헨리 퍼셀Henry Purcell의 〈요정의 여왕〉Fairy Queen(1692)이고, 셰익스피어와 퍼셀의 흔적이 모두 배어 있는 영화가 바로 페드로 알모도바르Pedro Almodóvar(1949~)의 〈그녀에게〉Hable con ella(2002)이다.

❦ 〈요정의 여왕〉, 〈한여름 밤의 꿈〉을 각색한 오페라

퍼셀의 〈요정의 여왕〉은 엄격히 말해 오페라가 아니고, 영

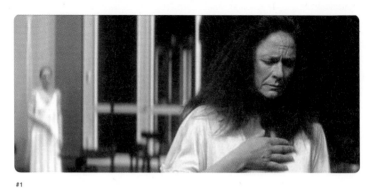

#1

영화 〈그녀에게〉 도입부 장면. 피나 바우쉬 무용단의 공연이 막이 오르고, 〈요정의 여왕〉 중 5막에 나
오는 '오, 나를 영원히, 영원히 울도록 내버려둬요'의 구슬픈 소프라노 아리아가 울려퍼진다.

국 바로크 음악 특유의 장르인 '세미오페라'이다. 연극과 오페라가
섞여 있는 형식으로, 극을 연기하다가 특별한 부분에서, 특히 사랑
에 관련된 부분에서 오페라처럼 성악 연주가 이어지는 것이다.

알모도바르가 〈그녀에게〉에서 테마음악처럼 사용하는 게
〈요정의 여왕〉이다. 영화가 시작하자마자 우리는 무대 위에서 펼쳐
지는 피나 바우쉬Pina Bausch 무용단의 공연을 본다. 무용수들은 어떤
슬픈 감정에 압도된 듯 고통스런 몸짓을 보여주고 있고, 그러는 가
운데 이들의 동작을 더욱 비극적으로 표현하는 구슬픈 음악이 흐른
다. 무용 장면은 영화의 비극성을 압축적으로 암시하는 극의 실마리
인 셈인데, 이때 연주된 음악이 바로 〈요정의 여왕〉 중 마지막 5막
에 나오는 '오, 나를 영원히, 영원히 울도록 내버려둬요'O Let Me Ever,
Ever Weep 라는 소프라노 아리아이다.

"오, 나를 영원히, 영원히 울도록 내버려둬요/ 나의 눈은 더
이상 잠을 환영하지 않을 것이니/ 나는 대낮의 풍경에서 나를 숨길
것이며/ 그리고 나의 영혼이 저 멀리 날아가게 한숨에 한숨을 쉴 것
이요/ 그는 떠났네, 그는 떠났네, 그가 없음을 슬퍼하리/ 나는 그를
더 이상 보지 못하리라."

Purcell　　　　　　가냘픈 소프라노의 목소리는 영화가 끝날 때까지 관객의

귓가에 머물며, 애달픈 이야기의 비극적 정서를 더욱더 자극한다. 그만큼 퍼셀의 음악은 마치 숭고한 종교음악을 듣는 듯한 깊은 슬픔을 자아낸다. 〈요정의 여왕〉은 소프라노는 물론이고, 여성의 목소리에 가까운 남성 고음인 '카운터테너'의 열창으로도 유명한 작품이다. 우리에겐 〈파리넬리〉라는 영화로도 잘 알려진 카스트라토 남성 가수의 높게 떨리는 약한 목소리의 카운터테너는 절대적 순결의 어떤 절정을 노래하는 데 맞춤한 목소리로 들린다.

〈그녀에게〉도 〈한여름 밤의 꿈〉처럼 네 명의 연인이 등장한다. 여행 잡지 등에 기사를 쓰는 마르코, 그녀의 애인인 투우사 리디아, 간호사 베니뇨, 그리고 베니뇨의 간호를 받는 발레리나 지망생 알리샤가 그들이다.

얼마 전 아내와 이혼한 마르코는 어떤 가족도 없는 듯 보이는 철저히 외로운 남자다. 그는 우연히 TV를 보다 생방송 중에 스튜디오를 박차고 나가는 여자 투우사 리디아에게 관심을 보인다. 리디아는 투우사의 막내딸로 자란 여성 투우사인데, 최근에 애인인 스타 투우사에게 버림받았다. TV의 사회자가 투우 이야기는 하지 않고, 남자 투우사와의 로맨스에 대해 자꾸 추궁하자 성질이 났던 것이다. 그녀 역시 지금은 혼자 남은 외로운 처지다. 영화는 외로운 이 두 남녀의 에피소드부터 시작한다.

🌿 죽음에의 충동

베니뇨는 최근 10여 년 이상 간호했던 어머니를 여읜 뒤 혼자 남았다. 병상에 누워 있던 어머니에 대한 그의 애정이 어느 정도인가 하면, 그는 어머니를 더욱더 잘 간호하기 위해 간호학교를 다녔고, 머리 자르는 기술을 배우고, 얼굴 화장에 손톱 손질하는 것까지 배웠다. 마치 인형을 다루듯 베니뇨는 죽어가는 어머니를 간호했

다. 식물인간이나 다름없는 어머니를 정성스럽게 간호하는 베니뇨는 네크로필리아의 증상을 강하게 드러내는 인물이다. 젊고 건강한 청년이 죽은 것이나 다름없는 사람의 육체에 집착하는 그 순간, 사실 그의 삶은 이미 세속을 떠나 저곳, 곧 죽음의 경계에 맞닿아 있는 셈이다. 〈그녀에게〉에서 한 명의 주인공을 꼽자면 단연 베니뇨이다. 극의 주요한 전환점마다 베니뇨의 행위가 들어 있기 때문이다.

알리샤는 발레리나 지망생이다. 발레 교습소는 베니뇨의 집 앞에 있는데, 그는 창을 통해 알리샤를 훔쳐보며(관음하며), 사랑을 키웠다. 짝사랑에 머물러 있던 베니뇨가 자신의 사랑을 실현할 수 있는 기회를 잡는데, 바로 알리샤가 사고를 당해 식물인간이 된 채 베니뇨가 근무하는 병원에 입원한 것이다. 간호사 베니뇨는 마치 어머니의 육체를 간호하듯 알리샤의 몸을 씻고 얼굴에 화장까지 해준다. 아무것도 의식하지 못하는 알리샤는 숲속의 잠자는 공주처럼 누워 있고, 베니뇨는 또 다시 주검 같은 육체를 간호하며 사랑의 희열을 느낀다. 베니뇨가 어머니의 육체와, 그리고 알리샤의 육체와 사랑에 빠졌을 때, 그의 죽음은 사실상 예고된 것이다. 예상대로 드라마는 베니뇨의 죽음으로 결말지어진다.

이런 잠재된 죽음에의 충동이 보다 노골적으로 드러난 부분이 영화 속에 삽입된 흑백 영화이다. 알리샤는 무용 공연을 보거나 옛 무성영화를 보는 게 취미였다. 그래서 베니뇨는 종종 공연이나 영화를 본 뒤, 잠에 빠져 있는 알리샤에게 자기가 방금 전에 본 공연에 대해 이야기해준다. '그녀에게 말을 하라'는 원제목이 바로 이런 베니뇨의 행위에서 나왔다.

무성영화는 다이어트 약을 개발한 여성 과학자와 그의 애인에 관한 내용이다. 남자는 자기보다 연구에 더욱 몰두하는 여성에게 질투심을 느껴, 아직 임상실험도 거치지 않은 약을 그냥 먹어버린다. 그런데 그 약의 효능이 너무 좋아서인지(?) 남자는 다이어트

#2

발레리나 지망생 알리샤는 사고로 식물인간이 된 채 베니뇨의 병원에 입원하게 된다. 간호사 베니뇨
는 어머니의 육체를 간호하듯 알리샤의 몸을 씻고 얼굴에 화장까지 해준다.

#3

베니뇨가 보고 있는 무성영화의 한 장면. 애인의 자궁 속으로 들어가는 남자의 행위에서 '행복한 죽
음'에 대한 은유가 극적으로 표현돼 있다.

#4

베니뇨는 죽어서라도 자신의 사랑, 알리샤에게 다가가기로 결심한다. 잠자는 세상, 다시 말해 그는
죽은 세상에서 사랑의 결합을 꿈꾸는 것이다.

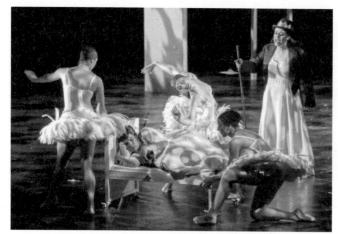

〈요정의 여왕〉은 셰익스피어의 『한여름 밤의 꿈』을 각색한 오페라로, 네 명의 젊은 연인들이 서로 엇갈리는 사랑을 나누다 요정의 마법에 걸려 깊은 잠에 빠지고, 그 잠에서 깨어난 뒤 다시 처음의 연인에게 돌아간다는 내용이다.

의 수준을 넘어 몸이 점점 줄어드는 지경에 이른다. 여자가 해독제를 개발하기 위해 백방으로 노력하지만, 남자의 몸은 이제 성냥개비만 해진다. 삶의 희망을 잃은 남자는 죽음에의 길목에 들어서는데, 사랑했던 여성이 잠자고 있는 사이 그녀의 누드 위를 이리저리 굴러다니고 탐닉하다, 생식기 앞에서 잠시 망설이더니 곧장 그 속으로 들어가고 만다. 에로스의 행위는 타나토스의 본능과 곧바로 통해 있는 것이다.

　　프로이트주의자들이 보면 섬뜩했을 장면이 바로 여기인데, '완벽한 죽음'에 대한 은유가 극적으로 표현돼 있기 때문이다. 다시 말해, 죽음은 생명 이전의 '축복스런 상태로의 회귀'로 묘사돼 있다. 삶의 궁극적인 목표를 죽음으로 봤던 비관적 프로이트주의자들에게는 자궁 속으로 들어가는 남자의 행위에서 행복한 죽음에의 유혹을 강렬하게 받았을지도 모를 일이다. 그 죽음이 베니뇨의 죽음과 직결돼 있음은 물론이다. 여기서 베니뇨는 죽어서라도 자신의 사랑, 알리샤에게 다가가기로 결심한다. 그래서 그녀처럼 '잠자기' 위해 베니뇨는 수면제를 다량으로 삼킨다. 잠자는 세상, 다시 말해 그는 죽은 세상에서 사랑의 결합을 꿈꾸는 것이다.

알모도바르가 극의 도입부에서 하필이면 헨리 퍼셀의 음악을 사용한 사실은 우연이 아닌 것으로 보인다. 이 영국 작곡가의 음악은 소프라노와 카운터테너의 경연으로 특징되는데, 두 목소리는 차이점이 별로 드러나지 않을 정도로 서로 닮아 있다. 경우에 따라서는 누구의 목소리인지 헷갈릴 정도다. 그만큼 성적 정체성이 모호하다는 뜻이다. 드라마 내내 남성인 듯, 여성인 듯 모호하게 행동하는 베니뇨의 입장과 음악의 목소리는 참 닮아 있다. 그래서 퍼셀의 음악은 비극적 사랑을 맞을 베니뇨의 운명을 노래하는 것으로 들리는 것이다. 〈요정의 여왕〉은 베니뇨를 위한 테마음악으로 해석해도 좋을 정도다.

영화 속의 노래는 영국 바로크 음악 전문 가수인 제니퍼 비비안이 불렀다. 일반적으로 그녀는 헨델의 〈메시아〉 연주를 통해 알려져 있는데, 벤자민 브리튼Benjamin Britten의 잉글리시 오페라 그룹에서 활동하며 퍼셀 전문 소프라노로 큰 명성을 쌓았다.

사랑은 아름다워라!

The Fairy Queen

셰익스피어의 『한여름 밤의 꿈』을 각색한 영국의 '세미 오페라' 이다. 이는 영국 특유의 형식으로 연기 없이 노래로 이야기를 전달한다. 『한여름 밤의 꿈』은 연극 속 연극의 형식으로도 유명하다. 네 명의 젊은 남녀가 주인공들이다. 이들의 사랑 이야기가 하나의 연극이고, 이 연극 속에서 또 다른 연극이 펼쳐진다. 마을 사람들이 아테네의 대공 테세우스의 결혼식을 앞두고 이를 축하하는 연극을 벌이는 것이다.

네 젊은이의 연애는 복잡하게 얽혀 있다. 헤르미아는 아버지의 명령을 어기고 뤼산드로스를 사랑한다. 그와 숲속으로 사랑의 도주를 벌인다. 헤르미아를 사랑했던 데메트리우스는 그녀 아버지의 도움까지 받아 곧 사랑에 승리할 것으로 예상했는데 졸지에 연인을 잃고 말았다. 그래서 그도 숲속으로 헤르미아를 찾아간다. 데메트리우스를 짝사랑했던 헬레나도 그의 뒤를 따라 숲속으로 간다. 네 명의 남녀가 숲속으로 들어간 것이다.

이 숲에는 요정의 왕 오베른과 요정의 여왕 티타니아가 산다. 또 사랑의 요정 퍼크가 있다. 퍼크가 묘약을 눈에 바르면, 그 사람은 잠에서 깨어나 처음 본 사람과 사랑에 빠지게 돼 있다. 퍼크의 장난으로 오베른과 티타니아는 물론이고, 젊은이 네 명도 서로 엇갈리게 사랑하며 한바탕 소동을 일으킨다. 물론 나중에는 모두 제자리로 돌아간다. 한여름 밤을 배경으로 한 편의 사랑의 코미디가 진행되는 것이다.

추천 CD

_알프레드 델러 지휘, 스타우어 뮤직 오케스트라, Harmonia Mundi
오너 세파드, 진 닙스, 크리스티나 클라크(이상 소프라노), 알프레드 델러, 마크 델러(이상 카운터테너)

소프라노와 남자가 소프라노 소리를 내는 카운터테너의 기량이 중요한 작품이다. 델러 형제가 주도적으로 만들었다. 지휘를 겸한 알프레드 델러의 가늘게 떨리는 높은 목소리가 매력적이다.

_해리 크리스토퍼스 지휘, 심포니 오브 하모니 앤 인벤션, Coro
길리언 피셔, 로르나 앤더슨, 앤 머레이(이상 소프라노), 존 마크 에인슬레이, 이언 패트리지(이상 테너)

〈요정의 여왕〉 관련 고전으로 평가받는 앨범이다. 경쾌하고 구슬픈 감정들이 자연스럽게 변화되며 표현된다. 비극과 희극적인 원래의 내용을 균형감을 살려 조절하고 있다. 소프라노와 테너 모두 고른 기량을 선보인다.

찾아보기

'굵은 글씨로 표시된 것은 영화 제목입니다.